Omslag/Cover
Detail cat.no.2

Pagina/Page 4
De keizerstroon in de Hal
van de Hoogste Harmonie/
The imperial throne in the
Hall of Supreme Harmony
(*Taihedian*)

Pagina/Page 8-9
Gezicht op de Verboden
Stad: de bruggen over de
Gulden Rivier, en de Poort
van de Hoogste Harmonie/
View of the Forbidden City:
bridges over the Golden
River, and the Gate of
Supreme Harmony

De Verboden Stad
The Forbidden City

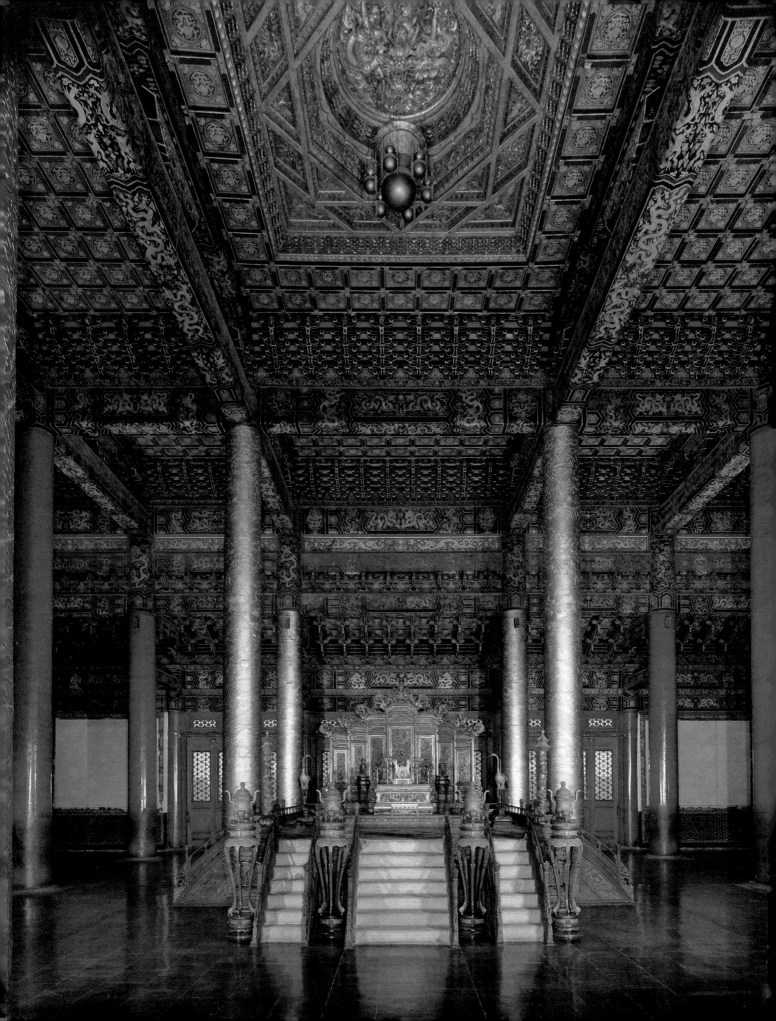

De Verboden Stad

Hofcultuur van de Chinese keizers
(1644 -1911)

The Forbidden City

Court Culture of the Chinese Emperors
(1644 -1911)

Museum Boymans-van Beuningen Rotterdam
16/9 - 25/11/90

Amro Bank

Hudig-Langeveldt

LOYENS & VOLKMAARS
BELASTINGADVISEURS

NAUTA DUTILH ●

ADVOCATEN EN NOTARISSEN

AMSTERDAM, ROTTERDAM, BREDA
EINDHOVEN, BRUSSEL, PARIJS, MADRID
NEW YORK, SINGAPORE, JAKARTA, BEIJING

Inhoudsopgave

Contents

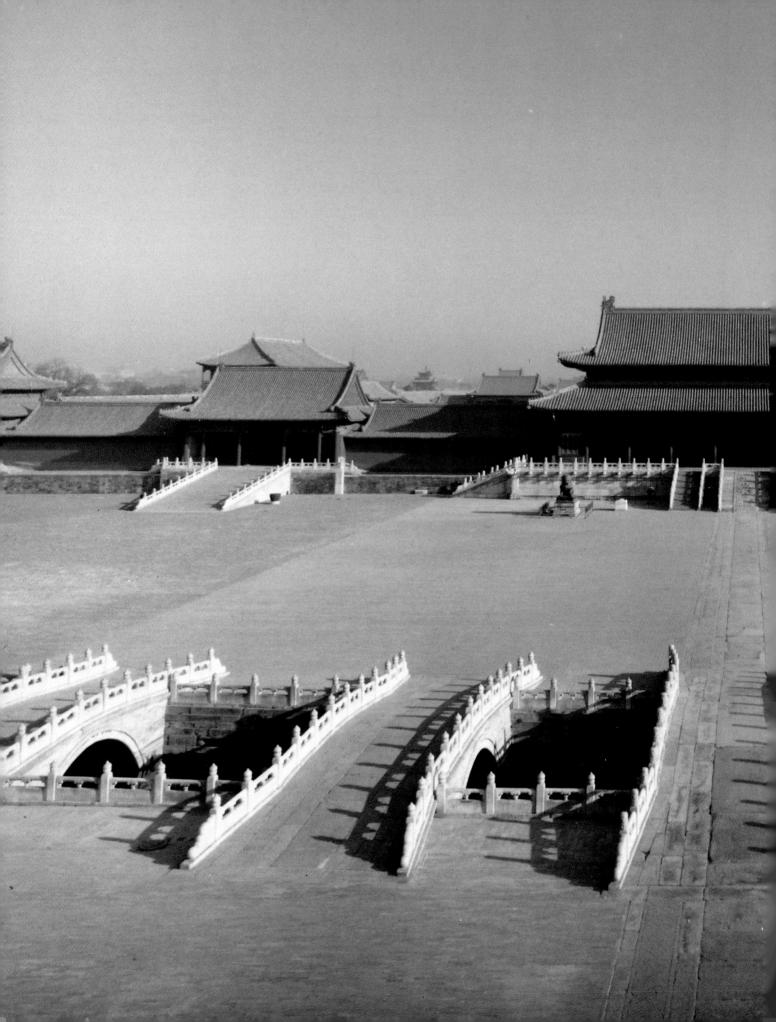

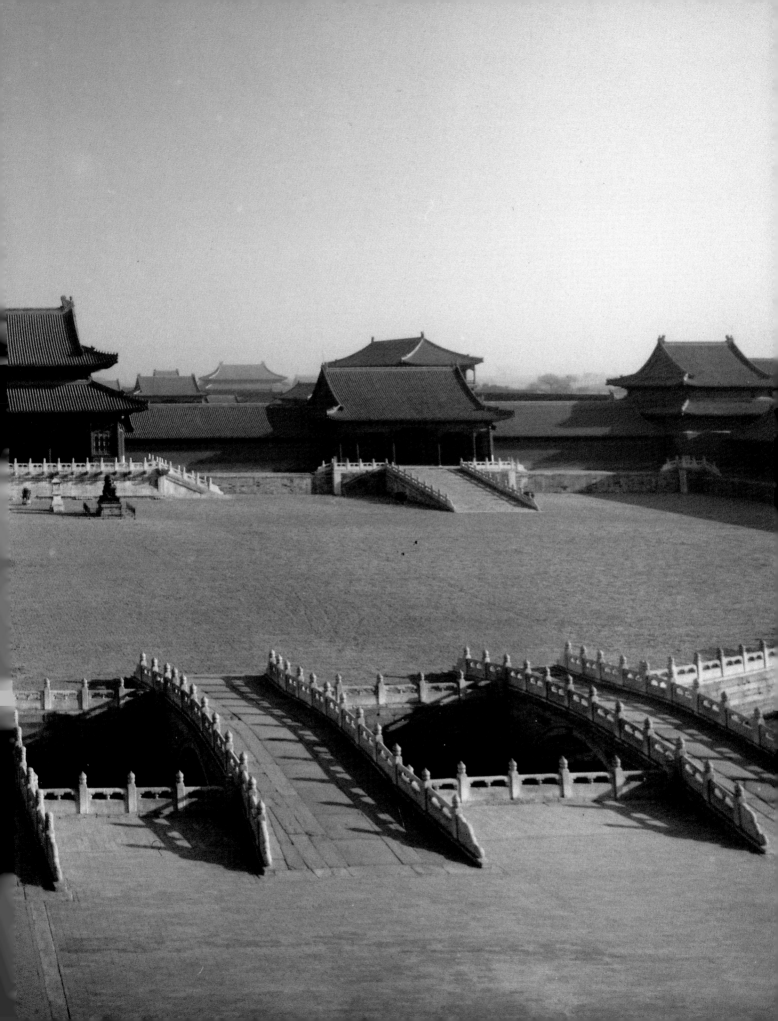

Voorwoord

Een lange tijd van voorbereiding ging vooraf aan de realisatie van deze tentoonstelling. In 1985, ten tijde van de tentoonstelling "Schätze aus der verbotenen Stadt" in Berlijn, werden de eerste contacten gelegd. De organisator van de Berlijnse tentoonstelling Gereon Sievernich, directeur van de Berliner Festspiele, heeft ons sindsdien met raad en daad terzijde gestaan.

Geregeld overleg met het Paleismuseum in Peking en een groeiend vertrouwen leidden ertoe, dat we in staat werden gesteld om onze specifieke wensen voor Rotterdam te realiseren. Mijn speciale dank gaat uit naar directie en staf van het Paleismuseum, die zich op zo bijzondere wijze hebben ingezet voor het verwerkelijken van onze tentoonstelling. Een selectie van de belangrijkste werken uit hun rijke bezit werd ons toevertrouwd. Zo kon een tentoonstelling worden samengesteld, die aan de hand van een honderdtal sublieme kunstwerken de hofcultuur belicht van de Chinese keizers uit de Qing dynastie, die van 1644 tot 1911 heersten over hun immense rijk.

Met deze tentoonstelling, die werd opgezet als cultureel hoogtepunt van het jubileum "650 jaar Rotterdam", zet Boymans-van Beuningen een traditie voort van bijzondere evenementen zoals "Goden en Farao's" (1979) en het "Goud van de Thraciërs" (1984).
Er werd al in een vroeg stadium een financiële garantieondersteuning verkregen van het Ministerie van Welzijn, Volksgezondheid en Cultuur. Het Ministerie van Buitenlandse Zaken verleende alle noodzakelijke medewerking. Het realiseren van dit ambitieuze project is vooral te danken aan de buitengewone hulp vanuit de Nederlandse Ambassade in Peking. We zijn de Ambassadeur Drs. R. van den Berg bijzondere dank verschuldigd, evenals de ambassademedewerkers mevrouw Drs. Chr. I. Jansen, en haar opvolger Drs. P.C. Potman.

In Nederland kregen we de noodzakelijke en zeer gewaardeerde wetenschappelijke ruggesteun vanuit het Sinologisch Instituut der Rijksuniversiteit Leiden van Prof. Dr. E. Zürcher en van mevrouw Drs. E. Uitzinger, die langdurig voor dit project werd vrijgemaakt. Mevrouw Uitzinger schreef onder meer een tweetal inleidende hoofdstukken, evenals de verklarende catalogusteksten bij de voorwerpen.
De catalogus bevat voorts een algemene introductie, geschreven door de heer Shan Guoqiang, wetenschappelijk medewerker van het Paleismuseum. Verder gaven Prof. Dr. E. von Mende uit Berlijn en Prof. H. Kohara uit Kyoto toestemming om teksten, die voor de catalogus van de

Foreword

A long period of preparatory work preceded the realization of this exhibition. The first contacts were made in Berlin in 1985, during the exhibition "Schätze aus der verbotenen Stadt". Since that time we have received advice and assistance from Gereon Sievernich, director of the Berliner Festspiele, who was the curator of the Berlin exhibition.
Regular consultations with the Palace Museum in Peking and growing mutual trust has meant that we were in a position to realize our specific requirements for Rotterdam. I am particularly grateful to the director and staff of the Palace Museum, whose outstanding efforts have helped to make our exhibition possible. A selection of the most important works of their splendid collection has been entrusted to us. This has resulted in an exhibition of a hundred sublime works of art that give a representative picture of the culture of the court of the Chinese emperors of the Qing dynasty, rulers of an immense empire from 1644 to 1911.

This exhibition, that is intended to be the cultural climax of the celebrations for the 650th anniversary of the city of Rotterdam, continues the tradition of the Boymans-van Beuningen Museum of organizing special events, such as "Gods and Pharaohs" (1979) and the "Gold of the Thracians" (1984).
We received a financial guarantee at a very early stage from the Ministry of Culture (WVC). The Foreign Ministry gave us all the assistance we needed. Our gratitude for the realization of this ambitious project is above all due to the exceptional help of the Dutch Embassy in Peking. We are particularly grateful to the Ambassador Drs. R. van den Berg, and also to Mrs.Drs. Chr.I. Jansen and her successor Drs. P.C. Potman, members of the embassy staff.

In Holland we have received the essential and much appreciated specialist advice and assistance of the Sinological Institute of the Leiden University in the persons of Prof.Dr. E. Zürcher and of Mrs.Drs. E. Uitzinger, who was given long-term leave in order to work on this project. In addition to her invaluable advice, Mrs. Uitzinger wrote among other things a couple of introductory chapters, as well as the explanatory catalogue texts accompanying the exhibits.
The catalogue also contains a general introduction written by Mr. Shan Guoqiang, associate research fellow of the Palace Museum. We also obtained the permission of Prof.Dr. E. von Mende from Berlin and Prof. H. Kohara from Kyoto to republish the texts that they wrote for the above mentioned Berlin exhibition. Prof. von

reeds genoemde Berlijnse tentoonstelling werden geschreven, nogmaals te mogen publiceren. Prof. Von Mende bewerkte zijn tekst voor ons doel. Allen wil ik hier graag hartelijk dank zeggen voor hun zo gewaardeerde medewerking.

In Rotterdam werd het initiatief in alle opzichten door Burgemeester en Wethouders en door de Kamer van Koophandel ondersteund.

Dat we slagvaardig hebben kunnen opereren, was vooral mogelijk dankzij onze hoofd-sponsors: de Amro Bank, waarbij zich aansloten Hudig-Langeveldt, Nauta Dutilh en Loyens & Volkmaars. Ik dank hen voor de rust, die zij ons verschaften op het zo risicovolle financiële front en voor hun grote interesse in ons werk.

8vo in Londen heeft catalogus en affiches ontworpen. Het belichtingsontwerp voor de tentoonstelling is van Johan Vonk en de audio-visuele introductie over de Verboden Stad van Bert Koenderink. Allen dank ik voor hun intensieve medewerking.

Tot slot, maar niet in de laatste plaats, dank ik Dr. J.R. ter Molen, adjunct-directeur, die de projectleiding op zich nam en dank ik alle medewerkers van het museum, die zich hebben ingezet bij de voorbereidingen en die zich ook tijdens de tentoonstelling voor veel extra taken gesteld zien.

Wim Crouwel, Directeur

Mende rewrote his text for the purposes of our exhibition. I would like here to express my heartfelt thanks to all of them for their invaluable assistance.

In Rotterdam all aspects of the initiative received the backing of the Mayor and City Council and the Chamber of Commerce.

The fact that we were able to operate effectively was above all made possible by our leading sponsors: the Amro Bank, who were joined by Hudig-Langeveldt, Nauta Dutilh and Loyens & Volkmaars. I would like to thank them for the peace of mind that their support gave us in a project involving so many financial risks. I am also grateful for the great interest they have shown in our work.

8vo in London designed the catalogue and the posters. The lighting plan for the exhibition was carried out by Johan Vonk and the audio-visual introduction about the Forbidden City is by Bert Koenderink. I want to thank all of them for their enthusiastic cooperation.

Last, but not least, my thanks are due to Dr. J.R. ter Molen, deputy director, who was responsible for organizing the project and also to all members of the staff of the museum, who have contributed their invaluable assistance during the preparatory period and who will have to be available for many extra tasks during the exhibition.

Wim Crouwel, Director

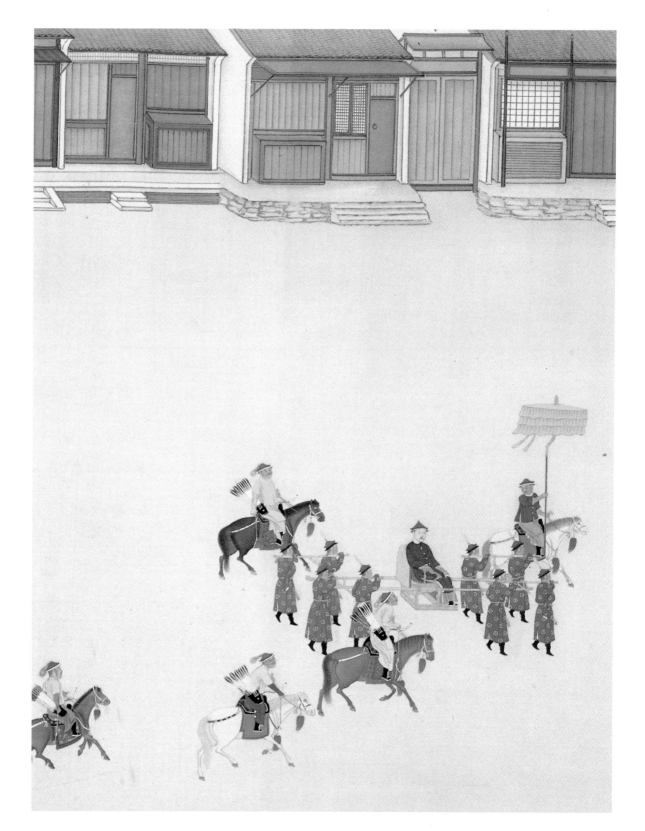

Detail cat.no.3

Detail cat.no.4

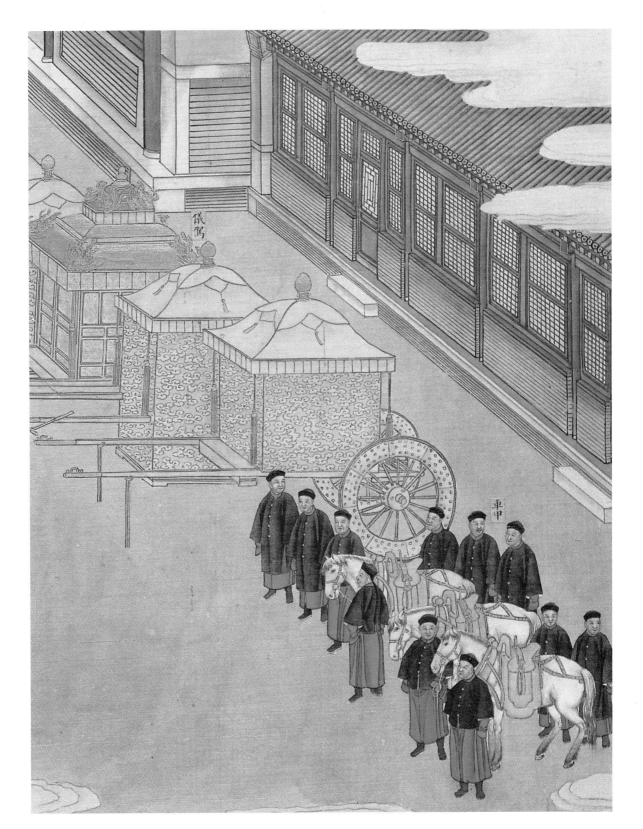

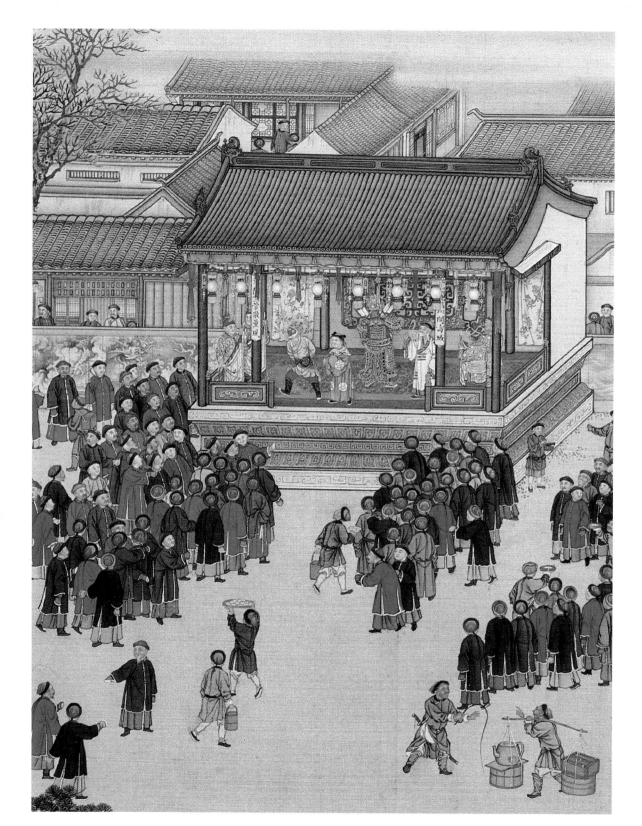

Detail cat.no.9

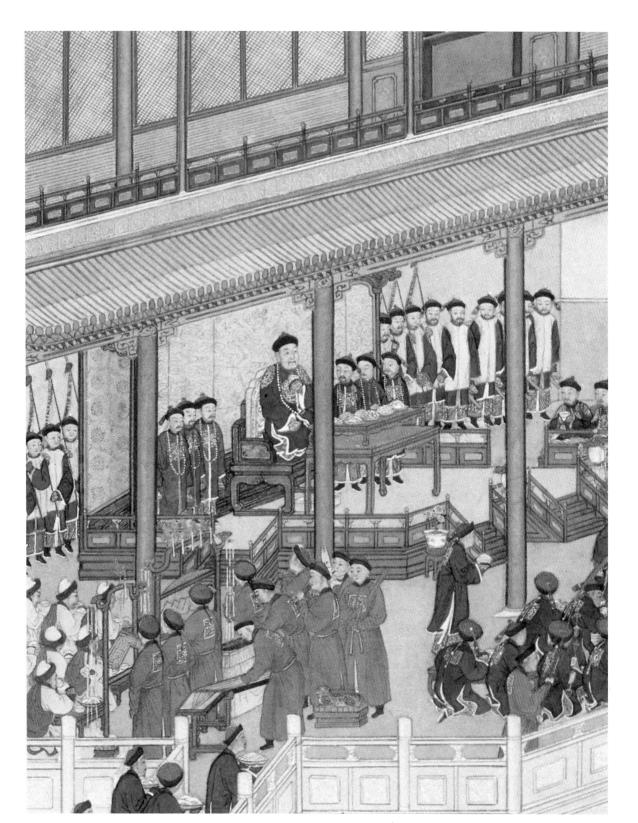

Detail cat.no.11

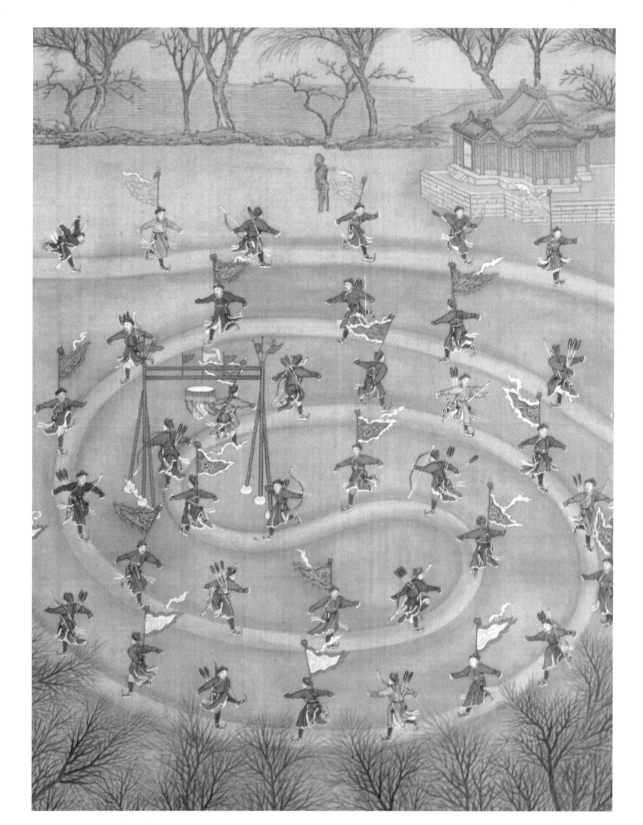

Detail cat.no.12

Lijst van dynastieën en Qing Keizers
Table of dynasties and Qing Emperors

Dynastieën/Dynasties:

Shang	16e - 11e eeuw v.C. 16th - 11th cent. B.C.
Zhou	11e eeuw - 221 v.C. 11th cent. - 221 B.C.
Qin	221 v.C. - 206 v.C. 221 B.C. - 206 B.C.
Han	206 v.C. - 220 n.C. 206 B.C. - 220 A.D.
Drie Koninkrijken (*Sanguo*)/ Three Kingdoms (*Sanguo*)	220 - 265
Jin	265 - 420
Noordelijke en Zuidelijke Dynastieën/ Dynasties of the North and South	316 - 589
Sui	589 - 618
Tang	618 - 906
Vijf Dynastieën (*Wudai*)/ Five Dynasties (*Wudai*)	907 - 960
Noordelijke Song/ Northern Song	960 - 1126
Liao	916 - 1125
Jin	1115 - 1234
Zuidelijke Song/ Southern Song	1127 - 1279
Yuan	1276 - 1368
Ming	1368 - 1644
Qing	**1644 - 1911**
Republiek China/ Republic of China	1912 - 1949
Volksrepubliek China/ People's Republic of China	1949 -

Qing keizers/Qing Emperors:

Shunzhi	1644-1661
Kangxi	1662-1722
Yongzheng	1723-1735
Qianlong	1736-1795
Jiaqing	1796-1820
Daoguang	1821-1850
Xianfeng	1851-1861
Tongzhi	1862-1874
Guangxu	1875-1908
Xuantong	1909-1911

1
Middagpoort/
Meridian Gate (*Wumen*)
2
Paleisgracht/
Moat (*Tongzihe*)
3
Paleismuur/
City Wall
4
Hoektoren/
Watchtower (*Jiaolou*)
5
Westelijke Roemrijke Poort/
West Glorious Gate (*Xihuamen*)
6
Oostelijke Roemrijke Poort/
East Glorious Gate (*Donghuamen*)
7
Brug over de Gulden Rivier/
Golden River Bridge (*Jinshuiqiao*)
8
Poort van de Hoogste Harmonie/
Gate of Supreme Harmony (*Taihemen*)
9
Hal van de Hoogste Harmonie/
Hall of Supreme Harmony (*Taihedian*)
10
Hal van de Bereikte Harmonie/
Hall of Complete Harmony (*Zhonghedian*)
11
Hal van de Behouden Harmonie/
Hall of Preserving Harmony (*Baohedian*)
12
Hal van de Militaire Dapperheid/
Hall of Military Eminence (*Wuyingdian*)
13
Poort van Duurzaam Vertrouwen/
Gate of Lasting Faith (*Changxinmen*)
14
Linkerpoort van Eeuwigdurende Gezondheid/
Left Gate of Everlasting Good Health (*Zuo Yongkangmen*)
15
Paleis van een Lang Leven in Gezondheid/
Palace of Longevity and Good Health (*Shoukanggong*)
16
Paleis van een Lang Leven in Vrede/
Palace of Tranquil Old Age (*Shou'angong*)
17
Hal van de Weelderige Overvloed/
Hall of Exuberance (*Yinghuadian*)
18
Paleis van Rust en Mededogen/
Palace of Compassion and Tranquillity (*Cininggong*)
19
Poort van de Grote Voorouders/
Gate of the Great Ancestors (*Longzongmen*)
20
Paviljoen van de Bloemenregen/
Pavilion of the Rain of Flowers (*Yuhuage*)
21
Tuin van het Paleis van Opbouwend Geluk/
Garden of the Palace of the Establishment of Happiness (*Jianfugong huayuan*)

22
Hal van de Absolute Essentie/
Hall of the Ultimate Principle (*Taijidian*)
23
Hal van het Manifeste Begin/
Hall of Manifest Origin (*Tiyuandian*)
24
Paleis van Eeuwigdurende Lente/
Palace of Eternal Spring (*Changchungong*)
25
Paleis van het Volkomen Geluk/
Palace of Complete Happiness (*Xianfugong*)
26
Wachtkamer van de Staatsraad/
Antechamber of the Grand Council (*Junjichu*)
27
Hal van de Ontwikkeling van de Geest/
Hall of Mental Cultivation (*Yangxindian*)
28
Paleis van de Lange Levensduur/
Palace of Longevity (*Yongshougong*)
29
Hal van de Manifeste Harmonie/
Hall of Manifest Harmony (*Tihedian*)
30
Paleis van het Verzamelen van Excellentie/
Palace of Gathering Excellence (*Chuxiugong*)
31
Poort van de Hemelse Helderheid/
Gate of Heavenly Purity (*Qianqingmen*)
32
Paleis van de Hemelse Helderheid/
Palace of Heavenly Purity (*Qianqinggong*)
33
Hal van de Vereniging/
Hall of Union (*Jiaotaidian*)
34
Paleis van de Aardse Rust/
Palace of Earthly Tranquillity (*Kunninggong*)
35
Poort van de Aardse Rust/
Gate of Earthly Tranquillity (*Kunningmen*)
36
Keizerlijke Tuin/
Imperial Garden (*Yuhuayuan*)
37
Hal van de Keizerlijke Zielerust/
Hall of Imperial Peace (*Qin'andian*)
38
Poort van de Martiale Geest/
Gate of Martial Spirit (*Shenwumen*)
39
Paleis van de Heerlijke Goedheid/
Palace of Great Benevolence (*Jingrengong*)
40
Paleis van de Diepten van het Hemelgewelf/
Palace of Inheriting Heaven (*Xuanqiongbaodian*)
41
Paleis van het Verzamelen van Essentie/
Palace of Gathering Essence (*Chongcuigong*)
42
Paleis van de Eeuwige Harmonie/
Palace of Eternal Harmony (*Yonghegong*)
43
Paleis van het Stralende Yang/
Palace of the Great Yang (*Jingyanggong*)

44
De Vijf Oostelijke Verblijven/
The Five East Lodges (*Dongwusuo*)
45
Hal van Literaire Bloei/
Hall of Literary Glory (*Wenhuadian*)
46
Pijlen Paviljoen/
Arrow Pavilion (*Jianting*)
47
Hal voor het Dienen van de Voorouders/
Hall for Worshipping Ancestors (*Fengxiandian*)
48
Paleis van de Hemelse Erfenis/
Hall of the Treasures of the Sky (*Chengqiangong*)
49
De Drie Zuidelijke Verblijven/
The Three South Lodges (*Nansansuo*)
50
Negen-Drakenmuur/
Nine Dragon Screen (*Jiulongbi*)
51
Poort van de Keizerlijke Pool/
Gate of Imperial Supremacy (*Huangjimen*)
52
Hal van de Keizerlijke Pool/
Hall of Imperial Supremacy (*Huangjidian*)
53
Paleis van het Vreedzame Leven/
Palace of Tranquil Longevity (*Ningshougong*)
54
Tuin van het Paleis van het Vreedzame Leven/
Garden of the Palace of Tranquil Longevity (*Ningshougong huayuan*)
55
Hal van de Ontwikkeling van het Karakter/
Hall of Spiritual Cultivation (*Yangxingdian*)
56
Hal van de Vreugdevolle Ouderdom/
Hall of Pleasurable Old Age (*Leshoutang*)
57
Paviljoen van Plezierige Klanken/
Pavilion of Pleasant Sounds (*Changyin'ge*)
58
Paleis van Heerlijk Geluk/
Palace of Great Happiness (*Jingfugong*)
59
Boeddha Toren/
Buddhist Building (*Fanhualou*)
60
Poort van het Streven naar Waarheid/
Gate of the Pursuit of Truth (*Shunzhenmen*)
61
Middelste Rechterpoort/
Right Middle Gate (*Zhongyoumen*)
62
Middelste Linkerpoort/
Left Middle Gate (*Zhongzuomen*)
63
Achterste Rechterpoort/
Right Hind Gate (*Houyoumen*)
64
Achterste Linkerpoort/
Left Hind Gate (*Houzuomen*)

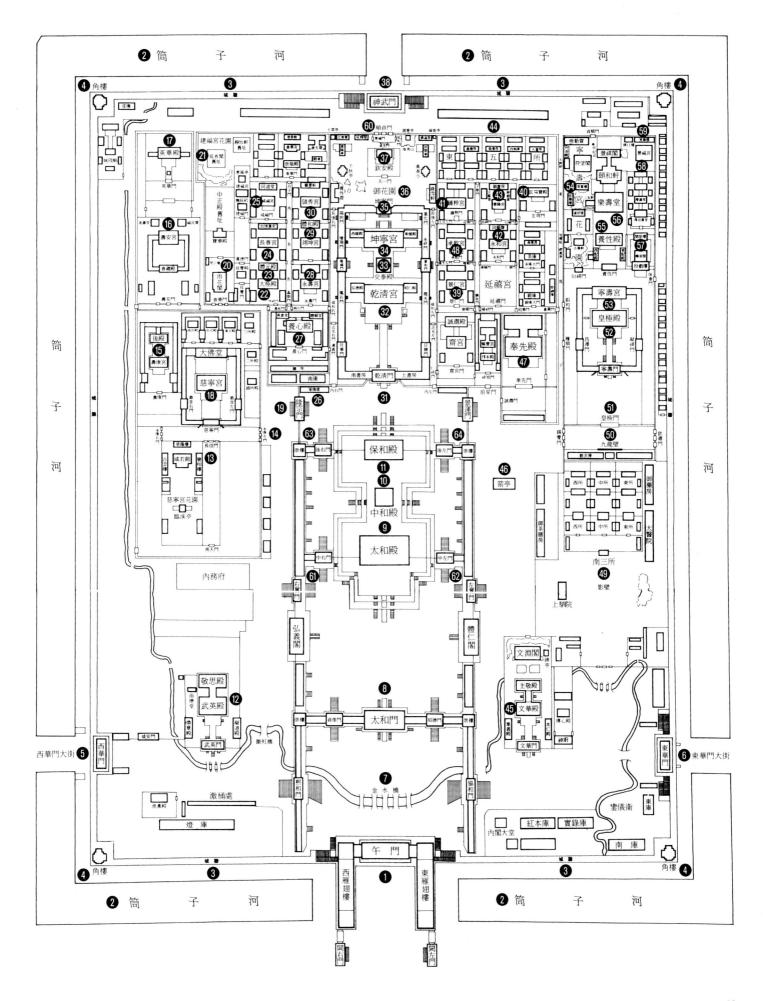

19

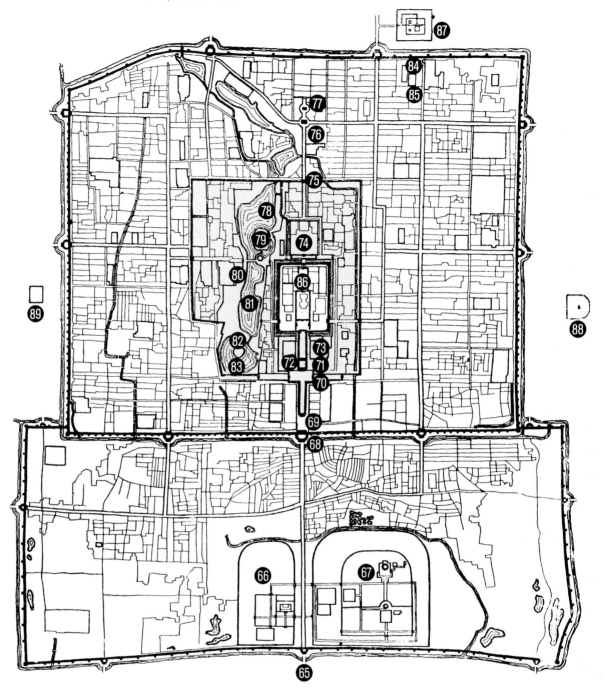

Keizerstad/
Imperial City

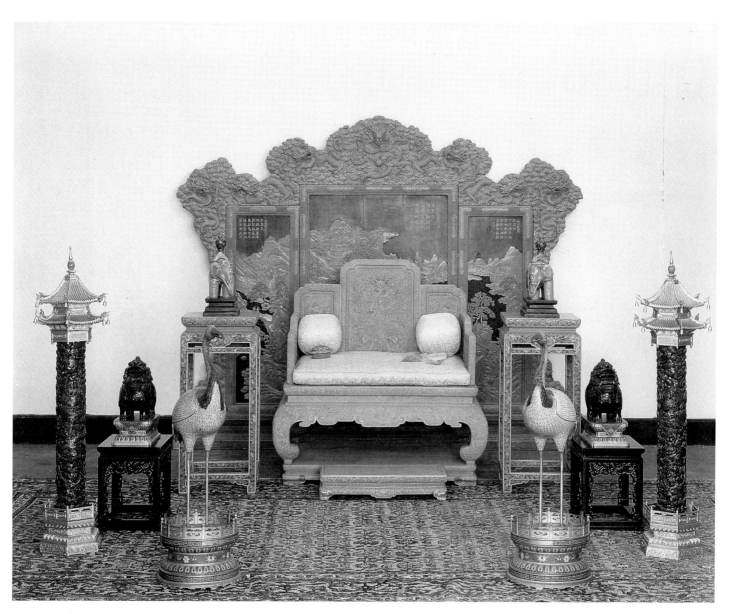

De tentoongestelde
"Troonzaal"/
The "Throne Room" on exhibition
(cat.nos.64-71)

De tentoonstelling van het Paleismuseum Peking - "De Verboden Stad" - werd, na jaren van voorbereiding, in september 1990 in Rotterdam geopend. Het Paleismuseum, met zijn unieke verzameling keizerlijk kunstbezit, geeft met deze eerste tentoonstelling in Nederland een beeld van de levensstijl in het toenmalige paleis en van de aldaar bewaard gebleven zeldzame collecties. Ter nadere toelichting wordt in dit korte overzicht de geschiedenis van de ontwikkeling van het keizerlijke paleis tot het huidige museum uiteengezet.

Het Paleismuseum is gevestigd in het geografische midden van Peking. Het complex was het Keizerlijke Paleis van de Ming- en de Qing-dynastie ; gewoonlijk wordt het "De Verboden Stad" genoemd. Het paleis werd tijdens de Ming-dynastie tussen het 4e en 18e jaar van de regeringsperiode Yongle (1406-1420 n.Chr.) gebouwd en heeft dus reeds een historie van ruim vijfhonderd jaar. Vanaf het moment dat Keizer Chengzu (Zhudi) van de Ming-dynastie Peking in 1421 officieel tot hoofdstad maakte, hebben er tot 1911, toen de laatste Qing keizer aftrad, in het totaal 24 keizers gewoond en geregeerd. De revolutie van 1911 heeft een einde gemaakt aan het feodale keizerrijk. Na zijn aftreden bewoonde de voormalige Keizer Puyi het achterste gedeelte van het paleis. Het voorste gedeelte werd in 1914 het Museum van Oudheden. In 1924 verliet Puyi het paleis, waarna in 1925 het Paleismuseum werd opgericht. In 1947 werden het voorste en achterste gedeelte van het paleis samengevoegd tot het huidige Paleismuseum.

Het paleis heeft een totale oppervlakte van 720.000 vierkante meter; de gebouwen nemen een oppervlakte van 150.000 vierkante meter in beslag. Er zijn ruim 9.000 kamers en hallen. Het is het grootste en het meest complete monument van China. De grootse en indrukwekkende bouwwerken spreiden de traditie van de eigen bouwkunst en de unieke stijl van het land ten toon. Het is één van de meest

After several years of preparation, the exhibition of the Palace Museum of Peking, "The Forbidden City", opens in September 1990 in Rotterdam. With her unique imperial treasures, the Palace Museum is showing the public in her first exhibition in the Netherlands the ancient lifestyle in the Chinese palace and examples of her rare collections. This survey presents a brief history of the development from the former imperial palace to the museum as it is presently.

The Palace Museum is located in the centre of Peking. This site was the Imperial Palace of the Ming and the Qing dynasties, and is usually referred to as the Forbidden City. This palace was built during the Ming dynasty between the 4th and the 18th year of the Yongle period (1406-1420 AD) and has enjoyed a history of more than five hundred years. From the time when Emperor Chengzu (Zhudi) of the Ming dynasty settled the capital in Peking in 1421 to the moment when the last emperor of the Qing dynasty stepped down from the throne in 1911, there had been in total 24 emperors who had lived and ruled in this place. The revolution of 1911 brought the last feudal empire to an end. After his abdication the former emperor, Puyi, lived in the rear section of the palace. In 1914 the front section was turned into the Museum of Antiquities. Puyi left the palace in 1924 and in 1925 the Palace Museum was established. Finally in 1947, the front and the rear parts of the palace were fused to form the present Palace Museum.

This palace occupies an area of 720,000 square metres. The buildings cover 150,000 square metres. There are more than 9,000 rooms and halls. It is the largest and most complete monument in China. These grand and impressive architectonic achievements exhibit the fine tradition of the building technology and the unique style of the country. It is one of the most fascinating ancient palace monuments in the world. This palace, being the place where the emperors and their families lived and

fascinerende nog overgebleven oude paleismonumenten ter wereld. In dit paleis, de plaats waar de keizers en hun familie woonden en waarin politieke activiteiten plaatsvonden, zijn overal sporen van de geschiedenis achter gebleven. De inrichting van vroeger is tot op heden goed bewaard; in het paleis zijn bovendien talrijke dagelijkse gebruiksvoorwerpen achtergebleven. De originele inrichting en voorwerpen in het paleis weerspiegelen de geheimzinnige geschiedenis van het complex; zij maken het Paleismuseum tot een uniek instituut. Het is een bezienswaardigheid die zowel bij Chinese als bij buitenlandse toeristen zeer populair is. Naast hetgeen de keizerlijke regimes reeds hadden nagelaten, heeft het museum op grote schaal antieke kunstvoorwerpen verzameld. Het is momenteel het grootste museum in China met ruim een miljoen voorwerpen, waaronder nationale schatten en magnifieke kunstwerken. Door deze kwaliteiten geniet het museum grote internationale bekendheid. Het is een van de beroemdste musea ter wereld. Voor deze tentoonstelling zijn in totaal 100 voorwerpen uit de Qing-dynastie geselecteerd.

De tentoonstelling beoogt de karakteristieken van het paleis ten toon te stellen. De geëxposeerde voorwerpen zijn onder te verdelen in twee grote categorieën : kledingstukken en sieraden van de keizers en de keizerinnen enerzijds, en schilderingen die verband houden met het paleis anderzijds. Tevens komen de diverse aspecten van de administratie van het keizerlijk huis en het leven in het paleis aan de orde.
De tentoonstelling belicht diverse onderwerpen: ceremoniële audiënties, keizerlijke huwelijksceremoniën, keizerlijke verjaardagsceremoniën, keizerlijke banketten, gewaden, wapens en militaire uitrustingen, inspectietochten en jachttochten van de keizer, het dagelijkse leven in het paleis, de cultuur en het vermaak in het paleis. De tentoongestelde voorwerpen, die alle uit de Qing-dynastie

where the political activities took place, is filled with traces of history. The internal decorations of the past are well preserved and a large number of articles for everyday use remain in the palace. The original furnishings and articles of the palace reveal the mysterious history of the place; they give the Palace Museum its unique character. It is a very popular item on the itinerary of Chinese and foreign tourists. On the basis of the legacies passed down from the imperial regimes, the museum has also collected a great number of ancient artifacts. It is presently the largest museum of China with more than a million articles, among which many are national treasures and magnificent artistic creations. With these qualities, the museum enjoys great international prestige. It is one of the most famous art museums in the world. This exhibition consists of 100 articles from the collections of the Qing dynasty.

The main purpose of the exhibition is to demonstrate the characteristics of the palace. The exhibited items are divided into two categories: costumes and ornaments of the emperors and empresses on the one hand, and court paintings on the other. The different aspects of the administration of the imperial house and the lifestyle in the palace are also extensively displayed. The exhibition covers several subjects: ceremonial audiences, imperial wedding ceremonies, imperial birthday ceremonies, imperial banquets, clothing, armour, imperial inspection trips and hunting trips, daily life in the palace, culture and recreation in the palace. These objects, all chosen from the Qing dynasty collections, reflect the political system, the rules and rituals, the lifestyle and the artistic interests which dominated the Qing as well as former Chinese dynasties. This exhibition is a magnifying glass for those who wish to understand the court culture of China. The following is a brief account of each subject:

zijn, geven een beeld van het politieke systeem, van de regels en riten, van de levenswijze en van de artistieke belangstelling, die overigens voor een deel ook kenmerkend is voor de verschillende andere Chinese dynastieën. Deze tentoonstelling is een "eye-opener" voor diegenen, die kennis willen maken met de Chinese hofcultuur.

Hieronder wordt een korte uitleg gegeven over elk onderwerp :

Ceremoniële Audiënties

Grote Audiënties waren de belangrijkste gebeurtenissen in het paleis. De keizer werd in de Hal van de Hoogste Harmonie, *Taihedian*, door zijn ambtenaren begroet bij de volgende gelegenheden : bij het bestijgen van de troon, het gelukwensen van de keizer, de keizerlijke huwelijksceremonie, bij benoemingen en bij feestelijke banketten. Bovendien werden deze ceremoniën ook gehouden tijdens feestdagen, zoals de eerste dag van het nieuwe jaar, de dag van de Winter-Zonnewende en de verjaardag van de keizer.

Audiënties werden uitgevoerd volgens zeer strenge regels, zij waren ingewikkeld en plechtig. Bij een dergelijke hofceremonie, gehouden in de Hal van de Hoogste Harmonie, werden voor het gebouw erewachten en rituele instrumenten opgesteld. In de galerijen aan beide kanten van de hal kregen orkesten voor de *zhonghe shaoyue* muziek een plaats. In de galerij aan de binnenkant van de Poort van de Hoogste Harmonie bevonden zich orkesten voor de *danbi dayue* muziek. De keizer werd dan, gekleed in een helder geel staatsiegewaad, in een draagstoel vanuit zijn woonvertrekken naar de Hal van de Behouden Harmonie, *Baohedian*, gedragen en liep vervolgens via de Hal van de Middelste Harmonie, *Zhonghedian*, naar de Hal van de Hoogste Harmonie. Wanneer de keizer in deze hal verscheen, werd *zhonghe shaoyue* muziek uitgevoerd tot het moment dat de keizer zijn troon besteeg. De aanwezige civiele en militaire

Ceremonial Audiences

Grand Audiences were the most important happenings in the palace. On specific occasions, the emperor was greeted by his officials in the Hall of Supreme Harmony, *Taihedian*. These occasions included the enthroning of the emperor, receiving felicitations from officials, imperial weddings, imperial nominations, banquets, festivals like New Year's Day, the Winter Solstice and the imperial birthday. These court ceremonies were performed according to strict regulations; they were complex and solemn.

The Audiences were held in the Hall of Supreme Harmony. Guards of honour were lined up in front of the hall, and under the eaves, on both the left and the right galleries of the hall, orchestras for the *zhonghe shaoyue* music were set up. Across the courtyard under the eaves, in the gallery inside the Gate of Supreme Harmony were orchestras for the *danbi dayue* music. The emperor left his palace quarters, wearing a bright yellow courtrobe, sitting on a sedanchair. He stopped at the Hall of Preserving Harmony, *Baohedian*, then went through the Hall of Complete Harmony, *Zhonghedian*, and entered the Hall of Supreme Harmony. When he appeared in this hall, the orchestras outside the hall would start playing the *zhonghe shaoyue* music until the emperor arrived at his throne. At this moment, the invited civil and military officials were already waiting on the staircases of the terrace and in the court-yard outside the hall. They were lined up according to rank, each rank marked by a bronze "rank hill", *pinji shan*, and would perform the 'three kneelings and nine kowtows' ceremony, while the music *danbi dayue* was played to accompany this ritual happening. Afterwards, the emperor left the hall while the *zhonghe shaoyue* music was replayed. This was the end of the ceremony.

The throne we have in this exhibition was one of the thrones used by the former

ambtenaren stonden op dat tijdstip reeds op de treden van het terras voor de hal en op het voorplein ; iedere rang op zijn vaste plaats, die gemarkeerd werd door bronzen "Bergen der Rangen", *pinjishan*. Begeleid door *danbi dayue* muziek, voerden de ambtenaren de ceremonie van "het drie maal knielen en negen maal 'kowtowen' " uit. Vervolgens verliet de keizer de hal, weer begeleid door *zhonghe sahoyue* muziek. Pas op dat moment was de plechtigheid afgelopen.

De troon, die men op de tentoonstelling ziet, was één van de vroegere zetels van de keizers en keizerinnen. Dit soort tronen was in elke belangrijke paleishal te vinden. Hij stond altijd op het podium midden in de hal en werd hoofdzakelijk gebruikt tijdens de audiënties. Deze troon van gegraveerd rood lak uit de Qianlong-periode, die tentoon wordt gesteld, maakt deel uit van een complete set bijbehorende objecten : achterscherm, voetenbank, *luduan*-wierookbranders en wierookzuilen, kandelaars in de vorm van een kraanvogel en olifantvormige vazen (cat.no's 64-71). De gekozen stijlen en versieringen bevatten vele symbolen. Op de troon staan wolken- en drakenmotieven, die de opperste macht van de keizer symboliseren. Het scherm, dat achter de troon staat, is geheel versierd met landschappen, menselijke figuurtjes, wolken en draken, die het keizerrijk uitbeelden. De *luduan* is een gelukbrengend, legendarisch dier uit de Chinese mythologie. Dit dier verscheen alleen als er een goede keizer op de troon zat. De zuilen hebben een paviljoendak ; dit symboliseert de vrede in het rijk. Kraanvogels staan voor lang leven en olifanten voor een goed voorteken voor vrede. De troon-set is een complex kunstwerk dat een plechtig, mysterieus en imponerend geheel vormt.

De portretten en enkele andere schilderingen op de tentoonstelling geven een goede indruk van de hofceremoniën. Het "Portret van Keizer Qianlong in Staatsiegewaad" (cat.no.1) en het "Portret

emperors and empresses. A throne was always placed on the platform in the middle of the palace hall. It was mainly used during court ceremonies. This 'carved red lacquerware throne' from the Qianlong period is part of a set that also includes a screen, a footstool, *luduan*-incense burners and pillar incense burners, crane candlesticks, and elephant vases (cat.nos.64-71). The style, form and decorations of this furniture are all symbolic. The throne is decorated with carved clouds and dragons which show the absolute power of the emperor. The screen is filled with landscapes, human figures, clouds and dragons which represent the empire. The *luduan* is a Chinese mythological animal which would bring fortune. This animal only appeared when the emperor was virtuous. The pillar incense burners have a pavilion top which means stability of the state. The cranes imply longevity and the elephants indicate peace on earth. The throne set, besides being an exquisite piece of art, is also solemn, mysterious and impressive.

The portraits and some of the other paintings shown in this exhibition give us a further impression of the court ceremonies. For instance, the scrolls 'Portrait of Emperor Qianlong in Courtrobe' (cat.no.1) and 'Portrait of Empress Xiaoxian in Courtrobe' (cat.no.2) show us the emperor and the empress on the throne dressed in their highest ranking court garments. Although the greeting officials are not shown, from these portraits one can still obtain a clear idea of the stately atmosphere during the court ceremony. On the scroll of the 'Imperial Wedding Ceremony of Emperor Guangxu' (cat.nos.4-8), one shall be able to observe all the details of the grand sight of the court audience, e.g. the officials greeting the emperor, the arrangement of the guards of honour, the orchestras, the posting of other guards from the Meridian Gate, *Wumen*, to the Gate of Supreme Harmony and many others. This will provide us with a complete and realistic picture of the big happening.

van Keizerin Xiaoxian in Staatsiegewaad"
(cat.no.2) laten ons bijvoorbeeld zien hoe
de keizer en de keizerin er in hun
plechtigste kleding op de troon uitzagen.
Hoewel de begroetende ambtenaren niet
in beeld zijn, krijgt men toch een goede
indruk van de statige sfeer tijdens een
hofceremonie. Op de schildering de
"Keizerlijke Huwelijksceremonie van Keizer
Guangxu" (cat.no's 4-8) zijn alle details van
deze indrukwekkende gebeurtenis duidelijk
weergegeven. Zo ziet men de groetende
ambtenaren, de opstelling van de
erewacht, de orkesten en de lijfwachten die
opgesteld stonden vanaf buiten de
Middagpoort, *Wumen*, tot aan de Poort
van de Hoogste Harmonie. Deze
voorstellingen geven een volledig beeld en
een realistisch overzicht van het grote
evenement.

De Keizerlijke Huwelijksceremonie

De bruiloft van de keizer heet in het
Chinees letterlijk de 'Grote Bruiloft'. Dit was
een belangrijke gebeurtenis in het leven
van de keizerlijke familie. De bruiloft
bestond uit een aantal grote ceremoniën.
Na het uitkiezen van de kandidaat-keizerin
kwam het 'Overhandigen van de
Verlovingscadeaus'. Dit was in feite de
verlovingsceremonie. Ambtenaren van de
keizer brachten cadeaus naar de familie
van de aanstaande keizerin. Daarna
volgde het 'Overhandigen van de
Bruidsschatten'. Weer werden ambtenaren
van de keizer met cadeaus naar de familie
van de keizerlijke verloofde uitgezonden.
Op de bruiloftsdag werd de ceremonie van
de 'Benoeming tot en Verwelkoming van de
Keizerin' gehouden. De hele hoofdstad
werd uitgebreid versierd. De keizer
begroette eerst zijn moeder in het Paleis
van Rust en Mededogen, *Cininggong*.
Vervolgens besteeg hij de troon in de Hal
van de Hoogste Harmonie. Daarna stuurde
hij ambtenaren naar de residentie van zijn
verloofde. In het huis van zijn verloofde
werd de ceremonie van de 'Benoeming tot
Keizerin' uitgevoerd. De keizerin werd dan,
begeleid door erewachten, naar het paleis

The Imperial Wedding Ceremony

Formally the imperial wedding was called
'The Grand Wedding'. It was an important
affair for the imperial family. The wedding
comprised a number of ceremonies. After
the choice of the empress was made, the
emperor sent out officials to bring
engagement presents to the bride's family.
This was the 'Engagement Present
Ceremony'. After this, officials would again
be sent out by the emperor, to bring the
dowry to his fiancée. This was the 'Dowry
Ceremony'. On the wedding day, the
ceremonies 'Imperial Appointment of the
Empress' and 'Welcoming of the Empress'
were held. The palace and the residence of
the empress-to-be and the whole capital
were beautifully decorated. The emperor
first went to the Palace of Compassion and
Tranquillity, *Cininggong*, to greet his
mother, after which he proceeded to the
Hall of Supreme Harmony. Sitting on the
throne, the emperor would order officials to
go to the residence of his fiancée where
the ceremony 'Imperial Appointment of the
Empress' would be held. This was followed
by the welcoming ceremony. Carried by the
'Phoenix Wagon' and escorted by the
guards of honour, the bride, who had
become the empress at this moment,
entered the palace. When the right moment
(the auspicious hour, decided by the
imperial astronomer) came, the wedding
couple entered their room, where they
carried out the 'Ceremony of Drinking the
Nuptial Cup'. It was then that they officially
became man and wife.
Afterwards, the empress paid her official
visit to her mother-in-law, also a ceremony.
The emperor went to the Hall of Supreme
Harmony to receive greetings from the high
ranking officials (again a ceremony) and
had a banquet with them. At the same
moment, the mother of the emperor would
have a banquet with the relatives of the
empress. This was the conclusion of the
imperial wedding.
There were four Qing emperors who
married after they were enthroned. They
were the emperors Shunzhi, Kangxi, Tongzhi

gebracht in de speciaal daarvoor bestemde Phoenix-wagen. Op de juiste tijd (de gunstige tijd, die bepaald werd door de keizerlijke astronoom) betrad het bruidspaar hun kamer, waar de ceremonie van het 'Drinken van de Bruidswijn' werd gehouden. Vanaf dit moment waren zij officieel in de echt verbonden.

Hierna maakte de keizerin kennis met haar schoonmoeder. Dit geschiedde ook weer in de vorm van een ceremonie. De keizer hield vervolgens de 'Felicitatie Ceremonie' in de Hal van de Hoogste Harmonie, waar hij een banket gaf voor zijn topambtenaren. De moeder van de keizer hield op datzelfde moment in het Paleis van Rust en Mededogen een banket voor de familie van de bruid. Dit was tevens het einde van de keizerlijke bruiloft.

Er waren vier keizers die pas nadat zij keizer waren geworden, getrouwd zijn. Dit waren de keizers Shunzhi, Kangxi, Tonghzi en Guangxu. In het Qing-paleis werden dus in het totaal vier keizerlijke bruiloften gevierd, De schilderingen van de bruiloft van Keizer Guangxu zijn de enige voorstellingen die over dit onderwerp bestaan (cat.no's 4-8). Op deze albumbladen is het hele proces van de bruiloft zeer gedetailleerd uitgebeeld. De totale set bestaat uit negen grote onderdelen. Zij begint met de voorbereidende fase van de bruiloft, op de 14e van de schrikkel vierde maand van het 13e jaar van de Guangxu periode, en eindigt met de laatste fase, de 5e dag van de tweede maand van het daarop volgende jaar. Alle rituelen zijn uitgebreid weergegeven in 90 scènes.

Zowel de sfeer buiten als binnen het paleis en in de prachtige residentie van de keizerin, de luxueuze bruidsschatten, de ingewikkelde formaliteiten en de feestelijke stemming van de mensen zijn in beeld gebracht op een zodanige wijze dat de beschouwer een duidelijke indruk krijgt van deze keizerlijke bruiloft, die rond de 5.550.000 tael (gewichtseenheid) zilver heeft gekost.

and Guangxu. Accordingly, there were only four 'Grand Wedding Ceremonies' held in the Qing-palace. The painting of 'Guangxu's Grand Wedding' is the only set of paintings on imperial weddings in existence (cat.nos.4-8). In this set of paintings, the complete wedding process is drawn to a high degree of accuracy. The whole set consists of nine large volumes starting from the preparation phase, the 14th of the fourth (intercalary) month of the 13th year of the Guangxu period, to the end phase, the 5th of the second month of the following year. All the ritual happenings are extensively described in the 90 scenes of the set.

The atmosphere outside the palace, inside the palace and in the residence of the empress, the magnificent architecture of the empress's house, the luxurious dowry, the complicated formalities, the joyful mood of the people are all reflected to the last detail. These pictures give us an impression of a wedding which cost 5,550,000 taels of silver (Qing currency).

The Imperial Birthday Ceremony

This ceremony was also an important happening in the palace. The birthdays of the emperor, the empress and the empress dowager are respectively the *Wanshoujie, the Qianqiujie* and the *Shengshoujie.* 'Wanshou' means 'a life span of ten thousand years', 'Qianqiu' means 'one thousand autumns' (one thousand years), and 'Shengshou' means 'Sacred longevity'. These days were extensively celebrated. The birthday of the emperor, the New Year and the Winter Solstice were the three big festivals of the year. When Emperor Kangxi was 60, an extra grand celebration was organized. Celebrations like this were also organized for the 80th birthday of Qianlong, the 60th and 80th birthday of Qianlong's mother and the 50th and 60th birthday of the Empress Dowager Cixi. These special festivals were named *'Wanshou Qingdian'* which means 'The Ceremony of Ten Thousand Years Longevity'.

Keizerlijke Verjaardagsceremoniën

Ook deze ceremonie was een belangrijke gebeurtenis in het paleis. De verjaardagen van de keizer, de keizerin en de keizerin-weduwe heten respectievelijk *Wanshoujie, Qianqiujie* en *Shengshoujie.* Wanshou betekent 'tienduizend jaar lang leven', Qianqiu betekent 'duizend keer herfst' (d.w.z. duizend jaar) en Shengshou betekent 'heilig lang leven'. Deze dagen werden uitgebreid gevierd. De verjaardag van de keizer vormde samen met Nieuwjaarsdag en de Dag van de Winter-Zonnewende de drie belangrijkste feestdagen van het jaar. Toen Keizer Kangxi 60 jaar werd, werd een extra groot feest gehouden. Dit geschiedde ook toen Keizer Qianlong 80 jaar werd, toen de moeder van Qianlong haar 60e en 80e verjaardag vierde en Keizerin Cixi haar 50e en 60e verjaardag vierde. Deze dagen werden *Wanshou Qingdian* genoemd, oftewel de 'Ceremonie van het Tienduizend Jaar Lang Leven'. Op deze dagen mocht er niet gedood worden, de slagers mochten dus niet slachten. Er werden ook geen strafzaken behandeld.

Tijdens deze dagen vierde het hele land feest. Natuurlijk werd de hoofdstad mooi versierd. Ten westen van Peking, ongeveer 30 mijlen van de Verboden Stad, staat een keizerlijk buitenverblijf. Langs de hele verbindingsweg tussen Peking en deze plaats werden prachtige tenten en poorten opgezet. Volksartiesten gaven daar concert-en operavoorstellingen. Ook werden tenten gebruikt voor Boeddhistische activiteiten. De feesten duurden tientallen dagen. Op de verjaardag zelf ontving de keizer de gelukwensen van de ambtenaren in de Hal van de Hoogste Harmonie. Daarna werd een banket gegeven in de woonvertrekken, het Paleis van de Hemelse Helderheid, *Qianqinggong.* Een verjaardagsfeest van zulk een omvang kostte ruim een miljoen tael zilver.

In de verzameling van het Paleismuseum bevinden zich zeer veel voorwerpen met betrekking tot keizerlijke verjaardagen. Het

During these days, slaughter was forbidden and no criminals were tried, the whole country would be celebrating and the capital would be beautifully decorated. About 30 miles from the Forbidden City to the west was a summer residence of the emperor. Along the main road connecting Peking and this place, various tents and arches were set up before the grand day. Folk musicians and opera singers gathered there and gave performances and there were also Buddhist activities. On the day itself, the emperor received greetings from the officials in the Hall of Supreme Harmony and gave a banquet in the Palace of Heavenly Purity, *Qianqinggong,* where the guests presented their gifts. These festivals would last for tens of days and cost more than one million taels of silver.

There are a great number of objects relating to imperial birthday celebrations in the collection of the Palace Museum. To mention a few: the scroll of Emperor Kangxi's 60th birthday, the scroll of Emperor Qianlong's 80th birthday and the scroll of the birthday of the Mother of Qianlong. There are also numerous calligraphy scrolls concerning birthdays, and large numbers of presents and art objects used during birthdays. Among the scrolls, we have chosen the one showing the birthday of Qianlong's mother (cat.no.9). This painting was painted by order of Emperor Qianlong. It is a documentary description, altogether 4 scrolls, illustrating the 60th birthday of Qianlong's mother which took place in the 16th year of the Qianlong period (1751). The scenes include the joyful atmosphere along the road connecting the Garden of Clear Waves, *Qingyiyuan,* (nowadays the Summer Palace) and the Palace of Compassion and Tranquillity, the receiving of greetings in the Hall of Supreme Harmony, the banquet, the presenting of birthday gifts, the view along the connecting road, the beautiful decorations, magnificent performances and the grand sight of the palace.

museum bezit schilderingen van de viering
van de 60e verjaardag van Keizer Kangxi,
van de 80e verjaardag van Keizer
Qianlong en van de verjaardag van de
moeder van Qianlong. Hiernaast beschikt
het museum over een gigantische
hoeveelheid kalligrafieën, cadeaus en
kunstvoorwerpen die betrekking hebben op
verjaardagen. Op de tentoonstelling is
onder meer de schildering van de viering
van de 60e verjaardag van de moeder van
Keizer Qianlong (in 1751) te zien (cat.no.9),
die in opdracht van de keizer werd
vervaardigd. De gehele viering is
vastgelegd op in het totaal vier rollen.
Deze geven de feestelijkheden weer zoals
zij van de Tuin van de Heldere Golven,
Qingyiyuan, (het huidige Zomerpaleis) tot
aan het Paleis van Rust en Mededogen
werden gehouden. De scènes tonen onder
meer de opstelling van de keizerlijke
insignia, de ontvangst van felicitaties aan
het hof, het verjaarsfeest in de
woonvertrekken, het aanbieden van
verjaarscadeaus door de ambtenaren, de
concert- en opera-uitvoeringen langs de
weg en natuurlijk het grote banket aan het
fraai versierde hof.

Het Keizerlijk Banket

In het paleis werden zeer frequent
banketten gehouden. Er bestonden vele
soorten banketten, die volgens
uiteenlopende regels verliepen. De
dagelijkse maaltijden aan het hof waren
eigenlijk reeds banketten op zich.
Daarnaast werden officiële banketten
gehouden bij gelegenheden als bruiloften,
begrafenissen en de drie grote feestdagen
(zie onder III). Voorts werden banketten
gehouden tijdens ontvangsten, zoals die
van de overwinnende troepen na een
expeditie, van gezanten en tribuutbrengers,
van kandidaten die cum laude voor het
paleis-examen waren geslaagd en van
prinsen uit grensgebieden, zoals Mongolië.
Voorts werd een aantal bijzonder grote
banketten gehouden gedurende de Kangxi-
en de Qianlong-periode. Deze banketten
werden de 'Banketten van de Duizend

Imperial Banquets

Banquets were regularly held in the palace.
There were various kinds of banquets,
which were held according to different
rules. The daily meals eaten by the imperial
family were actually banquets according to
the standards of the common people. The
real banquets were the official ones held
during weddings, funerals and the three
grand festivals earlier mentioned.
Large-scale banquets were also given
during occasions like welcoming victorious
troops returning to the capital, receiving
foreign delegations, tribute bearers, the
best candidates who had passed the
imperial examination and princes from the
border regions such as Mongolia.
A kind of banquet worth mentioning were
the special one's held during the Kangxi
and the Qianlong period, the 'One
Thousand Old Men Banquets'. This kind of
banquet was first held on the occasion of
Emperor Kangxi's 60th birthday in 1713,
when more than one thousand old men
were invited. The banquet was held in the
imperial Garden of Smooth Spring,
Changchunyuan. In 1722, such a banquet
was also held in the Palace of Heavenly
Purity, *Qianqinggong*. In 1785, more than
3000 men above 60 were invited to the
banquet in the same hall. In 1796, when
Emperor Qianlong handed the throne over
to his son Jiaqing, Qianlong invited 5000
men to dine in the Hall of Imperial
Supremacy, *Huangjidian*, during the
ceremony 'Retirement from Politics'. At this
banquet, there were altogether 800
banquet-tables used.
In most cases the banquets were held in
the Hall of Supreme Harmony, where more
than 200 banquet-tables could be placed
in the courtyard in front of the Hall and in
the gallery. Guards of Honour and ritual
instruments were set up. The emperor
appeared, accompanied by court music.
After the necessary formalities had been
performed, the guests went to their seats
and the feast started. Tea was served first,
followed by wine and dishes. During the
banquet, entertainment was provided in the

Oude Mannen' genoemd. Zo werden ter gelegenheid van de 60e verjaardag van Keizer Kangxi in 1713 meer dan duizend oude mannen uitgenodigd. Het banket werd in de keizerlijke Tuin van de Heerlijke Lente, *Changchunyuan*, gehouden. In 1722 werd een dergelijk banket gehouden in het Paleis van de Hemelse Helderheid. In 1785 werden 3000 mannen boven de 60 jaar uitgenodigd in dezelfde hal. Toen Keizer Qianlong in 1796 de troon overdroeg aan zijn zoon Jiaqing, werden tijdens de ceremonie van het 'Zich Terugtrekken uit de Politiek' 5000 mensen uitgenodigd in de Hal van de Keizerlijke Pool, *Huangjidian* ; er stonden 800 tafels opgesteld.

In het algemeen werden grote banketten in de Hal van de Hoogste Harmonie gehouden. Dan werden er ruim 200 tafels verspreid over de binnenplaats voor de hal en op het terras. Erewachten namen plaats en rituele instrumenten werden opgesteld. Wanneer de keizer verscheen begon de muziek. Na de vereiste formaliteiten gingen de genodigden aan tafel. Eerst werd thee geserveerd en dan volgden wijn en gerechten. Tijdens het banket kon men ook genieten van dansen, acrobatiek en allerlei andere uitvoeringen. Het einde van het banket werd aangeduid door de Ambtenaren van Protocol die hun zwepen lieten knallen. De keizer verliet vervolgens de hal, begeleid door de hofmuziek. Pas daarna mochten de overige aanwezigen hun plaats verlaten.

Voor de tentoonstelling werden twee schilderingen over een dergelijk onderwerp gekozen. Een ervan is de 'Schildering van het Keizerlijk Banket in het Paviljoen van de Purperen Glans' (cat.no.11). Dit paviljoen is gevestigd ten westen van het paleis in het Park van de Midden- en Zuid-zee, *Zhongnanhai*, aan de westelijke oever van de Plas van de Opperste Vloeistof, *Taiyechi*. In de Qing-dynastie was deze plaats alleen bestemd voor de ontvangst van militairen. In het begin van 1761, in het 26e jaar van de Qianlong periode, was dit paviljoen juist gereed. Keizer Qianlong gaf toen een banket ter gelegenheid van de

form of dances, acrobatics and other performances. The end of such a banquet was announced by Protocol Officers, who cracked their whips. The emperor left the hall first, again accompanied by music and then the rest of the company left.

There are two paintings especially selected for this exhibition. One is the 'Painting of the Imperial Banquet in the Pavilion of Purple Splendour' (cat.no.11). This pavilion is located to the west of the palace, in the Zhongnanhai Park, on the west bank of the Lake of Supreme Fluid, *Taiyechi*. In the Qing dynasty, this was the place where the military was received. In 1761, the 26th year of the Qianlong period, the pavilion was completed. On this occasion, Emperor Qianlong gave a large banquet. He also gave orders to his court artists, among others Yao Wenhan, to paint the portraits of the generals who had gained military merits. When these portraits were ready, Emperor Qianlong wrote laudatory verses on each one of them and then the paintings were put up to decorate the pavilion.

The other painting shows the banquet held in the 'Park of the Miriad Trees', *Wanshuyuan* (cat.no.10). This park is situated in the *Bishu Shanzhuang*, the Summer Palace in Chengde. The theme of the painting is the banquet held by Emperor Qianlong when he received the Mongolian Princes. The following is the background of this important historical moment: during the Kangxi and Qianlong periods, the various tribes situated in West Mongolia caused much turmoil. In 1754, the 19th year of the Qianlong period, one of these tribes, the Duerböte, decided to come over and pledge allegiance. Accordingly, Emperor Qianlong held a large banquet to receive the leaders of the Duerböte and their troops. They were also granted noble titles. Emperor Qianlong ordered painters like the Italian Giuseppe Castiglione and the French Jesuit Jean Denis Attiret, who were working for the emperor in Peking, to record this historical

voltooiing van het gebouw. Hij gaf opdracht aan zijn paleiskunstenaars, waaronder Yao Wenhan, portretten te vervaardigen van generaals die zich militair zeer verdienstelijk hadden gemaakt. Hiermee liet hij het paviljoen decoreren. De keizer heeft vervolgens op ieder portret een lofdicht gekalligrafeerd.

De andere schildering gaat over het keizerlijke banket in het Park van de Tienduizend Bomen, *Wanshuyuan*, dat zich in de *Bishu Shanzhuang*, het zomerpaleis in Chengde bevindt (cat.no.10). Het banket werd gehouden ter ere van de ontvangst van Mongoolse prinsen door Keizer Qianlong. De voorgeschiedenis van deze belangrijke historische gebeurtenis is de volgende. Tijdens de Kangxi- en Qianlong-periode veroorzaakten diverse Mongoolse stammen, die zich over het gebied West-Mongolië verspreid hadden, veel onrust. In 1754, het 19e jaar van de Qianlong-periode, besloot de Duerböte-stam, een van deze stammen, het Qing-keizerrijk trouw te blijven. Daarom hield Keizer Qianlong in de zomer van dat jaar een feestelijk banket om de leiders van de Duerböte en hun militairen te verwelkomen. Bovendien werden zij in de adelstand verheven. De keizer gaf opdracht aan verscheidene kunstenaars, onder wie de toen in het paleis werkende Italiaanse kunstenaar Giuseppe Castiglione en de Franse Jezuïet Jean Denis Attiret, deze gebeurtenis vast te leggen. De banketten op deze twee schilderijen zijn niet zo omvangrijk als de 'Banketten van de Duizend Oude Mannen'. Desondanks kan men zich aan de hand hiervan toch een indruk vormen van het overweldigende karakter ervan.

Gewaden

De collectie kledingstukken van keizers en keizerinnen van het Paleismuseum is zeer omvangrijk. De strenge feodale hiërarchie in de keizerlijke familie is duidelijk af te lezen aan hun gewaden. De kwaliteit van de stof, het handwerk, de symbolen, de

moment with their brushes. Although this banquet was not as large as the 'Thousand Old Men Banquet' mentioned above, yet this painting is still able to give us an impression of an imperial banquet.

Costume

The Palace Museum has an enormous collection of costumes of the imperial family. The strict feudal hierarchic system which dominated the imperial family is clearly reflected in their clothing. The wealth, the power and the distinctions in rank in the imperial family are clearly shown in the quality of the textiles, the needle-work, the symbols, the styles of the clothes, and especially the rules governing the wearing of them.
The wearing of certain items, such as hats, crowns, belts, shoes and ornaments, was decided by the position of the person, the occasion and the season. Though preserving many of the traditions of the former dynasties, the Qing dynasty also did maintain their own Manchu style, such as the beads and the peacock feathers on their hats, the long garments with side splits, short vests and hoof-shaped cuffs, etcetera.

The emperor had four types of clothes: the court robe, semi-formal dress, informal dress and travelling dress. He wore the court robe when he was enthroned, on occasions like issuing an imperial edict and during the three grand festivals (mentioned in III). He wore this court robe together with a crown, a belt and a bead necklace. In most cases an overcoat was also worn on top of the court robe. On winter occasions, he would put on an extra fur coat. On semi-official occasions like receiving military officials returning from a successful expedition, inspecting surrendered prisoners of war, holding imperial banquets and celebrating family birthdays, the emperor wore a dragon robe. This garment was worn together with a hat, a dragon jacket, and a bead necklace (people of lower rank wore

variëteit van stijlen en de gedetailleerde regels waaraan men zich moest houden bij het dragen ervan, illustreren de rijkdom, de macht en het rangenstelsel van de keizerlijke familie.

In de keizerlijke familie werd het dragen van een bepaald kledingstuk en de bijbehorende accessoires, zoals hoeden, kronen, riemen, schoeisel en sieraden, bepaald door de positie van de persoon, de gelegenheid en het seizoen. De Qing-dynastie heeft behalve de traditie van de vroegere dynastieën, ook haar eigen Mantsjoe stijl gehandhaafd die tot uitdrukking komt in de kralen en pauweveren als versiering van hoeden, de lange gewaden met zij-splitten, korte jasjes, paardehoef-vormige manchetten, etcetera.

De keizer had vier soorten kledingstukken : het staatsiegewaad, kleding voor semi-formele gelegenheden, informele kledij en reiskleding. Het staatsiegewaad werd gedragen bij formele plechtigheden zoals het bestijgen van de troon, het afkondigen van een keizerlijk decreet en tijdens de offerceremoniën op de drie belangrijkste feestdagen (zie onder III). Het werd gedragen met een kroon, een gordel en een kralenketting. Meestal werd hierover nog een overjas gedragen. In de winter droeg de keizer nog een extra bontmantel. Bij semi-formele gelegenheden zoals het verwelkomen van militairen die de overwinning hadden behaald, het inspecteren van krijgsgevangenen, bij keizerlijke banketten en bij familie-verjaardagen, werd het drakengewaad gedragen. Het semi-formeel tenue bestond uit : een hoed, het drakengewaad (of een gewaad met vierklauwige draken voor de lagere rangen), een drakenjas en een kralenketting.
Informele kleding was voor dagelijks gebruik. Reiskleding was bestemd voor inspecties buiten het paleis, expedities en voor de jacht. De laatstgenoemde twee soorten kleding werd ook 'gemakskledij' genoemd.
De keizerin had dezelfde soorten gewaden

dragon-garments decorated with four-clawed dragons).
Informal dress was for daily wear. Traveling dress was meant for occasions like inspections outside the palace, expeditions and hunting. The last two types were also called 'leisure clothes'.
The empress had the same types of garments. Formal dress was worn during her nomination, her birthday, festivals such as the New Years Day and the Winter Solstice, and during sacrificial ceremonies. She had more or less the same outfit as the emperor, only she wore skirts underneath. She also wore many more ornaments such as hats, hairpins, forehead ornaments, necklaces, handkerchiefs, earrings and bracelets.

The style and the regulations concerning the wearing of certain items of dress in the palace are clearly illustrated by the large number of exhibited garments. The 'Portrait of Emperor Qianlong in court robe', also an exhibited item (cat.no.1), shows Emperor Qianlong in his winter fashion. He wears a black fox-fur crown decorated with red tassels and a pointed top made of the best 'Dongzhu' pearls. His robe is bright yellow (this was the imperial colour in China). On his robe are patterns of dragons, clouds and the so-called twelve symbols. These symbols are: the sun, the moon, stars (these represent illumination), mountains (control), dragons (change), emblematic pheasants (literary beauty), one axe (judgement), two bows (discernment), tigers and apes (filial piety), algae (cleaniness), fire (brightness), grain (nourishment). He wears a necklace of 108 pearls. His belt, also in yellow, is decorated with four golden plates inlaid with gems and pearls. Hanging from the belt are an embroidered purse, a dagger and a piece of flintstone. He also wears a cape. The cuffs are in the form of horse hooves, which is typically Manchu.
Among the relics in the exhibition, there is a 'yellow court robe with dragons and cloud patterns', which belonged to Emperor Jiaqing (cat.no.22). This court robe was

als de keizer. Formele kleding werd gedragen tijdens haar benoeming, haar verjaardag, feestdagen als Nieuwjaar en de Winter-Zonnewende, en tijdens offerceremoniën. Haar uitrusting was in principe dezelfde als die van de keizer. De keizerin droeg daarnaast echter ook rokken en meer sieraden, zoals hoeden, haarspelden, andere hoofd- en haartooi, halsbanden, zakdoeken, oorbellen en armbanden.

In de talrijke kledingstukken op de expositie komen de stijl en de regels van de keizerlijke hofdracht duidelijk tot uiting. Onder de tentoongestelde voorwerpen vindt men een staatsieportret van Keizer Qianlong (cat.no.1). De keizer draagt winterse kleding : een kroon van zwart vossebont, opgetuigd met rode franje en een torenachtig versiersel met de allerbeste 'Donghzu'-parels. Zijn gewaad is helder geel (in China was dat de kleur van de keizer). Op het gewaad staan motieven van draken en wolken en de zogenaamde 12 symbolen. Dit zijn : zon, maan, sterren (deze drie staan voor verlichting), bergen (beheersing), draken (verandering), fazanten (literaire schoonheid), één bijl (beslissing), twee bogen (onderscheiding), tijgers en apen (piëteit), algen (reinheid), vuur (helderheid), graankorrels (voeding). De keizer draagt ook een halsketting van 108 parels. Zijn gordel, ook geel, is versierd met vier gouden platen ingelegd met edelstenen en parels. Eraan hangen een geborduurd zakje, een mes en een vuursteen. Hij draagt ook een kraag. De manchetten zijn paardehoef-vormig wat het gewaad tot een typisch Mantsjoe kledingstuk maakt.
Onder de tentoongestelde voorwerpen bevindt zich ook een 'geelkleurig, zijdegaas staatsiegewaad met draken- en wolkenmotieven van Keizer Jiaqing' (cat.no.22). Dit werd tijdens de drie grote feestdagen en bij de offerceremoniën in de familietempel van de keizer gedragen. Het 'blauwe gobelinzijden staatsiegewaad' (cat.no.25) werd gedragen bij offerceremoniën op het Altaar des Hemels,

worn during the three grand festivals (see III) and during the sacrificial ceremonies held in the imperial ancestral temple. The 'blue silk tapestry court robe' (cat.no.25) was worn during the sacrifices held in the Temple of Heaven, Huanqiu, or in the Temple of Good Harvest, Qigu, and during the ceremony of praying for rain. The 'claire de lune silk tapestry court robe' (cat.no.26) was worn during the sacrifice to the moon, which took place on the evening of the Autumn Equinox.

The 'Portrait of Empress Xiaoxian in court robe' (cat.no.2) shows the empress in her bright yellow garment embroidered with patterns of clouds and dragons, with a long dark blue overcoat. She also wears a dark blue cape with cloud and dragon patterns. Her crown is decorated with golden phoenixes, pearls and gems. She wears a pair of pearl earrings, one pearl necklace and a pair of coral necklaces which run across her chest. She is gracefully dressed and the jewellery makes her glamorous to the utmost degree.
The exhibition also shows the following clothes and ornaments: a yellow silk court robe of the empress of Xianfeng (cat.no.23), a dark blue court robe with golden dragons of the empress of Guangxu (cat.no.28), the crown of a consort of Guangxu (cat.no.29), a cap decorated with kingfisher feathers (cat.no.55), various necklaces and other items.

There are also examples of semi-formal and daily dress. Emperor Qianlong's bright yellow dragon garment (cat.no.33) was a semi-formal dress. It has dark blue cuffs and a dark blue cape. The collar is round and the cuffs are horse hoof shaped. Besides the twelve symbols and golden dragons, we also find clouds in five colours, the eight precious objects, and patterns of waves. This garment was worn with an overcoat.
The empress of Guanxu's bright yellow embroidered dragon robe with eight dragon roundels (cat.no.34) is, with respect

Huanqiu, of op het Altaar van de Goede Oogst, *Qigu*, en bij het bidden om regen. Het 'maanlicht-witte gobelinzijden staatsiegewaad' (cat.no.26) werd gedragen bij het maanoffer, dat plaatsvond op de dag van de herfstequinox.

Op het 'Portret van Keizerin Xiaoxian in Staatsiegewaad' (cat.no.2) draagt de keizerin een helder geel gewaad met wolken en draken motieven, met daaroverheen een donkerblauwe lange jas. Zij heeft een donkerblauwe kraag met kleurrijke wolken en gouden draken op haar schouders. Haar kroon is versierd met gouden phoenixen, parels, en edelstenen. Zij draagt paarlen oorbellen, een parelketting en twee bloedkoralen kettingen, die zich over haar borst kruisen. Op de tentoonstelling zijn ook andere andere kledingstukken en sieraden van keizerinnen te bezichtigen : een geel zijden staatsiegewaad van de keizerin van Keizer Xianfeng (cat.no.23), een donkerblauw staatsiegewaad met gouden draken van de keizerin van Keizer Guangxu (cat.no.28), de kroon van een gemalin van Keizer Guangxu (cat.no.29), een hoofdversiersel versierd met blauwe ijsvogelveren (cat.no.55), een hofketting en andere sieraden.

Men vindt ook voorbeelden van semi-formele en dagelijkse kledingstukken. Het heldergele zijden drakengewaad van Keizer Qianlong (cat.no.33) heeft donkerblauwe manchetten en een donkerblauwe kraag en halsboord met goudgalon afgezet. Behalve met gouden draken en de twaalf symbolen, is dit gewaad ook versierd met patronen zoals vijfkleurige wolken, de acht kostbaarheden en golven. Het werd gedragen onder een overjas.
Het heldergeel geborduurde drakengewaad met acht ronde draken-medaillons van de keizerin van Keizer Guangxu (cat.no.34) komt wat betreft kraag en mouwen overeen met het vorige drakengewaad. Het heeft echter een zijsluiting naar rechts en een lang geel lint

to its collar and cuffs, the same as that of the emperor's. However, her garment buttons lead from the collar towards the right underarm. There is also a long yellow ribbon hanging on her back from the neck, decorated with gems. The other patterns are again five-colour clouds, the eight precious objects, etc. This garment was always worn together with an overcoat. The empress of Daoguang's courtrobe overcoat is also on exhibition (cat.no.35). The empress had many other kinds of clothing. A selection of these dresses and ornaments was made for this exhibition.

Armour

Military power was one of the means which the feudal dynasties used to consolidate their reign. The Manchus were originally one of the nomadic peoples living to the north of China. They were hunters and the success of their expansion was based on military conquests. Such being the case, the Manchus paid a great deal of attention to military training. Their army was divided into eight 'Banners'. Every three years there was a large Review of Troops. The 'Eight Banners' system was the military system of the Qing dynasty. The 'Eight Banners' were the 'Bordered Yellow', 'Plain Yellow' and 'Plain White', which formed the Upper Three Banners, and the 'Bordered White', 'Plain Red', 'Bordered Red', 'Plain Blue' and 'Bordered Blue', which formed the Lower Five Banners. This system applied in the very beginning only to the Manchus. Later, Mongolian and Chinese 'Eight Banners' were also organized. During the large military parade, the emperor inspected the combat techniques of his army, including demonstrations of firing guns and cannons, horse riding, archery, battle arrays and the climbing of scaling ladders.

At this exhibition, one is able to see the armour worn by the 'Eight Banners' (cat.nos.93-100). These suits of armour are made of silk with cotton padding. The silky surface is decorated with copper buttons.

met edelstenen-hangertjes op de rug. Het heeft dezelfde sierpatronen. De keizerin droeg het drakengewaad altijd met een lang draken-overkleed. Op de tentoonstelling ziet men het donkerblauwe draken-overkleed van de keizerin van Keizer Daoguang (cat.no.35). De keizerin had nog vele andere soorten dagelijkse kledij. Al deze kledingstukken zijn te bezichtigen op de tentoonstelling, evenals een uitgebreid assortiment van sieraden en schoenen.

Wapens en militaire uitrustingen

Militaire macht was een van de middelen die de feodale dynastieën gebruikten om hun heerschappij te vestigen. Oorspronkelijk waren de Mantsjoes een nomadenvolk dat ten noorden van China rondzwierf. Zij waren jagers en het succes van hun expansie was op militaire overwinningen gebaseerd. Daarom besteedden de Mantsjoes veel aandacht aan militaire training. Hun legers werden ingedeeld in 'Acht Vendels'. Iedere drie jaar werd er een Grote Wapenschouw gehouden.
De Acht Vendels bestonden uit de 'Omrand Gele', 'Effen Gele' en 'Effen Witte' vendels die de hogere drie vendels vormden, en de 'Omrand Witte', 'Effen Rode', 'Omrand Rode', 'Effen Blauwe' en 'Omrand Blauwe' vendels, die de lagere vijf vendels vormden. De op deze wijze onderverdeelde militairen waren allen Mantsjoes. Later werden er ook acht vendels van Mongolen en Chinezen geïnstalleerd. Tijdens de Grote Wapenschouw inspecteerde de keizer de strijdtechnieken van het leger. Er werden grote parades en demonstraties van allerlei militaire vaardigheden door het leger gehouden, zoals schieten met het kanon en het geweer, paardrijden, boogschieten, in slagorde opstellen en ladders beklimmen.

Op de tentoonstelling kan men harnassen van de Acht Vendels bezichtigen (cat.no's.93-100). Deze zijn aan de binnenkant met katoen gewatteerd, de

The helmets are made of leather. On such occasions as the military parades the emperor wore silk armour with horizontal patterns imitating the metal scales of real armour. His helmet is made of leather decorated with pearls and golden Sanskrit script. Although the exhibition shows only ceremonial armour, one can still obtain a good impression of the uniforms of the 'Eight Banners' army.

Inspection Trips and Hunting Trips

Inspection trips and hunting trips were important activities for the imperial house and had been an old Chinese tradition. The emperor left the capital and travelled through the whole country. Trips of the largest scale and impact were made during the Kangxi and Qianlong period, when these two emperors visited South China. Emperor Kangxi visited the South six times between 1684 and 1707. Emperor Qianlong also travelled six times to the South during his reign. The purpose of these long journeys was mainly to inspect the irrigation works along the Yellow River, the Huai River, the Yangzi River and in the coastal province of Zhejiang.
At the same time, the emperor drew the rich and influential Chinese in the South over to him and tried to gain support from the eminent Chinese scholars among them. Every inspection trip to the South lasted approximately four to five months, during which the emperor travelled more than ten thousand miles. The emperor was accompanied by his relatives, servants, officials, bodyguards, soldiers and technical personnel. The total number of people travelling could be as many as a few thousand, together with 6000 horses and a thousand official boats. The emperor slept in his own regional palaces, in the residences of local officials or in his own tent. In the last case, the camping area was very intensively guarded.
The regions where the emperor passed all spent a great deal of money to build new houses to welcome him. The local population had to show the emperor that

Keizer Qianlong te paard,
tijdens de Grote
Wapenschouw/
Emperor Qianlong on
horseback, at the Grand
Review of Troops
Giuseppe Castiglione
(1688-1766)
Verticale rolschildering op
zijde/Hanging scroll, silk
322,5 x 232 cm.
Paleismuseum Peking/
Palace Museum Peking

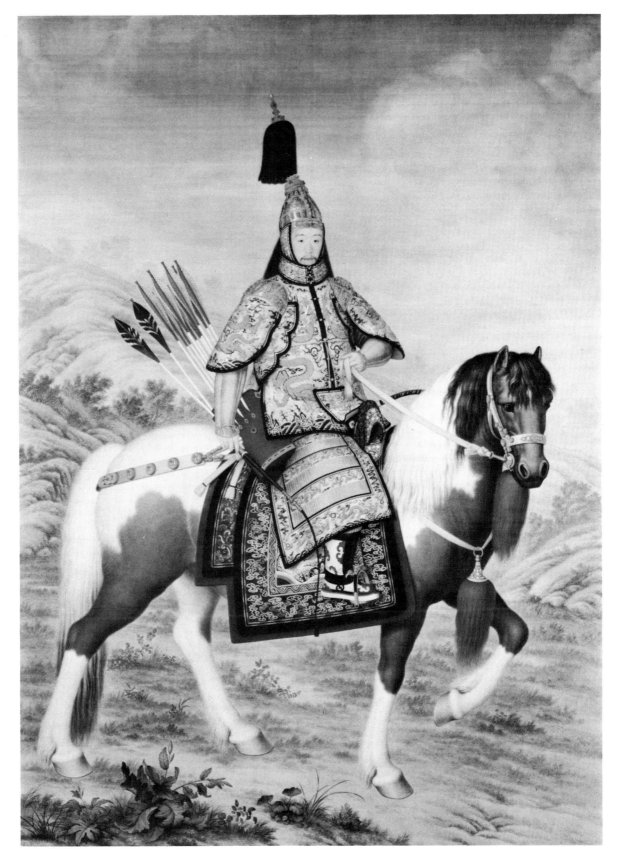

buitenkant is van zijde en versierd met koperen nagels. De helmen zijn van runderleer. Tijdens grote militaire inspecties droeg de keizer een zijden harnas bestikt met horizontale gouden banen, een imitatie van de metalen schubben van een echt harnas. Zijn helm was van runderleer, met lak beschilderd en versierd met parels en gouden teksten in het Sanskriet. Uit deze kleding die speciaal voor de Wapenschouw was bestemd, kan men afleiden hoe de 'normale' uniformen van de militairen van de Acht Vendels eruit hebben gezien.

Inspectiereizen en Jachttochten

Inspectiereizen en jachttochten waren belangrijke gebeurtenissen voor het keizerlijk huis. Het houden van inspectiereizen is een oud Chinees gebruik. De keizer verliet dan de hoofdstad en trok het hele land door. De grootste en meest effectieve inspectietochten waren de tochten die de Keizer Kangxi en Keizer Qianlong door Zuid-China maakten. Keizer Kangxi heeft tussen 1684 en 1707 zes maal het zuiden bezocht. Keizer Qianlong is tijdens zijn regeerperiode ook zes maal in het zuiden van het land geweest. Doel van deze reizen was voornamelijk de waterwerken van de Gele Rivier, de rivier Huai, en langs de kust van de provincie Zhejiang te inspecteren.
Tegelijkertijd kon de keizer van de gelegenheid gebruik maken om de invloedrijke Chinezen van Zuid-China en de eminente Chinese literaten daar voor zich te winnen. Een inspectietocht naar het zuiden duurde ongeveer vier à vijf maanden, waarin de keizer meer dan 10.000 mijl aflegde. De keizer werd vergezeld door familieleden, bedienden, ambtenaren, wachten, soldaten en technisch personeel. Het reisgezelschap bestond uit duizenden mensen, ruim 6.000 paarden en een kleine 1.000 rijksboten. De keizer logeerde onderweg in zijn eigen regionale paleizen, in de residenties van lokale ambtenaren of in zijn eigen tent. Natuurlijk werd de plaats waar de keizer

they enjoyed good harvests and that their people lived long. In order to exhibit these aspects, old men were dressed in beautiful clothes, holding incense, kneeling down while the emperor passed by, to welcome him. As in many other festivals, all along the road were performances of operas and acrobatics. The houses of the people were also decorated with lanterns and coloured ribbons. Trips on such a scale were very rare in history.

A number of these trips made by Kangxi and Qianlong were, by order of the emperors themselves, recorded by court painters. The result was the 'Painting of the Trip to the South', a painting consisting of some twenty scrolls with a total length of hundreds of metres. The Palace Museum has the 'Painting of the Emperor Kangxi traveling South'. It is a documentary painting of Kangxi's second visit to the south. The trip started on the 8th of the first month of the 28th year of the Kangxi period (1689), when he left the capital, and ended on the 9th of the third month of the same year, when he returned : a trip that lasted 61 days. The farthest point he reached was Hangzhou in Zhejiang Province. In 1691, the emperor appointed Song Junye to be in charge of the realization of this project. Song employed the famous artist Wang Hui to be the chief designer. He drafted the painting for approval of the emperor. Afterwards, the painting was drawn by him in collaboration with a group of court painters. The team spent three years before they finished the job.
The whole work consists of twelve scrolls of 67,8 cm. high. The length of each scroll varies from 15 to 25 metres. The first nine scrolls consist of the journey to the South; the remaining three are about the return journey. The painting as a whole shows not only the gigantic scale of the operation, but also gives us a large amount of information about the landscape, towns and villages, streets and alleys, architecture and the fashions of those days. One can also study the detailed set-ups of imperial

kampeerde zeer streng bewaakt.

De regio's waar de keizer langs kwam moesten veel geld uitgeven om nieuwe gebouwen neer te zetten; ook diende men de keizer te laten zien dat het volk er lang leefde en goede oogsten binnenhaalde. Hiertoe liet men oude mannen in mooie kleren met wierook in de hand knielen ter verwelkoming van de keizer. Langs de weg waar de keizer langs kwam werden opera- en akrobatiektenten opgezet. Bovendien werden de huizen van het volk versierd met lampions en zijden slingers. Dergelijke tochten waren zeer omvangrijk. In de geschiedenis treft men gebeurtenissen op zo'n grote schaal slechts zelden aan.

Een aantal van deze grote tochten van de Keizers Kangxi en Qianlong werden in opdracht van de toenmalige keizer vastgelegd door paleisschilders. Het eindresultaat was het schilderij 'Beelden van de Zuidreis', een beeldverhaal verdeeld over een kleine twintig rollen met een totale lengte van honderden meters. Het Paleismuseum heeft de 'Schildering van de Tocht van Keizer Kangxi naar het zuiden' in zijn collectie. Dit is een rapportageschildering over de tweede inspectietocht van Keizer Kangxi, die begon op de 8e dag van de eerste maand van het 28e jaar van de Kangxi-periode (1689), toen hij de hoofdstad verliet, tot de 9e dag van de 3e maand van hetzelfde jaar, toen hij terugkeerde; een tocht die in totaal 61 dagen duurde. Het verste punt dat hij bereikte was Hangzhou in de provincie Zhejiang. In 1691 belastte de keizer Song Junye met de verantwoordelijkheid voor het vervaardigen van deze schildering. Song nam de beroemde schilder Wang Hui in dienst als de hoofdontwerper. Het ontwerp werd eerst goedgekeurd door de keizer en vervolgens werd de taak uitgevoerd door Wang samen met een groep hof-schilders. Het hele werk bestaat uit twaalf rolschilderingen van 67,8 cm. hoog. De lengte van de rolschilderingen varieert van 15 tot 25 meter. De eerste negen schilderingen beslaan de heenweg van de tocht, de overige drie de terugtocht. Dit

ritual instruments in the palace, without which the regulations pertaining to palace life cannot be understood. This work is very important for the study of the lifestyle and social structure of the Qing dynasty.

We have selected scroll number 12 for the exhibition. It shows Emperor Kangxi returning to the capital and on his way back to the palace (cat.no.3). The beginning of this scroll shows the Hall of Supreme Harmony. From this point to the Meridian Gate, *Wumen*, the area is only occupied by some thirty people, which is rather empty. From the Meridian Gate to the Gate of Uprightness, *Duanmen*, one can see the guards of honour and the alignment of the ritual instruments. High-ranking officials and soldiers are also standing there waiting for the emperor. From the Gate of Uprightness to the Gate of the Noonday Sun, *Zhengyang-men*, are the leading troops of the imperial trip. The emperor, who is still outside the gate, is sitting on a sedan chair carried by eight men walking in the direction of the Gate of the Noonday Sun. In front of him is a music band and behind him are bodyguards riding on horseback. Behind the bodyguards are the soldiers and officials who have travelled together with the emperor. The procession extends to the Gate of Everlasting Certainty, *Yongdingmen*. At the very end of this long queue of people is a slogan 'Long live the Emperor', *Tianzi Wannian*, formed by the people of the capital to welcome the emperor home. This scroll shows the appearance of the city of Peking in the Kangxi period.

The hunting trip was an old Chinese imperial tradition. The Manchus, due to their background, treated the hunting trip as an important event and an opportunity to train their army. Hunting was done in every season of the year. However, the Spring Hunt and the Autumn Hunt were the most important ones. According to the ancient traditions, the Spring Hunt was called the 'Spring Congregation', *Chun*

werk laat niet alleen de gigantische manoeuvre van de tocht zien, maar verstrekt ook een grote hoeveelheid informatie over de landschappen van toen, de steden en de dorpen, de straten en stegen, de mensen, de volksgebruiken, de monumenten, architectuur en de kleding van die tijd. Ook de regels in het paleis zijn er duidelijk op te zien, evenals de keizerlijke gebruiksvoorwerpen. Dit werk is zeer belangrijk voor het bestuderen van de sociale structuur en van de levensstijl van de Qing-dynastie.

Voor de tentoonstelling werd rolschildering nummer 12 gekozen, de scène van de terugkeer van Keizer Kangxi naar de hoofdstad en zijn intocht in het paleis (cat.no.3). Aan het begin van de schildering is de Hal van de Hoogste Harmonie te zien. Tot aan de Middagpoort is de plaats leeg en stil, op 30 mensen die daar staan te wachten na. Van de Middagpoort tot aan de Oprechte Poort, *Duanmen*, werden erewachten en rituele instrumenten opgesteld. Topambtenaren en soldaten staan hier ook gereed om de keizer te verwelkomen. Vanaf de Oprechte Poort tot aan de Poort van de Middagzon, *Zhengyangmen*, staan de aanvoerende troepen van de keizerlijke tocht. Buiten de poort ziet men de keizer. Hij zit op een draagstoel die door acht personen gedragen wordt, achter een muziekband, gevolgd door een rij cavalerie-soldaten als lijfwachten. Op de grote weg tussen de Poort van de Middagzon, *Zhengyangmen*, en de Poort van de Eeuwige Duurzaamheid, *Yongdingmen*, volgen de soldaten en ambtenaren van het reisgezelschap achter de rijdende lijfwachten. Aan het eind staat de slogan *'Tianzi wannian'*, wat 'Lang Leve de Zoon des Hemels' (de keizer) betekent, gevormd door de burgers van de hoofdstad om de keizer bij zijn thuiskomst te verwelkomen. Deze rolschildering toont het uitzicht op het centrum van Peking in de tijd van Keizer Kangxi.

Sou, which was then changed by the Qing to 'Spring Besieging', *Chun Wei*. On that day, the emperor led his troops to the Southern Park, *Nanyuan*, where they hunted. The emperor held the ceremony of 'Killing the Tiger' on top of the 'Terrace of the Flying Eagle', *Lingyingtai*. The hunting trip in the autumn was called 'Autumn Hunt', *Qiuxian*. The activity was then held in Jehol Province, which is to the north of the Great Wall. Deer and other animals were hunted. Deer hunting had a special name in the Manchu language: *Mulan*. This hunting trip was called *Mulan Qiuxian* and lasted about twenty days. The large-scale hunting activities took place mainly in the Kangxi and Qianlong periods. In this exhibition, a number of relics concerning this subject are shown, such as Qianlong's red lacquered imperial bow, arrows for tiger hunting, a bow-case and quiver (cat.nos.87-90).

Daily Life in the Palace

Due to the complex and detailed regulations, the lifestyle in the palace was very different from that of the common people. Everybody in the palace, including the emperor, was bound by these regulations. This meant that all the furniture had its own appointed place and was not to be moved or rearranged. All the eunuchs and court slaves fulfilled their services according to strict schemes. The imperial family members were no exception to the rules: they woke up, dressed, greeted their parents, ate and slept at fixed times of the day. They might have a very luxurious life, but they had little personal freedom.

The Palace Museum has a very large collection of articles used in daily life in the former palace. The scrolls 'Yongzheng's Imperial Concubines are amusing Themselves' show daily life in the palace. The amusements in the palace were limited to simple activities like combing hair, walking around, watching flowers or reading books. One is, notwithstanding the

De jachttocht was een oud Chinees gebruik. Juist omdat de Mantsjoes oorspronkelijk nomaden waren, was de jachttocht een belangrijke activiteit ter versterking van hun militaire macht. Zij werden in elk seizoen gehouden, maar die in de lente en in de herfst waren de belangrijkste. In de oudheid heette de jacht in de lente de 'Lente Verzameling', *Chun sou*. In de Qing-dynastie werd deze jacht de 'Lente Omsingeling', *Chun wei*, genoemd. Op de dag van de tocht voerde de keizer zijn militairen naar het Zuidelijke Park, *Nanyuan*, voor de jacht. De keizer hield de ceremonie van het 'doden van de tijger' op het 'Terras van de Vliegende Arend', *Liangyingtai*. De jachttocht die in de herfst werd gehouden noemde men de 'Herfst Jacht', *Qiuxian*. Deze werd in het keizerlijke jachtgebied in de provincie Jehol ten noorden van de Grote Muur gehouden. Daar joeg men op herten en op andere wilde dieren. De hertejacht noemde men in het Mantsjoe *'Mu-Lan'*. Deze *'Mu-Lan Qiuxian'* jachttocht nam in totaal 20 dagen in beslag. In de Qing-dynastie werden de grootste jachten gehouden tijdens de Kangxi- en de Qianlongperiode. Voor de tentoonstelling werden onder meer geselecteerd : de met rood lak beschilderde keizerlijke boog, pijlen om tijgers mee te schieten en de keizerlijke booghoes en pijlkoker van Keizer Qianlong (cat.no's 87-90).

Het Dagelijks Leven in het Paleis

De levensstijl in het paleis was door de vele regels en rituelen heel anders dan die van het volk. Iedereen in het paleis was aan deze regels gebonden, inclusief de keizer zelf. Alle onderdelen van het interieur hadden hun vaste plaats; alle eunuchen en hofslavinnen moesten hun taak volgens een vast schema vervullen. Ook de leden van de keizerlijke familie moesten volgens strenge regels leven : het opstaan, het zich wassen, de ouders begroeten, eten en slapen dienden op bepaalde tijden te geschieden. De keizerlijke familie leidde een zeer luxueus

simple activities the concubines were involved in, able to study the details of the environment, the furniture, and the articles used in daily life in the palace.

Culture in the Palace

The imperial family devoted much time to cultural activities. Before the Manchus took over China, they were nomads. Their social structure was at the stage of transition from slave society to feudal society. Their cultural level was not high. After the Manchus unified Chine, the imperial house, in order to strengten their reign, invested large amounts of energy in their cultural education. They expecially wanted to absorb Chinese culture.
The first emperors of the Qing dynasty all studied the Chinese classics and succeeded in mastering the written language. They encouraged their childeren to learn the same. They also stimulated numerous cultural activities. For instance, under the auspices of the emperors large numbers of antiques were collected, large encyclopedias compiled, eminent calligraphy specimens published and academies of fine arts were founded. During the Kangxi and Qianlong periods, tens of thousands of paintings and classical books were collected, and large-scale encyclopedias were published. Examples are the 'Complete Works of the Four Libraries', *Siku Quanshu*, the 'Complete Collection of Illustrations and Books of All Times', *Gujin Tushu Jicheng*, the 'Kangxi Dictionary', *Kangxi Zidian*, and the 'Precious Manuscripts from the Stone Ravine', *Shiqu Baoji*. For calligraphy, there were more than 70 important publications, such as the 'Examples from the Studio of Luxuriant Diligence', *Maoqindianzhai Fatie*, the 'Examples from the Studio of the Profound Mirror', *Yuanjianzhai Fatie*, and the 'Examples from the Hall of Three Rarities', *Sanxitang Fatie*. Living in such an environment, many of the emperors and their family members became poets, painters and calligraphers. Many of their works are still well preserved in the Palace Museum.

leven, maar genoot weinig persoonlijke vrijheid.

Het Paleismuseum bezit een zeer omvangrijke collectie van gebruiksvoorwerpen uit het toenmalige paleis. De rolschilderingen 'De Concubines van Keizer Yongzheng vermaken zich' geven een beeld van het dagelijks leven en de activiteiten in het paleis. De fraaie benaming 'zich vermaken' blijkt activiteiten als het opmaken van het haar, wandelen, het genieten van bloemen of het lezen van een boek aan te duiden. Op dit soort schilderingen zijn zeer veel details weergegeven, zoals de omgeving van de woonvertrekken, hun interieurs en inrichting.

De Cultuur in het Paleis

De keizerlijke familie besteedde zeer veel aandacht aan het culturele leven. Voordat de Mantsjoes China binnenvielen, waren zij nomaden. Hun maatschappij zat in de overgangsfase van de slaven-maatschappij naar de feodale maatschappij. Hun niveau van beschaving was niet hoog. Nadat de Mantsjoes China verenigd hadden, wilde het keizerlijk huis, om zijn heerschappij te versterken, meer aandacht aan culturele vorming besteden. In het bijzonder wilde het keizerlijk huis zich de Chinese cultuur eigen maken.
De eerste keizers van de Qing-dynastie hadden de Chinese klassieken goed bestudeerd en zich bekwaamd in het schrijven van Chinese karakters. Zij spoorden ook hun kinderen aan zich hierop toe te leggen. Bovendien werden culturele activiteiten optimaal gestimuleerd. Zo werden onder leiding van de keizer antieke voorwerpen verzameld, grote encyclopedieën samengesteld, goede kalligrafie voorbeelden uitgegeven en kunstacademies opgericht. Tijdens de Kangxi- en Qianlong-perioden werden tienduizenden schilderingen en boeken verzameld. Voorts werden tientallen grote encyclopedieën en grote woordenboeken gepubliceerd, waaronder de *Shiku quanshu* (De Complete Verzameling van de Vier

In order to reveal the cultural life in the palace, we have selected two scrolls. One is the 'Portrait of Emperor Kangxi Reading' (cat.no.13); the other one is the 'Portrait of Emperor Kangxi Writing' (cat.no.14). In the first painting, one can see a large bookshelf filled with classics behind him. The other portrait is of Kangxi in his youth. One can see that calligraphy has been his favourate pastime since he was a boy.

Recreation in the Palace

There were quite a few recreational activities in the palace. To begin with, there were various gardens and forests the emperor and his family members could go to. The most important gardens were the 'Imperial Garden', the gardens outside the Palace of Compassion and Tranquillity, the Palace of the Establishment of Happiness, *Jianfugong*, and the Palace of Tranquil Longevity, *Ningshougong*. There were many other palaces and gardens outside the Forbidden City, for example the West Park, Xiyuan, to the west of the palace, the Old Summer Palace, *Yuanmingyuan*, and the Garden of Clear Waves, *Qingyiyuan*. The imperial family made use of these locations to stay for short periods, to take walks, to watch flowers, enjoy the scenery and to organize various kinds of recreational activities. In the summer, they fished at Yingtai in the South Lake. In the autumn, they organized a Buddhist ceremony during the Festival of the Hungry Ghosts in the West Park. On those evenings, the lake in the West Park was decorated with lotus-shaped floating lanterns. The emperor and his family members sat in a boat and toured around on the beautifully lit lake. In the winter, skating contests were held on the frozen lake. On the evening of the Chinese New Year, fireworks were set off in the Old Summer Palace. In the same place dragon boat contests were organized during the Dragon Boat Festival, when there was also a special market street so that the imperial family could also experience what the common people did outside the palace

Schatkamers), de *Gujin tushu jicheng* (Verzamelde Geïllustreerde Werken van Heden en Verleden), de *Kangxi zidian* (Het Kangxi Woordenboek) en de *Shiqu baoji* (De Kostbare Bladzijden van de Stenen Beek). Voor de kalligrafie werden ruim 70 grote uitgaven van goede voorbeelden samengesteld, zoals de *Maoqindian fatie* (Kalligrafievoorbeelden van de Hal van de Luxueuze IJver), de *Yuanjianzhai fatie* (Kalligrafievoorbeelden van de Studeerkamer de Diepe Spiegel) en de *Sanxitang fatie* (Kalligrafievoorbeelden van de Hal van de Drie Zeldzaamheden). In een dergelijke sfeer werden vele keizers en hun familieleden dichters, schilders en kalligrafen. Veel van hun werken zijn tot op heden goed bewaard gebleven.

Op de tentoonstelling zijn twee rolschilderingen te bezichtigen die hiermee samenhangen, namelijk de 'Schildering van Keizer Kangxi aan het lezen' (cat.no.13) en de 'Schildering van Keizer Kangxi aan het schrijven' (cat. no.14). Op de eerste rolschildering ziet men op de achtergrond kasten vol klassieke werken. Op de andere schildering ziet men het portret van Keizer Kangxi op jeugdige leeftijd. Men ziet dat de kalligrafie reeds vroeg zijn favoriete vrijetijdsbesteding was.

Het Vermaak in het Paleis

In het paleis bestonden vele mogelijkheden om zich te vermaken. Er waren tuinen en beboste gebieden waar de keizer en zijn familieleden zich verpoosden. De belangrijkste tuinen waren onder meer de Keizerlijke Tuin, de tuinen bij de woonvertrekken zoals die bij het Paleis van Rust en Mededogen, het Paleis van het Opbouwend Geluk, *Jianfugong*, en het Paleis van het Vreedzame Leven, *Ningshougong*. Bovendien waren er nog talrijke tuinen en parken in de omgeving van het paleis en de hoofdstad, zoals het Westelijke Park, *Xiyuan*, het oude Zomerpaleis, *Yuanmingyuan*, en het Park van de Heldere Golven, *Qingyiyuan*. De keizerlijke familie wandelde er en genoot er

circle. Needless to say, opera performances were frequently organized. An opera stage was also an essential part of any imperial garden or park. Some of the opera-stages remain: The Pavilion of Pleasant Sounds, *Changyin'ge*, a large stage of three stories high in the Forbidden City, the small stage in the Study of Tiring Diligence, *Juanqinzhai* and in the Study of Rinsing with Fragrance, *Shufangzhai*. There were also opera stages in the Summer Palace, *Yiheyuan*, and in the Park of Virtue and Harmony, *Deheyuan*. Operas were performed during each and every festival or banquet, which shows how fond the imperial family was of this kind of entertainment.

The painting 'Wintertime Amusements', a work of the court artists Jin Kun, Cheng Zhidao and Fu Longan, shows the emperor watching skating demonstrations. The skating took place near the Bridge of the Golden Turtle and the Jade Rainbow, *Jinao Yudongqiao*. The emperor sits in an 'ice-boat' (a boat-shaped sledge) while high-ranking officials and bodyguards are standing around him. Skillful skaters are skating over the ice, forming whirling patterns. There are three gates on the ice. The skaters have to pass through the gates and aim their arrows at the ball hanging in the gate. These skaters are men from the Eight Banners, as can be seen from the flags they are carrying. The long row of skaters looks like a swimming dragon, very impressive.
The other painting 'Emperor Daoguang at Leisure' (cat.no.15), shows the emperor with his family. The background is an elegant courtyard in the palace. Emperor Daoguang is playing with his children. He watches attentively the young children who are flying kites. The girls are enjoying prunus blossoms. The elder princes are reading and practicing calligraphy. Another painting, 'Seasonal Pastimes', is an album of twelve scenes about the pastimes of the court-ladies in the twelve months of the year. These pastimes consisted of swinging in spring, sailing in a boat on a lotus-filled

van de bloemen en het uitzicht. In de parken werden regelmatig speciale activiteiten georganiseerd, zoals vissen in het meer 'de Zuidelijke Zee', Nanhai, en een Boeddhistisch feest in de herfst ter gelegenheid van het Festival van de Hongerige Geesten. Op de avond van deze feestdag liet men lotusvormige lampionnen op de plas in het Westelijk Park, Xiyuan, drijven. De keizer en zijn familie maakten dan een boottocht over het verlichte meer. 's Winters werden op het bevroren meer schaats-uitvoeringen gehouden. Op de avond van Chinees Nieuwjaar werd er een groots vuurwerk afgestoken in het oude Zomerpaleis; ook werden daar drakenbootwedstrijden gehouden. In het park werd dan een marktstraat opgesteld opdat de keizerlijke familie ook de sfeer van het volk kon beleven. Vanzelfsprekend werden er zeer regelmatig opera-uitvoeringen georganiseerd. Een podium vormde dan ook een onmisbaar onderdeel van alle keizerlijke parken en vertrekken. Zo heeft men : het Paviljoen van de Plezierige Klanken, Changyin'ge, een groot toneel van drie verdiepingen hoog in het paleis, een klein toneel in de Studeerkamer van de Vermoeide IJver, Juanqinzhai, en in de Studeerkamer van het Spoelen met Geurigheid, Shufangzhai. Bovendien waren er ook toneeltjes in het Zomerpaleis, Yiheyuan, en in het Park van de Deugdzame Harmonie, Deheyuan. Opera's werden bij elke feestelijkheid en elk banket uitgevoerd, hetgeen aangeeft hoezeer de keizerlijke familie hierop gesteld was.

Het door de paleisschilders Jin Kun, Cheng Zhidao en Fu Longan tezamen geschilderde 'IJsvermaak' toont de keizer bij het kijken naar activiteiten op de schaats (cat.no.12). De scène speelt zich af op het bevroren meer, in de buurt van de Brug van de Gouden Schildpad en de Jaden Regenboog, Jinao-Yudongqiao. De keizer zit in een ijsboot (bootvormige slee) met om zich heen zijn hoge ambtenaren en lijfwachten. Knappe schaatsenrijders rijden in een patroon achter elkaar over het

lake in summer, climbing up to the peak to watch the moon in autumn and walking in the fresh snow looking for prunus blossoms in winter (cat.nos.18-21). As a whole the paintings show us the leisure life of the court ladies.

At this exhibition, one is introduced to various aspects of the life in the palace during the Qing dynasty. The objects in the exhibition not only have great historical value, they also are of the highest artistic quality. The highly developed handicraft and painting techniques testify to these points. The clothes of the emperors and empresses were made by the best craftsmen of the time. The silks all came from the three best textile centres on the southern bank of the Yangzi River: Nanjing, Suzhou and Hangzhou. These were the best silk-producing regions of the country. These places made continual efforts to improve the quality of raw materials, designs, colours and weaving techniques, in order to have the top combination of all the best to tailor for the imperial family. As a result, all the clothes of the imperial family were extraordinarily refined, beautiful and representative of the state of the art.

A large number of the paintings are the works of famous court artists. As these paintings were made by order of the emperor, the artists did their very best to record the important historical moments as vividly as possible. The clothing, the environment and the details can all be cross-checked in historical documents. All the articles used in daily life have been painted so realistically that the content and the form on the one hand, and the form and the spirit on the other hand, are perfectly integrated. As far as the style is concerned, there are also a great many varieties to be seen. The album 'Seasonal Pastimes' (cat.nos.18-21), for example, is painted in the traditional style. The scroll 'Banquet in the Garden of a Myriad Trees' (cat.no.10) uses Western techniques. The scrolls 'Yongzheng's Concubines Amusing Themselves' (cat.nos.16-17) are painted in a

spiegelgladde ijs. Op het ijs staan drie poorten. De schaatsers moeten door de poorten rijden en de bal, die in de poorten hangt, als doelwit voor hun pijlen gebruiken. Deze schaatsenrijders zijn afkomstig uit de Acht Vendels. Dit ziet men aan de vlaggen die zij dragen. De lange rij schaatsers lijkt op een soepel kronkelende draak en vormt een indrukwekkend gezicht. Een andere rolschildering geeft Keizer Daoguang weer in familiekring (cat.no.15). Een elegante binnenplaats in het paleis vormt de achtergrond. Keizer Daoguang vermaakt zich met zijn kinderen. Hij kijkt met veel belangstelling naar de jongsten onder hen die aan het vliegeren zijn. De meisjes genieten van de pruimebloesem en de oudere prinsen lezen braaf in een paviljoen en beoefenen er kalligrafie. De rolschildering 'Vermaak van Paleisdames' is een album met 12 scènes over hun favoriete activiteiten gedurende de 12 maanden van het jaar. Het vermaak bestaat uit schommelen in de lente, het maken van boottochten op een meer tussen de lotussen in de zomer, het vanaf een berg naar de maan kijken in de herfst en het betreden van de verse sneeuw en naar pruimebloesem zoeken in de winter (cat.no's 18-21). Deze schilderingen geven een indruk van het rustige en gemakkelijke leven van de paleisdames.

Op deze tentoonstelling kan men kennis maken met verschillende aspecten van het leven in het paleis tijdens de Qing-dynastie. Naast een belangrijke historische betekenis hebben de geëxposeerde objecten een zeer uitzonderlijke artistieke waarde. De ambachtstechnieken van de schilders zijn hoog ontwikkeld. De kledingstukken van de keizerlijke familie werden vervaardigd door de beste vaklieden van die tijd. De stoffen ervoor kwamen voor het grootste gedeelte uit de drie belangrijkste textielcentra die zich ten zuiden van de Yangzi-rivier bevonden: Nanjing, Suzhou en Hangzhou. Hier kwam de beste zijde vandaan. De centra streefden steeds naar een combinatie van superieure grondstoffen, ontwerpen, kleuren

combination of Chinese and Western techniques. The documentary paintings such as 'Emperor Kangxi Travelling South' (cat.no.3), a work consisting of twelve gigantic scrolls, and 'Emperor Guangxu's Grand Wedding' (cat.nos.4-8), a work consisting of nine large albums, are, as far as size is concerned, comparable to the giant encyclopedias and the calligraphy collections. The throne, the ornaments, the swords and arrows and the *Ruyi* sceptres are all artistic creations of magnificent quality. They were made of many different materials, such as lacquerware, gems, enamel, pearls and precious metals, using a great number of different techniques. These objects demonstrate the amazingly high level of craftmanship of that time.

This is the Palace Museum's first exhibition in the Netherlands. Through this exhibition, the Dutch people will be able to gain knowledge of Chinese art, and court culture.
The friendship and cultural contacts between our two peoples will undoubtedly be strengthened. May this exhibition be a successful one.

en weeftechnieken bij het maken van de gewaden. Dit had tot resultaat dat alle kledingstukken van de keizerlijke familie zonder uitzondering verfijnd en schitterend waren en van de hoogste kwaliteit.

Een groot aantal van de schilderingen in de collectie van het Paleismuseum is het werk van beroemde hofschilders. Omdat de keizer de opdrachtgever was deden de kunstenaars hun uiterste best waarbij zij geen moeite spaarden. De kleding, de omgeving en de gebruiksvoorwerpen zijn alle terug te vinden in historische documenten. Bij het weergeven van de voorwerpen deden de schilders hun best om zo realistisch mogelijk te zijn teneinde een vereniging van inhoud en vorm aan de ene kant en van de vorm en geest aan de andere kant te bewerkstelligen. Naast de genoemde aspecten kan men ook zien dat de schilderstijlen zeer uiteenlopen. Het album 'Vermaak van Paleisdames' (cat.no's 18-21) bijvoorbeeld, is geschilderd volgens de traditionele technieken, de rolschildering 'Banket in het Park van Tienduizend Bomen' (cat.no.10) is volgens westerse schildertechnieken vervaardigd. De rolschilderingen 'Concubines van Keizer Yongzheng' zijn geschilderd volgens een combinatie van Chinese en westerse schildertechnieken (cat.no's 16-17). De rapportage-schilderingen, zoals de schildering met de 'Inspectietocht van Keizer Kangxi' (cat.no.3) die uit 12 rollen bestaat, en de schildering 'de Keizerlijke Huwelijksceremonie van Keizer Guangxu' (cat.no's 4-8) die uit negen albums bestaat, zijn wat hun omvang en lengte betreft zeer uitzonderlijk. Hun importantie is vergelijkbaar met die van encyclopedieën en beroemde kalligrafievoorbeelden. De troon, de sieraden, de zwaarden en pijlen en de Ruyi-scepters zijn artistieke creaties van het hoogste niveau. Zij zijn volgens verschillende ambachtelijke technieken vervaardigd uit kostbare materialen zoals lak, edelsteen, emaille en parels. Deze voorwerpen tonen het hoge niveau dat de kunstnijverheid in die tijd bereikt had.

Dit is de eerste tentoonstelling van het Paleismuseum in Nederland. Via deze expositie kan het Nederlandse volk kennismaken met de Chinese kunst en hofcultuur.
Wij hopen dat de tentoonstelling een succes zal blijken en dat door de vriendschappelijke contacten verdere culturele uitwisseling bevorderd zal worden.

De veroveraarsdynastie van de Qing
Prof.Dr. Erling von Mende

The Qing - A Dynasty of conquest
Prof.Dr. Erling von Mende

Volgens de volkstelling van 1982 leven in de Volksrepubliek China ongeveer 4,3 miljoen mensen die tot de Mantsjoe minderheid worden gerekend. Vlak voor de volkstelling schatte men hun aantal op niet meer dan 2,6 miljoen. Verder behoren iets meer dan 100.000 mensen tot andere kleinere, eveneens Toengoezische bevolkingsgroepen, de Sibe, Evenken, Oroqen en Hezhen.

De Mantsjoes vestigden zich met name in de drie noordoostelijke provincies, Liaoning, Jilin en Heilongjiang : het eigenlijke Mantsjoerije. Verder vindt men Mantsjoes in de provincies Hebei, Shandong en Gansu, in de autonome gebieden Ningxia, Binnen-Mongolië en Xinjiang en in grote steden als Peking, Xi'an, Chengdu en Canton.

Hun taal was ooit de belangrijkste van de Mantsjoe-Toengoezische groep uit de Altaische taalfamilie, vooral omdat het Mantsjoe als enige van de Toengoezische talen -afgezien van het historische voorbeeld van de Jurchen - betrekkelijk vroeg, namelijk in 1599, een eigen schrift ontwikkelde, dat op het Mongoolse schrift was gebaseerd. Nu wordt de taal nog slechts sporadisch gebruikt in de provincies Heilongjiang en Jilin. De meeste Mantsjoes hadden al voor 1911 hun taal opgegeven, en in mindere mate ook hun etnische en culturele identiteit. Hun toch relatief grote aantal schijnt uitsluitend historische oorzaken te hebben, zij behoorden namelijk tot het vendelsysteem van de Mantsjoerijse Qing-dynastie. Het bevolkingscijfer, dat vergeleken bij eerdere volkstellingen en schattingen exorbitant hoog is, vindt zijn verklaring in het feit dat de minderheden in China nu beter worden behandeld. Veel meer mensen zijn bereid hun Mantsjoe afkomst te erkennen, nu zij niet meer vanwege hun vroegere rol als elitaire machthebbers van China worden gediscrimineerd, zoals ten tijde van de Republiek tot en met het einde van de Culturele Revolutie.

The 1982 census in the People's Republic of China revealed that the Manchu minority currently consists of 4.3 million people. Estimates prior to this census have never exceeded the figure of 2.6 million. In addition, the other Tungusic groups (the Xibe, Ewenke, Oroquen and Hezhe) account for more than another 100.000 people.

The Manchus have mainly settled in the three north-eastern provinces of Liaoning, Jilin and Heilongjiang which together form Manchuria. There are also Manchu communities in the provinces of Hebei, Shandong and Gansu, in the autonomous regions of Ningxia, Inner Mongolia and Xinjiang and in the larger cities such as Peking, Xi'an, Chengdu and Canton.

Their language was once the most important of the Manchu-Tungusic group which belongs to the Altaic family of languages. This is mainly due to the fact that apart from the ancient Jurchen, the Manchus were the only members of the Tungusic group to develop a script at a relatively early point in time (1599) which they based on the Mongolian script. Nowadays, the language is restricted to the provinces of Heilongjiang and Jilin, and even there it is only sporadically used. Most Manchus had already abandoned their language before 1911 and to a lesser extent had also relinquished their ethnic and cultural identities. History provides the reason for their relatively large numbers: they belonged to the Banner system of the Manchurian Qing dynasty. This figure, which is inordinately high when compared to earlier estimates, is explained by the fact that treatment of the minorities has improved in present-day China. Far more people are prepared to admit to their Manchu origins now that they are no longer liable to discrimination as China's one-time elitist rulers as was most certainly the case from the time of the Republic to the end of the Cultural Revolution.

During the 1911 revolution, the influence of Western nationalism succeeded in rousing

In de revolutie van 1911 had men onder invloed van het Westerse nationalisme - en om de krachten zoveel mogelijk te bundelen - met succes stemming gemaakt tegen de Mantsjoes. Zo ontstond een beeld van de Mantsjoes dat niet alleen in de Chinese geschiedschrijving, maar ook in het Westen decennia lang zou blijven bestaan, hoewel men in het Westen dankzij Jezuïetische tijdgenoten al een geïdealiseerde voorstelling had van de grote Mantsjoe keizers uit de 17de en de 18de eeuw.

Typische aspecten van dit moderne beeld van de Mantsjoes zijn hun heerszucht - toegeschreven aan de volksaard - en hun wreedheid tegenover de Chinezen, vooral in de periode van expansie. Daartegenover wordt de Chinese wereld zwart-wit afgeschilderd, met Chinese verklikkers en collaborateurs aan de ene, en een leidende loyalistische intelligentsia aan de andere kant. Zulke beelden doen echter geen recht aan de handelende personen, en ook niet aan de geschiedenis.

Toen de Mantsjoes in 1644 Peking binnentrokken en de opvolging van de Ming-dynastie aanvaardden, hadden ze ongeveer een halve eeuw staatkundige ontwikkeling in Mantsjoerije achter de rug. Zij waren vervuld van het idee, de opvolgers te zijn van de Jin-dynastie van de Jurchen in Noord-China uit de 12de en 13de eeuw - dat blijkt al uit de naamgeving van hun eerste periode in 1616: *Tianming* (Mandaat des Hemels). Tevens zagen zij zich in de traditie van de Mongoolse Yuan-dynastie uit de 13de en 14de eeuw, nadat in 1635 ook de op dat moment machtigste Mongoolse vorst Lindan Khan, die aanspraak maakte op de titel Groot-Khan, was overwonnen. Met de keuze de dynastie *Da Qing* te noemen in 1636 maakten zij aanspraak op de totale heerschappij en op de wettige opvolging van de ten dode opgeschreven Ming-dynastie.

mass hatred of the Manchus. This resulted in an image of the Manchus that not only has coloured Chinese historiography but would also continue to prevail in the West for many years to come and which contradicted the initially idealized reports of the great Manchu emperors of the 17th and 18th centuries by their Jesuit contemporaries.

Typical aspects of this early 20th century image are the Manchus' tyrannical behaviour (which was attributed to their ethnic character) and their cruelty towards the Chinese, especially during the period of expansion. Conversely the Chinese world was painted in starkly black-and-white terms, fluctuating between the twin extremes of Chinese spies and collaborators on the one hand and the loyalty of the leading intelligentsia on the other. Neither image truthfully reflects the people in question nor the facts of history.

When the Manchus entered Peking in 1644 and succeeded the Ming dynasty, they had already accumulated 50 years of political experience in Manchuria. They saw themselves as the successors of the Jin dynasty of the Jurchen who ruled Northern China during the 12th and 13th centuries. This was reflected in 1616 by the naming of their first period 'Tianming' (Heavenly Mandate). Following their 1635 defeat of the supreme Mongolian ruler Lindan Khan, who had laid claim to the title of 'Great Khan', they also began to identify with the Mongolian Yuan dynasty of 13th and 14th centuries. In 1636, they decided to call their dynasty "Da Qing", thus assuming the right to supremacy and the legitimate succession to the doomed Ming dynasty.

A dream dreamt by the second emperor Hong Taiji in 1637 was interpreted as follows: "Taizu (Nurhaci) has appeared in the dream because it is almost time to announce the conquest (of Korea) in the imperial ancestral temple. The visit to the Ming palace, the appearance of the Ming emperor and the handing over of the Jin

Uit het jaar 1637 is een droom van de tweede keizer Hong Taiji bekend, die als volgt werd geduid (Hauer 1926, p.449): "Omdat men nu op het punt staat de overwinning (op Korea) te melden in de keizerlijke vooroudertempel, is Taizu (Nurhaci) in de droom verschenen. Het bezoek aan het Ming-paleis, de aanblik van de Ming-keizer en de overdracht van de Jin-annalen door een man van de Jin betekenen dat de hoge hemel de bedoeling heeft, de kroon van het Ming-rijk aan Uwe Majesteit te overhandigen."

Een stamhoofd uit het oostelijk grensgebied tussen China en Korea, Nurhaci geheten, zag zijn kans schoon, toen zowel Korea als China verzwakt waren: Korea door de Japanse invasies van 1592 en 1598, en China door zijn militaire ingrijpen daar en het sluipende interne verval. Hij verenigde de meeste Toengoezische stammen en richtte een staat op, die delen van Mongolië en het door Chinezen gekoloniseerde zuiden van Mantsjoerije omvatte. Zo creëerde hij een macht, die ver boven zijn persoon uitsteeg: Nurhaci voegde zich bewust in een Oost-Aziatische dynastieke traditie en werd een geduchte rivaal in het krachtenspel van Oost-Azië.

In 1595 waren de Koreanen, die een gezantschap naar Nurhaci hadden gestuurd, al onder de indruk van diens enorme macht. In 1599 werd een maatregel genomen, die uiterst belangrijk was voor de ontwikkeling van de staat: men voerde een eigen schrift in, gebaseerd op het Mongools. De tegenstelling tussen het gesproken Mantsjoe en het geschreven Mongools, dat naast het Chinees de meest gangbare schrifttaal was, werd opgeheven. Daarmee was een medium geschapen dat onmisbaar is in een bureaucratische staat, het medium voor diplomatie, ambtenarenapparaat en geschiedschrijving.

In de volgende jaren tot 1616 werd het vendelsysteem volledig ontwikkeld, waardoor de oudere stam- en clanverbanden werden verzwakt. Dat

annals by one of the men of Jin mean that Heaven intends to present Your Majesty with the crown of the Ming empire." (Hauer 1926, p.449).

Nurhaci, a tribal chief from the eastern border lands between China and Korea, had seized his opportunity at a point when both Korea and China were relatively weakened: Korea because of the Japanese invasions of 1592 and 1598 and China because of the subsequent military interventions and its gradual internal decline. He united most of the Tungusic tribes and set up a state that encompassed parts of Mongolia and the southern areas of Manchuria which had been colonized by the Chinese. In this way he succeeded in creating a power base that extended way beyond himself individually. Nurhaci consciously decided to conform to an East-Asian dynastic tradition and became a formidable rival in the power struggles of the East.

By 1595 the Koreans had sent a delegation to Nurhaci and were impressed by the sheer scale of his power. A measure was taken in 1599 which was to prove vital for the state's development: a script was introduced which was based on the Mongolian. This effectively eliminated the discrepancy between spoken Manchu and written Mongolian (which next to Chinese was the most common of the written languages). As a result a medium had been created that was essential to the development of a bureaucratic state; the medium for diplomacy, the civil service and historiography.

The Banner system, set up over the years leading up to 1616, considerably weakened tribe and clan loyalties. This was also achieved by the elimination of powerful rivals, even brothers. In addition, a rudimentary political apparatus was created following the Mongolian and Chinese models. This was hardly a surprising choice because for centuries there had been close links with both ethnic

gebeurde ook door het uitschakelen van machtige rivalen, bijvoorbeeld een eigen broer. Daarnaast ontstond een rudimentair politiek apparaat naar Mongools en Chinees model - geen wonder, want met beide volken bestond al eeuwenlang een nauw contact en op cultureel gebied hadden de Mantsjoes al heel veel van beide volken geleerd. Naast Mongolen en Chinezen traden ook Koreanen, die naar het Chinese voorbeeld als ambtenaren waren gekwalificeerd, in dienst van de jonge Mantsjoe staat.

De keuze van een eigen naam voor het tijdperk, een belangrijk symbool van politieke onafhankelijkheid in Oost-Azië, en het uitroepen van de Jin-dynastie in 1616 betekenden een rechtstreekse uitdaging voor de alleenheerschappij van de Ming. Een eerste reactie daarop was de sluiting van de paardenmarkten in Liaodong, die belangrijk waren voor het economisch evenwicht in Mantsjoerije. In 1618 wilde men de jonge staat ook militair verslaan. Met een leger van naar schatting 470.000 man onder leiding van de belangrijkste generaals van die tijd, niet bijster versterkt door een contingent Koreanen, trokken de Ming-troepen op tegen Nurhaci. Begin 1619 leden zij echter een vernietigende nederlaag in de slag bij Sarhu ten oosten van Fushun, waar de Hunhe en de Suzihe samen komen.
Na een aantal jaren viel de provincie Liaodong definitief in handen van de Mantsjoes. Langzamerhand verschoof het centrum van de macht, en in 1621 werd de hoofdstad verplaatst naar Mukden (Shenyang), weg uit de oorspronkelijke gebieden naar een streek, die voornamelijk door Chinezen bewoond en gecultiveerd werd.

Het samenleven van Mantsjoes en Chinezen verliep niet altijd even soepel - het kwam tot opstanden onder de Chinese bevolking, vaak geleid door groeperingen uit de elite, en niet zozeer vanuit het ambtenarencorps. Toch werden er door de Mantsjoes uitgebreide maatregelen

groups which also resulted in their enduring influence on Manchurian culture. Koreans who, copying the Chinese model, were qualified as officials were also employed to serve the young state alongside the Mongols and Chinese.

The choice of a name for the era (an important symbol of political independence in East-Asia) and the proclamation of the Jin dynasty in 1616 amounted to a direct challenge to the absolute power of the Ming. One of the first retaliatory actions was the closing of the horse markets in Liaodong which were vital for Manchuria's economic equilibrium. In 1618, it was decided to use military intervention against the young state. The Ming troops advanced on Nurhaci with an army of an estimated 470.000 men led by the finest generals of the day and backed up by a contingent of Koreans. However, at the beginning of 1619 they suffered a crushing defeat at the battle of Sarhu to the east of Fushun where the rivers Hunhe and Suzihe meet.
After a number of years the Manchus had clearly gained control of the province of Liaodong. The centre of power gradually shifted away from the original territories and in 1621 the capital was transferred to Mukden (Shenyang), a region that had been mainly inhabited and cultivated by the Chinese.

Coexistence between the Manchus and the Chinese did not always run smoothly and the Chinese population periodically rebelled. These revolts were usually led by groups from the upper classes, although not by officials. Nonetheless, the Manchus went to considerable lengths to allow this subject people equal rights whenever possible. There was a definite desire to strive towards a society that was tolerant of both groups.
In general, the ruling class in Manchuria appeared to be completely unaware of the imminent emergence of a new power in East-Asia. This can be deduced, for instance, from the irresponsible conduct of

genomen om de pas onderworpen bevolking zoveel mogelijk gelijke rechten te geven. Men streefde naar een vorm van samenleving die voor beide partijen bevredigend was. De leidende klasse in Mantsjoerije had over het algemeen niet het minste besef dat men op het punt stond een nieuwe grote mogendheid in Oost-Azië te vormen. Dat blijkt bijvoorbeeld duidelijk uit het gedrag van Amin, een neefje van Nurhaci, die in 1627 tijdens de eerste veldtocht tegen Korea vooral berucht werd om zijn wreedheid, waardoor hij in eerste instantie de annexatie van Korea door de jonge staat belemmerde. In 1630 negeerde hij nogmaals het uitdrukkelijke bevel van de tweede keizer, zijn neef Hong Taiji. Toen hij een nederlaag dreigde te lijden tegen de Ming-troepen, gaf hij bij zijn terugtocht bevel de stad Yongping in Hebei te plunderen en de bevolking te vermoorden. Hiervoor werd hij ter dood veroordeeld, een vonnis dat later echter werd omgezet in gevangenisstraf.

Onder de reeds genoemde keizer, die Nurhaci in 1626 onder zeer twijfelachtige omstandigheden opvolgde, werd de staat verder geconsolideerd. Het kwam niet tot grote gebiedsuitbreidingen ten koste van het Ming-rijk, maar men kreeg meer invloed op de Mongolen en op Korea, dat in 1636 definitief afhankelijk werd van de Mantsjoes. Belangrijker nog waren de interne hervormingen. Ideologisch van grote betekenis was het overnemen van de Mahākālā-cultus van de Mongolen, waarmee men de alleenheerschappij van de keizer trachtte te legitimeren. In de bureaucratische organisatie volgde men de Chinese voorbeelden. Er werd een Kanselarij in het leven geroepen, waaruit zich later het *neige* (groot-secretariaat) ontwikkelde, dat gedurende de gehele zeventiende eeuw de belangrijkste controlerende instantie zou blijven. Er werden zes ministeries opgericht: het Ministerie van Ambtenaren, van Financiën, van Riten, van Oorlog, van Justitie en van Openbare Werken. Het verschil met het

Amin, a nephew of Nurhaci, who during the first campaign against Korea in 1627 became notorious for his cruelty to a point where he initially hindered the young state's annexation of Korea. In 1630 he again ignored the orders of the second emperor, who was also his cousin, Hong Taiji. When threatened with defeat by the Ming troops, he retreated after ordering his army to plunder the city of Yongping and slaughter all of its inhabitants. For this he was condemned to death, a sentence that was later commuted to a term in prison.

Hong Taiji had succeeded Nurhaci in 1626 under extremely dubious circumstances. However, the Manchu state was further consolidated during his reign. This did not result in actual territorial expansion at the cost of the Ming empire, rather it implied increased influence over the Mongols and also over Korea, which by 1636 was clearly subject to the Manchus. The internal reforms were even more important. The adopting of the Mongol Mahākālā cult was of great ideological significance as it could be exploited to legitimize the absolute power of the emperor. Bureaucratic organization followed the Chinese pattern. A Chancellery was created that later was developed into the *neige* (Grand Secretariat) which was to remain the single most important governing body throughout the 17th century. Six ministries were also set up: the Ministry of Officials, of Finance, of Rites, of War, of Justice and of Public Works. They differed from the Chinese model in terms of work force. Even at this early stage, Mongols and Chinese were also considered eligible for employment alongside Manchus (who inevitably enjoyed preferential treatment). In theory at least, the upper echelons of a ministry were composed as follows: the minister was Manchu, of the four deputy ministers two would be Manchus, one would be Mongol and one Chinese. For section heads, the ratio was divided 8:4:2 (over 14 places), for the four information officials the balance was 2:0:2 and for ten secretaries 8:0:2.

Chinese voorbeeld was gelegen in de personele bezetting. Al in dit vroege stadium kwamen naast Mantsjoes, die natuurlijk een voorkeurs-behandeling genoten, ook leden van de twee andere belangrijke bevolkingsgroepen, de Mongolen en de Chinezen in aanmerking. Althans in theorie was de top van een ministerie als volgt samengesteld: de minister was een Mantsjoe, er waren vier vice-ministers: twee Mantsjoes, een Mongool en een Chinees. Op het niveau van de sectiehoofden was de verhouding, verdeeld over veertien plaatsen 8:4:2, bij de vier 'informatoren' 2:0:2, en bij de tien secretarissen 8:0:2.

De wijze waarop de drie belangrijkste bevolkingsgroepen bij het bestuur betrokken werden en hun participatie in de macht kon variëren gedurende de gehele periode van de Qing-dynastie, al bleven bepaalde sleutelposities bijna tot het einde van de dynastie der Mantsjoes voorbehouden aan de keizerlijke clan.

Dat China steeds meer invloed had, blijkt ook uit de vertaalwerkzaamheden in de vroege periode. Uit de tijd voor 1644 zijn vertalingen bekend van de Mantsjoe Dahai (1595-1632), die militaire, historische, encyclopedische en juridische Chinese werken vertaalde. Uit deze tijd stamt ook de vroegste vertaling van een canonieke tekst, *Mengzi* (Mencius), en van een Boeddhistische tekst. Daarnaast probeerde de keizer via Korea in het bezit te komen van Chinese werken, die als 'strategische goederen' vaak niet mochten worden geëxporteerd, of hij zocht naar de oude Jurchen-vertalingen van deze werken. Naar Chinees model werd er een systeem van ambtenarenexamens ingevoerd.

Uit tal van voorbeelden blijkt dat de Chinezen voor 1636 met reserve en argwaan werden bejegend, ook als zij zich duidelijk solidair verklaarden met de Mantsjoe-staat. Nadat de Qing-dynastie was uitgeroepen, trachtte men de juridische en maatschappelijke ongelijkheid van de Chinezen dan ook op te heffen. Het succes van deze politiek blijkt vooral uit het grote

The way in which the three most important ethnic groups were involved in government and participated in power varied throughout the entire period of the Qing dynasty, although certain key positions remained earmarked for members of the imperial clan almost to the end of the Manchu era.

Translations made during these early years demonstrate the fact of China's increasing influence. Before 1644, the Manchu scholar Dahai (1595-1632) had already translated a number of Chinese books on military, historical, and legal subjects plus a number of encyclopedias. The earliest translation of a Buddhist text and of a canonical work known as *Mengzi* (Mencius) also date from this period. In addition, the emperor tried to acquire some Chinese works from Korea which were rarely exported because they were considered to be 'strategic properties'. As an alternative he sought out the old Jurchen translations of these texts. The Chinese system of civil service examinations was also introduced.

Numerous examples show that before 1636 the Chinese were treated with reserve and suspicion, even if they clearly supported the Manchu state. Once the Qing dynasty was established, efforts were made to eliminate legal or social discrimination against the Chinese. The success of this policy is primarily borne out by the high percentage of Chinese Banner troops in the army and by the appointment of Chinese Banner members to vacant civil posts in the recently conquered districts.

There were many ethnic and cultural differences between the Chinese and the Manchus: the imperial house was Manchu, as were the hairstyles, clothing, religious practices and language. However, a state developed under Hong Taiji's rule that claimed supremacy throughout China. Significantly, many Ming officials preferred entrusting power to this Manchu state than to either the Ming dynasty itself (which was obviously in decline) or to one of the numerous pretenders to the throne who

aandeel van Chinese vendeltroepen in het leger, en uit de benoeming van Chinese vendelleden, die de vrijgekomen civiele ambten in de pas veroverde gebieden overnamen.

Ondanks de etnische en culturele tegenstellingen tussen de Chinezen en de Mantsjoes - het keizerlijk huis zelf was Mantsjoe en ook zaken als haardracht, kleding, godsdienstoefeningen en de taal waren niet Chinees - was onder Hong Taiji een staat ontstaan die aanspraak maakte op de heerschappij over heel China, een staat, die heel wat Ming-ambtenaren liever aan de macht zagen dan de Ming-dynastie zelf, die duidelijk ten ondergang gedoemd was, of een van de vele troonpretendenten aan het hoofd van de verschillende opstandige bewegingen, die het Ming-rijk in de laatste jaren van zijn bestaan aan het wankelen brachten. Ook waren sinds het einde van de zestiende eeuw grote delen van de Chinese elite vervreemd geraakt van de staat, die verscheurd werd door de praktijken van de cliquen en eunuchen met hun informele en oncontroleerbare machts-structuren. Toen in 1644 Peking veroverd werd door Li Zicheng (1605?-1648) liep Wu Sangui (1612-1678), die bij Shanhaiguan Peking tegen de Mantsjoes moest beschermen, naar de vijand over, nam aan de zijde van de regent Dorgon (1583-1648) deel aan de intocht in Peking en diende de nieuwe dynastie bijna twintig jaar lang, tot hij in 1673 de zogenoemde sanfan-opstand organiseerde, die de Qing-dynastie voor korte tijd ernstig in gevaar bracht. Het ging bij deze opstand echter niet om de restauratie van de Ming, maar om persoonlijke politieke ambities. De groep veroveraars die in 1644 Peking binnentrok, bestond uit Mantsjoes, Chinezen en Mongolen, die gemeen hadden, dat zij de nieuwe staat voor dit tijdstip al hadden gediend. Zij werden de nieuwe leidende klasse. Maar ze zouden niet alleen blijven, want van meet af aan besefte men dat het noodzakelijk was, het potentieel van gekwalificeerde Chinese ambtenaren aan te spreken. In de eerste

undermined the dynasty's last years with the threat of constant rebellion. In addition, since the end of the 16th century a great many of the Chinese elite had become increasingly alienated from a state that was deeply divided by the practices of the various cliques and eunuchs with their informal and uncontrollable power structures. When Peking was conquered in 1644 by the rebel leader Li Zicheng (1605?-1648), rather than defend the Chinese against the Manchu at Shanhaiguan, Wu Sangui (1612-1678) defected to the enemy and entered the city alongside the regent Dorgon (1583-1648). He served the new dynasty for nearly twenty years until he organized the 1673 Sanfan rebellion which briefly threatened the Qing. For him however, the aim of this revolt was not to restore the Ming, it was simply a matter of personal political ambition.

The conquerors who now entered Peking consisted of Manchus, Chinese and Mongols all of whom had served the new state for some time. They were to become the new ruling class. However, they were soon to share their privileges because right from the start there was the obvious need to draw on the potential of qualified Chinese officials. During the first few decades, a number of measures were taken to win over those who had initially opposed the new dynasty; they were invited to take special examinations and to participate in literary and historical projects. Apart from the 1662-1668 Oboi regency, there were repeated attempts to integrate society throughout the early Qing. And after 1683, once the Sanfan rebellion was crushed and Taiwan conquered with the support of Chinese troops and the assent of the Chinese elite, there was little further resistance to a non-Chinese dynasty which by that time had become a well-established power.

The following gives some impression of the division of power between the Manchus and the Chinese as reflected by the composition of the most important

decennia werd een aantal maatregelen genomen om ook de aanvankelijke tegenstanders voor de nieuwe dynastie te winnen: men nodigde hen uit voor bijzondere examens, voor literaire en historiografische projecten en zo meer.

Gedurende de vroege Qing-tijd met een korte onderbreking tijdens het Oboi-regentschap tussen 1662 en 1668 werden er herhaaldelijk dergelijke pogingen tot integratie gedaan, en na 1683, toen de sanfan-opstand was onderdrukt, Taiwan was veroverd met steun van Chinese troepen en met instemming van de Chinese elite, ondervond de niet meer zo jonge niet-Chinese dynastie geen noemenswaardige tegenstand meer.

Om een indruk van de machtsverdeling tussen Mantsjoes en Chinezen te geven, in het kort iets over de samenstelling van de belangrijkste overheidsorganen tijdens de Kangxi-periode (1661-1722). Mantsjoe waren het keizerlijk huis en de raad van de yizheng dachen (de hoogwaardigheids-bekleders die de regering adviseerden). Deze raad was enige tijd het belangrijkste politieke bestuursorgaan, had echter later nog slechts als enige taak, specifieke Mantsjoe belangen te vertegenwoordigen. Overwegend Mantsjoe waren het neige (Groot-Secretariaat), de zes ministeries en het leger. In de Hanlin-academie, in het Censoraat en bij de groep personen, die het recht had zonder tussenkomst van enige instantie de keizer te benaderen, werd niet naar etnische afkomst gekeken. Overwegend Chinees was de nanshufang (de 'Keizerlijke Studeerkamer'), een instelling die rechtstreeks onder supervisie van de keizer stond en vooral in de Kangxi-periode heel belangrijk was. Chinees waren ook de plaatselijke autoriteiten.

Op provinciaal niveau werden de belangrijkste ambten, het ambt van Gouverneur-generaal (zong du) en Gouverneur (xunfu) in dezelfde periode voornamelijk met leden uit de Chinese

government bodies during the Kangxi period (1661-1722). The Imperial Household and the yizheng dachen Council (of dignitaries who advised the government) were Manchu. For some time this council was the most important political department but later it retained the sole task of representing Manchu interests. The neige (the Grand Secretariat), the six Ministries and the army were also predominantly Manchu. Ethnic origins were considered irrelevant at the Hanlin Academy, the Censorate and amongst those people who had the right to approach the emperor directly and without third party mediation. Conversely the various local authorities were Chinese as (predominantly) was the nanshufang, the 'Imperial Study', a department under the emperor's immediate supervision which gained particular prominence during the Kangxi period.

On a provincial level, the most important posts, such as that of Governor-General (zong du) and Governor (xunfu) were mainly filled by members of the Chinese Banner troops, who were seriously under-represented in the Peking government but were particularly suited to local rule where, even though they were Chinese, their compatriots generally lumped them together with the Manchus.

In short, one can conclude that the Manchus clearly occupied the important positions of power during their rule of China. Their prestige had become somewhat tarnished by the middle of the 19th century but was briefly restored by the 'cabinet of princes' at the end of the dynasty.

There certainly were examples of brutality during the years of expansion, a fact that inevitably accompanies times of conquest and rebellion and in this the Manchus were no exception. However, they were quick to develop a keen sense of political insight and honoured the voluntary surrender of cities by sparing both life and property. This

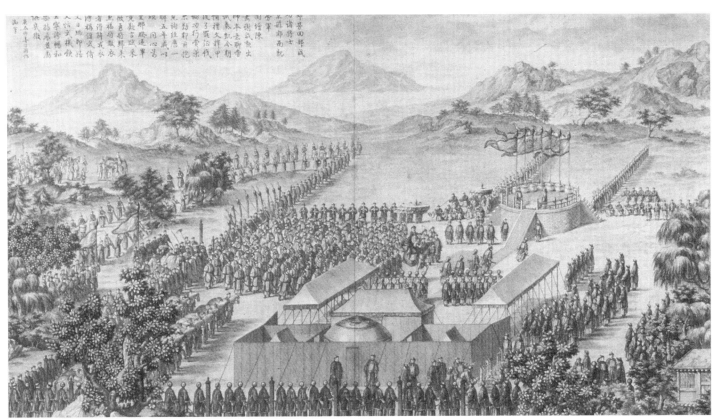

Kopergravure naar een
ontwerp van Jean
Damascene: "De keizer
ondervraagt in de voorstad
de officieren en soldaten
die zich hebben
onderscheiden in de
campagne tegen de
islamitische tribuutvolken"/
Copper-engraving, after a
design by Jean
Damascene: "In the suburb
the emperor interrogates
the officers and men who
have distinguished
themselves in the campaign
against the Islamic tributary
nations"
Qianlong (1736-1795)

vendeltroepen bezet, die in het hoofdstedelijk bestuur sterk ondervertegenwoordigd waren maar die op provinciaal niveau bijzonder geschikt waren voor controlerende functies, daar zij, hoewel het zelf Chinezen waren, door hun landgenoten meestal met de Mantsjoes op een lijn werden gesteld.

Al met al kan worden geconcludeerd dat de Mantsjoes gedurende hun hele heerschappij over China belangrijke machtsposities innamen. Hun prestige brokkelde in het midden van de 19de eeuw af, en herstelde zich nog eenmaal tijdens het 'kabinet van de prinsen' aan het eind van de dynastie.

Dat er wreedheden hebben plaatsgevonden tijdens de expansie valt niet te ontkennen, deze zijn nu eenmaal onvermijdelijk bij veroveringen en opstanden. De Mantsjoes vormen hierop geen uitzondering. Maar hun staatkundig inzicht was al vroeg zo sterk ontwikkeld, dat zij de vrijwillige overgave van steden honoreerden door het leven en bezit van de bevolking te sparen, een gunstige uitzondering in het door opstanden gekwelde China van die dagen. Voor 1644 vormde het schandelijke gedrag van Amin eigenlijk de enige dissonant. Na 1644 ging de verdediging van Yangzhou in 1645 door Shi Kefa als een heldendaad van Chinese offervaardigheid en ongebroken loyaliteit de geschiedenis in. Omgekeerd werd de massamoord door de Qing-legers die daarop volgde, vastgelegd in het 'Verslag van een tiendaagse massamoord in Yangzhou'. Dit ooggetuigeverslag liet Liang Qichao rond 1900 opnieuw drukken en distribueren, om de anti-Mantsjoe gevoelens aan te wakkeren.

Verder streden de Mantsjoes in de eerste jaren, van 1644 tot 1649 in de provincies Shanxi en Hubei tegen Li Zicheng, in Sichuan tegen Zhang Xianzhong en in Shanxi tegen Jiang Xiang. In de kustprovincies Zhejiang en Fujian voerde men langdurig strijd tegen de

relative clemency was unusual for a China that at that time was afflicted by constant rebellion. The scandalous behaviour of Amin provided the one note of discord before 1644. Shi Kefa's defence of Yangzhou in 1645 has gone down in history as a heroic example of the Chinese spirit of sacrifice and unswerving loyalty. Conversely the subsequent mass murder by the Qing armies was also recorded for posterity in the 'Report of the Ten Days Massacre in Yangzhou'. This eye-witness account was reprinted and distributed by Liang Qichao at the turn of this century in order to incite anti-Manchu feelings.

Initially the Manchus were engaged in hostilities from 1644 to 1649 in the provinces of Shanxi and Hubei (against Li Zicheng), in Sichuan (against Zhang Xianzhong) and once again in Shanxi (against Jiang Xiang). There was a protracted battle against Ming loyalists in the coastal provinces of Zhejiang and Fujian. Resistance was mainly led (until 1662) by Zheng Chenggong, who was known in Europe as Koxinga, and then later by his son (until 1683). The hostilities in fact threatened coastal districts that extended from Shandong in the North to deep in the South. The provinces of Fujian, Guangdong, Yunnan, Guizhou and Hunan were ravaged by the *Sanfan* rebellion of the 1670s. But subsequently peace prevailed throughout China for more than one hundred years. Qing campaigns concentrated on the northern boundaries, Central Asia, Tibet and Nepal and resulted in a state with borders similar to those of modern China (with the exception of Outer Mongolia and small areas in the North and extreme West).

In China, the new dynasty was greeted with both approval and protest but to a great extent the Chinese simply adapted and reconciled themselves to their conquerors. It was only in the middle of the 19th century that people began once more to distance themselves from this alien regime.

Ming-loyalisten, tot 1662 vooral tegen Zheng Chenggong, in Europa bekend als Koxinga, en later, tot 1683, tegen zijn zoon. Deze strubbelingen brachten de kustgebieden in gevaar, van Shandong in het Noorden tot diep in het Zuiden. In de jaren zeventig van de zeventiende eeuw werden de provincies Fujian, Guangdong, Yunnan, Guizhou en Hunan door de *sanfan*-opstand geteisterd. Daarna echter heerste er in het eigenlijke China meer dan honderd jaar lang vrede. De veldtochten van de Qing leidden naar de grensgebieden in het Noorden, naar Centraal-Azië, Tibet en Nepal en er ontstond een staat, waarvan de grenzen - met uitzondering van Buiten-Mongolië en kleine gebieden in het noorden en in het uiterste westen - het huidige China bepalen.

In China reageerde men op de nieuwe dynastie zowel met instemming als met protest, maar op den duur pasten de Chinezen zich in hoge mate aan, en hadden vrede met de veroveraarsdynastie. Pas vanaf het midden van de negentiende eeuw distantieerde men zich geleidelijk weer van het vreemde regime.
Het werk *Erchen zhuan* (Biografieën van dienaren van twee meesters) bevat iets meer dan 120 biografieën van personen, die zowel Ming- als Qing-ambtenaar waren. Om verschillende redenen vertegenwoordigen zij slechts een fractie van de feitelijke gevallen - de reeds genoemde Wu Sangui bijvoorbeeld staat in een ander werk, de *Nichen zhuan* (Biografieën van rebelse dienaren). Het boek geeft een goede indruk van de uiteenlopende beweegredenen om met de Mantsjoes ofwel de Qing-dynastie te collaboreren. Het gaat om ongeveer evenveel militaire als civiele ambtenaren, die tussen 1613 en 1659 van regime wisselden.

In de begintijd waren het in de regel militairen, of guerilla- en bendeleiders uit het leger, die zich, als zij verslagen waren, in dienst van de Mantsjoes stelden. Ook

The work *Erchen Zhuan* (Biographies of Servants of Two Masters) contains more than 120 biographies of individuals who worked as officials for both the Ming and Qing dynasties. For various reasons only a fraction of the actual cases are represented here, for instance Wu Sangui (who was mentioned earlier) is included in another work: the *Nichen Zhuan* (Biographies of Rebellious Servants). The book succinctly reflects the diverse motives for collaborating with the Manchus or with the Qing Dynasty. It covers an equal number of military and civil officials who changed loyalties during the years 1613 to 1659.

Initially, it was the soldiers, guerrillas and army gang leaders who, once defeated, would generally offer their services to the Manchus. Later, it became customary for those in a strategically hopeless position to defect to their former enemies.

Most civil officials were in fact already compromised because the Ming had simply left them to their fate and decisions had to be taken against these former superiors. This was particularly true of the officials in Peking who, if they could not flee and were not inclined to the heroic, initially chose to collaborate with Li Zicheng. This automatically severed any sense of loyalty with the Ming dynasty. In fact, for many, the Qing entry into Peking came as something of a relief.
Others opted to join the various rebellious movements but as Li Zicheng and Zhang Xianzhong's position grew weaker they defected in increasing numbers to the Qing.
There was yet another group of officials who had either been sacked or had resigned their posts out of a sense of general frustration. They would wait for the Qing to provide them with some position or simply offered their services directly.
The term collaboration, if one should use it in the context of dynastic rather than national conflict, can be first and foremost applied to the troops that surrendered in 1645 during the Qing campaign in the

later schijnt het heel gebruikelijk geweest te zijn om in een militair uitzichtloze positie de kant van de voormalige vijand te kiezen. Een groot deel van de civiele ambtenaren was in feite al gecompromitteerd, onder andere omdat zij door de Ming aan hun lot waren overgelaten en beslissingen moesten nemen tegen hun vroegere superieuren. Dit gold in het bijzonder voor de ambtenaren in Peking, die, wanneer ze niet konden vluchten en ook niet bijzonder heldhaftig waren, in eerste instantie ervoor kozen met Li Zicheng samen te werken. Daarmee werd de loyaliteit met de Ming automatisch verbroken. Voor velen van hen was de intocht van de Qing in Peking zelfs een opluchting.

Anderen hadden zich vrijwillig aangesloten bij de opstandige bewegingen, en liepen in steeds grotere getale over naar de Qing, naarmate de positie van Li Zicheng en Zhang Xianzhong en andere aanvoerders zwakker werd.

Weer een andere groep bestond uit ambtenaren die ontslagen waren, of uit misnoegen hun ambt hadden neergelegd. Zij wachtten op de uitnodiging een functie te vervullen bij de Qing, of boden zelf hun diensten aan.

De term collaboratie, zo men dit woord al wil gebruiken in de context van meer dynastieke dan nationale tegenstellingen, is in de eerste plaats van toepassing op de troepen die zich overgaven in 1645, tijdens de veldtocht van de Qing in het Zuiden, waarbij onder andere Yangzhou werd verwoest.

Naast degenen die met de Mantsjoes c.q. de Qing samenwerkten, waren er uiteraard velen, die hun lot verbonden met de verdwijnende Ming-dynastie. Dat er een vreemde dynastie aan de macht kwam, was voor hen echter van ondergeschikt belang.

Van de belangrijke Ming-loyalisten was er slechts een persoon, bij wie het nationale gevoel dieper ging dan de oppervlakte. Wang Fuzhi (1619 - 1692) stond aanvankelijk, zoals velen met hem, aan de kant van de zuidelijke Ming, en voegde

South when Yangzhou and other cities were destroyed.

Apart from those who collaborated with the Manchus and the Qing, there were many others who threw in their lot with the declining Ming dynasty. However, the fact that a foreign dynasty had seized power was of marginal importance here. There was only one important Ming loyalist whose feelings of nationalism were more than superficial. Like many of his kind, Wang Fuzhi (1619-1692) initially supported the southern Ming and joined the troops that gradually retreated to the South and South-West. Later he tried to organize revolts in the occupied areas. He went into hiding and subsequently became a recluse, categorically refusing to co-operate with the Qing. Much of his writing shows that he considered the conflict between the Chinese and the foreigners to be primarily a national issue. This is demonstrated by his deep interest in the Song Dynasty (960-1279) and its decline. He studied the Mongol conquest of China, which took place some three or four centuries previously, in order to understand the failure of the Ming. There were a number of other loyalists who (although they would express themselves less explicitly than Wang Fuzhi) also acknowledged the influence of culturalism: the sense of superiority with which the Chinese regarded their neighbours whom, rightly or wrongly, they considered to be culturally inferior. There was particular resistance to the compulsory conforming to certain aspects of personal appearance such as hairstyles as a mark of submission to an alien people.

The real trauma was caused by the changing of dynasties rather than by the advent of foreign rule as such. There were clear-cut political and ideological reasons for refusing to serve the Qing. The vast majority of the yimin (those who survived the Ming Dynasty) followed a tradition of loyalty that dated from the Han period and had been provided with a theoretical basis

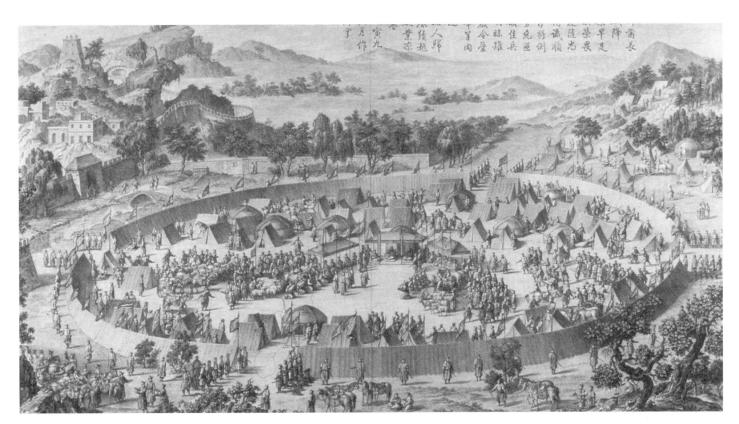

Kopergravure naar een
ontwerp van Jean
Damascene: "De
hoofdman van Uš (Turfan)
geeft zich over, met zijn
stad"/
Copper-engraving, after a
design by Jean
Damascene: "Surrender of
the chieftain of Uš (Turfan)
and his township"
Qianlong (1736-1795)

zich bij de troepen, die zich geleidelijk naar het zuiden en zuidwesten terugtrokken. Daarna probeerde hij in de reeds veroverde gebieden opstanden te organiseren. Hij hield zich schuil, leidde later een teruggetrokken bestaan en weigerde pertinent met de Qing samen te werken. In veel van zijn geschriften wordt duidelijk, dat met name de tegenstelling tussen Chinezen en vreemdelingen als nationaal probleem voor hem op de voorgrond stond. Dit blijkt onder meer uit zijn diepgaande belangstelling voor de Song-dynastie (960-1279) en haar ondergang. Hij bestudeerde de verovering van China door de Mongolen die drie tot vier eeuwen eerder had plaatsgehad, om verklaringen te vinden voor het falen van de Ming. Minder uitgesproken dan bij Wang Fuzhi speelde bij een aantal loyalisten het culturele aspect een rol, het superioriteitsgevoel van de Chinezen tegenover hun buurvolken, die zij terecht of ten onrechte als cultureel minderwaardig beschouwden. Weerstand wekte vooral de gedwongen overname van uiterlijke kenmerken als de haardracht ten teken van onderwerping aan een vreemd volk.

Het trauma werd vooral veroorzaakt door de dynastie-wisseling zelf, niet door de vreemde heerschappij als zodanig. De weigering om in dienst te treden van de Qing had een politiek-ideologische achtergrond. De grote meerderheid van de *yimin* (degenen van de Ming-dynastie die waren overgebleven) volgde de loyaliteitstraditie, die dateert uit de Han-periode en sinds de Noordelijke Song theoretisch was onderbouwd. Sedert Ouyang Xiu (1001-1072), die de geschiedenis van de Tang-dynastie (618-906) en de daaropvolgende korte *Wudai*-periode herschreef, werd een ambtenaar die meer dan een dynastie diende, moreel veroordeeld. Een afschrikwekkend voorbeeld was Feng Dao uit de *Wudai*-periode, die het klaarspeelde om in zijn leven bijna alle kortstondige dynastieën te dienen. Een pijnlijk geval was ook Zhao Mengfu (1254-1322), die als

during the Northern Song. Since Ouyang Xiu (1001-1072), who rewrote the history of the Tang (618-906), and the few short years of the succeeding *Wudai* period, any official who served more than one dynasty was considered worthy of moral censure. Feng Dao, who dated from the *Wudai* and managed to serve almost every short-lived dynasty, was viewed as being the ultimate example. Zhao Mengfu (1254-1322) was another case in point; he was a member of the imperial family of the Song Dynasty yet held office under the Mongols.

Loyalty became an important concept after the decline of the Song Dynasty and strategies were developed so that one could prove one's allegiance: active opposition even after the downfall of one's dynasty, and passive opposition right to the point of taking monastic vows. In the case of the Song Dynasty one can argue that this sense of opposition was directed against an alien (Mongol) dynasty and that hence national and culture motives were of paramount importance. However, by the end of the Mongol Yuan Dynasty, this attitude had become so institutionalized that some officials (albeit a minority) opposed the Ming dynasty for a longer or shorter period of time out of a sense of ideological duty rather than as a matter of free choice.
This ideological element is repeatedly reflected in the conduct of each dynasty during its first few years. It was, of course, in its interest that the change of government and co-operation with the existing bureaucracy should be achieved as smoothly as possible, yet on the other hand it was vital to be able to depend on the loyalty of one's officials. Hence loyalty towards the previous dynasty was to a great extent respected.

The transition from Ming to Qing evinced few displays of loyalty before 1644 nor even after the conquest of Peking because the situation had then changed due to the events surrounding Li Zicheng. It was only during the conflict in Mid-China and the

keizerlijk familielid van de Song inging op de uitnodiging van de Mongolen, een ambt te bekleden.

Loyaliteit speelde een belangrijke rol na de ondergang van de Song-dynastie. In deze tijd ontwikkelde men strategieën om zijn loyaliteit te bewijzen: actieve tegenstand ook na de ondergang van de eigen dynastie, passieve tegenstand, tot aan het afleggen van de kloostergelofte toe. In het geval van de Song-dynastie kan men nog stellen dat de afwijzende houding gericht was tegen een vreemde dynastie, namelijk die van de Mongolen, en dat nationale en culturele motieven dus een belangrijke rol speelden. Tegen het einde van de Mongoolse Yuan-dynastie echter was deze houding al zo geïnstitutionaliseerd, dat een deel van de ambtenaren, zij het in mindere mate, ook de eigen Ming-dynastie voor korte of langere tijd afwees, hetgeen ook hier meer een ideologische plicht dan een vrije keuze was. Het ideologische element komt ook telkens weer tot uiting in het gedrag van de jonge dynastieën. Deze hadden er natuurlijk belang bij, dat de bestuurswisseling en de samenwerking met het bestaande bureaucratische apparaat zo soepel mogelijk verliep, maar aan de andere kant moesten zij zeker kunnen zijn van de loyaliteit van hun ambtenaren. Daarom werd loyaliteit jegens de vorige dynastie in hoge mate gerespecteerd.

De overgang van de Ming- naar de Qing-dynastie bracht voor 1644 weinig loyalistische reacties met zich mee. Zelfs niet na de verovering van Peking, omdat daar al een nieuwe situatie was ontstaan door de gebeurtenissen rond Li Zicheng. Pas bij de gevechten in Midden- en Zuid-China waren er ontelbare martelaars, bijvoorbeeld in Yangzhou, Nanjing en Jiading, die liever zelfmoord pleegden of door toedoen van de Qing stierven dan zich te onderwerpen. Anderen onttrokken zich aan de greep van de Qing door monnik te worden. De bloei van de Boeddhistische kloosters in die tijd is mede te danken aan de sterke toestroom van

South, that rather than surrender, people began to prefer suicide or death at the hands of the Qing which resulted in vast numbers of martyrs. Others escaped the Qing by becoming monks. The flourishing of Buddhist monasteries during this time is in part due to a steady influx of Ming nobility who donated their wealth on taking their vows. Others spent many years living as hermits and neither threat nor promise could persuade them to co-operate.

There were also other, more subtle signs of loyalty to the Ming Dynasty. For instance, in their correspondence the all-round historian Gu Yanwu (1613-1682) and the astronomer Wang Xishan (1628-1682) used a dating according to the 60-year cycle rather than adopt the Qing periodization. Wang's correspondence also mentions 19 rather than 18 Ming emperors because after 1644 he also included the Ming pretender to the throne.

In many cases, feelings of loyalty prevailed to such as extent that sons refused to take office under the Qing because their fathers had been faithful supporters of the Ming. Loyalist ideas were still occasionally defended right into the 18th century.

The Ming Dynasty had its own version of the collaborator Zhao Mengfu in the form of the painter and monk Daoji (?-1719). His real name was Zhu Ruoji and he was a descendent of the brother of the first Ming ruler. Daoji did not hold office but in 1689 he met Emperor Kangxi in Yangzhou and declared his support for the Qing dynasty. This was considered outrageous for someone who was a member of the deposed imperial family and who called himself a patriot.

Although the Chinese dynasties certainly evoked much stronger feelings of loyalty, we encounter the same kind of reaction when the Qing eventually collapsed, although both the circumstances and the intellectual climate had changed radically. Yet this sense of allegiance was not only true of the Manchus and Mongols, who

leden van de Ming-adel, die hun vermogen aan het klooster schonken. Anderen voerden tientallen jaren lang een kluizenaarsbestaan en waren noch door beloften noch door dreigementen tot samenwerking te bewegen.

Er waren ook subtielere signalen van loyaliteit met de Ming. Zo gebruikten de veelzijdige historicus Gu Yanwu (1613-1682) en de astronoom Wang Xishan (1628-1682) in hun correspondentie niet de periodisering van de Qing-periode, maar alleen de datering volgens de zestig-jaren cyclus. Doordat hij de Ming-pretendent na 1644 ook meetelde, sprak Wang in zijn correspondentie over de negentien keizers van de Ming-dynastie.
In veel gevallen gingen de gevoelens van loyaliteit zo ver, dat zonen weigerden een ambt onder de Qing te aanvaarden, omdat hun vaders trouwe Ming-aanhangers waren geweest. Nu en dan werden er ook nog in de achttiende eeuw loyalistische ideeën verdedigd.

Maar ook de Ming-dynastie had haar Zhao Mengfu in de gedaante van de schilder en monnik Daoji (?-1719) die eigenlijk Zhu Ruoji heette en een afstammeling was van de broer van de eerste Ming-vorst. Hij vervulde geen ambt, maar wel had hij in 1689 een ontmoeting met Keizer Kangxi in Yangzhou en verklaarde zich solidair met de Qing-dynastie. Dat ging voor een lid van de ten val gebrachte keizerlijke familie, iemand die zich patriot noemde, toch werkelijk te ver.

Ongetwijfeld konden de echte Chinese dynastieën veel sterkere loyalistische reacties oproepen, toch zien we zelfs bij de ondergang van de Qing-dynastie, in heel andere omstandigheden en een heel ander intellectueel klimaat weer hetzelfde gedrag - niet alleen bij Mantsjoes en Mongolen, die zich misschien op grond van hun afkomst met de dynastie identificeerden, maar ook bij Chinezen die enerzijds het loyaliteitsprincipe volgden, maar anderzijds could be expected to identify with the dynasty on account of their origins, but also of the Chinese who on the one hand followed the principle of loyalty and on the other genuinely viewed the dynasty as being legitimate, as a part of Chinese history. The scholar Wang Guowei (1877-1927) is one of the most famous examples of this.

The extent to which the Qing emperors respected the concept of loyalty was in part reflected by the fact that in 1776 a number of the Ming loyalists were posthumously honoured for their enduring allegiance.

For their part, the Manchus promoted the process of cultural adaptation which was already well underway before 1644. They were not unduly concerned with matters that had little bearing on the exercise of power, however.

During the Oboi regency, at the beginning of Emperor Kangxi's reign, the Manchus made a number of attempts to project themselves as the elite with the Chinese as mere subjects. But the Emperor himself was well aware that this would hardly help to consolidate his power. His attitude was made plain not only by the adopted bureaucratic structure but also by the fact that he opted for the role of a Chinese emperor and did not exclusively validate his legitimacy through a ritual that was alien and inaccessible to the Chinese people. He also adopted all the various attributes of Chinese emperorship. The Manchus could familiarize themselves with the changing situation by means of new translations of crucial Chinese texts including a number of particularly important commentaries that dated from the Song period.
On the other hand, the shaman rituals that were performed in the palace still followed the old Manchu traditions and ordinary everyday life also included many Manchu elements.

ook deze laatste dynastie beschouwden als legitiem, en als behorend tot de Chinese geschiedenis. Als een van de beroemdste voorbeelden kan de geleerde Wang Guowei (1877-1927) worden genoemd.

Hoeveel respect ook de Qing-keizers voor deze loyale houding hadden, blijkt onder andere uit het feit, dat in 1776 een deel van de Ming-loyalisten juist vanwege hun bewezen trouw postuum werd geëerd.

De Mantsjoes van hun kant zetten het proces van culturele aanpassing voort, dat lang voor 1644 al op gang was gekomen, en bemoeiden zich niet met zaken die minder belangrijk waren voor de machtsuitoefening.

In het begin van de regeringstijd van Keizer Kangxi onder het Oboi-regentschap deden de Mantsjoes nog pogingen om zich als elite te profileren tegenover de Chinese onderdanen. Maar Keizer Kangxi zelf besefte dat zo'n poging nauwelijks zou bijdragen tot de consolidatie van zijn macht. Zijn houding werd niet alleen duidelijk in de reeds geschetste ambtenarenstructuur, maar ook in het feit dat hij de rol van Chinees keizer op zich nam, en zijn legitimiteit niet meer uitsluitend bevestigde met een ritueel dat vreemd en ontoegankelijk was voor de Chinezen. Ook werd de hele reeks attributen van het Chinese keizerschap overgenomen. De Mantsjoes raakten vertrouwd met de situatie dankzij de vele nieuwe vertalingen van cruciale Chinese teksten, waarbij vooral de commentaren uit de Song-periode van belang waren.
De Sjamaanse rituele handelingen die in het paleis werden verricht, waren een overblijfsel van de Mantsjoe-traditie, maar ook het dagelijks leven kende veel Mantsjoe elementen.

Een vast onderdeel van de opvoeding in de Mantsjoe traditie vormden de jachtpartijen in de keizerlijke jachtgebieden rond Shenyang, die gezien werden als lichamelijke exercitie. Dit combineerde men

One standard part of a Manchu upbringing was hunting in the imperial grounds around Shenyang. This was considered to be a form of physical exercise. The hunt was frequently combined with a visit to the ancestral grave in Chengde (Jehol), or to a summer residence in Nanyuan near Peking or even in the Soyolji mountains in the far North-East of Inner Mongolia. It was this ceremony, which Cao Yin (1658-1712) still describes with such genuine enthusiasm, that many Manchus of the 18th century came to regard as a dutiful chore that should be avoided at all costs.

Another important element was the maintaining of the Manchu language. Official correspondence remained bilingual right to the end of the dynasty and it was also quite customary for the early Emperors to express themselves in Manchu. Later, even in court circles, its use was limited to certain turns of phrase and the government was generally forced to call on the Xibe for help because they were the only ethnic group with relatively large numbers of people who could still write the language. This unfortunate development had already become apparent at the beginning of the 18th century when official Manchu documents were frequently misunderstood because of linguistic blunders. Attempts were made to combat this situation by compiling lexicons, grammars and study books, and numerous neologisms were introduced to prevent the Manchu language being superceded by the Chinese.

Conversely, Chinese traditions which had long been neglected were once again resumed. There were journeys to the holy mountain of Taishan and to the grave of Confucius in Qufu, Shandong. Inspections of the waterworks near the Huanghe and the Huaihe rivers were combined with cultural journeys right into the province of Zhejiang.

vaak met een bezoek aan het graf van de voorouders in Chengde (Jehol), of een zomerverblijf in de Nanyuan bij Peking, of zelfs in het bergland van Soyolji in het uiterste noordoosten van Binnen-Mongolië. Juist deze ceremonie, waarover Cao Yin (1658-1712) nog met oprecht enthousiasme schreef, was al in de achttiende eeuw voor veel Mantsjoes alleen nog maar een lastige plicht waaraan men zich zoveel mogelijk probeerde te onttrekken.

Een ander element was het levend houden van de eigen taal. Tot aan het einde van de dynastie bleef in de officiële correspondentie de tweetaligheid behouden, en voor de vroege keizers was het nog heel gewoon om zich in het Mantsjoe uit te drukken, maar op het laatst beperkte zich het gebruik van die taal zelfs aan het keizerlijk hof tot formele zinswendingen, en moest men voor de overheidsdienst meestal een beroep doen op de Sibe, omdat alleen daar nog redelijk grote groepen het Mantsjoe schrift beheersten. Deze negatieve ontwikkeling werd al duidelijk in de vroege achttiende eeuw, toen officiële Mantsjoe documenten vanwege hun gebrekkige taalgebruik vaak verkeerd werden begrepen. Men probeerde deze ontwikkeling tegen te gaan door lexica, grammatica's en leerboeken samen te stellen, en men voerde talrijke neologismen in om te voorkomen dat het Mantsjoe door de Chinese taal werd verdrongen.

Anderzijds vatte men ook Chinese tradities weer op, die al lang in onbruik waren geraakt. Men ondernam reizen naar de heilige berg Taishan en naar het graf van Confucius in Qufu in Shandong, en combineerde de inspecties van de waterwerken bij de Huanghe en de Huaihe met culturele reizen, tot in de provincie Zhejiang.

In de bloeitijd van de Qing-dynastie probeerden de keizers zich als vertegenwoordigers van beide bevolkingsgroepen te presenteren, en

During the golden age of the Qing dynasty, the emperors tried to present themselves as the representatives of both ethnic groups and were hence forced to perform a precarious balancing act because little was needed to turn support into resistance.

"Furthermore when I (the Kangxi Emperor) accused Chang P'eng-ko of always backing Chinese over Bannermen he had nothing to say. This is one of the worst habits of the great officials, that if they are not recommending their teachers or their friends for high office then they recommend their relations. This evil practice used to be restricted to the Chinese; they've always formed cliques and then used their recommendations to advance the other members of the clique. Now the practice has spread to the Chinese Bannermen like Yü Ch'eng-lung, and even the Manchus, who used to be loyal, recommend men from their own Banners, knowing them to have a foul reputation, and will refuse to help the Chinese. When a bad fire broke out in the Chinese quarter of Peking, the senior Manchu officials stood with their hands folded in their sleeves and took no notice, even though I had gone to the scene of the fire in person, and had ordered them to check that it was extinguished. Therefore one has to read the impeachment of memorials carefully - behind the accusation might lie the fact that one party is Chinese and one a Chinese Bannerman, or one a Chinese and one a Manchu. (...)" (Spence 1974, pp.40-41).

In connection with an 1712 exchange between a Manchu governor-general and a Chinese governor, Emperor Kangxi states:
"I have reigned for over fifty years and am well versed in all matters; never have I made any distinctions between the Manchus, the Mongols, the Chinese Bannermen and the Chinese people" (Spence 1966, p.254).

balanceerden zo op het scherp van de snede, want er was maar heel weinig nodig om de samenwerking te doen omslaan in tegenwerking.

"Toen ik (Keizer Kangxi) Zhang Pengge ervan beschuldigde dat hij altijd Chinezen voortrok boven vendellieden, wist hij daar niets op te zeggen. Dat is een van de ergste gewoonten van hoge ambtenaren: als zij niet hun leraren of vrienden aanbevelen voor een ambt, dan bevelen zij hun familieleden aan. Deze slechte gewoonte bleef vroeger beperkt tot de Chinezen; die vormden altijd cliques en gebruikten vervolgens hun aanbevelingen om andere leden van hun clique hogerop te helpen. Nu heeft deze gewoonte zich uitgebreid tot Chinese vendellieden zoals Yü Chenglong, en zelfs de Mantsjoes, die altijd loyaal waren, bevelen mensen uit hun eigen vendel aan, ook al weten ze dat deze een slechte naam hebben, en zij weigeren de Chinezen te helpen.
Toen er een hevige brand uitgebroken was in de Chinese wijk van Peking, hielden de hogere Mantsjoe ambtenaren hun handen in hun mouwen, en bekommerden zich nergens om, hoewel ik persoonlijk naar de plek van de brand was gegaan en opdracht had gegeven te controleren of het vuur was bedwongen.
Daarom moet men aanklachten die zijn ingediend zorgvuldig lezen - want aan een beschuldiging kan ten grondslag liggen dat de ene partij Chinees is en de andere lid van een Chinees vendel, of de een Chinees en de ander Mantsjoe. (...)"
(Spence 1974, pp. 40-41).
In verband met een woordenwisseling tussen een Mantsjoe Gouverneur-generaal en een Chinese Gouverneur in 1712 verklaarde Keizer Kangxi (Spence 1966, p. 254): "Ik heb meer dan vijftig jaar geregeerd en ben goed op de hoogte op alle gebied; nooit heb ik enig onderscheid gemaakt tussen Mantsjoes, Mongolen, Chinese vendellieden en het Chinese volk."

Het was echter in feite meer dan politiek inzicht alleen, dat de Qing-keizers tot

However, it was more than political cunning that made the Qing emperors exponents of Chinese culture. Another important factor was the fascination with this superior, refined culture and the interpretation of the imperial task as 'elegantiae arbiter' with its subsequent obligation to possess all the skills one would expect of both a man of letters and of an official. The emperors' calligraphy was exemplary, their writings were a measure of civilization and they were also keen amateur musicians and painters.

In terms of calligraphy (and leaving aside the criticism of Emperor Kangxi's script) the emperors did not create their own individual styles but promoted model examples of their aesthetic preferences. Apart from the Song masters Mi Fu and Su Shi (Su Dongpo), the general favourite was Dong Qichang (1555-1636) whose calligraphy was particularly admired by both Kangxi and Qianlong (1736-1796).

All the emperors had a go at writing poetry. Emperor Kangxi even went so far as to write more than one thousand poems in Chinese. The most famous are the poems celebrating the 36 views of the Bishu Shanzhuang, the summer palace in Chengde. This work was printed in 1712.

Kangxi's interests, despite the fact that they were often amateur in approach, certainly surpassed those of the average Chinese academic. He maintained close links with Jesuit missionaries with whom he discussed mathematics, astronomy and technical problems. In addition, he had published Chinese and Manchu translations of Western books that covered these subjects.

More than 42.000 poems have been attributed to Kangxi's grandson, Emperor Qianlong, although he probably did not write all of them himself. These poems attest more to his erudition and interest in literature than to his talent as a poet. For instance, the emperor's ability to invent and identify literary and historical references

exponenten van de Chinese cultuur maakte. Van betekenis was ook de fascinatie voor de superieure, verfijnde cultuur en de keizerlijke taakopvatting als 'elegantiae arbiter', met de daaruit voortvloeiende verplichting, zelf de vaardigheden te beheersen die men van een literaten-ambtenaar verwachtte. De calligrafie van de keizers was een voorbeeld, hun geschriften waren een maatstaf voor beschaving. Zij beoefenden als amateurs muziek en schilderkunst.

In de calligrafie - we laten de negatieve oordelen over het handschrift van Kangxi hier buiten beschouwing - creëerden zij geen eigen stijl, maar bevorderden met hun esthetische voorkeur de verspreiding van bepaalde modelvoorbeelden. Behalve de Song-meesters Mi Fu en Su Shi (Su Dongpo) was dat vooral Dong Qichang (1555-1636), wiens calligrafie door de keizers Kangxi en Qianlong (1736-1796) bijzonder werd gewaardeerd.

Alle keizers hebben zich op het terrein van de dichtkunst gewaagd. Keizer Kangxi alleen al heeft meer dan duizend gedichten in het Chinees op zijn naam staan. Het bekendst daarvan zijn de gedichten over de 36 aanzichten van het *Bishu shanzhuang*, het zomerpaleis in Chengde, die in 1712 in druk verschenen zijn.

De belangstelling van Kangxi, al was deze vaak amateuristisch, ging echter veel verder dan die van een typisch Chinese geleerde. Hij onderhield nauwe betrekkingen met Jezuieten-missionarissen, met wie hij discussieerde over wiskunde, astronomie of technische problemen. Hij liet Chinese en Mantsjoe vertalingen van boeken uit het Westen over deze vakgebieden publiceren.
Aan zijn kleinzoon, Keizer Qianlong, worden zelfs meer dan 42.000 gedichten toegeschreven die, al zijn ze waarschijnlijk niet allemaal van hemzelf afkomstig, in ieder geval blijk geven van zijn literaire belangstelling en eruditie, eerder dan van zijn dichterlijk talent. Het bedenken en

took on the character of an intellectual party game which he played with obvious relish. His best-known literary work, which was written in both Manchu and Chinese, is a piece of lyric prose about Mukden (*Shengjing Fu*) that was subsequently translated into French by Amiot (1718-1793).

Apart from his political career, Emperor Yongzheng (1723-1735) was best known for his interest in Buddhism.

Although the emperors' poetic efforts were often mediocre, their prose demonstrated the extent both of their intellectual faculties and of their political insight. The great emperors of the early and middle Qing periods did write the important political documents themselves.

The emperors Kangxi, Qianlong and Jiaqing (1796-1820) also played vital roles in the preservation of the Chinese heritage. This not only included the enthusiastic collecting of objets d'art (following, of course, in the tradition of the Chinese emperors) but also and more essentially the promoting of great literary and linguistic projects. Works that were completed during the reign of Emperor Kangxi included the great *Kangxi Zidian* and *Peiwen Yunfu* dictionaries, the complete collection of Tang poems (*Quan Tangshi*) and the largest-ever encyclopedia (*Gujin tushu jicheng*). Emperor Qianlong's reign saw the compilation of the great *Siku quanshu* literary anthology (a "complete collection of books covering the four fields of study" according to traditional Chinese bibliographical classification). The annotated imperial catalogue was published as a supplement to this work and is a rich source of bibliographical and literary information. The collection of Tang prose was completed at the behest of Emperor Jiaqing. The only other periods of comparable activity in Chinese history are at the beginning of the Song dynasty and during the reign of the Ming-emperor Yongle in the early 15th century when the *Yongle Dadian* encyclopedia was compiled

herkennen van literaire en historische toespelingen had het karakter van een intellectueel gezelschapsspel, waar de keizer met bijzonder genoegen aan deelnam. Zijn bekendste literaire werk, in het Mantsjoe en Chinees, is het lyrisch proza over Mukden (*Shengjing fu*), dat onder andere in het Frans is vertaald door Amiot (1718-1793).

Keizer Yongzheng (1723-1735) was buiten zijn politieke loopbaan vooral bekend door zijn belangstelling voor het Boeddhisme.

Al bleven de poëtische activiteiten van de keizers vaak stereotiep, in hun proza toonden zij hun ware intellectuele kracht en hun scherp politiek inzicht. De grote keizers van de vroege en midden Qing-periode schreven de belangrijke politieke documenten zelf.

Verder hebben de keizers Kangxi, Qianlong en Jiaqing (1796-1820) een uiterst belangrijke rol gespeeld bij het behoud van het Chinese cultuurgoed. Hieronder valt niet alleen het enthousiast verzamelen van kunstvoorwerpen - ook daarmee volgen zij de traditie van de Chinese keizers - maar ook en vooral het bevorderen van grote literaire en taalkundige projecten. Onder Keizer Kangxi ontstonden de grote woordenboeken *Kangxi zidian* en *Peiwen Yunfu*, de volledige verzameling van de Tang-gedichten (*Quan Tangshi*) en de grootste ooit verschenen encyclopedie, *Gujin tushu jicheng*, en onder Keizer Qianlong werd het grote literaire verzamelwerk *Siku quanshu* samengesteld (een "volledige collectie van boeken over de vier vakgebieden", ingedeeld volgens de traditionele Chinese bibliografische classificatie). Als aanvulling op dit werk ontstond de geannoteerde keizerlijke catalogus, een rijke bron van bibliografische en literatuur-wetenschappelijke informatie. Onder Keizer Jiaqing kwam de verzameling Tang-proza tot stand. Vergelijkbare activiteiten kende de Chinese geschiedenis alleen aan het begin van de Song-dynastie en onder

that remained in manuscript form and not all of which has survived.

All this was achieved not simply for the love of Chinese culture but for a great many other reasons as well. It was certainly preferable for the Chinese scholars to be safely involved in innocent cultural projects, rather than get ensnared in some dangerous political intrigue. There was also a double system of censorship in operation, particularly during the compilation of the *Siku Quanshu*. Ideologically unorthodox texts and expressions of anti-Manchu sentiment were tracked down and eliminated. Censorship was by no means unusual in Chinese history but during the reign of Emperor Qianlong it erupted into a full-blown inquisition. Hundreds of books were destroyed or added to the index with the result that intellectual life ground to a halt and scholars sought refuge in innocent philological studies.

The love professed by the Manchu emperors for Chinese culture was also prompted by certain political motives and must always be seen in the light of this knowledge. Yet this love of culture was also demonstrated by Emperor Jiaqing's preservation of the Manchu heritage and by Emperor Qianlong's weakness for everything that came from Europe as shown by the buildings of the Yuanmingyuan and the paintings by Castiglione (1688-1766) and others. Chinese culture exerted an obvious fascination and increasing numbers of Manchus fell under its spell. Therefore, it is hardly surprising that there was a simultaneous decline in the autonomy and vitality of Manchu culture and that the Manchu language gradually lost ground. However, the latter may have more to do with the predominantly oral tradition of a race of herdsmen and farmers than with the power of Chinese culture. Their own tradition explains why the Manchus developed no independent literary voice, but tended to focus on

Keizer Yongle van de Ming in het begin van de vijftiende eeuw, toen de encyclopedie *Yongle dadian* werd samengesteld, die alleen in manuscript bestond, en ten dele bewaard is gebleven.

Dit alles gebeurde niet alleen uit liefde voor de Chinese cultuur, maar er is een hele reeks andere motieven voor aan te wijzen. Men had liever, dat de Chinese geleerden zich bezighielden met onschuldige culturele projecten, dan dat zij verwikkeld raakten in gevaarlijke politieke activiteiten. Met name had men met het samenstellen van de *Siku quanshu* ook een dubbele censuur op het oog. Ideologisch afwijkende teksten en anti-Mantsjoe uitingen werden opgespoord en geëlimineerd. Censuur was weliswaar geenszins ongewoon in de Chinese geschiedenis, maar onder Keizer Qianlong barstte een ware inquisitie los. Honderden werken werden vernietigd of kwamen op de index, en een verder gevolg was dat het intellectuele leven verlamd werd of dat men zijn toevlucht nam tot onschuldige filologische studies.

De liefde van de Mantsjoe keizers voor de Chinese cultuur werd ook ingegeven door politieke motieven, en kan daar in geen geval los van worden gezien. Die liefde vindt men ook bij Keizer Jiaqing, die het Mantsjoe erfgoed in stand hield, en bij Keizer Qianlong, die een zwak had voor alles wat uit Europa kwam, hetgeen zich manifesteerde in de gebouwen van de Yuanmingyuan of de schilderijen van Castiglione (1688-1766) en anderen. Toch oefende de Chinese cultuur vanzelfsprekend een grote aantrekkingskracht uit, en steeds meer Mantsjoes raakten in haar ban. Geen wonder dat de zelfstandigheid en vitaliteit van de Mantsjoe cultuur steeds meer verloren ging, geen wonder ook dat de Mantsjoe taal steeds meer aan betekenis inboette, ook al heeft deze verarming soms meer te maken met de overwegend mondelinge overlevering van een volk van herders en boeren, dan met de Chinese

Chinese examples. Sometimes these were followed literally and translations were made of novels, historical works and canonical books. In addition, Manchu fiction clearly betrays its Chinese origins in its content and form. But in an environment where Chinese offered the most important means of expression, it was inevitable that the Manchus should opt for this medium. However, their attempts at fluency did not stay bogged down in mediocrity and often produced works of excellence.

The first survey of Manchu literature in Chinese was published in 1941 as a catalogue called *Baqi yiwen bianmu* (List of the Literary Works of the Eight Banners). Apart from texts by Manchus, it also includes the writing of Mongol and Chinese Banner members.
The total quantity of output cannot be compared with its ethnic Chinese equivalent but nonetheless countless works in Chinese by members of the Imperial clan (and of other Manchu families) were published from the beginning of the reign of Emperor Kangxi and right up to the end of the dynasty. These included commentaries on all the traditional subjects, on the canonical books, history, geography, linguistics and government and were written by Manchus who could certainly hold their own against the Chinese.

However, the novels and plays are generally considered to be the most important. To take just two examples: *Yingxiong nüer zhuan* (The Black Amazon) was written by a Manchu called Wenkang and *Honglou meng* (The Dream of the Red Chamber) was created in a Manchu-Chinese environment by Cao Zhan, a grandson of Cao Yin, who was of Chinese origin but whose close ties with his patrons in the imperial house resulted in him becoming completely Manchu in orientation.

In many cases it is transparently obvious that the writer both loved and was

cultuur zelf.

Uit de eigen traditie is te verklaren, dat de Mantsjoes bijna geen zelfstandige literatuur ontwikkelden maar zich veeleer op Chinese voorbeelden oriënteerden. Soms werden deze strikt gevolgd en vertaalde men romans, historische werken en canonieke boeken, of men schreef fictionele literatuur die naar inhoud en vorm haar Chinese afkomst niet kan verloochenen. In een omgeving waar het Chinees de belangrijkste uitdrukkingsmogelijkheden bood, was het onvermijdelijk dat ook de Mantsjoes dit medium hanteerden. Hun proeven van bekwaamheid bleven niet steken in middelmatigheid, maar leverden vaak volwaardige prestaties op.

Het eerste overzicht van de Chineestalige literaire activiteiten van de Mantsjoes verscheen in 1941 in de vorm van de catalogus *Baqi yiwen bianmu* (Lijst van de literaire werken van de Acht Vendels) die behalve de Mantsjoes ook de Mongoolse en Chinese vendelleden opvoert. Kwantitatief is deze productie niet te vergelijken met de Chinese, maar, afkomstig uit de keizerlijke clan zelf of uit een andere Mantsjoe clan, zijn er sinds Keizer Kangxi tot het eind van de dynastie tal van Chinese werken gepubliceerd, en commentaren over bijna alle traditionele onderwerpen, over de canonieke boeken, over geschiedenis, aardrijkskunde, taalwetenschap en bestuur, geschreven door Mantsjoes, die nauwelijks voor de Chinezen onderdoen.

Hun betekenis ligt echter met name op het vlak van de theater- en romanliteratuur. Om slechts enkele voorbeelden te noemen: het boek *Honglou meng* (De droom van de rode kamer), ontstaan in Mantsjoe-Chinese omgeving, en *Yingxiong nüer zhuan* (De zwarte amazone). De auteur van de *Honglou meng*, Cao Zhan, was een kleinzoon van Cao Yin, die weliswaar van Chinese afkomst was, maar door de nauwe binding met zijn opdrachtgever, het keizerlijk huis, een echte Mantsjoe was geworden. De auteur van de *Yingxiong*

absorbed by Chinese culture. Yet there is no emperor who can compare with the exemplary attitude of Nara Singde (1655-1685). His *ci* literature took a certain Chinese genre and developed it to its full potential. Up till then the most prominent representatives had been the unfortunate last emperor of the Southern Tang, Li Yu (937-978), and the great poets of the Northern Song dynasty. Nara Singde identified with Chinese thought and imagery to such an extent that even though he was a Manchu, he was managed to write about the "hardships and desolation" of the North-East.

nüer zhuan, Wenkang, was Mantsjoe van geboorte.

In vele gevallen is overduidelijk, dat de schrijver een grote liefde had voor de Chinese cultuur, en daar volledig in opging. Maar meer dan welke keizer ook is Nara Singde (1655-1685) voor deze houding exemplarisch. In zijn *ci*-literatuur kwam een Chinees genre tot volle ontplooiing, waarvan de ongelukkige laatste keizer van de Zuidelijke Tang, namelijk Li Yu (937-978), en de grote dichters van de Noordelijke Song-dynastie de meest prominente vertegenwoordigers waren. Nara Singde identificeerde zich zo met de Chinese denkwijze en beelden, dat ook hij, die toch een Mantsjoe was, over de "ontberingen en troosteloosheid" van het noordoosten schreef.

Het Keizerschap in China
Drs. Ellen Uitzinger

Emperorship in China
Drs. Ellen Uitzinger

Het Chinese keizerschap was geen sinecure; de keizer werd geacht op te treden in een aantal "rollen", die stuk voor stuk een welomschreven en omvangrijk takenpakket inhielden.

In de eerste plaats bekleedde de keizer echter een positie waarin persoonlijke inbreng in feite immaterieel was: een positie gebaseerd op vóóronderstelde deugdzaamheid, aan de top van een (in theorie) wereldomvattende hiërarchische ordening.

Hiërarchie is een bijna heilige zaak in de Chinese samenleving, waarvoor het model wordt geleverd door de gedragscode binnen de familie. Ieder lid heeft daar zijn plaats in een hiërarchisch systeem, op grond van geboorte of huwelijk. De jongere is ondergeschikt aan de oudere, de vrouw aan de man. Een uiterst gedetailleerde verwantschapsterminologie zorgt ervoor dat iedereen zich te allen tijde nauwkeurig bewust kan blijven van zijn of haar plaats tegenover elk ander lid van de groep, want juist de gradaties van respect, het "je plaats weten", worden gezien als de beste garantie voor orde (en orde is wel het hoogste ideaal in de traditionele Confucianistische denkwijze). Het juiste gedrag kan hier worden aangeleerd en van kindsbeen af in praktijk gebracht, want wat in de familie geldt als deugdzaam is dat ook daarbuiten; van die hiërarchische familiestructuur zijn alle verhoudingen binnen de Chinese maatschappij afgeleid. Binnen de familie wordt de hoogste eerbied betoond aan de pater familias; hij op zijn beurt verricht rituelen en religieuze handelingen ten behoeve van zijn verwanten. Datzelfde geldt binnen het dorp voor de dorpsoudste, binnen de prefectuur voor de plaatselijke magistraat, en binnen het rijk voor de keizer.

De magistraten werden gezien als "Vader-en-Moeder" van de plaatselijke bevolking onder hun jurisdictie, de Chinese keizer bekleedde diezelfde positie voor de gehele mensenwereld. Hij was "Vader-en-Moeder", hoogste magistraat en hoogste priester ten behoeve van het "al onder de hemel" (hoewel in de praktijk die

In China, emperorship was by no means a sinecure; the emperor was expected to perform a number of "roles" that each contained an extensive and clearly defined set of tasks.

In the first place, however, the emperor held a position in which his personal contribution was in fact immaterial: a position that was based on a presupposed virtuousness, at the apex of a (theoretically) universal hierarchical order.

In Chinese society hierarchy is considered almost sacred. The code of behaviour within the family supplies the basic model. There every member had his own place in a hierarchical system, based on birth or marriage. The younger subordinate to the older, women to men. An extremely detailed terminology of kinship made sure that everybody remained constantly aware of his or her place with regard to every other member of the group, because it was precisely the small nuances of respect, the reassurance of "knowing one's place", that were seen as the best guarantee for order (and in the traditional Confucian system of thought order is the highest ideal).

Correct behaviour could be inculcated and put into practice in early childhood, because what counted in the family as virtuous behaviour is also regarded as such in the world outside; all relations within Chinese society derive from this hierarchical family structure. Within the family the highest respect is shown to the pater familias; he in turn performs rituals and religious ceremonies on behalf of his kin. The same goes in a village for the village-elder, for the local magistrate within the prefecture and for the emperor within the empire.

The magistrates were regarded as "Father-and-Mother" of the local populace under their jurisdiction; the emperor of China fulfilled the same position for the whole human world. He was "Father-and-Mother", supreme magistrate and supreme priest on behalf of "All under heaven" (although in practice of course this elevated status did not mean anything except in the Middle Kingdom).

verheven status natuurlijk alleen in het Rijk van het Midden zelf op waarde werd geschat).

De keizerlijke residentie was een symbool van de status van haar hoofdbewoner. De Verboden Stad, het paleiscomplex in Peking, wordt in het Chinees voluit *Zijincheng* genoemd. Letterlijk zou dat betekenen de "Purperen Verboden Stad", maar in dit geval staat het karakter *zi* niet voor de kleur purper - het verwijst naar de correspondentie van het keizerlijk paleis met de constellatie *Ziwei*, het "Centrale Huis" waarin zich de poolster bevindt. Zoals de poolster het centrum is van het hemelgewelf, zo is de Chinese keizer de spil waarom de wereld draait; of zoals Confucius had gezegd: een deugdzaam heerser is als de poolster, die op zijn plaats blijft terwijl de andere sterren eerbiedig om hem heen cirkelen.

De hemelse heerser ziet neer op de mensenwereld, naar het zuiden gericht, want de poolster bevindt zich aan de noordelijke hemel. De verblijfplaats van zijn aardse vertegenwoordiger is dan ook aangelegd als een verlenging van die hemelse meridiaan, met de belangrijkste gebouwen op de kardinale noord-zuid as, en georiënteerd op het zuiden.

Aan de top van de wereldse hiërarchie zit de keizer ook met het gezicht naar het zuiden gericht. Gekleed in zijn gele staatsiegewaad, het meest formele stuk in de keizerlijke garderobe, zette hij zich zo op de troon in de Hal van de Hoogste Harmonie, drie maal per jaar voor een "Grote Audiëntie", en drie maal per maand voor een "Reguliere Audiëntie" (die er net zo uitzag). De afbeeldingen van de audiëntie na het huwelijk van Keizer Guangxu (cat.nos.6 en 7) geven een indruk van een dergelijk gebeuren: een groots spektakel, waarbij honderden ambtsdragers aantraden - en dat zo dus negenendertig keer per jaar werd opgevoerd.

Bij deze bijeenkomsten werden geen staatszaken afgehandeld; de Audiënties dienden geen ander doel dan het

The imperial residence was a symbol of the status of its chief inhabitant. The full Chinese name for the Forbidden City, the palace complex in Peking, was *Zijincheng*. Literally this means the "Purple Forbidden City", but in this case the character *zi* does not stand for the colour purple - it refers to the correspondence of the imperial palace with the constellation *Ziwei*, the "Central House" which contains the Pole Star. Just as the Pole Star is the central point of Heaven, so the emperor of China is the axis on which the world turns; or as Confucius put it: a virtuous ruler is like the Pole Star that remains fixed in its place while all the other stars circle reverently around it.

The heavenly ruler looks down on the human world, facing South, because the Pole Star is situated in the northern part of the sky. The residence of its earthly representative is therefore also designed as an extension of the heavenly meridian, with the most important buildings on the main North-South axis, and facing towards the South.

The emperor at the apex of the earthly hierarchy faces also South. Dressed in his yellow court robe, the most formal item of costume in the imperial wardrobe - this is how he appeared, seated on his throne in the Hall of Supreme Harmony, three times a year for a "Great Audience", and three times a month for a "Regular Audience" (which looked just the same). The illustrations of the audience after the marriage of Emperor Guangxu (cat.nos.6 and 7) give some impression of an event of this kind: a magnificent spectacle that was held 39 times a year in the presence of hundreds of officials.

No affairs of state were dealt with at these gatherings; the Audiences served no other goal than that of endorsing and extolling the hierarchical structure - the regularly recurring confirmation that the world is ordered as it ought to be. Everyone present had his place in relation to the emperor's throne, a place that was defined by blood relationship, by political status or by geographical origin. Everything was laid

bevestigen en verheerlijken van de hiërarchische structuur - de regelmatig terugkerende geruststelling dat de wereld geordend is zoals het hoort. Ieder van de aanwezigen had zijn plaats ten opzichte van de verheven troon, een plaats die werd bepaald door bloedverwantschap, door politieke status of geografische herkomst, allemaal in detail gegradeerd en vastgelegd.

Het ritueel is letterlijk gefocust op de troon, want het is vooral het patroon dat telt; wat in deze ceremonie verheerlijkt wordt is het instituut van het keizerschap, onafhankelijk van de persoon van de keizer, onafhankelijk van zijn "gewicht", of zijn kwaliteiten. Niet alleen was vanuit de audiëntierijen op het voorplein de keizer op zijn troon niet of nauwelijks zichtbaar, maar het hele ritueel werd ook uitgevoerd als de keizer op reis was, en de troon in Peking leeg; het werd ook uitgevoerd als "de keizer" niet meer dan een onmondig kind was.

De keizer als hoogste zetstuk in de Chinese wereldorde handelt niet, hoeft niet te handelen. Anders is het echter gesteld met de eerder genoemde "rollen". Of de keizer de bij die rollen behorende taken ook werkelijk vervult - en hoe hij ze vervult - is ditmaal wèl afhankelijk van de persoon van de keizer, maar er wordt hem hoe dan ook een actieve (en voorbeeldige) rol toegeschreven.

De sacrale rol - De Keizer als Zoon des Hemels

Dat geldt zelfs voor zijn sacrale functie, want in die rol wordt hij geacht te bemiddelen tussen de wereld en de hogere machten; dat wil zeggen dat hij moet bidden en offers brengen, om te zorgen dat alles goed gaat, of goed blijft gaan. Dat is zijn taak, want hij is (formeel) de enige die dat kan doen, hij is de enige Zoon des Hemels.
Als aardse vertegenwoordiger van de oppergod, de Hemel, vervult de Chinese keizer een opdracht van die oppergod, hij

down and refined to the last detail. The ritual was literally focused on the throne, because it was the pattern that counted above everything else; what is glorified in this ceremony is the institute of emperorship, irrespective of the emperor's person, of his personal authority or prowess. Not only was it impossible or barely possible to see the emperor on his throne from the audience-rows in the forecourt; the whole ritual was also performed when the emperor was away on a journey, and the throne in Peking was empty; it was also performed if "the emperor" was only a child and under age.

When thought of as the pivotal piece in the Chinese world order, the emperor did not act, he was not expected to act. It was different however with the previously mentioned "roles". Whether or not the emperor actually performed the tasks that pertained to these roles - and how he performed them - here for once did depend on the person of the emperor, but in any case an active (and exemplary) role was ascribed to him.

The sacral role - The emperor as Son of Heaven

This was even true of his sacral function, because in this role he was regarded as mediating between the world and the higher powers; i.e. he had to pray and offer sacrifices, to ensure that everything went well or continued to go as it should. This was his task because formally speaking he was the only person who could perform it: he is Heaven's only Son. As earthly representative of Heaven, the supreme deity, the Chinese emperor acts by order of this supreme deity; he rules by virtue of a "Heavenly Mandate". His task is to order human society as well as possible. If he does it badly and shows that he is not worthy of that mandate, then inauspicious signs appear: comets or other disquieting heavenly phenomena, indications that the end of the dynasty might be in sight. Natural harmony is

heerst krachtens een "Hemels Mandaat". Zijn opdracht is, de mensenmaatschappij zo goed mogelijk te ordenen. Doet hij dat verkeerd, toont hij zich dat mandaat niet waardig, dan verschijnen er onheilstekenen: kometen of andere onrustbarende hemelverschijnselen, aanwijzingen dat het einde van de dynastie wel eens in zicht zou kunnen zijn. De natuurlijke harmonie is verstoord, er gebeuren rampen: overstromingen, droogte, plagen. Het slagen of falen van de keizer heeft een direkte, natuurlijke respons in de kosmische orde, de Chinese keizer is persoonlijk verantwoordelijk voor het wel en wee van de wereld.

De grote offerrituelen bij de wisseling van de seizoenen en op andere strategische momenten in de kalender, uitgevoerd op de altaren in de hoofdstad met de keizer als centrale celebrant, bevestigden de harmonie tussen mens en kosmos, en bewezen tegelijkertijd de keizerlijke status van sacrale bemiddelaar, zijn legitimiteit als Zoon des Hemels.

De belangrijkste offers en rituelen met een kosmologische betekenis waren die bij de "Altaren in de Voorsteden", en dan vooral die in de zuidelijke en de noordelijke voorstad, respectievelijk het Altaar van de Hemel en het Altaar van de Aarde. Het Hemeloffer was de hoogste eredienst, aan de hoogste godheid; het werd uitgevoerd vóór zonsopgang in de nacht van de winter-zonnewende. Bij de zomer-zonnewende offerde de keizer op het Altaar van de Aarde, hij offerde op het Altaar van de Zon op een bepaalde dag in de lente tussen vijf en zeven uur 's morgens, en op het Altaar van de Maan in de herfst tussen vijf en zeven uur 's avonds. Op het Altaar van de Landbouw offerde hij eveneens jaarlijks, in de lente, en daarna liep de keizer zelf achter de ploeg: op een speciaal akkertje in de zuidelijke voorstad trok hij dan de eerste vore van het jaar. Na hem ploegden de hoge ministers nog elk een paar voren en daarmee was in het hele rijk het landbouwseizoen geopend. (De vrouwelijke tegenhanger van dat

disturbed, disasters occur: floods, droughts, plagues. The success or failure of the emperor has an immediate and natural response in the cosmic order, the Chinese emperor is personally responsible for the well-being of the world.

The great ritual sacrifices at the turn of the seasons and at other strategic moments in the calendar, which were performed on the altars in the capital with the emperor as the central officiant, confirmed the harmony between man and cosmos, and at the same time confirmed the position of the emperor as sacred mediator, his legitimacy as Son of Heaven.

The most important sacrifices and rituals with a cosmological significance were those performed at the "Altars in the Suburbs", and especially the ones in the southern and northern suburbs, that is the Altar of Heaven and the Altar of the Earth respectively. The Sacrifice to Heaven was the supreme form of worship dedicated to the supreme deity; it was performed before sunrise during the night of the the Winter solstice. At the Summer solstice the emperor sacrificed on the Altar of the Earth; on a fixed day in Spring between 5 and 7 in the morning he sacrificed on the Altar of the Sun; and he sacrificed on the Altar of the Moon on a similar fixed day in the Autumn between 5 and 7 in the evening.

He also sacrificed annually on the Altar of Agriculture during the Spring, and afterwards the emperor himself held the plough: he cut the first furrow of the year in a special field in the southern suburb. Behind him the highest ministers also ploughed a couple of furrows and with that the growing season was considered open in the whole empire. (The female equivalent of that ritual was performed by the empress. She sacrificed on the Altar of Sericulture, and symbolically picked the first mulberry leaves of the year, after which the women in the empire could also begin their task, of cultivating silkworms.) Twice a year homage was paid to the Year Star, the planet Jupiter, that is, whose orbit

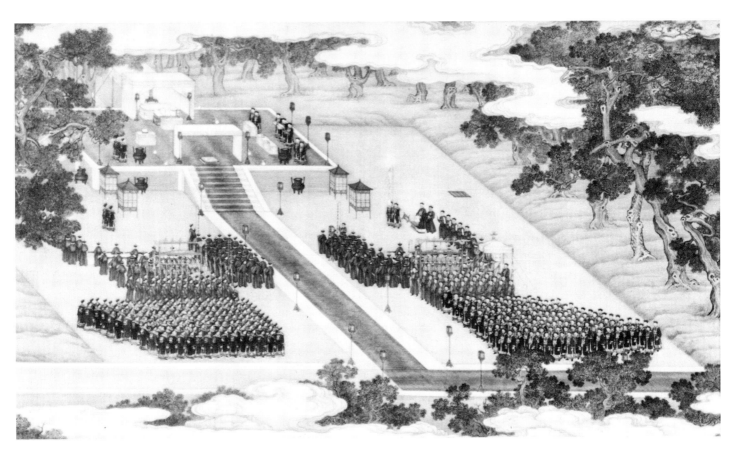

Het Altaar van de
Landbouw/
The Altar of Agriculture
Horizontale rolschildering
op zijde/Handscroll, silk
(detail)
Yongzheng (1723-1735)
Paleismuseum Peking/
Palace Museum Peking

ritueel werd verzorgd door de keizerin. Zij offerde op het Altaar van de Zijdeteelt, en plukte symbolisch de eerste moerbeibladeren van het jaar, waarna ook de vrouwen in het rijk met hun taak - het kweken van zijderupsen - konden beginnen.) Aan de Jaarster, ofwel de planeet Jupiter, waarvan de omwentelingen rond de zon de Chinese kalender bepaalden, werd tweemaal jaarlijks eer betoond, en de keizer presenteerde ook zelf de kalender voor het nieuwe jaar, symbolisch aan het gehele rijk, vanaf het terras van de Middagpoort - de zuidpoort van het paleiscomplex - op de eerste dag van de tiende maand.

Andere keizerlijke offerrituelen hadden niet zozeer kosmologische, maar wel "legitimiserende" betekenis, zoals die op het Rijksaltaar van Land en Graan. Aangelegd met aarde in de kleuren van de vijf windrichtingen, uit alle delen van het rijk aangevoerd, was dat altaar een symbool van soevereiniteit: het stond voor oppergezag over het land, en voor de vruchtbaarheid van dat land. Dan waren er de offermaaltijden aan Confucius (tweemaal jaarlijks), die de band met de staatsdoctrine demonstreerden, en de offers in de Keizerlijke Vooroudertempel (ieder kwartaal) en aan de keizers van voorgaande dynastieën (tweemaal per jaar), die de continuïteit van het heershuis benadrukten, en hun "recht" op het Hemels Mandaat.

Kortom, de keizerlijke religieuze agenda was overvol, want dit zijn nog slechts de belangrijkste offers, van de eerste en tweede rang. Met de verschillende gebeden om regen en een goede oogst, en de kleinere offers (aan de God van het Vuur, van de Oorlog, aan de schutspatroon van de Hoofdstad, etc.) erbij geteld, waren er zeker dertig à veertig dagen in het jaar op die manier bezet. Bovendien ging aan ieder van deze rituelen een vastenperiode vooraf - een periode van innerlijke en uiterlijke reiniging die begon met een bad en het aantrekken van schone kleren, in kleuren die pasten bij het seizoen. De

determined the Chinese calendar; and the emperor himself also symbolically presented the calendar for the new year to the whole empire from the terrace of the Meridian Gate - the southern gate of the palace complex - on the first day of the tenth month.

Other imperial ritual sacrifices did not have so much a cosmological as a "legitimizing" significance, such as that on the Altar of Land and Grain. Constructed out of soil in the colours of the five directions, which was brought from every corner of the empire, this altar was a symbol of sovereignty: it stood for supreme authority over the land, and for the fertility of that land. Then there were the sacrificial meals offered to Confucius (twice a year), that emphasized the link with the state doctrine, and the sacrifices in the Temple of the Imperial Ancestors (every quarter) and to the emperors of previous dynasties (twice a year), which stressed the continuity of the dynasty, and its "right" to the Heavenly Mandate.

In short, the emperor's religious schedule was overfull, because these are only the most important of the sacrifices, of the first and second rank. If one includes the varying prayers for rain and a good harvest, and the smaller sacrifices (to the God of Fire, and the God of War, and to the patron and protector of the Capital, etc.), there were at least 30 to 40 days in the year filled in this way. Furthermore each of these rituals was preceded by a period of fasting - a period of inner and outer purification that began with a bath and changing into clean clothes, in colours that matched the season. The fast lasted two or three days, the last day and night spent in the Fasting Hall, a building belonging to the temple or altar concerned, specially set aside for this purpose. The emperor and his retinue retreated there, but the rules of the fast applied also to everybody who was expected to be present at the sacrifice, and also to all the magistrates in their official residences. The people fasting were not allowed to eat any strong spices or

vasten duurden twee of drie dagen, waarvan de laatste dag en nacht werden doorgebracht in de Vastenhal, een speciaal daarvoor bedoeld gebouw dat bij de desbetreffende tempel of het altaar hoorde. De keizer en zijn gevolg trokken zich daar terug, maar de vastenregels golden voor allen die bij het offer aanwezig zouden zijn, en ook voor alle magistraten in hun ambtswoningen. De vastenden aten geen sterk smakende spijzen en dronken geen alcohol; op die dagen werd geen recht gesproken, er waren geen feesten, geen muziek, en ieder contact met zieken, stervenden of doden was taboe. Op de dag dat de keizer zich terugtrok in de Vastenhal voor het Hemeloffer werd de weg van de paleispoort naar het Hemelaltaar schoongeveegd en bestrooid met gele aarde. De winkels langs de route hielden deuren en luiken dicht, en alle zijstraten waren afgesloten met blauwe gordijnen, de kleur van de hemel. Eind negentiende eeuw mochten op die dag ook geen treinen in Peking aankomen of vertrekken, en in de hele benedenstad heerste een gewijde stilte.

De kleinere offers zullen ongetwijfeld minder in het openbare leven hebben ingegrepen, maar voor de keizers betekende de sacrale rol hoe dan ook een serie steeds terugkerende verplichtingen. Daar moet overigens wel bij worden aangetekend dat de meeste keizers een groot aantal van die verplichtingen (tegen de regels in) "uitbesteed" hebben, aan mannelijke verwanten of hoge ambtenaren.

Om werkelijk universeel religieus leider te zijn binnen hun kolossale rijk, was echter voor de Qing-keizers de rol van hogepriester van de Confucianistische staatsreligie niet genoeg. Er waren andere groepen waarmee rekening moest worden gehouden.
In een van de paleistuinen stond een Taoïstische tempel, waar de keizer ieder jaar op nieuwjaarsdag kwam om wierook te branden voor de God van het Noorden, Zhenwu Dadi, en ook Boeddhistische heiligdommen waren binnen het

drink any alcohol; on these days no law suits were judged, no feasts were given, no music was played, and every contact with the sick, the dying or the dead was taboo. On the day that the emperor retreated into the Fasting Hall for the Sacrifice of Heaven, the road from the gate of the palace to the Altar of Heaven was swept clean and sprinkled with yellow earth. The doors and shutters of the shops along the route remained closed, and all the side streets were closed off with blue curtains, the colour of heaven. At the end of the 19th century no trains were allowed to enter or leave Peking on this day, and in the whole outer city a religious silence prevailed. The smaller sacrifices would undoubtedly have interrupted public life less, but for the emperors at all events the sacral role meant a series of constantly recurring obligations. It should however be mentioned that most of the emperors had (contrary to the rules) "farmed out" a large number of these obligations to male relatives or high officials.
However, in order to really succeed in being a universal religious leader in their own vast empire, the Qing emperors were not content merely with the role of high priest of the Confucian state religion. They had to take other groups into account as well. In one of the palace gardens there was a Taoist temple, where the emperor went each year on New year's day to burn incense for the God of the North, Zhenwu Dadi, and there were also Buddhist sanctuaries within the palace complex. The Qing emperors supported the Tibetan or Lamaist form in particular, seeing that it had plenty of followers among their Mongol allies. The Dalai Lama was received in Peking; his status - in Tibet - of "living Bodhisattva" was given official approval by the Qing emperors, in the form of a golden seal and a gold "diploma", that were presented to the successive reincarnations of the Dalai and Panchen Lama. They in turn accorded to the Qing emperors the status of reincarnation of the Boddhisattva Manusri. Emperor Qianlong made neat use of this

paleiscomplex aanwezig. De Qing-keizers steunden vooral de Tibetaanse vorm, het Lamaïsme, aangezien dat onder hun Mongoolse bondgenoten veel aanhang had. De Dalai Lama werd in Peking ontvangen; zijn status - in Tibet - van "levende Bodhisattva" kreeg de sanctie van de Qing-keizers, in de vorm van een gouden zegel en een gouden "diploma", uitgereikt aan de opeenvolgende reïncarnaties van de Dalai en Panchen Lama. Zij op hun beurt betitelden de Qing-keizers als reïncarnatie van de Bodhisattva Manusri. Keizer Qianlong maakte daarvan handig gebruik door zich zo ook te laten afbeelden, op een grote *tanka* (een schilderij in Tibetaans Boeddhistische stijl). Het was politiek, bedreven met religieuze middelen, want kopieën van die *tanka* werden in alle Lama-tempels gehangen, met ervoor een tablet met het opschrift "Lang leve de huidige keizer!" in het Mongools, Mantsjoe, Chinees en Tibetaans.

De bestuurlijke functie - De keizer als hoogste magistraat

De bij uitstek wereldse rol van staatshoofd toont de Zoon des Hemels in een geheel andere gedaante.
De keizer neemt persoonlijk kennis van alle staatsstukken die in- en uitgaan, enkele honderden per dag. Hij corrigeert ze en voorziet ze van commentaar in de rode inkt die alleen hij mag gebruiken: het "purperpenseel" van de keizer.
De keizer bekrachtigt persoonlijk met een van zijn vele zegelstempels elke titel, iedere promotie, iedere degradatie en elk ontslag. Hij vaardigt decreten en edicten uit, en kan bestaande verordeningen amenderen of opheffen.
Als hoogste Raad van Beroep kan de keizer, als hem dat behaagt, gratie of uitstel van straf verlenen - aan één persoon, of aan alle gevangenen in een heel district, of in het hele rijk.
Het woord van de keizer is wet, en de wet - het edict - als tekst symboliseert de aanwezigheid van de keizer. Daarom wordt

by also having himself depicted as such, on a large tanka (a painting in the Tibetan Buddhist style). It was politics carried out by religious means, because copies of these tanka were hung in all the Lama temples, together with a tablet with the inscription "Long live the present emperor!" in Mongolian, Manchu, Chinese and Tibetan.

The administrative function - The emperor as supreme magistrate

The role of head of state, one that is preeminently secular, shows the Son of Heaven in a completely different guise. The emperor perused all incoming and outgoing state documents personally, even though these amounted to some hundreds per day. He corrected them and wrote his comments in the red ink that only he was allowed to use: the "purple brush" of the emperor.
With one of his numerous seals, the emperor personally ratified every title, every promotion, every demotion and every dismissal. He issued decrees and edicts, and he was empowered to amend or suspend existing statutes.
As the highest Court of Appeal the emperor was able, if it pleased him, to grant pardon or deferment of punishment - either to just one individual or to all the prisoners in a district, or even in the entire empire. The emperor's word was law, and the law - the edict - as written text symbolized the presence of the emperor. This was why it was copied out on precious silk scrolls and carried either in procession or by a special courier. Like the emperor himself, it travelled through all the central gates. An imperial proclamation was "showered upon" the empire: the scroll of text issues from the beak of a golden phoenix at the gate of Heavenly Peace and is received in a golden plate.

To an extent this was the stuff of myth and folklore about the administrative role of the "Father-and-Mother" of the empire: the emperor works for the good of his country

het gekopieerd op kostbare zijden rollen, het wordt vervoerd in processie of per speciale koerier, en gaat dan door alle middenpoorten, net als de keizer zelf. Een keizerlijke proclamatie wordt "uitgestort" over het rijk: de tekstrol daalt neer van de Poort van de Hemelse Vrede uit de snavel van een gouden feniks, en wordt ontvangen op een gouden schaal.

Voor een deel is dit folklore, en mythevorming rond de bestuurlijke rol van de "Vader-en-Moeder" van het rijk: de keizer is dagelijks tot diep in de nacht bezig met het landsbelang. Maar het is een feit dat de besten onder de Qing-keizers een hoeveelheid persoonlijke aandacht aan hun bestuurstaken hebben gegeven die misschien wel ongeëvenaard is in de geschiedenis.
Keizer Kangxi schrijft: "Als de kaarsen worden aangestoken, bij de eerste wacht (i.e. rond acht uur 's avonds) ga ik de memories lezen die die dag uit de provincies zijn binnengekomen, en schrijf er meteen mijn commentaar bij. In het algemeen ga ik niet vóór middernacht naar bed..." En dat terwijl hij 's morgens al vóór vijven opstond, want dat was het tijdstip waarop de dagelijkse ochtend-audiëntie begon (een werk-audiëntie, niet te verwarren met de rituele Grote of Reguliere Audiënties). Voor sommigen van de ambtsdragers die daarbij verwacht werden, hield dat in dat ze al om één uur 's nachts op weg moesten gaan, om op tijd bij het paleis aan te komen. Op den duur leverde dat zoveel klachten op, dat men eind 17de eeuw besloot de audiënties wat later te laten beginnen - om zeven uur in de lente en zomer, en om acht uur in de winter. Maar wel iedere ochtend, hoewel ook daar veel tegen geprotesteerd werd: "hadden zowel de keizer als zijn ministers niet af en toe wat rust nodig?" Daar kon echter geen sprake van zijn, de ministers en censoren werden iedere morgen mèt hun memories verwacht op de treden voor de Poort van de Hemelse Helderheid (Qianqingmen, de poort halverwege de Verboden Stad, die de "uitgang" vormt van de Inner Court, het

till all hours. He keeps watch while others sleep. But it is a fact that the amount of attention that the best of the Qing emperors gave to the tasks of administration is perhaps unequalled in history. Emperor Kangxi wrote: "When the candles are lit, at the first watch (i.e. around eight in the evening), I go to read the memoranda that have arrived today from the provinces, and I immediately write my commentary on them. In general I do not go to bed before midnight..." And that even though he had to be up at five in the morning, because this was when the daily morning audience began (a work audience, not to be confused with the ritual Great or Regular Audiences). For some of the officials who were expected to attend, this meant that they already had to be on their way at one o'clock at night, in order to get to the palace on time. In the long run this led to so many complaints, that at the end of the 17th century it was decided to allow the audiences to begin somewhat later - at seven o'clock in the Spring and Summer, and at eight in the Winter. Even so they continued to be held every day, though there were protests on this score too: "did the emperor and his ministers not need some rest now and again?" This was quite out of the question however; the ministers and censors were expected to be present every morning with their memoranda on the steps of the Gate of Heavenly Purity (Qianqingmen, the gate half way across the Forbidden City which forms the "exit" from the Inner Court, the northern, private section of the palace complex). Often incoming business was discussed there on the spot, and the emperor passed his instructions on to the Cabinet immediately. (It should not be forgotten that, three times a month before the morning audience began, everybody had already attended the ritual Audience in the Hall of Supreme Harmony which was held even earlier.)
After the morning audience the remaining memoranda were handed over to the emperor, by the Transmission Office. These were mainly memoranda that came from

noordelijke, privé-gedeelte van het paleiscomplex). Vaak werden de ingekomen zaken daar direct besproken, en de keizer gaf zijn instructies door aan het Kabinet. (En vergeet niet dat men, wanneer de ochtend-audiëntie begon, drie keer per maand de rituele Audiëntie bij de Hal van de Hoogste Harmonie al achter de rug had, want die begon nog vroeger.) Na de ochtend-audiëntie kreeg de keizer de overige binnengekomen memories overhandigd, door het Bureau voor Transmissie. Dit waren hoofdzakelijk memories die van ver kwamen, of ook wel van lagere ambtenaren in de hoofdstad, die hun berichten niet persoonlijk aan de keizer mochten overhandigen. Ze waren eerst uniform gekopieerd, en droegen een stempel, ten teken dat ze goedgekeurd waren: niet te lang, en in de juiste beleefde termen gesteld.

De meesten van de Qing-keizers na Kangxi hadden hun woon- en werkvertrekken ingericht in de Hal van de Ontwikkeling van de Geest (Yangxindian), een relatief klein paleisje, ten noordwesten direct achter de Poort van de Hemelse Helderheid gelegen. Zij hielden hun werkbesprekingen en audiënties ook dikwijls daar, in de troonkamer of in een van de keizerlijke werkkamers. Het paleis lag gunstig voor dat doel, op een steenworp afstand van wat na 1729 het belangrijkste adviesorgaan was geworden: de Staatsraad (Junjichu). De leden van die Raad konden bij wijze van spreken zo bij de keizer binnenlopen, want zij hadden een kantoortje tegen de muur tussen de Inner en Outer Court. Tussen drie en vijf uur 's ochtens kwamen zij daar bijeen, om de stukken te bestuderen die de vorige avond door de keizer met zijn purperpenseel waren bewerkt. Om een uur of acht gingen ze dan in een rij door het kleine poortje naast hun kantoor, en werden in 's keizers werkkamer ontvangen. Als alles nog eens was doorgenomen trokken ze zich weer terug, om aan de hand van de keizerlijke instructies voorlopige edicten op te stellen. De hele papierwinkel werd verder verwerkt

far, or else from lower ranking officials in the capital, who were not allowed to hand over their reports personally to the emperor. They were first copied in a uniform style, and were stamped to indicate that they had been approved: they were not supposed to be too long and they had to be couched in the correct polite terminology.

Most of the Qing emperors after Kangxi had their sleeping and working quarters in the Hall of Mental Cultivation (Yangxindian), a relatively small palace, in the north-west part of the Forbidden City right behind the Gate of Heavenly Purity. They often held their working meetings and audiences there too, in the throne room or in one of the imperial studies. The palace was favourably situated for that purpose, at a stone throw's distance from what since 1729 had become the most important advice organ: the Council of State (Junjichu). The members of this Council could "drop in" on the emperor, because their office was next to the wall between the Inner and Outer Courts. They had a meeting there between three and five in the morning, to study the items that had been edited the previous evening by the emperor with his purple brush. At about eight o'clock they filed through the little gate next to their office, and were received in the emperor's study. When everything had been gone through once again they retired in order to draw up provisional edicts on the basis of the emperor's instructions. The whole mass of paperwork was processed once more by the Secretariat of the Council of State, which also had its quarters just round the corner. Finally it was all sent back to the emperor for his definitive approval.

Even at lunch, the emperor was not left in peace, because it was then that requests for a personal audience were presented to him. Blood relatives or high officials (no one else would in any case be granted one) who wanted a personal discussion like this, had handed in in advance a

door het Secretariaat van de Staatsraad, dat ook zijn vertrekken daar direct om de hoek had, en tenslotte ging het allemaal weer terug naar de keizer voor zijn uiteindelijk fiat.

Wanneer de keizer aan de maaltijd zat, had hij nog geen rust, want dat was het tijdstip waarop hem verzoeken om een persoonlijke audiëntie werden voorgelegd. Bloedverwanten of hoge ambtenaren (aan anderen werd dit hoe dan ook niet toegestaan) die zo'n persoonlijk onderhoud wensten, leverden van te voren een bamboe latje in, met daarop naam, titel en rang. Aan tafel selecteerde de keizer dan de latjes, besliste wie hij wel en wie hij niet wilde zien, en ontving de uitverkorenen na de maaltijd in de troonkamer.

De bestuurlijke rol van de keizer was een van zijn zwaarste rollen, als hij tenminste zijn taak serieus opvatte, en er de capaciteiten voor bezat. Het valt te begrijpen dat de minder tot regeren geneigde keizers zich grote delen van het jaar in een van hun zomerverblijven terugtrokken - weg van Peking, van het protocol, het purperpenseel en de audiënties. Voor de wèl conscientieuze keizers was afstand overigens geen belemmering: Keizer Kangxi bracht ook veel tijd door in een van zijn zomerpaleizen, maar omdat dit maar zes mijl buiten Peking lag, vond hij het niet nodig de audiënties te laten vervallen; hij ontving zijn medewerkers dan gewoon daar. (Voor die medewerkers betekende het natuurlijk weer wel dat ze nòg vroeger van huis moesten, en later op hun departement terug waren, aangezien de tocht te paard heen en weer meer dan drie uur kostte.)

De geleerden-rol - De keizer als hoogste literaat

's Keizers bestuurlijke rol heeft een verlengstuk: de geleerden-rol, want in China zijn die twee bijna onverbrekelijk met elkaar verbonden. Iedere bestuurder

bamboo slat with their name, title and rank. The emperor then checked through the slats at his table, decided whom he would see, and after the meal he received the chosen few in the throne room.

The role of the emperor as administrator was one of his heaviest roles, at least if he took his task seriously, and possessed the capacity for it. It is understandable that emperors who were less interested in the business of government withdrew for large parts of the year to one of their summer residences - far away from Peking, from the protocol, the purple brush and the audiences. For the more conscientious among the emperors, distance was in fact no obstacle: the Emperor Kangxi also spent a lot of time in one of his summer palaces, but because this was situated only six miles from Peking, he did not think it necessary to give up his audiences; he just received his staff there instead. (For his staff of course this meant that they had to leave home earlier, and that they were back later, seeing that it took more than three hours to make the journey there and back on horseback.)

The scholarly role - The emperor as supreme man of letters

Next to and closely connected with the administrative role of the emperors was another: that of the scholar, because in China these two roles were inseparably intertwined. Every administrator claimed to be a man of letters, a *wenren*, a man of culture. The emperor could hardly allow himself to lag behind, and as the supreme administrator he could naturally not be anything less than the supreme man of letters, erudite and artistic - a talented calligrapher, an inspired poet, and a gifted musician - the ideal of the all-round "gentleman-scholar". For many emperors this would not have been more than a pose, but it was all part of the emperor's work, and therefore they are all depicted in paintings as fulfilling this role: in the library, at their writing table, in the seclusion of an

pretendeert literaat en schriftgeleerde te zijn, een *wenren*, een man-van-cultuur. De keizer kan daarbij niet achterblijven, en als hoogste bestuurder mag hij uiteraard ook niet minder dan de hoogste literaat zijn, erudiet èn kunstzinnig - begenadigd calligraaf, bevlogen dichter, begaafd musicus - het ideaal van de allround "gentleman-scholar". Het zal voor veel keizers niet meer dan een pose zijn geweest, maar het hoorde erbij, dus zijn ze allemaal in die rol op schilderijen afgebeeld: in de bibliotheek, aan de schrijftafel, teruggetrokken in een idyllisch paviljoentje; lezend, schilderend, musicerend of schrijvend.

De rol van super-literaat had echter allereerst ook een serieuzere kant: een deugdzaam Confucianist diende te beschikken over een gedegen kennis van de canonieke werken, en de orthodoxe commentaren daarbij. Ten minste eens in de maand kwam de keizer daarom bijeen met een uitgelezen gezelschap geleerden, die beurtelings een uiteenzetting gaven van problematische passages uit de Confucianistische klassieken. Dat gebeurde op het terrein van de Keizerlijke Academie, in het noorden van Peking, traditioneel in aanwezigheid van een levend lid van de familie Kong, een directe nazaat van Confucius zelf.
Maar alweer, de actieve keizers lieten het niet bij die ene keer in de maand. Kangxi beweert dat hij iedere morgen, nog vóór de audiënties, enkele van die tekstverklaarders in zijn paleis ontbiedt, om zo voordat de werkdag begint met hen nog een hoofdstuk door te nemen. "De middag," zegt hij dan, "besteed ik aan verdere persoonlijke studie. Dan schrijf ik ook gedichten en essays, en ik oefen mijn calligrafie. Die bezigheden vullen mijn tijd tot zonsondergang." (En dat was dan weer het moment dat de eerste kaarsen werden aangestoken, en hij verder tot middernacht memories zat door te nemen!).
Keizer Qianlong vertelt ongeveer hetzelfde, maar van hem ligt bovendien het harde bewijs van zijn activiteiten opgeslagen in idyllic pavilion; reading, painting, making music or writing.

First and foremost however the role of super-literator had a more serious side: a virtuous Confucian was expected to possess a reasonable knowledge of the canonical works, and of the orthodox commentaries that went with them. At least once a month the emperor had a meeiing with a select company of scholars; in turn they elucidated problematic passages from the Confucian classics. These gatherings took place on the terrain of the Imperial Academy, in the north of Peking, traditionally in the presence of a living member of the Kong family, a direct descendant of Confucius himself.
Once more however the more active emperors did not leave it at just once in a month. Kangxi stated that every morning, even before the audiences, he summoned some of these textual critics to his palace, to go through a chapter with them before the working day began. "I spend the afternoon in further personal study", he went on to say. "I also write poems and essays then, and I practice calligraphy. These activities keep me busy till sunset." (And, as already mentioned, that was the moment when the first candles were lit and he sat down to go through memoranda till midnight!)
Emperor Qianlong tells more or less the same story, but in his case we also have proof of his activity. At least 45,000 poems in his hand are preserved in the palace vaults.

This is the other side of the role of man of letters: the salon amateur, who can paint with such flair and has a way with words. Here we are dealing with a question of personal ambition, and above all of talent, but unfortunately the latter could not be forced, even in the case of an emperor. There is in fact only one emperor in Chinese history who deservedly earned a reputation as a painter and calligrapher. It was an emperor of the Song dynasty, Emperor Huizong. He won renown above

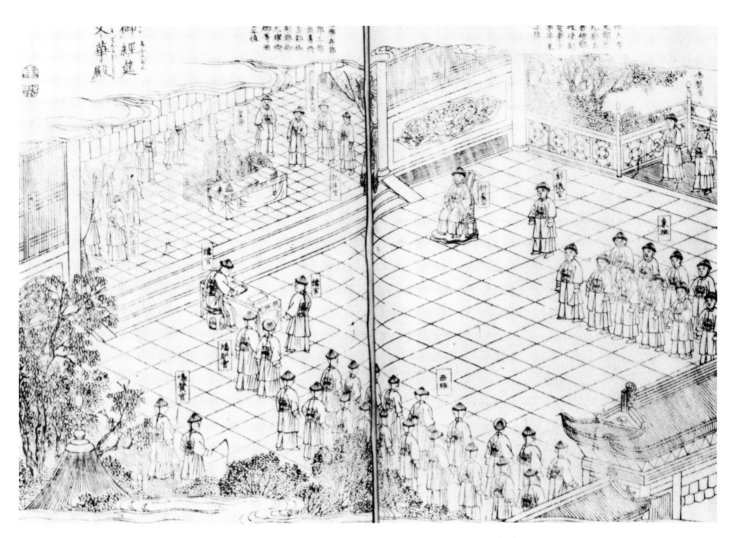

De keizer ontvangt
onderricht in de verklaring
van de Confucianistische
klassieken/
The emperor is instructed in
the interpretation of the
Confucian classics
Todō Meishō Zue. Tokyo,
1804-5

de paleiskelders: er zijn maar liefst 45.000 gedichten van zijn hand bewaard gebleven.

Dat is de andere kant van het literatendom: de salon-literaat, die zo aardig schildert, zo knap schrijft. Dat is veel meer een kwestie van persoonlijke ambitie, en vooral van talent, maar jammer genoeg laat dat laatste zich - zelfs bij een keizer - niet dwingen. Er is eigenlijk maar één keizer in de Chinese geschiedenis geweest die terecht een reputatie had als schilder en calligraaf. Het is een keizer van de Song-dynastie, Keizer Huizong. Vooral als calligraaf is hij beroemd, om zijn heel eigen en direct herkenbare stijl; ook als hij geen keizer was geweest zou zijn werk de aandacht hebben getrokken.

De artistieke kwaliteiten van de Qing-keizers worden minder gewaardeerd. Op zijn best zeer middelmatig, is de algemene opinie. Het feit dat de penseelstreken van Kangxi zo zorgvuldig in het hout van de drukplanken werden nagesneden om in prachtuitgaven te worden gereproduceerd, is toch eerder te danken aan zijn status als keizer dan aan zijn kwaliteit als calligraaf. Datzelfde geldt voor de calligrafie van Qianlong. Die was ook op dat gebied weer zeer produktief, maar kunstliefhebbers raken eigenlijk vooral geërgerd wanneer ze Qianlong's handschrift herkennen, vanwege zijn gewoonte de beste schilderijen in de keizerlijke collectie kwistig van lange teksten in zijn eigen hand te voorzien. Het is een eerbiedwaardige Chinese gewoonte, om je waardering te uiten op het werk zelf; men vindt in het algemeen dat lovende opschriften van (liefst zelf ook weer beroemde) bewonderaars en verzamelaars een historische meerwaarde aan een schilderij geven. Maar Keizer Qianlong's overijverigheid, waardoor je zijn (zoals gezegd middelmatige) calligrafie op iedere lege plek in ieder meesterwerk tegenkomt, is hem door latere generaties niet in dank afgenomen.

Met zijn verzamelaarsstempels was hij al even kwistig, want er zijn schilderijen

all as a calligrapher, due to his highly personal and immediately recognizable style; even if he had never been an emperor his work would have attracted attention.

The artistic qualities of the Qing emperors were less admired. The general view is that they were at best pretty average. The fact that Kangxi's brush-strokes were so lovingly copied by cutting them into the wood of the printing blocks in order to reproduce them in de luxe editions is due more to his position as emperor than to his quality as a calligrapher. The same goes for the calligraphy of Qianlong. In this field too he was very productive, but the first reaction of art connoisseurs when they come across Qianlong's handwriting is exasperation, because of his habit of lavishly covering the best paintings in the imperial collection with long texts in his own hand. Expressing one's admiration for an artist on the work itself was a time-honoured custom in China; in general it was considered that enthusiastic inscriptions, preferably from admirers and collectors who themselves were famous, gave an additional historical value to a painting. But Emperor Qianlong's excess of zeal, which results in one coming across his mediocre calligraphy on every empty space in every masterpiece, has not exactly been appreciated by later generations.

He was equally lavish with his collector's seals; there are paintings which he has stamped with fifteen or more different ones (next to and in between his lyrical outbursts). It is hardly surprising that he has sometimes cautiously been criticized for having no taste.

But leaving aside the question of their own artistic capacities, the role of the Qing emperors as admirers of Chinese culture was real enough - to this day the books produced under their patronage are visible proof of that fact.

waarop hij vijftien of meer verschillende stempels heeft gedrukt (naast en tussen zijn lyrische ontboezemingen). Het valt dan ook te begrijpen dat hem wel eens voorzichtig wansmaak is verweten.

Maar wanneer de smaak en de eigen artistieke capaciteiten even buiten beschouwing blijven, was de rol van de Qing-keizers als bevorderaars van de Chinese cultuur wel degelijk reëel - de boekproductie onder keizerlijke auspiciën vormt daarvoor het nog steeds zichtbare bewijs.

De martiale rol - De keizer als hoogste legeraanvoerder

Zoon des Hemels, hoogste bestuurder, super-literaat - voor de keizers van een veroveraars-dynastie was dat niet voldoende. Tenslotte had de dynastie haar succes niet alleen te danken aan inschikkelijkheid naar het Confucianistische model; de heerschappij van de Mantsjoes was in de allereerste plaats verworven "met blinkende lansen en gepantserde paarden", zoals een Chinese uitdrukking zegt - ze was gebaseerd op militaire macht. Het Qing-rijk reikte ver naar het westen, en die expansie werd niet met het penseel bevochten.

Zeker in de eerste eeuwen van de dynastie, een tijd van consolidatie en expansie, bleven de keizers gehecht aan de martiale achtergrond, en kon de militaire macht nog regelmatig op het slagveld worden gedemonstreerd. Keizer Kangxi trok persoonlijk ten strijde tegen de Dsoengaren in het noordwesten, en onder Keizer Qianlong werden Mongolië, Centraal Azië en Tibet bij het Qing-rijk ingelijfd. Tijdens de veldtochten tegen de West-Mongolen ging Qianlong zich persoonlijk op de hoogte stellen van het verloop van de militaire operaties; hij ging de legers tegemoet en ontving de officieren in een kampement ten westen van de hoofdstad. Hij liet de veldslagen en de uiteindelijke overgave afbeelden door Europese schilders die in die tijd aan het hof in Peking verbleven, en was er zelfs zo

The martial role - The emperor as supreme commander

Son of Heaven, supreme administrator, supreme man of letters - for the emperors of a dynasty of conquest, that was still not sufficient. After all the dynasty owed its success not only to its willingness to conform to the Confucian model; the supremacy of the Manchus was in the first place achieved "with glittering lances and armoured horses", as a Chinese expression puts it: it was based on military power. The Qing empire extended far to the West, and this expansion was not won with the calligrapher's brush.

At any rate during the first centuries of the dynasty, which were a time of consolidation and expansion, the emperors continued to set store by their martial origins, and their military strength was still regularly demonstrated on the battlefield. Emperor Kangxi was present in person in the war against the Zungars in the North West, and Mongolia, Central Asia and Tibet were incorporated into the Qing Empire under Emperor Qianlong. During the campaigns against the West Mongolians Qianlong went in person to follow the course of the military operations; he went to meet the armies and received the officers in an encampment to the West of the capital. He commissioned the European painters who were in residence at the court of Peking at that time to depict the battles and the eventual capitulation, and he was so proud of these works that he sent the whole series to Paris where - under the supervision of Charles-Nicholas Cochin - sixteen copperplate engravings were made of them.

In order to keep the troops alert in times of diminished military activity, huge hunting parties were organized in the wooded hills to the north of the "Wall" and along its eastern extension, the Willow Palisade which had been built during the Ming dynasty. Under the Ming emperors this was intended to keep intruders out, but the successful intruders - the Manchus - had reversed this. They used the palisade to

trots op, dat hij de gehele serie uitbesteedde naar Parijs, waar er - onder supervisie van Charles-Nicholas Cochin - zestien kopergravures van werden vervaardigd.

In tijden van geringere militaire activiteit werden - om de troepen alert te houden - grote jachtpartijen georganiseerd in de beboste heuvels ten noorden van de "Muur" en de verlenging daarvan naar het oosten, de (onder de Ming-dynastie aangelegde) Palissade. Tijdens de Ming was die bedoeld geweest om indringers buiten te houden, maar de geslaagde indringers - de Mantsjoes - hadden dat omgedraaid. Zij gebruikten de palissade nu om de Chinezen binnen te houden, zodat zij zelf konden beschikken over een "onbedorven" stamland, waar ze als vanouds in kampementen sliepen, en waar de manschappen zich rijdend en schietend konden uitleven. Ook de keizers moesten bewijzen dat ze niet geheel verwekelijkt waren tot literaten met zitvlees; er circuleerden sterke verhalen over de scherpschutterskunst van zowel Kangxi als Qianlong.

Bovendien trokken iedere drie jaar alle vendeltroepen uit het hele rijk naar Peking, waar ze samen met de hoofdstedelijke keurtroepen defileerden in een spectaculaire "Grote Wapenschouw". Vanaf een verhoogd terras werden ze dan gadegeslagen door de keizer, die zich persoonlijk van de kwaliteiten van zijn manschappen en hun bewapening kwam overtuigen.

Na 1800 raakten al deze praktijken geleidelijk in onbruik. Geen keizer voerde nog persoonlijk de troepen aan; de keizers verwaarloosden hun martiale rol. Een ceremoniële wapenrusting bleef traditioneel onderdeel van de keizerlijke garderobe, maar de latere Qing-keizers hebben zelfs dat (puur symbolische) pronkgewaad zelden of nooit meer gedragen.

keep the Chinese within their borders, so that they themselves kept free disposal of an "unspoilt" tribal land, where they could sleep in encampments as of yore, and where their men could let off steam riding and shooting. The emperors too felt the need to prove that they had not entirely been transformed into sedentary men of letters; and tall stories circulated about the marksmanship of both Kangxi and Qianlong.

Every three years, moreover, all the banner troops from the whole empire went to Peking, where together with the elite troops of the capital they would march in a spectacular military parade. They were watched from a raised terrace by the emperor, who had come in person to admire the quality of his men and their arms.

After 1800 all these practices gradually fell into disuse. The emperors no longer led their troops in person; they neglected their martial role. A ceremonial suit of armour remained a traditional part of the imperial wardrobe, but, even though its significance was purely symbolic, the later Qing emperors rarely or never wore this splendid apparel.

Private life - The emperor as a son and a pater familias

At first sight one's "private life" is by definition not a "role". The normative function however of the family system and of family ties meant that here as well the emperor had very much of a task to fulfill. As the most prominent son, grandson, husband, as head of a family and of a clan, he served as an example for his people. An emperor's conduct was expected to be an exemplary expression of the traditional family virtues, regarded as sacred by all layers of society. Of these virtues "filial piety" - i.e. taking care of one's parents, so that no trouble was too much, no sacrifice too great - was the one that counted most.

In a daily recurring ritual the emperor

Het privé-leven - De keizer als zoon en pater familias

Op het eerste gezicht is "privé-leven" per definitie geen "rol".
De maatgevende functie van familiesysteem en familiebanden bracht echter met zich mee dat de keizer ook hier wel degelijk een taak te vervullen had. Als meest prominente zoon, kleinzoon, echtgenoot, als gezinshoofd en clanhoofd, fungeerde hij als voorbeeld voor het volk. De traditionele familiedeugden, die in alle lagen van de bevolking als heilig golden, dienden in 's keizers gedrag op voorbeeldige wijze tot uiting te komen. "Kinderlijke piëteit", i.e. de zorg voor de ouders, waarbij geen moeite te veel mocht zijn, geen opoffering te groot, woog van die deugden het zwaarst.
De keizer betoonde zich een piëteitsvolle zoon in een dagelijks terugkerend ritueel, wanneer hij 's morgens één voor één zijn moeder, zijn grootmoeder, en de andere eventueel nog levende keizerinnen-weduwe, gemalinnen- of concubines-weduwe van zijn voorgangers bezocht. Hij informeerde dan naar hun gezondheid, naar hun nachtrust, en bracht hen lekkere hapjes - exotische delicatessen, en de primeurs van het seizoen. De (gestorven) voorouders werden op eendere wijze verwend: het aanbod op het familiealtaar werd - door of namens de keizer - dagelijks ververst.
Dit vriendelijke ceremonieel had echter ook zijn keerzijde, die geïllustreerd wordt in het tragische leven van Keizer Guangxu. Gedwongen door diezelfde deugd, kon en mocht hij zich niet verzetten tegen de tyrannieke Keizerin-weduwe Cixi. Zij maakte hem het leven - en regeren - onmogelijk (zie hiervoor cat.nos.4-8), maar zij had hem als haar zoon geadopteerd; om wille van kinderlijke piëteit was hij haar dus onvoorwaardelijke eerbied en gehoorzaamheid verschuldigd.
Kinderzegen was een andere hooggewaardeerde "deugd". Een kostbaar goed, want voor een goede verzorging later bestond geen betere garantie dan

showed himself to be a pious son. Every morning he visited one after the other, his mother, his grandmother, and the dowager empresses, dowager consorts or concubines of his predecessors. He enquired after their health and whether they had slept well, and he brought them little titbits - exotic delicacies and the first fruits of the season. The (deceased) ancestors were treated in the same way: the offering on the family altar was renewed daily - either by the emperor or by someone else on his behalf.
This pleasant ceremony had however another side to it, as was illustrated in the tragic life of Emperor Guangxu. Bound by this moral code he could not oppose the tyrannical Dowager Empress Cixi. Not only did she make life unbearable for him; she also prevented him from ruling the country (see cat. nos. 4-8). However, she had adopted him as her son and this meant that he owed her unconditional respect and obedience in the name of filial piety.
Being blessed with many children was another "virtue" that was held in high esteem. A precious good, because there was no better guarantee for a comfortable old age than an ample progeny. And even though the emperors did not have this direct economic motivation, they fulfilled their exemplary duty - to the best of their ability; it was the raison d'être of the harem (i.e. the series of consorts and concubines who were attached to the official empress. It is known that of the 56 children of Emperor Kangxi, only one was the offspring of an empress).

In fact all the roles of an emperor were public (even if he did not perform them publicly), including that of family man. There were limits however: in addition to the Imperial Diary (Records of Rising and Sitting, *Qijuzhu*), a diary that was kept for every emperor, and in which every action of the emperor was noted down (a work that filled whole bookcases and which was incorporated, after he died, in highly condensed form in the History of the Dynasty), there was also a separate Inner

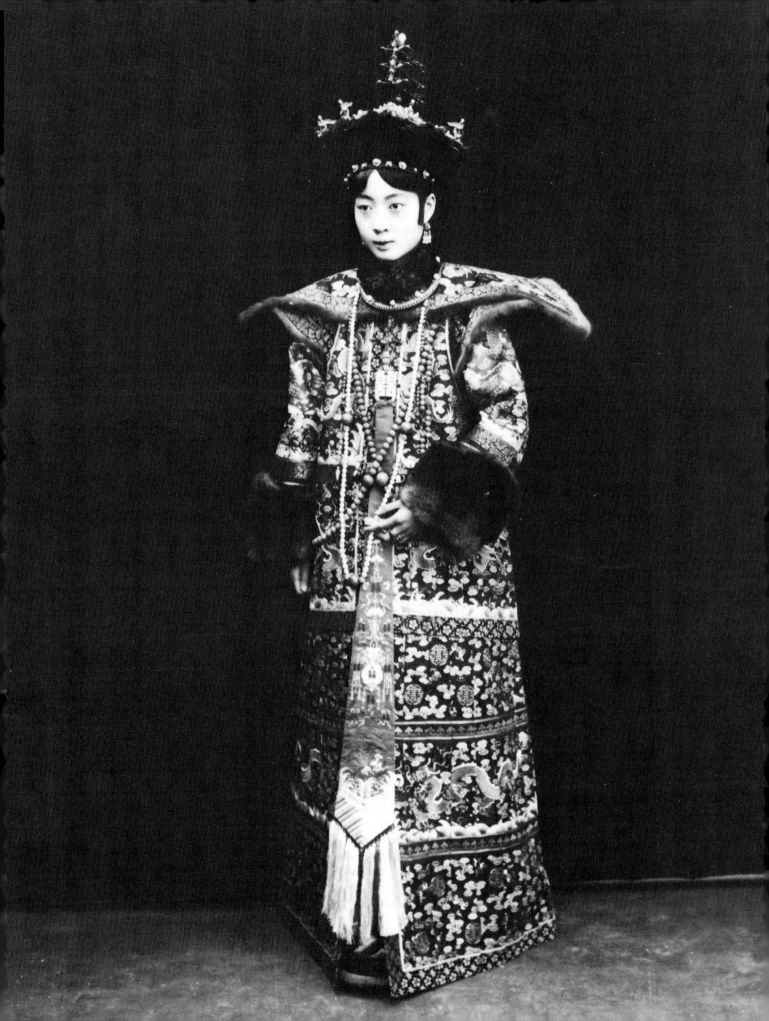

een ruim nakomelingschap. En al was het voor de keizers zelf geen directe economische noodzaak, ook aan deze voorbeeldige plicht voldeden zij - naar beste kunnen; het was de bestaansreden voor de harem (i.e. de serie gemalinnen en concubines die aan de officiële keizerin werd toegevoegd. Het is bekend dat, van de zesenvijftig kinderen van Keizer Kangxi, er maar één geboren is uit een keizerin.)

In feite zijn alle rollen van een keizer publiek (ook al begeeft hij zich niet onder het volk), ook die van huisvader. Toch is er een grens: behalve de Aantekeningen van Opstaan en Nederzitten (*Qijuzhu*), een dagkroniek die van iedere keizer werd bijgehouden, en waarin iedere keizerlijke handeling werd opgetekend (een plankenvullend, kastenvullend werk dat na zijn dood sterk gecomprimeerd werd opgenomen in de Dynastieke Geschiedenis), bestond er ook een afzonderlijke *Inner Court*-kroniek (*Nei Qijuzhu*) waarin de *très petite histoire* van de werkelijk triviale, dagelijkse bezigheden werd vastgelegd. Die werd niet uitgegeven, en van dat opstaan en nederzitten waren alleen de vrouwen, de kinderen, en het personeel - de dienstmeisjes en de eunuchen - getuige: 's keizers privé-entourage, een gezelschap van duizenden mensen, dat de wereld buiten de muren van de *Inner Court* zelden of nooit te zien kreeg.

Hoewel ook een aantal Chinese vrouwen tot de uitverkorenen van de Qing-keizers heeft behoord, waren de dames van het paleis voor het merendeel zorgvuldig geselecteerd uit de dochters van Vendel-officieren, dat wil zeggen, afkomstig uit solide Mantsjoe-families, trouw aan het keizershuis. Wanneer zij tussen de twaalf en vijftien jaar oud waren, werden ze ingeschreven voor de driejaarlijkse selectie van Excellente Vrouwen (*xiunü*). De uitverkorenen kregen een plaats in de keizerlijke harem, of werden uitgehuwelijkt aan zoons of kleinzoons van de keizer, afhankelijk van de vacatures op dat

Court diary (*Nei Qijuzhu*) in which the très petite histoire of the trivial events of every day were recorded. This diary was not published, and of this rising and sitting the only witnesses were the women, the children and the personal staff of the emperor: maidservants and eunuchs. This was the emperor's personal entourage, a company of some thousands of people, that rarely or never got to see the world outside the walls of the Inner Court.

Although among the favourites of the Qing emperors there were a number of Chinese women, the ladies of the court were for the most part carefully selected from the daughters of banner officers; in other words, they came from solid Manchu families, loyal to the imperial house. When they were between 12 and 15 years old, they were entered as candidates for the selection of Excellent Women (*xiunü*) that took place every three years. Those who were chosen were granted a place in the imperial harem, or they were married off to sons or grandsons of the emperor, depending on whether there were any vacancies at that moment. One of the vacancies might also be that of empress: empresses for the emperors Kangxi, Tongzhi and Guangxu were all selected from among these "debutantes". (This choice was a political one however, and the connections of her family or the obligations to that family counted for more than the outward beauty of the lady in question. In the choice of consorts of lower rank or concubines the emperor had more room to express his personal preference.) Maid servants were chosen by another selection process. They were selected from the ranks of the 12-year old daughters of the bondservants (a sort of imperial slave with a relatively high social status). Their fate was completely different from that of the Excellent Women. If they caught the emperor's fancy they might be promoted to the rank of concubine, but that did not happen very often. Usually they had no life of their own. They assisted their mistresses at their toilet, but were not allowed to talk

moment. Dat kon overigens ook de positie van keizerin zijn: keizerinnen voor de keizers Kangxi, Tongzhi en Guangxu zijn uit deze "debutantes" gekozen. (Die keuze was dan wel een politieke, waarbij de connecties van de familie of de verplichtingen aan die familie zwaarder telden dan het uiterlijk schoon van de dame in kwestie. In de keuze van gemalinnen van lagere rang of concubines kon de keizer zijn persoonlijke voorkeur meer laten spreken.)

Bij een andere selectie werden dienstmeisjes uitgezocht. Zij werden gekozen uit de twaalfjarige dochtertjes van *bondservants* (een soort keizerlijke lijfeigenen, met relatief hoge status). Hun lot was een heel ander dan dat van de Excellente Vrouwen. Als het oog van de keizer op hen viel, konden ze gepromoveerd worden tot concubine, maar dat gebeurde zelden. Meestal hadden ze geen leven. Ze hielpen hun meesteressen bij haar toilet, maar mochten niet hardop praten, niet lachen, en kwamen, vanaf het moment dat ze werden aangenomen tot hun vijfentwintigste jaar, de *Inner Court* niet uit. Daarna was het afgelopen; ze waren "overjarig", en konden afgaan.

Met de eunuchen, de andere helft van het paleispersoneel (want in de privé-paleizen liep geen onbevoegde "man" rond) was het anders gesteld. Zij waren ook ieders voetveeg, maar als ze het handig aanpakten konden ze personen van aanzienlijk gewicht worden, in de verschillende paleisdiensten, of als vertrouweling van leden van de keizerlijke familie. De transformatie tot eunuch - hoe onaangenaam ook - kon toch een manier zijn om vooruit te komen in de wereld, voor de zoontjes van arme families waaruit de eunuchen meestal geronseld werden. In het algemeen was het echter allesbehalve een aantrekkelijke roeping; de eunuchen moesten de smerigste karweitjes opknappen. Bij elk paleisgebouw in de *Inner Court* hoorde een aantal eunuchen, variërend van twee of drie, tot tien of meer. Ze hadden een dienstgebouwtje buiten de poort van "hun" paleis, van waaruit ze

out loud or laugh, and from the moment that they were appointed till their 25th year they did not once leave the Inner Court. After that their time was up; they were "superannuated", and could leave.

The situation of the eunuchs was different. They formed the other half of the palace staff, because in the private quarters no unauthorized "man" was allowed. They were also everybody's doormat, but if they managed it skillfully they could become persons of considerable influence, in the various departments of the court, or as favourite of members of the imperial family. This conversion to the status of eunuch - however unpleasant it may have been - could also be a way of advancing in the world for the sons of poor families out of which the eunuchs were usually recruited. In general however it was anything but an attractive vocation; the eunuchs had to do the dirtiest work. A number of eunuchs, varying from two or three, to ten or more was attached to every building in the palace. They had a service building outside the gate of "their" palace, which was where they operated from. They were there day and night, and at night they also kept watch; they cleaned the rooms, looked after the furniture, and swept and scrubbed the floors. But the eunuchs also carried out other tasks: they worked in the palace pharmacy, they took care of the services in the Buddhist and Taoist temples, etc. The main form of entertainment in the palace was also in their area of competence: they were trained in special schools as singers and actors, and it was from their ranks that the court's own permanent theatre group was recruited.

Finally the children in the palace constituted yet another task for the emperor. As father and head of the clan, he was responsible for their education. In a palace school specially set up for this purpose the imperial princes, together with the sons of members of the clan, were taught to read and write in Chinese, Mongolian and Manchu. They acquired familiarity with the Confucian canon, and with other works in the fields of history, philosophy and

opereerden. Ze waren daar dag en nacht, en liepen er 's nachts ook wacht; ze hielden de kamers schoon, zorgden voor het meubilair, en veegden en schrobden de vloer. Maar ook andere taken werden door eunuchen verricht: ze werkten in de paleisapotheek, ze verzorgden de diensten in de Boeddhistische en Taoïstische tempels, etc. De belangrijkste vorm van vermaak in het paleis was ook het domein van de eunuchen: zij werden in speciale schooltjes opgeleid tot zanger en acteur, en vormden de vaste eigen theatergroep voor het hof.

Bij de kinderen in het paleis, tenslotte, lag weer een taak voor de keizer. Hij was verantwoordelijk, als vader en clanhoofd, voor de opvoeding van het nageslacht. In een speciaal daarvoor ingericht paleisschooltje kregen de keizerlijke prinsjes, samen met de zoons van clanleden, onderricht in het lezen en schrijven van Chinees, Mongools en Mantsjoe. Ze werden vertrouwd gemaakt met de Confucianistische canon, en met andere werken op het gebied van de geschiedenis, filosofie en literatuur. Onderricht in de gebruiken van het hofritueel en -ceremonieel stond ook op het programma, bovendien moesten ze zich - op het zandige terrein rond het Pijlen Paviljoen - bekwamen in paardrijden en boogschieten. Hoe dan ook zou het de huidige keizer niet verweten kunnen worden als de volgende Zoon des Hemels (wie dat ook mocht worden) niet optimaal op zijn veelzijdige "rollen" zou zijn voorbereid!

literature. Instruction in court ritual and ceremonial was also on the syllabus and, on the sandy terrain around the Arrow Pavilion, they learned archery and riding. Whatever else might happen, the emperor would at least see to it that he could not be blamed if the next Son of Heaven (whoever he might be) was not properly prepared to fulfil all aspects of his many "roles"!

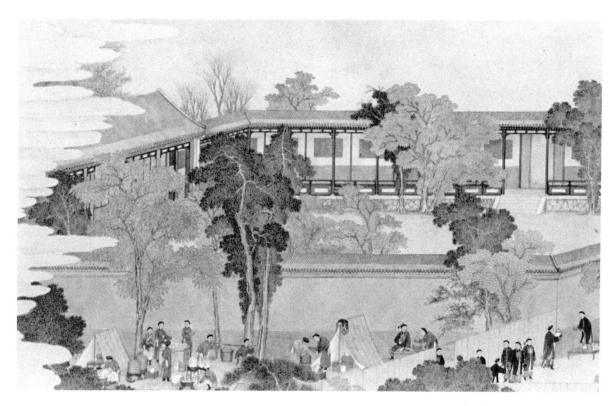

Detail cat.no.11

De hofschilderkunst van de Qing-Dynastie
Prof. Hironobu Kohara

In een uitvoerige tweedelige catalogus uit 1816: *Lijst van hofschilders van de Qing-dynastie (Guochao yuanhua lu)*, worden 53 hofschilders en hun 28 assistenten beschreven, van wie de samensteller van de catalogus, Hu Jing (1769-1845) het werk persoonlijk kende. Hu Jing had eerder de derde aflevering van de catalogus der keizerlijke verzamelingen (*Shiqubaoji, sanbian*) samengesteld, die ook in 1816 verscheen. In deze *Lijst van hofschilders van de Qing-dynastie* zijn dus de hofschilders na de Jiaqing-periode niet opgenomen. Uit de periode daarvoor worden 80 hofschilders opgevoerd, hoewel ook een aantal ongenoemd is gebleven. Voor de *Lijst van hofschilders van de Qing-dynastie* is gebruik gemaakt van de catalogus die ongeveer honderd jaar eerder was verschenen, de *Lijst van hofschilders van de zuidelijke Song-dynastie (Nan Song yuanhua lu)* van Li E (1692-1752). Hu Jing schrijft in zijn voorwoord: 'Li E was een ervaren samensteller van schildersbiografieën, maar beging toch de vergissing, Ma Hezhi (gestorven ca 1190), een hoge ambtenaar, tot de hofschilders te rekenen. Dat is zeer betreurenswaardig.' Hij vervolgt: 'De hofschilders van de Qing-dynastie kunnen weliswaar meesterlijk schilderen, maar het zijn in feite slechts ambachtslieden. Ze bekleden een andere rang dan de onderdanen die het ambtenarenexamen hebben afgelegd en dicht bij de Keizer staan. Daarom is het geheel misplaatst, deze hofschilders op een lijn te stellen met hooggeplaatste ambtenaren.'

De verhouding tussen literaten- en beroepsschilders, hun vriendschappelijke betrekkingen en hun meningsverschillen vormden in China een probleem, dat al een lange voorgeschiedenis had, maar niemand deed zoveel moeite als Hu Jing, om de duidelijke verschillen tussen literatenschilders en beroepsschilders aan te tonen.[1]

Ten tijde van de Song- en Ming-dynastie was aan de keizerlijke academies in China

Court painting under the Qing Dynasty
Prof. Hironobu Kohara

In a detailed two-part catalogue from 1816: *List of Court Painters of the Qing dynasty (Guochao yuanhua lu)*, there are descriptions of 53 of these court painters and 28 of their assistants whose work the compiler of the catalogue, Hu Jing (1769-1845), was personally familiar with. Hu Jing had previously been responsible for compiling the third instalment of the catalogue of the imperial collections (*Shiqubaoji, sanbian*), which also appeared in 1816. In this *List of Court Painters of the Qing dynasty* the court painters who came after the Jiaqing period are not recorded. From the preceding period 80 court painters are presented, but a number remain unnamed.
For the *List of Court Painters of the Qing dynasty* use has been made of the catalogue that appeared about a hundred years earlier, the *List of Court Painters of the Southern Song dynasty (Nan Song yuanha lu)* by Li E (1692-1752). In his forword Hu Jing writes: "Li E was an experienced compiler of biographies of painters, but even so he made the mistake of including a high official, Ma Hezhi (died circa 1190) among the court painters. This is very regrettable." He continues: "The court painters of the Qing dynasty were indeed capable of painting in a masterly fashion, but they were in fact only craftsmen. They occupied another rank than the subjects who had passed the examinations for officials and who are close to the Emperor. It is therefore completely wrong to place these court painters in the same rank as officials with a high position."

The relation between literati painters and professional painters, their friendly relationships and their quarrels comprised a problem in China that had a long history, but nobody had gone to such lengths as Hu Jing to explain in detail the differences between literati painters and professional painters.[1]

It was during the times of the Song and Ming dynasties that court painting in the imperial academies in China was best

de hofschilderkunst het best georganiseerd. In die periode was de kloof tussen literatenschilders en beroepsschilders niet zo groot; het kwam zelfs voor dat ze vriendschappelijke betrekkingen met elkaar onderhielden.

Hoe kwam het dan, dat Hu Jing zo vol misprijzen en verontwaardiging verzuchtte: 'Scheert literatenschilders en hofschilders niet over een kam'? De schilderacademie van de Qing-dynastie werd opgericht in de beginfase van de dynastie, in 1661, en behoorde tot de Keizerlijke Hofhouding (Neiwufu). In 1677 wijzigde men de organisatie en ook de namen die sedert de Ming-dynastie gebruikelijk waren; de Schilderacademie kreeg een plaats binnen de *Dienst van de Keizerlijke Werkplaatsen* (*Zaobanchu*), gevestigd naast de *Hal van de Ontwikkeling van de Geest* (*Yangxindian*) waar de slaap- en woonvertrekken van de keizer gelegen waren. In 1691 werd de Schilderacademie naar het zuiden verplaatst, naar het terrein van het *Paleis van Rust en Mededogen* (*Cininggong*) en opnieuw uitgebreid. In 1730 verhuisde de academie nogmaals en werd weer groter. In het keizerlijke paleis te Peking zijn nog overblijfselen van de academie te zien.

In de *Dienst van de Keizerlijke Werkplaatsen* waren 40 verschillende ateliers ondergebracht: voor hout- en ivoorbewerking, voor het vervaardigen van emaille, voor weef- en borduurkunst, voor klokken- en metaalgieten, voor het slijpen van jade vaatwerk en voor het vervaardigen van wapens (kanonnen bijvoorbeeld) en wapenrustingen. Ook de schilders en encadreurs werkten net als de makers van gebruiksvoorwerpen en wapens voor deze Dienst. Het begrip *Schilderacademie* (*Huayuan*) bestond nog niet. De term komt pas in officiële geschriften voor vanaf 1736, het eerste jaar van de Qianlong-periode (1736-1795). Het instituut heette officieel *Bureau van de Schilderacademie* (*Huayuanchu*), en werd ook wel *Hal van de Vervulling der Wensen* (*Ruyiguan*), schilder-hal of schilderafdeling genoemd.

organized. In that period the gap between literati painters and professional painters was not so great: it even happened that they maintained friendly relations with each other. How was it then that Hu Jing could say with so much scorn and indignation: "Do not place literati painters and professional painters in the same category"?

The Academy of Painting of the Qing dynasty was established in the first phase of the dynasty, in 1661, and it belonged to the Imperial Household (*Neiwufu*). In 1677 the organization was changed and so were the names that had been customary since the Ming dynasty; the Academy of Painting was given a place within the Office of Imperial Workshops (*Zaobanchu*). It was situated next to the Hall of Mental Cultivation (*Yangxindian*) where the Emperor's sleeping and living quarters were situated. In 1691 the Academy of Painting was moved to the South, to the terrain of the Palace of Compassion and Tranquillity (*Cininggong*) and it was once again extended. In 1730 it was rehoused and enlarged once again. In the imperial palace in Peking one can still see the remains of the Academy.

The Office of Imperial Workshops consisted of 40 different studios: for the carving of wood and ivory, for the production of enamel, for the arts of weaving and embroidery, for bell and metal foundries, for the cutting of jadeware and for the manufacture of arms (cannons, for instance) and armour. Like the makers of utensils and arms, the painters and the people who mounted the paintings also worked for this department. The concept of an Academy of Painting (*Huayuanchu*) did not yet exist. The term only appears in official documents after 1736, the first year of Qianlong's rule (1736-1795). The institute was officially called Office of the Academy of Painting (*Huayuanchu*), and it was also called the Hall of Fulfilled Wishes (*Ruyiguan*), painters' hall or painting department.

De schilders die tot de Schilderacademie behoorden, werden academieschilders genoemd. Anders dan bij andere academies, zoals de Hanlin-academie (*Hanlinyuan*) van de Song-dynastie, het eerbiedwaardige instituut van geleerden aan het keizerlijk hof, de *Hal van Menselijkheid en Wijsheid* (*Renzhidian*) of de *Hal van de Militaire Dapperheid* (*Wuyingdian*) van de Ming-dynastie waren deze schilders niet in een eigen gebouw ondergebracht, maar werkten zij zowel in de *Hal van de Vervulling der Wensen* als in kleinere bijgebouwen. Het begrip Schilderacademie in zijn latere specifieke betekenis kende men nog niet. De emaille-werkplaats bijvoorbeeld werd ook Schilderacademie genoemd, wanneer er schilders werkten, die beeldmotieven op het emaille aanbrachten. In vroeger tijd was de *Hal van de Vervulling der Wensen*, waar ook de *Keizerlijke Werkplaatsen* toe behoorden, een aantal malen verplaatst; aan het eind van de Qing-dynastie, in de Guangxu-periode (1875-1908), bevond ze zich ten oosten van de noordelijke poort. De hofschilders van de Qing-dynastie kregen niet de positie van kunstenaars, die schilderijen voor verfijnde connaisseurs schilderden, maar werden behandeld als ambachtslieden en op één lijn gesteld met timmerlieden, smeden en meubelmakers. In de Qing-dynastie was er ook geen hiërarchische indeling, zoals men die in de Noordelijke Song-dynastie had gekend: 'De kunstenaars van de Schilderacademie bekleedden de hoogste rang, daarna kwamen de calligrafen; de ambachtslieden die cithers, bordspelen en jade vaatwerk maakten, waren nog lager geplaatst' (Huaji). In tegenstelling tot de hofschilders van de Song- en de Ming-dynastie stonden de kunstenaars van de Qing-dynastie dus niet zo hoog in aanzien en aan hun persoon werd dan ook geen aandacht besteed. Deze situatie is te vergelijken met de status van de schilders aan het hof van de Han-dynastie.

Hu Jing zag dus een scherpe, onoverbrugbare kloof tussen de literaten-

The painters who belonged to the Academy of Painting were called academy painters. Unlike the other academies - such as the Hanlin Academy (*Hanlinyuan*) of the Song dynasty, the honourable institute of scholars at the imperial court, the Hall of Humane Wisdom (*Renzhidian*) or the Hall of Martial Eminence (*Wuyingdian*) of the Ming dynasty - these painters did not have their own building; they worked either in the Hall of Fulfilled Wishes or in the smaller annexes. The notion of an Academy of Painting in its more recent specific sense was still unknown. The enamel workshop, for instance, was also called an academy of painting, when painters were working there to apply pictorial motifs to the enamel. In earlier times, the Hall of Fulfilled Wishes, to which the Imperial Workshops also belonged, was rehoused a number of times; during the Guangxu period (1875-1908) which was the last phase of the Qing dynasty, they were situated to the East of the North Gate. The court painters of the Qing dynasty were not granted the status of artists producing paintings for sophisticated connoisseurs; they were treated as craftsmen on the same level as carpenters, smiths and furniture makers. In the Qing dynasty there was also no hierarchical order such as there had been under the Northern Song dynasty: "The artists of the Academy of Painting occupied the highest rank; after them came the calligraphers; the craftsmen that made zithers, board games and jadeware, occupied an even lower rank" (Huaji). The artists of the Qing dynasty were not held in such high esteem as the court painters of the Song and Ming dynasties and consequently no interest was shown in their person either. This situation can be compared with the status of the painters at the court of the Han dynasty.

Hu Jing saw a sharp, unbridgeable gap between the literati painters and the professional painters, because in his time the painters of the Academy of Painting were regarded as ordinary craftsmen. Moreover the Academy of Painting was

en de beroepsschilders, omdat in zijn tijd de schilders van de Schilderacademie als gewone ambachtslieden werden beschouwd. De Schilderacademie van de Qing-dynastie was bovendien totaal anders georganiseerd dan de eerdere hofacademies, omdat het hiërarchisch geordende systeem van ambtenaren- en hofrangen er geen grote rol speelde. Hu Jing had de volgende kritiek op de Schilderacademie van de Ming-dynastie: 'De fout van het systeem was, dat hofschilders de rang van militair functionaris kregen, zonder dat zij een bijzonder examen moesten afleggen.' De hofschilders van de Ming-dynastie hadden dezelfde rang als de militairen, en die van de Song-dynastie titels als *hofschilder (daizhao)* en *leerling (xuesheng)*, terwijl ze in de Qing-dynastie allemaal een gelijke status hadden, dat wil zeggen geen bijzondere rang bekleedden.

Er zijn echter aanwijzingen, dat de Italiaan Giuseppe Castiglione (zijn Chinese naam luidt Lang Shining; 1688-1766) en Shen Zhenlin een officiële functie kregen als beheerder van de paleistuinen, net als Dong Yuan onder de Song-dynastie (ca. 967). Het blijft onduidelijk waarom Jin Tingbiao (werkzaam van ca. 1720-1760) een ambtenaar van de 7e rang en Huang Zeng (werkzaam rond 1770) een ambtenaar van de 8e rang was.

Wanneer de keizer hun werk bijzonder waardeerde, kregen de hofschilders hooguit een lage ambtelijke rang, en in het gunstigste geval de rang van *secretaris (zhongshu)*, de zesde civiele rang. Dientengevolge werden de hofschilders van de Qing-dynastie nauwelijks betaald voor hun diensten, en principieel behandeld als leden van een lagere stand. Dat Hu Jing neerkeek op de hofschilders, lag zeker mede aan het feit, dat zij niet, zoals de ambtenaren, in de harde concurrentiestrijd van de examens waren geselecteerd.

Er waren drie manieren om als schilder carrière te maken aan het keizerlijke hof:

organized in a completely different way under the Qing dynasty than were the court academies of earlier times, because there the hierarchically ordered system of officials and court ranks had still played some part. Hu Jing had the following criticism of the Academy of Painting under the Ming dynasty: "The fault of the system was that court painters were granted the rank of military official, without them having to pass a special examination." The court painters of the Ming dynasty had the same rank as the military, and those during the Song dynasty had titles such as court painter (*daizhao*) and apprentice (*xuesheng*), while under the Qing dynasty they all had an equal status, that is they did not have any special rank.

There is evidence however that the Italian Giuseppe Castiglione (his Chinese name was Lang Shining; 1688-1766) and Shen Zhenlin were granted official positions as keeper of the palace gardens, similar to Dong Yuan under the Song dynasty (circa 967). It remains unclear why Jin Tingbiao (active circa 1720-1760) was an official of the 7th rank and Huang Zeng (active circa 1770) an official of the 8th rank.

Even if the Emperor valued their work very highly, the court painters were granted a low official rank; at best they obtained the rank of secretary (*zhongshu*), the sixth civil rank. The result of all this was that the court painters of the Qing dynasty were paid very little for their services, and in principle they were considered to belong to the lower classes. That Hu Jing looked down on the court painters, was certainly partially due to the fact that, unlike the officials, they were not selected as a result of a highly competitive examination.

There were three ways of making a career for oneself as a painter at the imperial court:

1. By recommendation:
a) Members of the imperial family, the nobility and high officials recommended talented painters to the emperor, having first employed them themselves. The

1. De aanbeveling:
a) Leden van de keizerlijke familie, adel en hoge ambtenaren bevalen de keizer talentvolle schilders aan, na deze eerst zelf in dienst te hebben genomen. Op dezelfde manier vonden ook de eunuchen hun weg naar het keizerlijk hof.
b) Gouverneurs ontdekten in hun provincie begaafde schilders en bevalen deze verder aan.
c) Schilders die al aan het hof werkten, deden aanbevelingen voor andere schilders, vaak waren dat hun eigen leerlingen of familieleden.

2. Proeve van bekwaamheid:
a) De schilders gingen rechtstreeks naar het hof, lieten zich via eunuchen bij de keizer aandienen en boden hem hun schilderijen ten geschenke aan. Op die manier hoopten zij zijn belangstelling te wekken.
b) Als de keizer naar de zuidelijke provincies reisde, waar bijzonder veel schilders werkten, gebeurde het wel eens dat schilders hem hun werk schonken. Soms was de keizer zelfs aanwezig wanneer zij schilderden. Hun bekwaamheden konden zo ter plekke door de keizer worden beoordeeld.
c) Bij de ambtenarenexamens in de provincies examineerden de betrokken ambtenaren de schilders in hun regio. Een bekend voorbeeld is het examen dat Ruan Yuan (1764-1849) instelde.

3. De selectie onder de ambtenaren:
Ambtenaren die reeds in dienst waren aan het hof, werden op grond van hun artistieke aanleg geselecteerd en vervulden behalve hun gewone functie ook die van hofschilder. Dit is weliswaar in tegenspraak met wat Hu Jing beweert, maar zulke schilders waren ook lid van de keizerlijke Schilderacademie. Naast de ambtenaren met de status van minister waren er verschillende gekwalificeerde schilders, die de hoogste ambtenarenexamens in de hoofdstad of de examens in de provincie met goed gevolg hadden afgelegd, of die militair functionaris waren. Li Shan

eunuchs also found their way to the imperial court in this way.
b) Governors discovered talented painters in their province and recommended them.
c) Painters who were already working at the court, recommended other painters - often their own pupils or members of their family.

2. Proof of talent:
a) The painters went to the court directly, they were presented to the emperor by eunuchs and they offered him their paintings as a present. In this way they hoped to arouse his interest.
b) When the emperor travelled to the southern provinces, where an exceptionally large number of painters worked, it sometimes happened that painters presented him with their work. Sometimes the emperor was himself present when they were painting. In this way the emperor could judge their talent on the spot.
c) With the examinations for officials in the provinces the officials involved examined the painters in their region, A well-known example is the examination held by Ruan Yuan (1764-1849).

3. Selection among the officials:
Officials who were already in service at the court were chosen on the grounds of their artistic talents and in addition to their normal function they fulfilled that of court painter. It is true that this contradicts what Hu Jing states, but painters like this were also members of the imperial Academy of Painting. In addition to the officials who had the status of minister there were a number of qualified painters who had succeeded in passing the highest examinations, in the capital or the provincial examinations, or who were military officials. Li Shan for example (circa 1686-1762) one of the Eight Eccentrics of Yangzhou had passed the provincial examination and was also active for a short time as a court painter.
If, with great effort, a painter had finally succeeded in becoming a court painter, his future was still anything but certain. The

bijvoorbeeld (ca. 1686-1762), een van de *Acht zonderlingen van Yangzhou*, had het provinciaal examen behaald en was ook korte tijd als hofschilder werkzaam.

Als een schilder het met veel moeite eindelijk tot hofschilder had gebracht, was zijn toekomst nog allerminst zeker. Tot de taak van de keizerlijke Schilderacademie hoorde de weergave en documentatie van actuele gebeurtenissen en niet het opleiden van kunstenaars. Hofceremonies zoals bruiloften (cat.no's.4-8), begrafenissen, verjaardagen (cat.no.9), audiënties van buitenlandse gezanten (cat.no.10), evenals jachtfestijnen, reizen (cat.no.3) en het dagelijks leven van de keizer (cat.no's.13-15) waren de belangrijkste onderwerpen. Zeldzame planten en dieren, die uit vreemde landen als geschenk waren meegebracht, behoorden ook tot de motieven.
Betrekkelijk weinig hofschilders maakten dit soort schilderijen - zelfs in de bloeitijd van de schilderacademie waren het er niet veel meer dan 80 in getal, zoals Hu Jing bericht.
De overige hofschilders beperkten zich tot praktische bezigheden: zij ontwierpen kleding, tekenden schema's voor inktbereiding, maakten schetsen van oud bronzen vaatwerk en illustreerden wetboeken. Zij verkeerden in een soortgelijke situatie als de studenten, die tegenwoordig van de kunstacademie afkomen; slechts enkelen kunnen zich als kunstenaar staande houden, de meesten moeten er allerlei baantjes bij nemen om in hun levensonderhoud te kunnen voorzien. Op de Schilderacademie werd talent niet op waarde geschat en gestimuleerd, maar uitgebuit voor praktische werkzaamheden.

Hoeveel hofschilders op de Schilderacademie werkten, is niet meer precies na te gaan. We weten echter dat in 1785 100 hofschilders zich aanmeldden om een portret van Keizer Qianglong te schilderen. Volgens een document uit 1110 waren er in dat jaar aan de Schilderacademie van Keizer Huizong (reg.

task of the imperial Academy of Painting was to illustrate and provide documentation of actual events and not to give artists an education. Court ceremonies such as weddings (cat.nos.4-8), funerals, birthdays (cat.no.9), audiences for foreign envoys (cat.no.10), hunting parties, journeys (cat.no.3) and the daily life of the emperor (cat.nos.13-15) were the most important subjects. Rare plants and animals that were brought as gifts from foreign lands, were also among the motifs. Comparatively few court painters were involved in making paintings - even when the Academy of Painting was in its heyday there were not many more than 80 of them, according to Hu Jing.
The remaining court painters confined themselves to practical activities: they designed clothes, they drew diagrams for ink preparations, they made sketches of ancient bronzes and they illustrated law books. They ended up in a similar situation to that of present-day students that leave art school; only a few of them can maintain themselves as artists; most of them have to take all sorts of jobs to keep alive. In the Academy of Painting talent was not valued and encouraged for its own sake, but was exploited for practical activities.

It is not possible now to say precisely how many court painters worked in the Academy of Painting. What we do know, however, is that in 1785 100 court painters volunteered to paint a portrait of the emperor Qianlong. According to a document from 1110 there were in that year only 30 painters attached to the Academy of Painting of Emperor Huizong (1101-1125). The Academy of Painting during the Qing dynasty must have been much bigger. In contrast to the officials who could take an examination regularly every three years, the court painters were appointed on a very irregular basis. According to contemporary documents, there were court painters who were active in the Academy of Painting for 20, sometimes even 30 years. Most of them were probably occupied exclusively with

1101-1125) slechts 30 schilders verbonden. De Schilderacademie van de Qing-dynastie moet veel groter zijn geweest. In tegenstelling tot de ambtenaren, die regelmatig om de drie jaar examen konden doen, werden de hofschilders zeer onregelmatig benoemd. Volgens documenten uit die tijd waren er hofschilders die 20, ja zelfs 30 jaar lang op de Schilderacademie werkzaam waren. De meesten daarvan hielden zich waarschijnlijk uitsluitend bezig met ontwerpen voor de verschillende werkplaatsen. Het gebeurde ook wel dat een schilder, die bijvoorbeeld de keizer in mei zijn werk had aangeboden, in juli het hof alweer moest verlaten, omdat het werk de keizer niet beviel. Men weet echter niet op welke wijze het enorme aantal hofschilders weer is gereduceerd. In de catalogi van calligrafieën en schilderijen uit de keizerlijke collectie compileerde men de werken uit de oudere dynastieën en uit de Qing-dynastie. De schilders die niet in deze catalogi waren opgenomen en geen hooggekwalificeerde kunstwerken konden vervaardigen, verloren hun betrekking en verlieten het hof. Sommigen gingen terug naar hun geboorteplaats en traden in dienst van provinciale ambtenaren. Zij illustreerden bijvoorbeeld verslagen over natuurrampen, of maakten landkaarten of topografische kaarten, die dan naar de regering werden gezonden. Of ze verdienden een karig bestaan door hun werk te verkopen. Er waren ook schilders die naar rijke streken gingen, naar steden als Suzhou of Yangzhou, waar zij zich toelegden op het maken van voortekeningen voor houtsneden. Onder de houtsneden uit Suzhou daterend uit de Qianlong-periode bevinden zich ook landschappen waar het Europese centraalperspectief is toegepast. Zulke prenten zijn soms voorzien van het opschrift of stempel: *voormalig hofschilder*. Dat bewijst dat de Europese afbeeldingen die door missionarissen naar het keizerlijke hof waren gebracht, bekend waren in hofkringen en de hofschilders als voorbeeld dienden.

designs for the various workshops. It also happened sometimes that a painter, who had presented his work to the emperor in May was obliged to leave the court again in July, because the emperor was not pleased with it. It is not however known in what way this enormous number of court painters was once more reduced. The works from the older dynasties and from the Qing dynasty were recorded in catalogues of calligraphic works and paintings of the imperial collection. The painters who were not included in these catalogues and were unable to produce art works of high quality, lost their position and had to leave the court. Some of them went back to their native region and went to work for provincial officials. They illustrated reports about natural disasters for example, or they made maps or topographical maps, which were then sent to the government. Or they earned a precarious existence by selling their work. There were also painters who went to the more wealthy areas, to cities such as Suzhou or Yangzhou, where they settled down to making preliminary sketches for woodcuts. Among the woodcuts from Suzhou dating from the Qianlong period there are also landscapes where European central perspective is applied. Prints like this sometimes contain a stamp or inscription reading: former court painter. This shows that the European pictures that were brought by missionaries to the imperial court were known in court circles and served as an example for the court painters.

The number of painters who were active during the Qing dynasty was estimated at about 50.000. There is no country in the world that has produced so many painters in a single period. Most of them had not passed the examinations for officials and they therefore could not become officials; they worked as secretary to provincial officials or they became private tutors.

It is true that the renowned painter Wang Hui (1632-1717) had a court appointment, but his only duty was to supervise the

Het aantal schilders dat tijdens de Qing-dynastie werkzaam was, wordt geschat op ca 50.000. Er is geen land ter wereld, dat in één periode zoveel schilders heeft voortgebracht. De meesten waren niet geslaagd voor de ambtenarenexamens en konden dus geen ambtenaar worden; ze werkten als secretaris voor provinciale ambtenaren of werden huisleraar.

De gerenommeerde schilder Wang Hui (1632-1717) werd weliswaar aangesteld aan het hof, maar zijn enige taak was toezicht te houden over de schilders, die de reis van Keizer Kangxi (reg. 1662-1722) naar het Zuiden moesten afbeelden (cat.no. 3). Hij bleef dan ook niet bij het keizerlijke hof, maar keerde terug naar zijn geboortestreek. Dat wijst erop dat er al een markt voor schilderijen was ontstaan, een sociale structuur waarin kunsthandelaren en encadreurs de verkoop van schilderijen regelden. Schilders die succes hadden, konden dan ook rekenen op een goed inkomen. Het aantal hofschilders wordt geschat op ca 1% van de genoemde 50.000 schilders. Alleen wanneer een schilder er absoluut zeker van was dat hij buitengewone aanleg had, probeerde hij ook als hofschilder faam te verwerven. Als zijn talent aan het hof echter niet ontdekt werd, of als hij niet echt begaafd was, moest hij in tegenstelling tot de andere ambtenaren aan het hof heel hard vechten om sociaal aanzien te krijgen. Hu Jing deelde de hofschilders en literatenschilders strikt volgens hun sociale status in, omdat men de positie en het talent van de schilders niet alleen aflas uit de kwaliteit van hun schilderijen.

Vooral bij feestelijke gelegenheden zoals Nieuwjaar, verjaardagsfeesten van oudere mensen, examenfeesten en promoties werden schilderijen ten geschenke gegeven met gelukbrengende motieven. In de Qing-dynastie raakte het gebruik om elkaar zulke schilderijen te geven bijzonder in zwang, zodat het maken van deze schilderijen een van de voornaamste bezigheden van de hof- en ook van de

painters, who were appointed to illustrate the journey of Emperor Kangxi (1662-1722) to the South (cat.no.3). He did not remain with the imperial court, but returned to his native region. This suggests that a market was already in existence, a social structure within which art dealers and the people who mounted the works acted as intermediaries for the sale of paintings. Painters who were successful could therefore count on a good income. The number of court painters was estimated at about 1% of the above mentioned 50.000. Only if a painter was absolutely certain that he had an exceptional talent, did he try to achieve fame as a court painter. If his talent at the court was not discovered, or if he was not really gifted, he had - in contrast with the other officials at the court - to fight very hard to achieve social standing. Hu Jing categorized the court painters and literati painters strictly according to their social status because a painter's position and capacities could not be deduced only from the quality of his paintings.

On festive occasions in particular such as New Year, birthday parties for old people, celebrations for a promotion or for passing examinations, paintings with good luck motifs were presented. In the Qing dynasty the custom of giving paintings like this as a present was especially in vogue, so that painting them became one of the main activities both for court painters and literati. For certain good luck symbols concrete motifs were used, the names of which often had a similar sound to the word for the symbolic meaning: narcissi (*shuixian*) stand for immortals (*xianren*), peonies (*mudan*) for wealth and social distinction (*fugui*), apes (*hou*) for ministers (*hou*), bats (*fu*) for happiness (*fu*), deer (*lu*) for the salary of an official (*lu/jin*) etc.
In paintings with this sort of motif it is often no longer possible to discover if they were made by court painters or literati. The only common stylistic feature of the paintings that originated in the Academy of Painting, is a precise and painstaking execution.

literatenschilders werd. Voor bepaalde gelukssymbolen werden concrete motieven gebruikt, waarvan de benaming vaak gelijkluidend was met het woord voor de symbolische lading: narcissen (*shuixian*) staan voor onsterfelijken, (*xianren*), pioenrozen (*mudan*) voor rijkdom en deftigheid (*fugui*), apen (*hou*) voor ministers (*hou*), vleermuis (*fu*) voor geluk (*fu*), herten (*lu*) voor ambtenarensalaris (*lu/jin*), enzovoorts.

Bij schilderijen met zulke motieven is vaak niet meer na te gaan of ze nu gemaakt zijn door een hofschilder of door een literatenschilder. Het enige gemeenschappelijke stijlkenmerk van de schilderijen, die afkomstig zijn uit de Schilderacademie, is een nauwgezette en precieze uitvoering.

In de hofschilderkunst moesten figuren, gebouwen, processieoptochten evenals de planten- en dierenwereld met scherpe contouren worden afgebeeld. Ook behoorde de verhouding tussen voor- en achtergrond duidelijk te zijn, en het kleurgebruik realistisch en fraai tegelijk. De hofschilders hielden zich aan deze principes, zelfs wanneer zij oude schilderijen copieerden.

Die hang naar een gewetensvolle en precieze uitvoering vindt men ook in de wetenschap, de geschiedschrijving en de literatuur uit die tijd. Dat hing samen met het feit dat de keizers, die uit een vreemd volk stamden, een andere smaak meebrachten. Alle keizers van de Qing-dynastie, behalve de derde keizer, Yongzheng (reg. 1723-1735), waren dol op schilderijen en calligrafieën, en schilderden zelf ook als liefhebberij. Hoewel zij zich zeer voor kunst interesseerden, hadden zij geen eigen schildertheorie. Van hun kant kwamen er dan ook geen nieuwe impulsen, waarmee zij de Schilderacademie een eigen gezicht hadden kunnen geven. Het enige gemeenschappelijke stijlkenmerk van de Schilderacademie was, dat alle motieven op schilderijen duidelijk en precies moesten zijn uitgevoerd. Het is dan ook niet verwonderlijk dat het talent van de

In court painting figures, buildings, processions, plants and animals all had to be depicted with sharp contours. The relation between foreground and background also had to be clearly shown, and the use of colour was to be both lavish and realistic at the same time. The court painters kept to these principles, even when they were copying old paintings. This tendency towards a treatment that was both conscientious and precise can also be seen in science, in historical writing and in the literature of that time. This was connected with the fact that the emperors came from a foreign people and brought a different taste with them. All the emperors of the Qing dynasty, except for the third emperor, Yongzheng (1723-1735), were lovers of painting and calligraphy, and they also made paintings themselves as a hobby. Although they were passionately interested in art, they did not have any personal theory of painting. This meant that they did not take any new initiatives that might have given the Academy of Painting a definite character of its own. The only common stylistic feature of the Academy of Painting was, that all motifs in paintings had to be clear and precisely excuted. It is not surpising then that the talent of the individual court painter was not able to blossom freely.

In the art history of China one can see over and again that the style of the painting at court was where new developments originated which were then imitated elsewhere in the country. The court art of the Qing dynasty was the one exception to this rule. In this period the style of the court painters had no imitators outside the court, with the exception of the European technique of perspective which was used in woodcuts in Suzhou. The court painting of the Qing dynasty declined rapidly after Emperor Jiaqing. During the reign of Emperor Guangxu the Academy was partially reorganized, but it was no longer able to boast any painters of real importance. The decline of the Academy of Painting during the Qing dynasty therefore

individuele hofschilder niet vrij tot ontplooiing kon komen.

In de kunstgeschiedenis van China is telkens weer te zien dat de stijl van de hofschilderkunst elders in het land werd nagevolgd en nieuwe impulsen gaf. De enige uitzondering hierop wordt gevormd door de hofschilderkunst van de Qing-dynastie. In deze periode vond de stijl van de hofschilderkunst buiten het hof geen navolging; alleen het Europese centraalperspectief werd in Suzhou op houtsneden toegepast. De hofschilderkunst van de Qing-dynastie nam na Keizer Jiaqing snel in betekenis af. De academie werd tijdens de regering van Keizer Guangxu gedeeltelijk gereorganiseerd, maar kon zich niet meer beroemen op schilders van werkelijk grote klasse. Zo symboliseert het verval van de Schilderacademie van de Qing-dynastie de neergang van de klassieke traditie in de Chinese kunstgeschiedenis.
In de Qing-dynastie verdwijnt ook het gevoel voor traditie van de Chinese hofschilders: oude werken, zoals landschappen uit de Song- en de Yuan-dynastie, werden nauwelijks meer gecopieerd. De Schilderacademie verloor het contact met de schilders buiten het hof. Na de Opium-oorlog (1840-'42) zijn de schilders van Shanghai, die zich toelegden op het uitbeelden van bloemen en vogels - een genre dat in de 18de eeuw al een bloeitijd had beleefd in Yangzhou -, andere wegen ingeslagen. Zij ontwikkelden een nieuwe stijl, die zeer populair is geworden.

[1] Met de term 'literaten-schilders' worden leden van de (geletterde) bovenlaag bedoeld, die zich bezighouden met poëzie, calligrafie, en schilderkunst. Deze 'amateurs' stellen persoonlijke expressie boven getrouwe weergave van het onderwerp. In het algemeen hebben zij een voorkeur voor landschapsscènes, uitgevoerd in monochrome inkt op papier, in een spontane, calligrafische penseeltechniek waarbij ook het lege vlak een belangrijke rol speelt. E.U.

symbolizes the down fall of the classical tradition in the art history of China. During the Qing dynasty the Chinese court painters' sense of tradition also disappeared: old works, such as landscapes from the Song and Yuan dynasties, were hardly copied any longer. The Academy of Painting lost touch with painters outside the court.
After the Opium War (1840-1842) the painters of Shanghai, who had concentrated on the depiction of flowers and birds - a genre that had already gone through a golden age in Yangzhou in the 18th century - now sought a new direction. They developed a new style that became very popular.

[1] The term "literati painters" refers to members of the (scholarly) upper class, who write poetry, and do calligraphy and painting. These 'amateurs' rate personal expression higher than faithful depiction of the subject. In general they have a preference for landscape scenes, done in monochrome ink on paper and using a spontaneous, calligraphic brush technique in which the blank spaces also play an important part. E.U.

De betekenis van de symbolische motieven
Drs. Ellen Uitzinger

The meaning of the symbolic motifs
Drs. Ellen Uitzinger

In 1644, in de vroege ochtend van de eerste dag van de tiende (maan)-maand (30 oktober), had de uit Mantsjoerije afkomstige Keizer Shunzhi persoonlijk de hoogste godheid (*Tian*, de Hemel) verwittigd van het feit dat een nieuw heershuis China zou gaan regeren: het begin van de Qing-dynastie werd afgekondigd op het Altaar van de Hemel. Die gebeurtenis is kenmerkend voor de wijze waarop de Mantsjoes zich in China hebben opgesteld: als een legitieme, "Chinese" keizersdynastie, die zich bewijst als zodanig door het uitvoeren van het juiste ritueel, die zich richt naar de Chinese ideologie, en gebruik maakt van de traditionele symboliek waarin die ideologie zichtbaar wordt gemaakt.

In de vormgeving van architectuur, kleding, accessoires en andere parafernalia rond de Qing-keizers en hun hofhouding is te zien dat deze niet-Chinese Zonen des Hemels zich de Chinese symbolentaal hadden eigengemaakt, op alle niveaus: van de fundamentele getallen- en kleurensymboliek die alomvattende kosmologische principes weerspiegelt, tot de meer naïeve toepassing van simpele gelukssymbolen en rebus-achtige woord-beeldspelletjes.

Kosmologie

Het Chinese wereldbeeld is een amalgaam van een aantal oudere theorieën, die in de loop van de laatste twee eeuwen voor het begin van onze jaartelling tot een min of meer samenhangend geheel zijn gesmeed. In hoofdlijnen luidt dat systeem ongeveer zo:
Hemel en aarde zijn in de oertijd ontstaan door een proces van polarisatie; de lichte, fijne energie steeg op en vormde de Hemel, de zware, grove energie zakte neer en vormde de Aarde. Daarmee was tevens de scheiding ontstaan tussen de twee fundamenteel tegengestelde principes die - niet in conflict, maar in voortdurende interactie - alle verschijnselen in dit universum bepalen: *yin en yang*. Hun samenspel is vastgelegd in het canonieke

Early in the morning of the first day of the tenth (moon) month (30 October, 1644), Emperor Shunzhi, who came from Manchuria, had personally informed the highest divinity (*Tian*, Heaven) of the fact that a new dynasty would rule in China: the beginning of the Qing dynasty was proclaimed on the Altar of Heaven.
This event is typical of the way that the Manchu dynasty established itself in China: as a legitimate "Chinese" imperial dynasty, proving itself such by carrying out the correct ritual, letting itself be guided by Chinese ideology and making use of the traditional symbolism by which that ideology was given visible form.
In the style of architecture, clothing, accessories and other paraphernalia of the Qing emperors and their court one can see that these non-Chinese Sons of Heaven had appropriated the Chinese language of symbols at all levels: from the fundamental symbolism of numbers and colours relating to universal cosmological principles, to the more naïve application of simple auspicious symbols and rebus-like games with words and images.

Cosmology

The Chinese concept of the world is a mixture of a number of older theories, that were welded into a more or less coherent whole in the course of the last two centuries before the beginning of our era. In broad lines that system goes roughly as follows:
Heaven and earth were created in primeval times through a process of polarization; the light, refined energy rose and formed Heaven, the heavy, coarse energy descended and formed the Earth. This also resulted in the separation between the two fundamentally opposed principles - *yin* and *yang* - that determine, not in conflict but in constant interaction, all the phenomena in this universe. The various combinations of *yin* and *yang* are described in the canonical "Book of Changes", the *Yijing*. There all the crucial processes and situations, such as those of rise and

N/N

water
water

水

centrum
centre

土 aarde/
earth

W/W

金

metaal
metal

O/E

木

hout
wood

火

vuur
fire

Z/S

"Boek der Veranderingen", de *Yijing*. Daarin zijn alle cruciale processen en situaties, zoals die van opkomst en verval, van harmonie en conflict, verbeeld in de vierenzestig mogelijke combinaties van zes gebroken of ongebroken strepen.

De gebroken lijn staat voor de categorie *yin*: het donkere, koele, ontvangende, vrouwelijke aspect. *Yin* is gebroken, daarom hoort daarbij het even getal, en het vierkant. De Aarde - het pure *yin*, want de Aarde is de voedende en verzorgende macht bij uitstek - wordt dan ook voorgesteld als (in principe) vierkant.

De ongebroken lijn geeft de categorie *yang* weer: het lichte, warme, scheppende, mannelijke aspect. De Hemel - de actieve, leidinggevende macht in de kosmos, het pure *yang* - wordt daarom gezien als rond, een rond hemelgewelf, want de ongebroken lijn van *yang* staat voor het oneven getal, en de cirkel.

Maar yin en *yang* zijn op zichzelf niet waarneembaar; ze openbaren zich in de werking van de Vijf Elementen: Water, Vuur, Hout, Metaal, en Aarde (bodemgrond, in dit geval, en niet de aardse wereld zoals in "Hemel en Aarde"). Die "Elementen" zijn niet statisch, het zijn actieve krachten. In een ongunstige combinatie vernietigen ze elkaar: Hout vernietigt Aarde (doordat de vegetatie de grond uitput), Aarde vernietigt (absorbeert) Water, Water blust Vuur, Vuur doet Metaal smelten, en Metaal vernietigt Hout (door de vegetatie om te hakken).

Maar er is ook een "gunstige" cyclus, van voortbrenging: Hout brengt Vuur voort, Vuur schept Aarde (as), Aarde brengt Metaal (erts) voort, Metaal maakt Water (vloeistof, door te smelten), en Water laat weer Hout (vegetatie) ontstaan.

Die cycli vormen het grondpatroon voor een alomvattend systeem van classificatie, met correspondenties op elk gebied: de vijf windrichtingen zijn er in ondergebracht (vijf, want "midden" is ook een richting), vijf levensfasen, vijf emoties, vijf ingewanden, vijf granen, vijf smaken, vijf kleuren, de vijf noten van de Chinese toonladder, en nog veel meer. Ook de loop van de geschiedenis wordt zo verklaard als een

decline, harmony and conflict, are depicted in the 64 possible combinations of six broken or unbroken lines.

The broken line stands for the category of *yin*: the dark, cool, receptive and female aspect. *Yin* is broken; and therefore even numbers and the form of the square belong to it. The Earth - *yin* in its pure form, because the Earth is par excellence the nurturing and nourishing power - is therefore depicted as being (in principle) square.

The unbroken line stands for the category of *yang*: the light, warm, creative, male aspect. Heaven - the active, guiding power in the cosmos, *yang* in its pure form - is therefore seen as round, the round arch of the firmament, because the unbroken line of *yang* stands for the odd numbers, and for the circle.

But yin and yang cannot themselves be perceived; they are revealed in the operation of the Five Elements: Water, Fire, Wood, Metal, and Earth (meaning "soil" in this case, and not the earthly world as opposed to "Heaven"). These "Elements" are not static, they are active powers. In an unfavourable combination they destroy each other: Wood destroys Earth (because vegetation exhausts the ground), Earth destroys Water (by absorbing it), Water quenches Fire, Fire causes Metal to melt, and, by hacking through vegetation, Metal destroys Wood. But there is also a "favourable" cycle, a cycle of creation, that is: Wood gives rise to Fire, Fire creates Earth (ashes), Earth generates metal (in the form of ore), Metal produces Water (fluids, by melting), and Water creates Wood (vegetation).

These cycles form the basis of a universal system of classification, with correspondences in every area: the five points of the compass are subsumed here (five, because "middle" is also a "point"), the five phases of life, the five emotions, the five internal organs, the five sorts of grain, the five flavours, the five colours, the five notes of the Chinese musical scale, and so on. Also the course of history is explained as an inevitable succession of

onvermijdelijke opeenvolging van Elementen, waarbij iedere dynastie met een Element wordt geïdentificeerd.

Aarde is in dit geheel het centrale Element, waar yin en yang in evenwicht zijn. Het correspondeert (onder andere) met de kleur geel, met volwassenheid, en de rede. Hout is verbonden met het oosten, het voorjaar, onstuimigheid, en de kleur groen; het is het Element van het opkomende yang. Vuur correspondeert met het zuiden, de zomer, rood, geluk; het is het yang op zijn hoogtepunt. Bij Metaal denkt men aan het westen, de herfst, verdriet, rechtvaardigheid, en wit, het opkomende yin; en bij Water onder meer aan het noorden, de winter, zwart, angst; het is het yin op zijn hoogtepunt.

Voor elke situatie is zo een "juiste", meest effectieve keuze te maken, waarbij het tijdstip, het aantal, het materiaal, de kleur of de richting harmonieert met de kosmische orde, en dus welslagen bevordert. Het Altaar van de Hemel is rond van vorm, met drie terrassen; het Altaar van de Aarde werd in een vierkant aangelegd, met twee niveaus. De daken van de drie paleisgebouwen waar jonge prinsen woonden (in de oostelijke helft van de Verboden Stad, de richting van het voorjaar, ofwel adolescentie) hadden groene daken, en de weduwen van de voorgaande keizer kregen paleizen aan de westelijke, herfst-kant van het complex. De rode kleur van de bruidskleding belooft geluk, en het helder geel van de keizerlijke gewaden wordt zo ook betekenisvol: het is de kleur van de Aarde, het centrale Element dat alle andere "regeert" - passend bij de heersers over het Rijk van het Midden (Zhongguo, een van de benamingen voor China).

Elements, in which each dynasty is identified with an Element.

Earth, the Element where yin and yang are in balance, is central in this system. It corresponds amongst other things with the colour yellow, with adulthood, and with the faculty of reason. Wood is related to the East, to the season of Spring, the colour green and the emotion of impetuosity; it is the element of yang rising. Fire corresponds to the South, to Summer, to red and to happiness; it is the apex of yang. With Metal one makes the association of the Earth, of Autumn, of sorrow, of justice and of white, of yin rising; and with Water one thinks amongst other things of the North, of Winter, of black, of the emotion of fear; it is yin at its apex.

For every situation, then, there is a "correct", most effective choice that can be made, in which the time, the quantity, the material, the colour or the direction harmonizes with the cosmic order, and so furthers prosperity. The Altar of Heaven is round in shape, with two terraces; the Altar of the Earth is built in a square formation with two levels. The roofs of the three palace buildings where the young princes lived (in the eastern quarter of the Forbidden City, the direction of the Spring, or of adolescence) had green roofs, and the emperor's widows were given palaces on the western or autumnal side of the complex. The red colour of the bridal costume promised happiness, and the bright yellow of the imperial robes also had its meaning: it is the colour of Earth, the central Element that "rules" all the others - as was appropriate for the rulers of the Middle Kingdom (Zhongguo, one of the names for China).

De Twaalf Symbolen Van Keizerlijk Gezag
(Shi'er Zhang)

De helder gele kleur is echter niet het meest kenmerkende van het keizerlijk tenue. In die kleur werden ook de formele gewaden van de keizerin en een eventuele keizerin-weduwe uitgevoerd, bovendien droeg de keizer zelf bij bepaalde offers rituele gewaden in andere kleuren. De formele kleding van de keizer onderscheidde zich vóór alles door gebruik van de "Twaalf Symbolen van Keizerlijk Gezag", tekens die traditioneel - in ieder geval sinds de Han-dynastie (206 v.Chr-220 n.Chr), maar misschien ook al een paar eeuwen daarvoor - de keizerlijke gewaden sierden. Het is een serie van twaalf motieven, die tezamen zinnebeeld zijn van het universele heerserschap van de Chinese keizer.

1. De **zon** wordt weergegeven als een ronde, rode schijf met daarin een vogel met drie poten; de vogel belichaamt *yang*, vandaar het oneven aantal. (Oorspronkelijk was het dier dat met de zon werd geassocieerd een soort kraai, maar op de Qing-gewaden wordt meestal een haan afgebeeld.)

2. De kleur van de **maan**schijf is "maanwit", ofwel lichtblauw. In de maan woont de Haas die onder de cassiaboom met stamper en vijzel een levens-elixer bereidt.

3. Een constellatie van **sterren** wordt verbeeld door drie gouden schijfjes, die met lijnen zijn verbonden. Zij symboliseren de Hemel. (De drie sterren zijn een vereenvoudigde weergave van de Grote Beer, die op de gewaden van de Ming-keizers nog met alle zeven sterren werd afgebeeld.)

The Twelve Symbols of Imperial Sovereignty
(Shi'er Zhang)

The bright yellow colour is however not the most typical feature of the costume of an emperor. The formal robes of the empress and an empress dowager (if there was one) were also made of this colour; moreover the emperor himself wore ritual robes in other colours for certain sacrifices. The main distinguishing feature of the formal clothing of the emperors was the use of the "Twelve Symbols of Imperial Sovereignty". These signs had traditionally adorned the emperor's robes, at least since the Han dynasty (206 BC-220 AD), and maybe even a couple of centuries earlier. It is a series of 12 motifs, that, taken together, stand for the universal sovereignty of the emperor of China.

1. The **Sun** is depicted as a red disk which contains a bird with three feet; the bird is the epitome of *yang*, hence the uneven number. (Originally the animal associated with the sun was a sort of crow, but on the Qing robes a cock was usually depicted.)

2. The colour of the disk of the **Moon** is "moon-white", or rather light blue. In the moon lives the Hare who prepares an elixir of life under the cassia tree with a pestle and mortar.

3. A constellation of **Stars** is depicted with three golden disks with lines joining them. They symbolize Heaven. (The three stars are a simplified sign standing for the Great Bear, which was still shown with all seven stars on the robes of the emperors of the Ming dynasty.)

4

5

6

7

4. Een rots verbeeldt de **berg**, het centrum van de wereld, en symbool voor de Aarde.

Deze eerste vier symbolen hebben elk hun kosmologische richting, zoals te zien is op (onder andere) het drakengewaad van Keizer Qianlong (cat.no.33). Het symbool van de Zon is daar op de linkerschouder geplaatst (i.e. het Oosten, want de keizer zit met het gezicht naar het Zuiden gericht), en de Maan op de rechterschouder (het Westen); in het Zuiden (onder de halsopening, vóór) staan de Sterren, symbool van de Hemel, en in het Noorden (onder de halsopening, achter) de Berg, symbool van de Aarde.
De richtingen komen overeen met die van de belangrijkste keizerlijke altaren, de Altaren van Hemel, Aarde, Zon en Maan in de voorsteden rond de hoofdstad.

5. De **draak**, de hoogste der dieren, is al prominent aanwezig op de keizerlijke kleding, maar fungeert ook nog eens als een van de Twaalf Symbolen. Op de Qing-gewaden wordt hij in die hoedanigheid vertegenwoordigd door een motief van twee kleine draken.

6. Het vogelrijk is aanwezig in de gedaante van de **kleurige vogel**, een fazant (die, voordat de feniks die plaats innam, altijd als hoogste der vogels was beschouwd).

Samen staan zij voor de gehele levende natuur. Ze worden aan weerszijden op de rug van het gewaad afgebeeld.

7. Het gespiegelde **Fu**-symbool, het "Symbool van Onderscheid", werd naar men zegt oorspronkelijk in twee kleuren weergegeven. Het verbeeldt het dualistische principe van Goed en Kwaad.

4. A rock represents the **Mountain**, the centre of the world; it is a symbol for the Earth.

Each of these first four symbols has its cosmological direction, as one can see, for example, on the dragon robe of Emperor Qianlong (cat. no.33). Here the symbol of the Sun is placed on the left shoulder, (i.e. the East, because the Emperor sits with his face towards the South), while the Moon is on his right shoulder (the West); in the South (in front under the neck) are the Stars, the symbol of Heaven, and in the North (behind under the neck) is the Mountain, the symbol of the Earth.
The directions correspond with those of the most important imperial altars in the suburbs round the capital: the Altars of Heaven, Earth, the Sun and the Moon.

5. The **Dragon**, the highest of all animals, is in any case a prominent feature of the imperial dress, but it also has its function as one of the Twelve Symbols. In this capacity it is represented on the Qing robes with a motif of two small dragons.

6. The kingdom of the birds is present in the form of the **many-coloured Bird**, a pheasant (which, till it was replaced by the phoenix, was always regarded as the highest of birds).

Together they stand for the whole of the natural world. They are depicted on the back of the robe on either side.

7. The **Fu** symbol is a doubled, mirror-image. It is the "Symbol of Division" (presumably originally depicted in two colours). It represents the dualistic principle of Good and Evil.

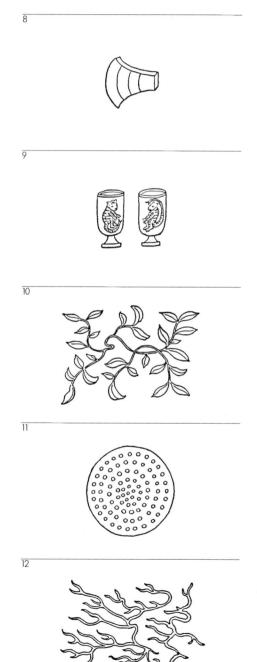

8. De **bijl** is een offerwapen, door eerdere dynastieën wel afgebeeld in het doorkliefde hoofd van een slachtoffer.

Deze twee symbolen tonen de keizerlijke bevoegdheid tot Vonnis en Straf. Zij worden aan weerszijden op de borst van het gewaad geplaatst.

9. De **offerbekers** zijn twee bronzen bekers, traditioneel getooid met de afbeeldingen van een tijger en een aap.

10. De **waterplant** wordt weergegeven door een slingerende stengel met kleine blaadjes, in een rond of vierkant motief.

11. **Gierst** of graan wordt afgebeeld als een aantal gele korrels op een ronde, witte schijf.

12. Het symbool van het **vuur** is opnieuw een rond of vierkant motief, ditmaal van dansende vlammen.

Elk van deze laatste symbolen staat voor een Element: Metaal (de **offerbekers**), Water (de **waterplant**), Hout (i.e. vegetatie, hier het **graan**), en **vuur**. Ze zijn rond de zoom van de rok geplaatst in een "gunstige" volgorde, want Metaal brengt Water voort, Water produceert Hout, en Hout Vuur. Vuur brengt het centrale element Aarde voort, dat al vertegenwoordigd is in de **berg**, achter op de nek van het gewaad. Aarde produceert dan weer Metaal, enzovoort.

De bovenstaande opsomming geeft de meest "pure" - en vermoedelijk de oorspronkelijke - betekenis van de symbolen weer. In de loop der eeuwen zijn daar door Chinese auteurs allerlei verklaringen en betekenissen aan toegevoegd, waarop hier niet nader zal worden ingegaan.
De plaatsing van de symbolen zoals beschreven heeft uitsluitend betrekking op de Qing-gewaden.

8. The **Axe** is a ritual weapon, depicted in earlier dynasties in the cleft head of a victim.

These two symbols stand for the power of the emperor to pass judgment and administer punishment. They are placed on the front of the robe on either side of the chest.

9. The **Sacrificial Cups** are two bronze goblets, traditionally adorned with the images of a tiger and a monkey.

10. The **Water Plant** is depicted as a winding stem with small leaves, in a round or square motif.

11. **Millet** or grain is depicted as a number of yellow seeds on a round white disk.

12. The symbol of **Fire** is also a round or square motif, this time composed of dancing flames.

Each of these last symbols stands for an Element: Metal (the **Sacrificial Cups**), Water (the **Water Plant**), Wood (i.e. vegetation, in the form of **Grain** here), and **Fire**. They are placed round the border of the skirt in a "favourable" order, because Metal produces Water, Water produces Wood, and Wood Fire. Fire generates the central element Earth, that is already represented in the **Mountain**, on the back of the neck of the robe. Earth again produces Metal, and so on.

The summary above lists the "purest" and - presumably the original - meanings of the symbols. In the course of the ages Chinese authors have attributed all kinds of explanations and meanings to them; this however is not the place to go into detail. The positioning of the symbols as described here applies only to the Qing robes.

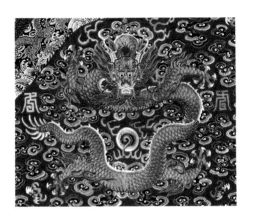

a (Detail cat.no. 33)

De Draak en De Vlammende Schijf

Betekenisvol als ze zijn, nemen de Twaalf Symbolen visueel toch niet meer dan een ondergeschikte plaats in. Dominant op de formele en semi-formele gewaden van de Qing is het beeld van de **draak**, spelend met een **vlammende schijf** of **parel** (a). De draak werd in de late Han beschreven als bestaand uit "drie delen" (kop, romp, en staart) met "negen gelijkenissen": horens als een hert, de schedel van een kameel, ogen als een demon, een nek als een slang, de buik van een zeemonster, schubben als een karper, klauwen als een arend, de voetzolen van een tijger, en de oren van een os. Bovendien heeft hij op het voorhoofd een bult als de berg Boshan (op de gewaden weergegeven als een cirkel), die hem in staat stelt op de wolken te rijden. De draak werd aangeroepen in tijden van droogte, want hij beheerste regen en donder (dat laatste misschien verbeeld door de vlammende parel).

Identificatie van de keizer met een draak (een krachtig *yang*-symbool) was al een oud thema, dat echter in de Qing-dynastie zijn hoogtepunt bereikte. Draken werden afgebeeld op alles wat met de keizer te maken had, niet alleen op zijn gewaden, maar ook op het meubilair, de troon, en gebruiksvoorwerpen. In al zijn paleizen waren draken het hoofdmotief in de decoratie van balken en plafonds, en in het beslag van de deuren. Een in wit marmer gebeeldhouwd "drakenpad" vormde het glooiende middendeel van de trappen voor en achter ieder paleisgebouw. Boven die draken zweefde de keizer dan omhoog in zijn draagstoel, terwijl de dragers de treden aan weerszijden beklommen.
Als keizerlijk embleem diende de vijfklauwige draak, de *long*, met vijf klauwen aan iedere poot. Gewone stervelingen (dat wil zeggen: prinsen van de derde graad en lager, de overige adel, en hoge ambtsdragers) moesten zich tevreden stellen met de *mang*, een vierklauwige draak, tenzij hen expliciet door de keizer het recht op een vijfde klauw was verleend.

The Dragon and the Flaming Disk

Significant though they may be, the Twelve Symbols are only granted a subordinate place visually. The dominant image on the formal and semi-formal robes of the Qing is that of the **Dragon**, playing with a **Flaming Disk** or **Pearl** (a).
In the late Han dynasty the dragon is described as consisting of "three parts" (head, body, and tail) with "nine likenesses": horns like a stag, the skull of a camel, eyes like a demon, a neck like a snake, the belly of a sea-monster, scales like a carp, claws like an eagle, the pads of a tiger, and the ears of an ox. Moreover on its forehead it has a bump like Mount Boshan (depicted on the robes as a circle), which gives him the capacity to ride on the clouds. The dragon was invoked in times of drought, because he ruled rain and thunder (the latter is perhaps represented by the flaming pearl.

Identification of the emperor with a dragon (a powerful *yang*-symbol) was an age-old theme; it achieved its apogee however during the Qing dynasty. Dragons were depicted on everything that had to do with the emperor, not only on his robes, but also on his furnishings, his throne, and on all the utensils. Dragons were the chief motif in the decoration of beams and ceilings, and in the metal work of the doors in all his palaces. The sloping middle part of the stairs at the front and back of each palace building consisted of a "dragon path" carved in white marble. Above these dragons the emperor then floated upwards in his litter, while the bearers climbed the steps on either side.
The five-clawed dragon, the *long*, with its five claws on each foot, served as an imperial emblem. Ordinary mortals (that is, princes of the third rank and lower, the remaining nobility and high officials) had to be content with a four-clawed dragon, the *mang*, unless the right to a fifth claw was explicitly granted them by the emperor.

De Acht (Boeddhistische) Gelukssymbolen (Ba Jixiang)

In oorsprong worden dit geacht de mystieke merktekenen te zijn die in de voetafdrukken van de Boeddha te zien waren. In de 18de eeuw hadden de tekens echter voor de meeste mensen hun religieuze betekenis verloren (een betekenis die vaak ook onontwarbaar vermengd was geraakt met Chinese interpretaties), en werden ze als gelukssymbolen-zonder-meer gebruikt. Om diezelfde reden worden objecten uit deze groep ook wel tussen de "Acht Juwelen" aangetroffen. De acht symbolen zijn:

1. Het vorstelijk **baldakijn**, dat alle levende wezens bescherming biedt.

2. Het **rad van de leer**, dat door de Boeddha in beweging is gezet bij zijn eerste prediking.

3. De **horen** roept de gelovigen op tot verering.

4. De **vaas** symboliseerde waarschijnlijk reiniging, maar in China verwijst een vaas (ping) ook naar het woord voor "vrede", dat net zo klinkt.

The Eight (Buddhist) Emblems of Good Fortune (Ba Jixiang)

Originally these were considered to be the mystic signs of identity that could be seen in the footprints of the Buddha. In the 18th century however the signs had lost their religious meaning for most people (a meaning that was often inextricably overlaid with Chinese interpretations), and they were used purely and simply as emblems of good fortune. For the same reason objects from this group could also be found among the "Eight Jewels". The eight symbols are:

1. The princely **Canopy**, that gives protection to all living beings.

2. The **Wheel of the Law**, that was set in movement by the Buddha during his first sermon.

3. The **Conch Shell** summons the believers to worship.

4. The **Vase** probably symbolized purification, but in China a vase (ping) refers to the word for "peace" as well, which sounds exactly the same.

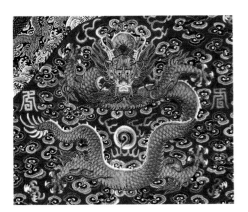

a (Detail cat.no. 33)

De Draak en De Vlammende Schijf

Betekenisvol als ze zijn, nemen de Twaalf Symbolen visueel toch niet meer dan een ondergeschikte plaats in. Dominant op de formele en semi-formele gewaden van de Qing is het beeld van de **draak**, spelend met een **vlammende schijf** of **parel** (a). De draak werd in de late Han beschreven als bestaand uit "drie delen" (kop, romp, en staart) met "negen gelijkenissen": horens als een hert, de schedel van een kameel, ogen als een demon, een nek als een slang, de buik van een zeemonster, schubben als een karper, klauwen als een arend, de voetzolen van een tijger, en de oren van een os. Bovendien heeft hij op het voorhoofd een bult als de berg Boshan (op de gewaden weergegeven als een cirkel), die hem in staat stelt op de wolken te rijden. De draak werd aangeroepen in tijden van droogte, want hij beheerste regen en donder (dat laatste misschien verbeeld door de vlammende parel).

Identificatie van de keizer met een draak (een krachtig yang-symbool) was al een oud thema, dat echter in de Qing-dynastie zijn hoogtepunt bereikte. Draken werden afgebeeld op alles wat met de keizer te maken had, niet alleen op zijn gewaden, maar ook op het meubilair, de troon, en gebruiksvoorwerpen. In al zijn paleizen waren draken het hoofdmotief in de decoratie van balken en plafonds, en in het beslag van de deuren. Een in wit marmer gebeeldhouwd "drakenpad" vormde het glooiende middendeel van de trappen voor en achter ieder paleisgebouw. Boven die draken zweefde de keizer dan omhoog in zijn draagstoel, terwijl de dragers de treden aan weerszijden beklommen.
Als keizerlijk embleem diende de vijfklauwige draak, de long, met vijf klauwen aan iedere poot. Gewone stervelingen (dat wil zeggen: prinsen van de derde graad en lager, de overige adel, en hoge ambtsdragers) moesten zich tevreden stellen met de mang, een vierklauwige draak, tenzij hen expliciet door de keizer het recht op een vijfde klauw was verleend.

The Dragon and the Flaming Disk

Significant though they may be, the Twelve Symbols are only granted a subordinate place visually. The dominant image on the formal and semi-formal robes of the Qing is that of the **Dragon**, playing with a **Flaming Disk** or **Pearl** (a). In the late Han dynasty the dragon is described as consisting of "three parts" (head, body, and tail) with "nine likenesses": horns like a stag, the skull of a camel, eyes like a demon, a neck like a snake, the belly of a sea-monster, scales like a carp, claws like an eagle, the pads of a tiger, and the ears of an ox. Moreover on its forehead it has a bump like Mount Boshan (depicted on the robes as a circle), which gives him the capacity to ride on the clouds. The dragon was invoked in times of drought, because he ruled rain and thunder (the latter is perhaps represented by the flaming pearl.

Identification of the emperor with a dragon (a powerful yang-symbol) was an age-old theme; it achieved its apogee however during the Qing dynasty. Dragons were depicted on everything that had to do with the emperor, not only on his robes, but also on his furnishings, his throne, and on all the utensils. Dragons were the chief motif in the decoration of beams and ceilings, and in the metal work of the doors in all his palaces. The sloping middle part of the stairs at the front and back of each palace building consisted of a "dragon path" carved in white marble. Above these dragons the emperor then floated upwards in his litter, while the bearers climbed the steps on either side.
The five-clawed dragon, the long, with its five claws on each foot, served as an imperial emblem. Ordinary mortals (that is, princes of the third rank and lower, the remaining nobility and high officials) had to be content with a four-clawed dragon, the mang, unless the right to a fifth claw was explicitly granted them by the emperor.

a

b

c

d

e

De Acht Juwelen (Ba Bao)

"Acht Juwelen" waren een voorgeschreven onderdeel van de decoratie op veel typen staatsie- en semi-formele gewaden, en werden (onder meer) ook op de emblemen van ambtelijke rang verwerkt (cat.nos.77-80). Het zijn symbolen van rijkdom en voorspoed die drijvend in de golven worden afgebeeld, want de zee was volgens een oud geloof de bron van alle rijkdom.

"Acht Juwelen" was een term die nogal wat speelruimte liet. Oorspronkelijk is er misschien wel sprake geweest van een welomschreven achttal, maar ten tijde van de Qing-dynastie had men de keuze uit een veel ruimer aantal "juwelen", die naar believen werden gecombineerd. Vaak werden er ook minder motieven gebruikt, die dan een aantal malen werden herhaald.

De meestgebruikte waren:

(a) De gekleurde **parel**, alleen of in groepjes afgebeeld.

(b) Twee **vierkante gouden ornamenten**.

(c) Twee **ronde gouden ornamenten**, soms "verworden" tot munten met een gat.

(d) Een **klinksteen** (een archaïsch muziekinstrument).

(e) Twee **rhinoceros-hoorns** (een kostbaar afrodisiacum).

The Eight Jewels (Ba Bao)

The "Eight Jewels" were a required part of the decoration on many types of court and semi-formal robes, and they were also worked into the emblems of official rank (cat. nos.77-80). They are symbols of wealth and prosperity and are depicted as floating on the waves, because, according to an old belief, the sea was the source of all riches.

"Eight Jewels" was a term that left a certain amount of room for interpretation. Originally there was perhaps a carefully described set of eight, but by the times of the Qing dynasty one could choose from a much wider number of "jewels", that were combined at will. Often also, fewer than eight motifs were used and these were then repeated a number of times.

The most commonly used were:

(a) The coloured **Pearl**, depicted alone or in groups.

(b) Two **Square-shaped Golden Ornaments**.

(c) Two **Round-Shaped Golden Ornaments**, sometimes "degenerated" into coins with a central hole.

(d) A **Musical Stone** (an archaic musical instrument).

(e) Two **Rhinoceros Horns** (a costly aphrodisiac).

f

g

h

i

j

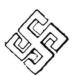

(f) Een takje **bloedkoraal**.

(g) Twee **rollen zijde**, vaak getransformeerd tot boekrollen of rolschilderijen.

(h) Een **goud-** of **zilverbaartje** (een "schoentje").

(i) De ***Ruyi* scepter**, die wensen in vervulling doet gaan (*ruyi* betekent "al wat u wilt").

(j) De **swastika**, die in China een van de schrijfwijzen werd voor *wan*, "tienduizend", en zo een symbool voor "lang leven".

(f) A branch of **Red Coral**.

(g) Two **Bolts of Silk**, often transformed into scroll books or scroll paintings.

(h) A **Gold** or **Silver Ingot**.

(i) The ***Ruyi* Sceptre**, that fulfills wishes (*ruyi* means "whatever you want").

(j) The **Swastika**, which in China was one of the ways of writing *wan*, "ten thousand", and therefore became a symbol for "longevity".

1

2

3

4

De Acht (Boeddhistische) Gelukssymbolen (Ba Jixiang)

In oorsprong worden dit geacht de mystieke merktekenen te zijn die in de voetafdrukken van de Boeddha te zien waren. In de 18de eeuw hadden de tekens echter voor de meeste mensen hun religieuze betekenis verloren (een betekenis die vaak ook onontwarbaar vermengd was geraakt met Chinese interpretaties), en werden ze als gelukssymbolen-zonder-meer gebruikt. Om diezelfde reden worden objecten uit deze groep ook wel tussen de "Acht Juwelen" aangetroffen. De acht symbolen zijn:

1. Het vorstelijk **baldakijn**, dat alle levende wezens bescherming biedt.

2. Het **rad van de leer**, dat door de Boeddha in beweging is gezet bij zijn eerste prediking.

3. De **horen** roept de gelovigen op tot verering.

4. De **vaas** symboliseerde waarschijnlijk reiniging, maar in China verwijst een vaas (*ping*) ook naar het woord voor "vrede", dat net zo klinkt.

The Eight (Buddhist) Emblems of Good Fortune (Ba Jixiang)

Originally these were considered to be the mystic signs of identity that could be seen in the footprints of the Buddha. In the 18th century however the signs had lost their religious meaning for most people (a meaning that was often inextricably overlaid with Chinese interpretations), and they were used purely and simply as emblems of good fortune. For the same reason objects from this group could also be found among the "Eight Jewels". The eight symbols are:

1. The princely **Canopy**, that gives protection to all living beings.

2. The **Wheel of the Law**, that was set in movement by the Buddha during his first sermon.

3. The **Conch Shell** summons the believers to worship.

4. The **Vase** probably symbolized purification, but in China a vase (*ping*) refers to the word for "peace" as well, which sounds exactly the same.

5

6

7

8

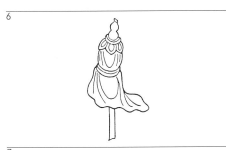

5. De **lotus** verbeeldt zuiverheid: de smetteloze bloem die oprijst uit een modderige poel.

6. Het **zonnescherm** staat (volgens sommigen) voor rechtvaardig bestuur, òf het biedt bescherming aan geneeskrachtige planten.

7. De **vissen** (*yu*) hebben een Chinese "rebus"-betekenis als symbool voor overvloed (*yu*).

8. De **knoop-zonder-eind** verbeeldt de eeuwigdurende barmhartigheid van de Boeddha, maar wordt ook prozaïsch gezien als "ingewanden" (*zang*). In ieder geval verwijst het symbool naar "langdurig" (*chang*), een lang leven.

5. The **Lotus** stands for purity: the spotless flower that rises from a muddy pool.

6. The **Parasol** (according to some people) stands for just government, or else it provides healing plants with shelter from the sun.

7. The **Fishes** (*yu*) have a Chinese "rebus" meaning: they are a symbol for plenty (*yu*).

8. The **Endless Knot** stands for the infinite mercy of the Buddha, but it can also be understood prosaically as meaning the "intestines" (*zang*). In both cases the symbol refers to *chang* meaning "enduring" or a long life.

Rebus-motieven

Hierboven was al enkele malen sprake van afbeeldingen van voorwerpen waarvan de naam verwijst naar een ander woord met dezelfde klank. Dat gebruik van simpele motieven als de woorden in een rebus-vocabulaire was vooral in de latere Qing in zwang.

Aangezien het Chinees een relatief beperkt aantal syllabische klanken heeft (en de - wèl aanwezige - toonverschillen hier niet meetellen), zijn de mogelijkheden tot zulke woordspelletjes legio.

De meest algemene van deze visuele woordspelingen is de afbeelding van **vleermuizen** (*fu*) voor "geluk" (*fu*). Met **rode vleermuizen** wordt die rebus nog een stapje uitgebreid, want rood is niet alleen een gelukskleur, het woord voor "rood" (*hong*) klinkt ook als het *hong* van "groots", of "verheven".

Vaak zien we ook vleermuizen (a) die weer andere symbolen in de bek dragen (zoals op cat no.23). **Vleermuis** met **klinksteen** (*fu qing*) verbeeldt dan "geluk en voorspoed", en **vleermuis** met **swastika** (*wan fu*) is "tienduizend maal geluk".

Een ander gebruikelijk rebus-motief is de **vlinder**. De klank van het woord *die* is identiek aan de term waarmee "zeventig à tachtig jaar oud" wordt aangeduid, zodat de afbeelding van een vlinder de wens uitdrukt een hoge leeftijd te bereiken. Zonder deze rebus-betekenis is de vlinder overigens ook een symbool voor huwelijksgeluk.

Rebus-motifs

Mention has been made a number of times already of depictions of objects where the name refers to another word with the same sound. This use of simple motifs based on words in a rebus-vocabulary was especially fashionable during the later Qing dynasty. In view of the fact that Chinese has a relatively limited number of syllabic sounds - the differences in tone, which are certainly present, do not count here - the possibility of word games of this sort is infinite.

The commonest of these visual word games is the depicting of **Bats** (*fu*) as standing for "happiness" (*fu*). In the case of **Red bats** this rebus is taken a step further, because red is not only a lucky colour, the word for "red (*hong*) also sounds like the *hong* meaning "majestic", or "sublime".

We often see bats (a) that carry other symbols in their mouths (as in cat no.23). **Bat** with **Musical Stone** (*fu qing*) stands for "happiness and prosperity", and **Bat** with **Swastika** (*wan fu*) means "ten thousand times happiness".

Another common rebus motif is the **Butterfly**. The sound of the word *die* is identical to the term denoting "seventy to eighty years old", so that depicting a butterfly expresses the desire to reach a great age. In addition to this rebus meaning, the butterfly is also a symbol for a happy marriage.

b

c

Chinese Karakters als Gelukbrengende Motieven

Ook de vele woorden voor "geluk", "voorspoed", etc. zèlf kunnen als decoratief gelukssymbool dienen, dankzij de aard van de Chinese schrijftaal, waarin een begrip in één teken (karakter) kan worden uitgedrukt.

Het meest gebruikt is het karakter **Shou**, "een lang leven", op talloze manieren (quasi-)archaïsch gestyleerd. Vaak zit in die stylering ook het swastika-motief - met de betekenis *wan*, tienduizend - verborgen, waardoor het lange leven nog verder wordt verlengd (a).

Xi betekent "vreugdevol", "geluk" (b).

Tweemaal het karakter *xi* is **"dubbel geluk"** (*shuangxi*), een symbool dat vooral bij het huwelijksfeest toepasselijk wordt geacht (c).

Chinese Characters as Auspicious Motifs

The many words for "happiness", "prosperity", etc, can themselves serve as a decorative symbol for fortune or happiness, thanks to the nature of the Chinese written language, in which a concept can be expressed in a single sign (character).

The commonest of these is the character **Shou**, "long life", which is done in countless (quasi) archaic forms of stylization. Often the swastika motif is also concealed in the stylization - with the meaning *wan*, ten thousand - so that longevity is made even longer (a).

Xi means "joyful", "happiness" (b).

If the character *xi* is repeated twice it means **"Double Happiness"** (*shuangxi*), a symbol that was considered particularly appropriate for a wedding feast (c).

a

b

Symbolen uit de dieren- en plantenwereld, en harmonie met de natuur

Aan allerhande gewassen en (in mindere mate) dieren wordt een symbolische betekenis toegekend.
De witte **kraanvogel** wordt geassocieerd met het legendarische Eiland van de Onsterfelijken, waar de gelukzaligen in witte gewaden gekleed gaan. De vogel is een symbool van eerbiedwaardige ouderdom, en van de grote wijsheid die volgens de Chinezen met een hoge leeftijd gepaard gaat.
"Kraanvogels en pijnbomen" is een geliefd motief voor schilderijen, want ook de altijdgroene **pijnboom** staat voor ouderdom en wijsheid.

De **_Lingzhi-zwam_**, Ganoderma lucidum, is een ander symbool voor onsterfelijkheid, of ten minste een lang leven. (Gemalen werd de zwam verwerkt in Taoïstische levens-elixers.) De vorm van de zwam komt terug in de kop van de _ruyi_ scepter, en waarschijnlijk ook in het gelukbrengende motief van de "vijfkleurige wolken", die een vergelijkbare krulvorm vertonen (a).

Een zeer populair symbool voor onsterfelijkheid en lang leven is de **perzik**. Talloze legendes zijn geweven rond de Perziken van Onsterfelijkheid, die zouden groeien in het verre Kunlun-gebergte, in de tuin van Xiwangmu, de heilige "Koningin-moeder van het Westen".

De wens van "vele jaren", die in het beeld van de perzik is vervat, kan worden uitgebreid tot **"driemaal veel"** (Sanduo). De **perzik** wordt dan gecombineerd met een **granaatappel** en een **Boeddha's hand**, een citrusvrucht met "vingers" (b). De vele roze pitjes in de granaatappel garanderen "veel zonen" en een vruchtbaar nageslacht, terwijl de Boeddha's hand (Fushou) "veel geluk" belooft. Fu (Boeddha) en shou (hand) verwijzen daar ook weer naar fu (geluk) en shou (lang leven).

In de frivole sfeer van motieven op

Symbols from the world of animals and plants, and of harmony with nature

A symbolic meaning is ascribed to all kinds of plants and also (to a lesser extent) to animals.
The white **Crane** is associated with the legendary Island of the Immortals where the blessed souls go about dressed in white robes. The bird is a symbol of venerable old age, and of the great wisdom that according to the Chinese goes with old age.
"Cranes and pine trees" is a favourite motif for paintings, because the evergreen **Pine Tree** also stands for wisdom and old age.

The **_Lingzhi-mushroom_**, Ganoderma lucidum, is another symbol for immortality, or at least for longevity. (The fungus was ground and mixed into the Taoist elixirs of long life). The shape of the mushroom recurs in the head of the ruyi sceptre, and probably also in the auspicious motif of the "five-hued clouds", which display a comparable scroll motif (a).

A very popular symbol for immortality and longevity is the **Peach**. Numerous legends are woven round the Peaches of Immortality, that are supposed to grow in the far Kunlun mountains, in the garden of Xiwangmu, the holy "Queen Mother of the West".

The wish for "many years", contained in the image of the peach, can be extended to include **"The Three Plenties"** (Sanduo). The **Peach** is then combined with a **Pomegranate** and a **Buddha's Hand**, a citrus fruit with "fingers" (b). The numerous pink pips in the pomegranate guarantee "many sons" and a fruitful progeny, while the Buddha's hand (Fushou) promises "abundant happiness". Here again Fu (Buddha) and shou (hand) also denote fu (happiness) and shou (longevity).

In the frivolous atmosphere of motifs on women's costume, on handkerchiefs, purses, scarves (and undoubtedly the

vrouwenkleding, op zakdoekjes, beursjes, sjerpen (en ongetwijfeld ook in de aankleding van het interieur), wordt in het algemeen "harmonie met de seizoenen" nagestreefd. De **pioen**, de **lotus**, de **chrysant**, en de **pruimebloesem** lijken daarbij de vier meest geliefde bloemen (en bloemmotieven) te zijn, geassocieerd met respectievelijk **lente**, **zomer**, **herfst** en **winter**. De weelderige pioenrozen symboliseren ook rijkdom en eer, de lotus zuiverheid, de chrysant vriendschap, en de pruimebloesem, die bloeit op met sneeuw bedekte takken, volharding.

De makers van lijstjes met "de" Bloemen voor de Vier Seizoenen zijn het over het algemeen wel eens, hoewel soms de **magnolia** voor de lente staat, waarbij de **pioen** dan een alternatief wordt voor de zomer. Voor het winterseizoen wordt ook vaak de **bamboe** genoemd. Bij de "bloemenkalenders", waarin voor iedere maand van het jaar een passende bloem wordt voorgeschreven, is de variatie echter veel groter: narcissen òf de prunus kunnen worden aangegeven voor de eerste maand, magnolia òf abrikoos voor de tweede, de lotus is de bloem van de zesde òf de zevende maand, etc. (Alleen over de perzikbloesem is men unaniem: die hoort bij de derde maand.)

Deze bloemensymboliek is dan ook duidelijk een meer speels verschijnsel, voornamelijk geassocieerd met de vrouwenvertrekken, en elegante presentjes. Toch is ook hierin een algemeen kenmerk van de Chinese symboliek te herkennen: ordening van de verschijnselen in een betekenisvol aantal - een aantal dat in feite belangrijker is dan de precieze invulling daarvan.

indoor furnishings too) "harmony with the seasons" is generally what is sought. The **Peony**, the **Lotus**, the **Chrysanthemum** and the **Plum Blossom** would seem to be the four most popular flowers (and flower motifs), associated with **Spring**, **Summer**, **Autumn** and **Winter** respectively. The luxuriant peonies also symbolize wealth and honour, the lotus stands for purity, the chrysanthemum for friendship, and the plum blossom that blooms on snow-covered branches, stands for perseverance.

The makers of lists of the Flowers for the Four Seasons are generally in agreement with each other, although the **Magnolia** sometimes stands for the Spring, and in that case the **Peony** forms an alternative for the Summer. For the winter the **Bamboo** is also often mentioned. With the "flower calendars", where an appropriate flower is prescribed for every month of the year, the variation is far greater however: narcissi or the plum blossom can be ascribed to the first month, magnolia or apricot blossom for the second, the lotus is the flower for the sixth or the seventh month, etc. Only for the peach blossom is there unanimity: this belongs to the third month.

This symbolism of the flowers is clearly a more playful phenomenon, mainly associated with the women's quarters, and elegant presents. Even so a universal trait of Chinese symbolism can be seen here too: providing a significant number for each of the phenomena one is ordering - a number that in fact seems to be more important than the actual symbols that make up that number.

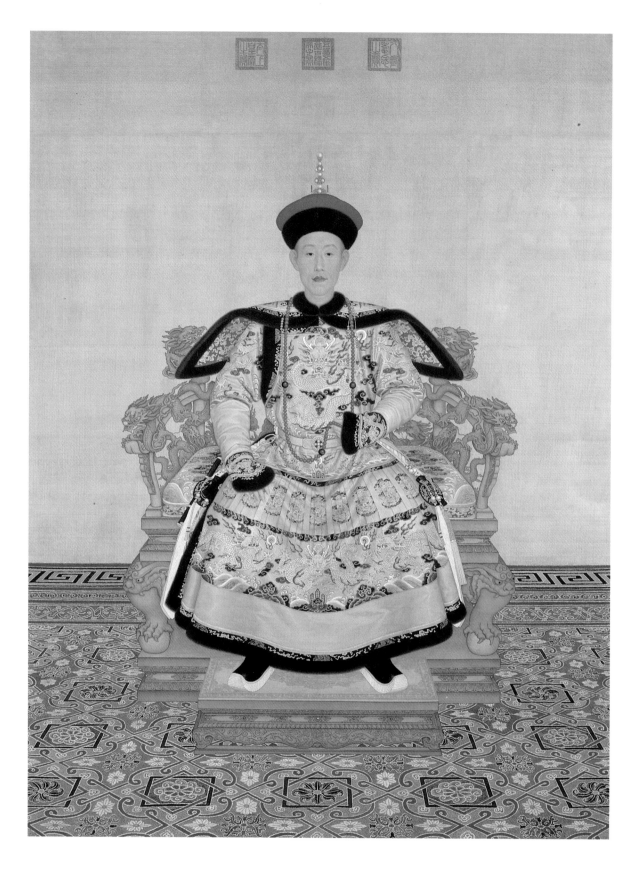

1

Portret van Keizer Qianlong (1711-1799, reg.1736-1795) in staatsiegewaad
Portrait of Emperor Qianlong (1711-1799, reigned 1736-1795) in Court Robes

Anoniem/Anonymous
Verticale rolschildering op zijde/Vertical scroll painting on silk
271 x 142 cm.

De vierde keizer van de Qing-dynastie werd geboren in 1711, als vierde zoon van Keizer Yongzheng (reg.1723-1735). Op vierentwintigjarige leeftijd volgde hij zijn vader op, onder de regeringstitel "Qianlong". Keizer Qianlong zou bijna zestig jaar regeren; uit eerbied voor zijn illustere grootvader - Keizer Kangxi, die meer dan zestig jaar had geregeerd - trad hij af juist vóór hij diens prestatie zou gaan evenaren.
De regeringsperioden van achtereenvolgens Kangxi, Yongzheng en Qianlong vormen de "Gouden Eeuw" van de Qing-dynastie. Door verstandige bestuursmaatregelen bloeiden landbouw, ambachtelijke industrie en handel op; China beleefde een eeuw van ongekende welstand, waarin het bevolkingsaantal zich meer dan verdubbelde. Onder Keizer Qianlong bereikte het rijk het toppunt van zijn macht, met een oppervlakte van 11.500.000 km², ongeëvenaard in de geschiedenis.
Het staatsieportret toont Keizer Qianlong op jeugdige leeftijd; het is kort na zijn troonsbestijging geschilderd. Portretten van dit type waren bestemd voor een speciale vooroudertempel ten noorden van de Verboden Stad. Anders dan in de "echte" Vooroudertempel, waar de zieletabletten van gestorven leden van de keizerlijke clan stonden opgesteld, hingen hier uitsluitend de (levensgrote) beeltenissen van de Mantsjoe-keizers en -stamvaders, samen met die van hun keizerinnen. Op gezette tijden werd geofferd voor de portretten, en bij speciale gelegenheden werden ze ook buiten, op het terras voor de hal uitgesteld. Van keizers die lang hebben geregeerd, zoals Qianlong, zijn meerdere voorouderportretten geschilderd, waarop we de keizer geleidelijk ouder zien worden. Een vergelijking van het hier getoonde schilderij met één van Qianlong's latere staatsieportretten (afb.) toont hoe aangrijpend een dergelijke serie het verouderingsproces kon illustreren.
De keizers werden strikt frontaal afgebeeld, gezeten op de drakentroon, en gekleed in het formele, helder gele staatsiegewaad (zie cat.no.22). Qianlong draagt hier een van de winter-versies van dat gewaad, afgezet met otterbont: de voorgeschreven dracht vanaf de 15e dag van de 9e maand tot de 1e dag van de 11e maand (Qianlong besteeg de troon op de 3e dag van de 9e maand). De winterkroon heeft een rand van sabelbont, en de rode bol van de kroon is getooid met een gouden piek waarin "Mantsjoerijse" parels zijn verwerkt, een hooggewaardeerde parelsoort afkomstig uit de benedenloop van de Sungari in het verre noordoosten. De parels waren befaamd vanwege hun uitzonderlijke grootte en bijzondere glans, en mochten uitsluitend door een keizer of keizerin worden gedragen. De kledingvoorschriften, door Keizer Qianlong zelf in 1759 afgekondigd, gelastten ook een snoer van dergelijke parels als hofketting (zie cat.no.30), maar op dit vroege portret draagt de keizer nog kralen van bloedkoraal.
Duidelijk zichtbaar is de gele gordel, met daaraan linten, geborduurde buideltjes en andere kleine objecten die aan weerszijden van de rok afhangen (zie hierover cat.no.37).

The fourth emperor of the Qing dynasty was born in 1711 and was the fourth son of the Emperor Yongzheng (reigned 1723-1735). He succeeded his father and on his accession he adopted the reign-title "Qianlong". Emperor Qianlong was to reign for sixty years, before he abdicated; out of respect for his illustrious grandfather - Emperor Kangxi, who had reigned for sixty-one years - he chose not to rival the latter's achievement.
The successive reigns of Kangxi, Yongzheng and Qianlong are known as the "Golden Age" of the Qing dynasty. Agriculture, crafts and trade flourished under a system of prudent government and China entered a period of unprecedented prosperity in which its population more than doubled. During the reign of Emperor Qianlong the empire reached its zenith and covered some 11.500.000 km², a size unparalleled in history.
This state portrait shows Emperor Qianlong as a young man and was painted shortly after his accession. Portraits of this kind were destined for a special ancestral temple located north of the Forbidden City. Unlike the "real" Imperial Ancestral Temple which contained the spirit-tablets of deceased members of the imperial clan, this temple only housed the (life-sized) portraits of the Manchu emperors, their ancestors, and their empresses. Sacrifices were made to the portraits at regular intervals and on special occasions they were brought outside and installed on the terrace in front of the hall. Emperors (like Qianlong) who reigned for a great many years were painted a number of times and these portraits show them gradually ageing. Comparison of this painting with one of Qianlong's later state portraits (ill.) demonstrates how movingly a similar sequence could capture this process.
The emperors were always depicted from the front, seated on the dragon's throne and attired in formal, bright yellow ceremonial robes (see cat.no.22). Here, Qianlong is wearing winter robes which are trimmed with otter fur. This was the prescribed attire to be worn from the 15th day of the ninth month to the first day of the 11th month (Qianlong ascended the throne on the third day of the ninth month). The winter crown had a sable edging. Its red spherical form is embellished with a golden point inlaid with "Manchurian" pearls which were highly valued and originated from the lower reaches of the Sungari in the far North-East. These pearls were famous for their exceptional size and extraordinary lustre and could only be worn by an emperor or empress. The clothing regulations, which were introduced by Emperor Qianlong in 1759, required that the emperor should also wear a strand of these pearls as "court beads" (see cat.no.30). However, this early portrait shows the emperor still wearing beads of red coral.
The yellow belt is clearly depicted and shows the various ribbons, embroidered purses and other small objects that hang from both sides of the skirt (for further information see cat.no.37).

Portret van Keizer Qianlong in staatsiegewaad/
Portrait of Emperor Qianlong in court robes
Paleismuseum Peking/Palace Museum Peking

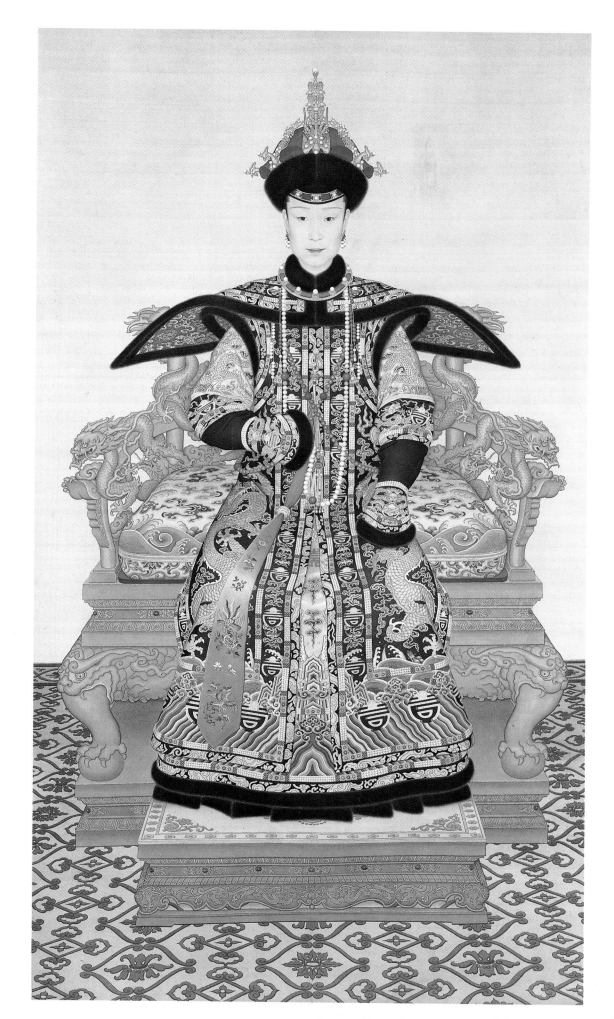

2
Portret van Keizerin Xiaoxian (1712-1748) in staatsiegewaad
Portrait of Empress Xiaoxian (1712-1748) in Court Robes

Anoniem/Anonymous
Verticale rolschildering op zijde/Vertical
scroll painting on silk
195 x 115,2 cm.

Xiaoxian was in 1727 aan het hof geïnstalleerd in de harem van Prins Hongli, de latere Keizer Qianlong. Ze werd zijn favoriete gemalin, en in 1738, twee jaar na de troonsbestijging, koos hij haar als zijn keizerin. Ze zou echter niet oud worden. In 1748, toen zij Qianlong op een van zijn inspectiereizen naar het zuiden vergezelde, werd ze tijdens de terugtocht door het Keizerskanaal ernstig ziek. Toen de boot in Dezhou aanlegde, was Keizerin Xiaoxian overleden.

Het portret toont de jonge keizerin in het - met schapevacht gevoerde - winter-staatsiekleed. Mouwen en zoom van het onderkleed, en de randen van schouderkappen en kraag zijn afgezet met smalle repen zwart otterbont. Ook de rand van de feniks-kroon is in bont uitgevoerd (vgl.cat.no.29, voor een zomer-kroon met fluwelen rand). Ze draagt de voorgeschreven drie strengen hofkralen (zie cat.no.31): twee snoeren bloedkoraal zijn kruislings omgeslagen, een snoer Mantsjoerijse parels hangt om de hals. De "keizerlijke" pose, met één hand op de knie, de andere spelend met de hofkralen, is enigszins ongebruikelijk. De keizerinnen werden meestal strikt symmetrisch afgebeeld, met de handen gevouwen in de schoot.

De beminnelijke schoonheid van deze keizerlijke favoriete is overtuigend weergegeven, het portret zal de keizer dan ook zeker hebben behaagd.

Beide schilderijen, zowel dat van Keizer Qianlong als ook dat van zijn lieftallige keizerin, vertonen in het gebruik van perspectief en schaduwwerking een duidelijke Europese invloed. Men heeft deze twee portretten wel toegeschreven aan Giuseppe Castiglione, de Italiaanse Jezuïet die van 1715 tot zijn dood, in 1766, als schilder aan het Chinese hof actief was, en wiens produkten bij de keizer bijzonder in de smaak vielen. De portretten zijn echter niet gesigneerd; bovendien lijkt het niet waarschijnlijk dat de uitvoering van een ritueel beladen object als het voorouderportret aan vreemdelingen zou worden toevertrouwd.

Xiaoxian entered court life in 1727 as a member of the harem of Prince Hongli who later became Emperor Qianlong. She was his favourite consort and in 1738, two years after his accession, he chose her to be his empress. Sadly, she died young. In 1748 she accompanied Qianlong on a journey of inspection in the South and became seriously ill while returning through the Grand Canal. Empress Xiaoxian died before the boat reached Dezhou.

The portrait shows the young empress in her winter robes which are lined with sheepskin. The sleeves and hem of her undergarment plus the shoulder cape and collar are all trimmed with narrow strips of otter. The phoenix crown is also edged with fur (cat.no.29 shows a summer crown with velvet edging). She is wearing the required three strands of court beads (see cat.no.31): two strands of red coral are draped crosswise and a string of Manchurian pearls adorns her neck. The "imperial" pose, with the one hand on the knee and the other playing with the court beads is somewhat unusual. Generally, the empresses were depicted in a strictly symmetrical fashion with their hands neatly folded in their laps.

The engaging beauty of this imperial favourite has been convincingly rendered and the portrait must have been much to the emperor's liking.

Both the painting of Emperor Qianlong and that of his lovely empress clearly display a European influence in the use of perspective and shadow. In fact, these two portraits have been ascribed to Giuseppe Castiglione, the Italian Jesuit who worked as a painter to the Chinese court from 1715 until his death in 1766 and whose work particularly appealed to Emperor Qianlong. However, neither portrait is signed and it seems improbable that the realization of a ritual object such as an ancestor portrait should have been entrusted to a foreigner.

3
**De intocht van Keizer Kangxi in Peking
(rol no.12 van "Beelden van de Zuidreis")
The Entry of Emperor Kangxi to Peking
(scroll no. 12 of "Scenes from the Journey
to the South"**

Wang Hui (1632-1717) en anderen/and
others
Horizontale rolschildering (handrol) op
zijde/ Horizontal scroll painting (handscroll)
on silk
67,8 x 2313,5 cm.

B

C

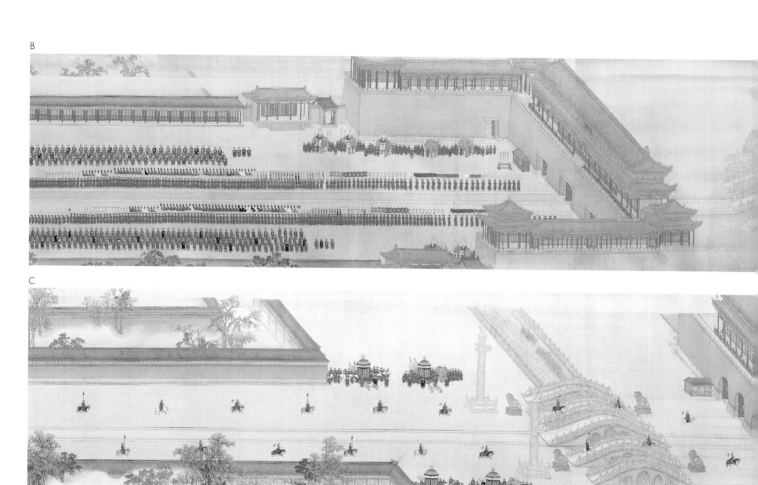

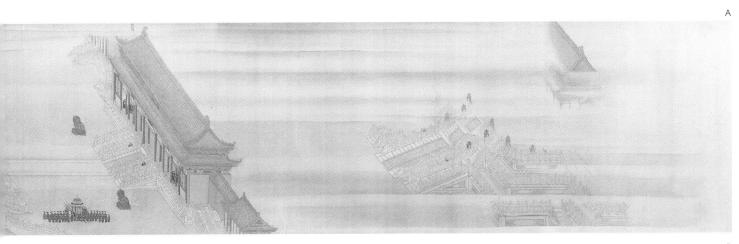

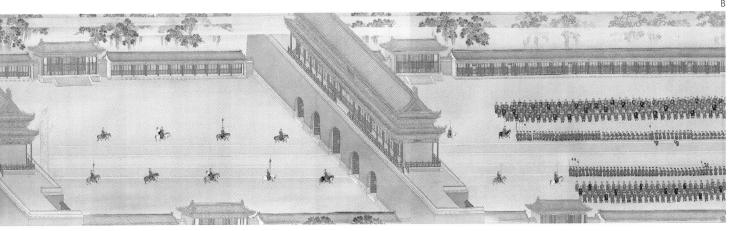

D

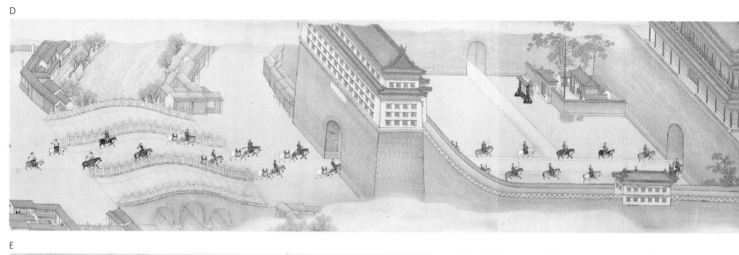

E

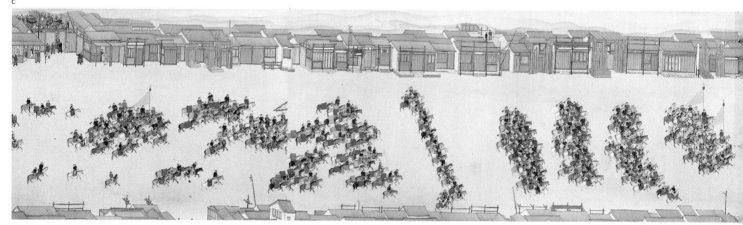

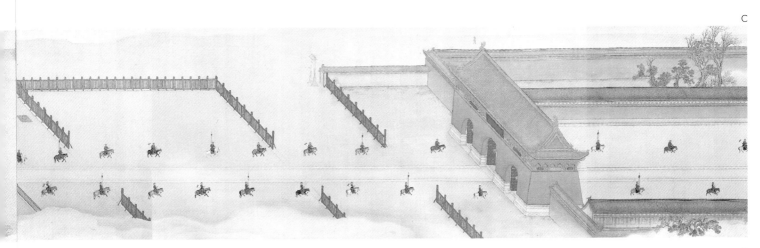

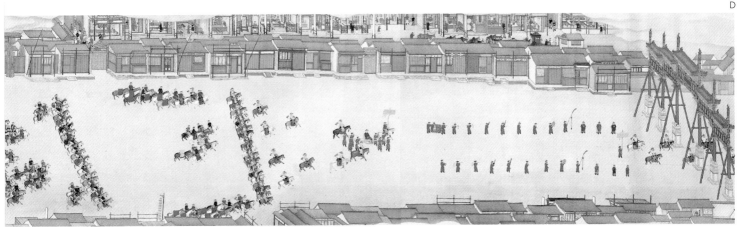

3

De tweede inspectiereis naar het gebied "ten zuiden van de rivier" (*Jiangnan*, i.e. de provincies Jiangsu en Zhejiang, het rijkste en meest produktieve deel van China) die Keizer Kangxi in 1689 had ondernomen, was een groot succes geworden. Het zag er naar uit dat de Chinese bevolking, twee generaties na de val van de Ming, uiteindelijk voor de nieuwe Mantsjoe heersers gewonnen was - waarschijnlijk niet in de laatste plaats door de persoon van Keizer Kangxi zelf, die een oprechte belangstelling en medeleven ten toon spreidde, en zich (anders dan in de hoofdstad gebruikelijk was) overal vrijelijk aan het volk had vertoond. De eerste Zuidreis, in 1684, was nog slechts een voorzichtige aanzet geweest, deze tweede liep uit op wat niet minder dan de zegetocht van een populaire volksheld leek.

Wang Hui, een der beroemdste schilders van die tijd, werd belast met de taak, de glorieuze tocht af te beelden. Onder zijn leiding werkte een onbekend aantal leerlingen en naamloze hofschilders tenminste drie jaar lang aan de voltooiing van het kolossale werk: twaalf rolschilderingen met een gemiddelde lengte van ruim twintig meter, tezamen waarschijnlijk het grootste en meest complexe schilderij ter wereld.

In het hier getoonde, twaalfde deel, keert Kangxi terug in het strikte protocol van de hoofdstad. De rol geeft vooral een zeer nauwkeurig en gedetailleerd beeld van de centrale Noord-Zuid as van Peking, de brede allée met zijn indrukwekkende opeenvolging van poortgebouwen, bedoeld om iedere bezoeker met ontzag te vervullen - de route die leidde naar het ceremoniële hart van het paleis, de Hal van de Hoogste Harmonie (*Taihedian*) op zijn drievoudige marmeren terras.

Uit de historische bronnen weten we overigens, dat Keizer Kangxi bij deze gelegenheid die route in het geheel niet heeft gevolgd. In werkelijkheid ging hij - voor een condoleantiebezoek - rechtstreeks naar het huis van een enkele dagen tevoren gestorven oom, in het westelijk deel van de stad. Associatie met de dood zou echter een ongepast besluit zijn voor een politieke zegetocht als deze; we moeten de rol dan ook zien als een afbeelding van het standaard-ceremonieel voor een dergelijke gelegenheid.

De tekst aan het begin van de rol luidt: "De keizer verklaarde de taken van deze Zuidreis te hebben volbracht. Hij had nota genomen van de stand van de Gele Rivier, van de plaatselijke omstandigheden, en de daden van grote verdienste. Door zijn oplettendheid waren overal langs zijn weg misstanden opgeheven, en was redding gebracht in overstroomde en verwoeste gebieden. Toen dat alles was geschied, beval hij naar de hoofdstad terug te keren.

Zijne Majesteit werd gedragen van de Poort van Eeuwige Duurzaamheid (*Yongdingmen*) naar de Middagpoort (*Wumen*). De bevolking van de hoofdstad liep uit, en vulde zingend en dansend de straten. Scharen van ambtenaren en officieren, en lange rijen soldaten heetten de keizer welkom. Boven de pracht van de keizerlijke woonstee en haar machtig verheven poorten werden geurige rook, welriekende nevel en gelukbrengende wolken verspreid. De tekst "Lang leve de Keizer" werd op de weg geformeerd."

Een Chinese handrol wordt "gelezen" van rechts naar links; we beginnen dus bij de Taihedian, in nevelen gehuld, en gaan naar het zuiden, de keizer tegemoet. Via de Poort van de Hoogste Harmonie met zijn bronzen leeuwen, en de vijf witmarmeren bruggen over het water van de Gulden Rivier bereiken we de Middagpoort, de zuidpoort van de Verboden Stad - een kolossaal poortgebouw met twee vooruitstekende vleugels en vijf poortopeningen. Hier begint de rituele processie van de keizerlijke insignia, enkele honderden tekenen van waardigheid, gedeeltelijk opgesteld hier, tussen de Middagpoort en de Oprechte Poort (*Duanmen*), gedeeltelijk meegedragen door het escorte dat de keizer voorafgaat. Afgezien van de in blauw of zwart geklede scharen van hoge ambtsdragers, die wachten op de terugkeer van hun keizer, maken op dit eerste traject alle aanwezigen deel uit van die uitstalling. Kornaks met olifanten openen de rij. We zien ongezadelde dieren die "de weg vrijmaken" (*kailuxiang*), en "vredes"-olifanten met gouden vazen op de rug (zie cat.no.70). Aan weerszijden van het middenpad een lange rij rituele objecten: parasols, waaiers, banieren en vlaggen in de kleuren van de vijf richtingen van het hemelgewelf, gouden wapens, en de trommels, fluiten, en hoorns van de muziek van het "Grote Escorte".

De eerste ruiters van de keizerlijke stoet zijn de Oprechte Poort al gepasseerd. Zij volgen het pad tussen de rijen ambtenaren en de garde, want de middenbaan blijft - evenals de middelste poortopening - gereserveerd voor de keizer. De twee rijen kalm voortstappende ruiters leiden ons oog langs de Poort van de Hemelse Vrede (*Tian'anmen*), over de marmeren bruggen voor die poort, en naar de volgende keizerlijke insignia: de vier rijk versierde reiskoetsen, waarvan twee door olifanten, en twee door paarden werden getrokken. De weg loopt verder tussen rode muren, die het bestuurskwartier afbakenen. Die rode muren, en de volgende poort, de Poort van de Grote Qing (*Daqingmen*) zijn sinds lang verdwenen: tegenwoordig strekt zich daar het immense Plein van de Hemelse Vrede uit. In de keizertijd hoorde deze wijk echter nog tot de z.g. Keizerstad, de dikke "schil" rondom de Verboden Stad,

waar de regeringskantoren waren gevestigd - verboden terrein voor het gewone volk.

Na de Keizerstad zien we de dubbele zuidpoort van de bovenstad opdoemen, *Zhengyangmen*, de Poort van de Middagzon, met zijn halvemaanvormige uitbouw en versterkte voorpoort, met schietgaten. De ruiters die zich juist in de ruimte tussen de beide poorten bevinden, dragen de hoogste van de keizerlijke insignia met zich mee: een gouden vouwstoel, gouden vaatwerk, en wierookbranders - de keizer kan niet ver meer zijn. En inderdaad, buiten de poort nog een korte rij ruiters die sneeuwwitte paarden met zich meevoeren, ook onderdeel van de tekenen van waardigheid, en dan volgt reeds de voorhoede van de Keizerlijke Garde. (Het middenpad is hier niet langer taboe, want we zijn buiten de keizerlijke enclave). Voorbij het grote staketsel van een erepoort zien we nu, voorafgegaan door een orkestje te voet, de bescheiden open draagstoel van de keizer naderen. Andere afdelingen van Garde en Lijfwacht volgen, en daarachter rijdt in formatie het overige gezelschap, na eenenzeventig dagen terug van de reis. Aan het einde van de stoet trekken tenslotte de diverse lastdieren voorbij, èn enige achterblijvers, die zich in galop langs de paarden en kamelen haasten om alsnog in de rijen aan te kunnen sluiten.

Als regel was het het gewone volk verboden de keizer te aanschouwen. Langs dit deel van de route, door de benedenstad, zijn dan ook alle deuren en luiken aan de hoofdstraat gesloten, en ook de zijstraten zijn afgeschermd. Alleen aan het einde van de straat wagen enkele bewoners zich voorzichtig naar buiten - de keizer is immers al voorbij. Ze worden echter onverbiddelijk teruggewezen door de soldaten die de zijstraat bewaken, en bij de versperring van die zijstraat komt het zelfs tot handgemeen. Wat in het zuiden werd aangemoedigd, kan in Peking niet worden toegestaan!

Op het laatste deel van de hoofdstraat, voor de Poort van Eeuwige Duurzaamheid, zorgen vertegenwoordigers van de "vier klassen" van de maatschappij (literaten, boeren, handwerkslieden en kooplui) ten slotte voor een naschrift in natura, *Tian-zi wan-nian*, ofwel: "Lang leve de keizer!".

3

In 1689 Emperor Kangxi undertook a second journey of inspection to the area "south of the river" (Jiangnan, the provinces of Jiangsu and Zhejiang which are the richest and most productive parts of China). This expedition was a great success. It seemed that two generations after the fall of the Ming Dynasty, the Chinese people had finally been won over to their new Manchu rulers. To a considerable extent this was due to Kangxi's own behaviour: he had shown genuine sympathy and concern, and had mingled freely with the local population (which would be unthinkable in the capital). The first Journey to the South (which took place in 1684) was simply a cautious prelude, this second Journey ended up being nothing less a triumphal procession of a popular national hero.

Wang Hui, one of the most famous painters of the day, was entrusted with the task of depicting this glorious journey. Under his direction, an unknown number of pupils and anonymous court painters worked for at least three years towards the completion of this colossal work: 12 scroll paintings with an average length of more than 20 metres. When considered as a whole, this is probably the largest and most complex painting in the world.

In the 12th section shown here, Kangxi returns to the strict protocol of the capital. The scroll provides an extremely precise and detailed impression of the central north-south axis of Peking: the broad avenue with its impressive succession of gateways that were designed to fill the visitor with awe. This route led to the ceremonial heart of the palace, the Hall of Supreme Harmony (Taihedian) located on its three-level marble terrace.

In fact, we know from historical sources that on this particular occasion Emperor Kangxi did *not* follow this route. He actually went straight to the western part of the city to offer his condolences to the family of an uncle who had died some days previously. However, the shadow of death would have been considered an unsuitable conclusion for a triumphal procession such as this and so we must view the roll as the representation of the standard ceremonies performed at this kind of event.

The text at the beginning of the roll reads as follows:

"The emperor declared that the goals of this Journey to the South had been achieved. He had taken note of the state of the Yellow River, of local circumstances and of the deeds of greatest merit. He was quick to alleviate ills throughout the journey and aid was provided to flooded and devastated areas. Once all this had been done he ordered the return to the capital. His Majesty was borne from the Gate of Everlasting Certainty (Yongdingmen) to the Meridian Gate (Wumen). The population of the capital turned out in force and filled the streets with singing and dancing. The emperor was welcomed by crowds of officials and officers and by long rows of soldiers. Fragrant smoke, sweet-smelling mists and auspicious clouds billowed above the splendour of the imperial abode and its towering gateways. The text "Long live the Emperor" was formed along the route".

A Chinese hand scroll is "read" from right to left. This means that we begin at the Taihedian, swathed in mist, and progress due south towards the emperor. Passing the Gate of Supreme Harmony with its bronze lions and the five white marble bridges across the waters of the Golden River, we eventually reach the Meridian Gate, the southern gate of the Forbidden City - a colossal gateway with two projecting wings and five openings. It is here that the ritual procession of the imperial insignia begins: several hundred items of regalia that are partly amassed here, between the Meridian Gate and the Gate of Uprightness (Duanmen) and partly borne by the escort that precedes the emperor. All those present on this first part of the route are involved in carrying the various insignia apart from the hoardes of high office-holders who are dressed in blue or black and who await the return of their emperor. Mahouts with elephants stand at the beginning of the rows. We see unsaddled animals who "keep the road free" (kailuxiang) and "peace" elephants with golden vases on their backs (see cat.no.70). On both sides of the path in the middle is a long row of ritual objects: parasols, fans, banners and flags in the colours of the five heavenly directions, golden ritual weapons and the drums, flutes and horns of the music of the "Grand Escort".

The first horsemen of the imperial retinue have already passed the Gate of Uprightness. They proceed between the rows of officials and the guards because the path in middle (and the middle gate) is reserved for the emperor. The two rows of horsemen who calmly advance at a trot direct our gaze towards the Gate of Heavenly Peace (Tian'anmen), across the marble bridges in front of this gate and to the next representation of the imperial insignia: four richly decorated coaches, two of which are drawn by elephants, and two by horses.

The route continues, flanked by the red walls that demarcate the government district. These red walls, and the next gateway, the Gate of the Great Qing (Daqingmen), vanished long ago and are now replaced by the immense Square of Heavenly Peace. However, at the time of the emperors this district was a part of the "Imperial City", the thick "shell" that surrounded the Forbidden City, which housed the government offices and was strictly off-limits to ordinary people. Beyond the Imperial City we see the double southern gate of the inner city looming up: Zhengyangmen, the Gate of the Noonday Sun, with its half-moon extension, fortified outer gate and embrasures. The horsemen, that are situated in the space right between the two gates, are bearing the most precious items of the imperial insignia: a golden folding chair, golden dishes and incense burners - the emperor must be somewhere in the vicinity. And indeed, outside the gate is the spearhead of the Imperial Guard which is preceded by a small line of horsemen leading snow-white horses that also belong to the imperial insignia. (The middle path is no longer taboo as we are now outside of the imperial enclave). Glancing beyond the stockade of a triumphal arch we see an orchestra approaching on foot which is followed by the emperor's modest litter. Behind him are groups of guards and body-guards and behind them are the rest of the company riding in formation and returning after a journey lasting 71 days. The procession ends with various beasts of burden and a few stragglers who gallop past the horses and camels in an attempt to take their places in the lines.

As a rule, ordinary people were forbidden to stare at the emperor. Hence all the doors and shutters along this part of the route (through the outer city) have been closed and side streets have been screened off. At the end of the street a few inhabitants are gingerly leaving their houses - after all the emperor has already passed by - but they are ordered back by the soldiers on guard; at the entrance of the barricaded side street this even results in a scuffle. What is encouraged in the South is most certainly not permitted in Peking!

Finally, in front of the Gate of Everlasting Certainty on the last section of the main street, representatives of the "four classes" of society (men of letters, farmers, craftsmen and merchants) are forming a post-script: Tian-zi wan-nian, "Long live the emperor!".

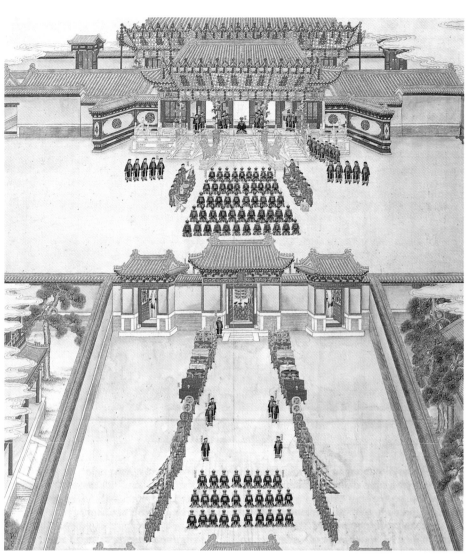

5

5

Binnen het terrein staan achtereenvolgens de Poort van de Zuidelijke Hemel (*Nantianmen*, waarvan alleen het topje zichtbaar is) en de driedubbele Poort van Duurzaam Vertrouwen (*Changxinmen*). Daarachter verheft zich de Poort van Rust en Mededogen (*Ciningmen*), de toegangspoort tot het paleis waar de keizerin-weduwe al op de troonzetel moet hebben plaatsgenomen. De keizer zit eerbiedig geknield voor de middelste poortopening.

Voor het terras begint de uitstalling van insignia van de keizerin-weduwe met de gouden stoel, het gouden vaatwerk en de andere gouden objecten, hier niet meegedragen door een bereden Garde zoals bij Keizer Kangxi's intocht (cat.no.3), maar op rood-met-gouden laktafels uitgestald. Tussen de twee rijen knielen de keizerlijke prinsen en andere leden van de adel. De uitstalling zet zich voort buiten de Poort van Duurzaam Vertrouwen, waar ook een groep ministers en andere hoge ambtsdragers neerknielt. Allen zullen zij negen maal kowtowen in de richting van de keizerin-weduwe, onzichtbaar in haar paleis.

5

Inside the palace grounds are the successive gateways of the Gate of the Southern Heavens (*Nantianmen*, of which only the top is visible) and the triple Gate of Enduring Faith (*Changxinmen*). Behind them is the impressive Gate of Compassion and Tranquillity (*Ciningmen*) which forms the entrance to the palace where the dowager-empress will have already taken her place on the throne. The emperor is shown kneeling deferentially in front of the middle gateway.

The display of the dowager-empress's regalia begins in front of the terrace with the golden chair, the golden plates and other golden objects which, unlike the entrance of Emperor Kangxi (cat.no.3), are not borne by mounted Guards but are placed on red and gold lacquer-work tables. The imperial princes and other members of the nobility are kneeling between these two rows. This display continues beyond the Gate of Enduring Faith where a group of ministers and high officials are kneeling. They will all kowtow nine times in the direction of the dowager-empress who is hidden away in her palace.

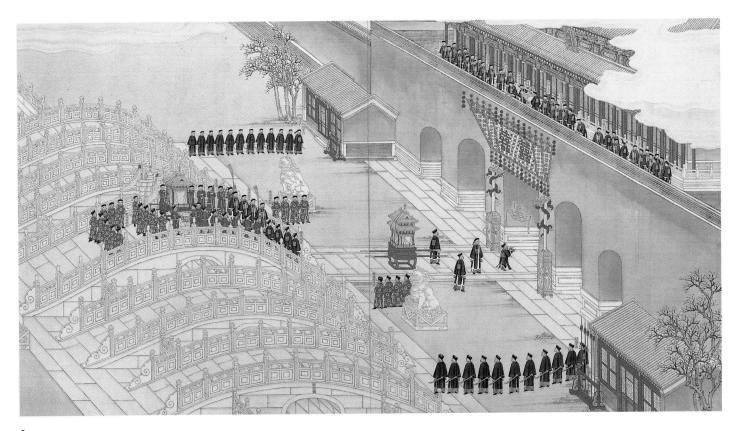

8

8

Op het terras boven de Poort van de Hemelse Vrede is voor deze gelegenheid een gouden feniks opgesteld. De wolkenschaal met de proclamatie wordt nu aan een veelkleurig koord vanaf het hoog verheven terras neergelaten, waarbij de snavel van de gouden vogel als katrol fungeert. Beneden wordt het document geknield in ontvangst genomen, en opnieuw in het drakenpaviljoen gelegd. Daarna zal het in processie naar de burelen van het Ministerie van Riten worden gedragen. Zoals te zien is op de marmeren brug over de Gulden Rivier, gaan een keizerlijk geel zonnescherm en twee vlaggen voorop, gevolgd door een "wierookpaviljoen"; dan volgt een orkestje van keizerlijke processie-muziek, en de stoet zal worden afgesloten door het drakenpaviljoen met daarin de proclamatie.

Met twee grote banketten werd daarna het huwelijksfeest afgesloten - één in de Hal van de Hoogste Harmonie voor de mannelijke verwanten van de nieuwe keizerin, en één in het Paleis van Rust en Mededogen, voor de vrouwen.

Keizer Guangxu zou overigens nooit de kans krijgen te ontsnappen aan de greep van de tyrannieke keizerin-weduwe. Zij verspreidde geruchten waarin hij als zwak en ziekelijk werd afgeschilderd - een reden om hem nauwelijks inmenging in staatszaken toe te staan. Pogingen tot rebellie werden afgestraft met eenzame opsluiting op een klein eilandje in het park ten westen van de Verboden Stad. Toen Cixi op 15 november 1908 eindelijk stierf, werd aangekondigd dat Keizer Guangxu de dag daarvoor was overleden. De werkelijke omstandigheden van zijn dood zijn echter tot op heden niet bekend.

8

To mark the occasion a golden phoenix has been placed on the terrace on top of the Gate of Heavenly Peace. The cloud plate bearing the proclamation is now let down from these lofty heights on a multicoloured cord and with the bird's beak functioning as a pulley. Below a kneeling figure receives the document and once again places it in the dragon pavilion. The procession then heads for the offices of the Ministry of Rites. As can be seen on the marble bridge that spans the Golden River, this procession will be led by a yellow imperial parasol and two flags, behind which is an "incense pavilion", and an orchestra playing processional music; then the dragon pavilion will follow, bearing the proclamation.

The wedding was concluded with two large-scale banquets: one was held in the Hall of Supreme Harmony for the male relatives of the new empress and the other in the Palace of Compassion and Tranquillity for the women.

Emperor Guangxu was destined never to escape the steely grasp of the tyrannical Dowager Empress. She spread rumours that he was weak and sickly so as to prevent him from meddling in affairs of state. Attempted rebellions resulted in a lonely internment on a small island in the park to the west of the Forbidden City. When Cixi finally died on 15 November 1908, it was announced that Emperor Guangxu had expired the day before. The true circumstances of his death remain a mystery to this very day.

9
**Feestelijkheden ter gelegenheid van de
verjaardag van Keizerin-weduwe
Chongqing (deel 4)**
**Festivities to Celebrate the Birthday of
Dowager Empress Chongqing (part 4)**

Zhang Tingyan (en anderen/and others)
Horizontale rolschildering (handrol) op
zijde/Horizontal scroll painting (handscroll)
on silk
65 x 2.887 cm.

B

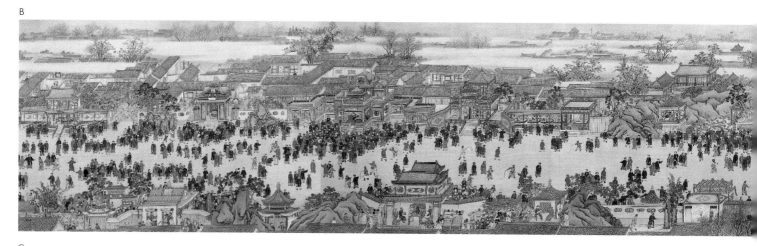

C

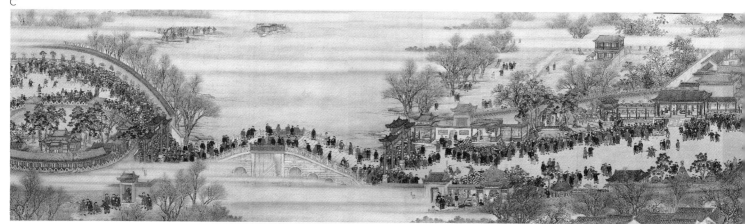

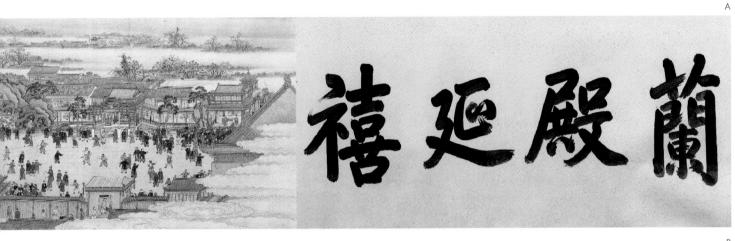

A

蘭殿延禧

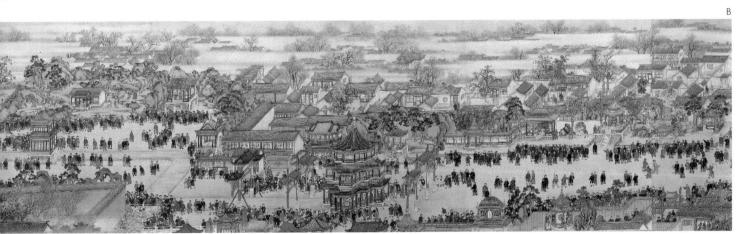

B

D

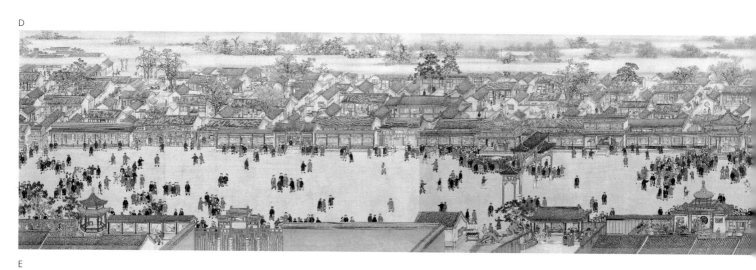

E

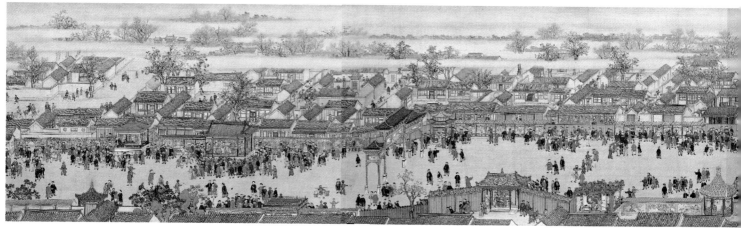

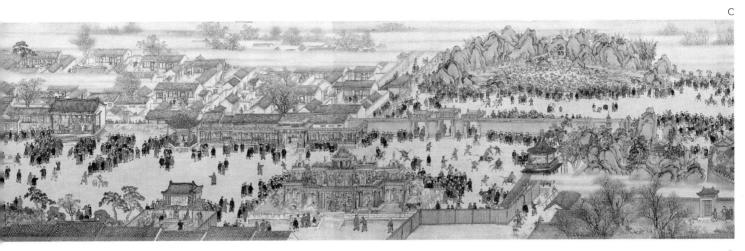

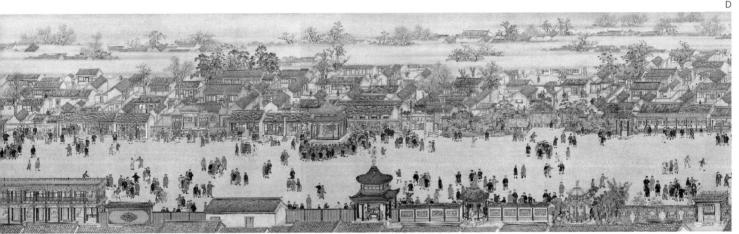

F

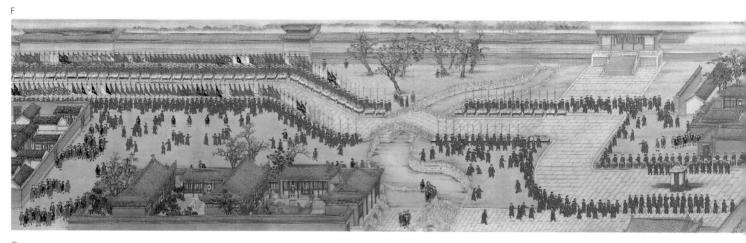

G

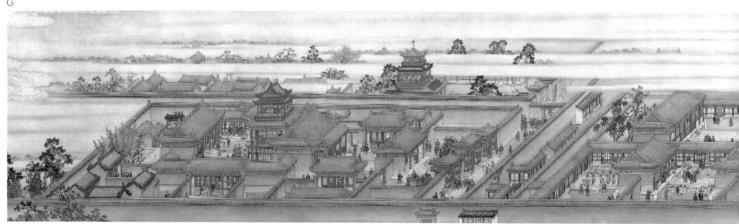

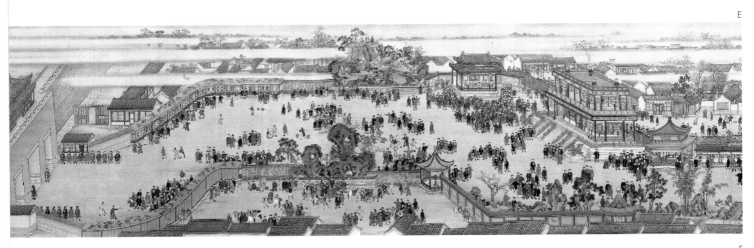

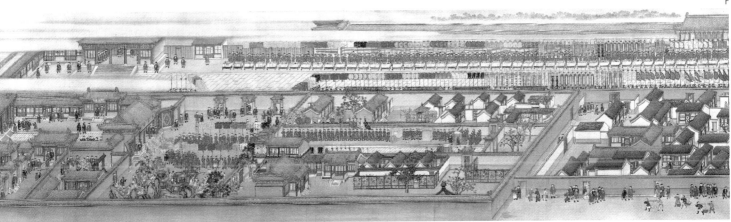

9

Keizerlijke verjaardagen behoorden, samen met het Nieuwjaarsfeest en de Winterzonnewende, tot de belangrijkste feestdagen van de Chinese kalender. Vooral in "kroonjaren" waren ze vaak aanleiding tot een grandioos en zeer kostbaar festijn. (In 1790 werd ter gelegenheid van Keizer Qianlong's tachtigste verjaardag aan de versiering van de route tussen het Zomerpaleis en de Verboden Stad alleen al meer dan 1.100.000 tael zilver gespendeerd.)

In 1751 gelastte Keizer Qianlong een grootscheepse viering van de zestigste verjaardag van zijn moeder, Keizerin-weduwe Chongqing. De feestelijkheden werden door hofschilders vastgelegd in een serie van vier rolschilderingen die de route naar het paleis van de keizerin-weduwe afbeelden, te beginnen bij Yiheyuan - een zomerpaleis in de noord-westelijke voorstad - tot in de Verboden Stad. De hier getoonde rol is de laatste van de vier, en bestrijkt een traject van ca. 3 km. De schildering begint (rechts) juist binnen de Xi'an-poort, de westelijke poort in de muur rond de Keizerstad, en eindigt in de noord-westhoek van de Verboden Stad bij het Paleis van Rust en Mededogen (Cininggong), het Paleis van een Lang Leven in Gezondheid (Shoukanggong), en het Paleis van een Lang Leven in Vrede (Shou'angong), de "woonwijk" van de weduwen van de dynastie.

In aanmerking genomen dat hier een bochtige route moest worden afgebeeld en niet, zoals in cat.no.3, een allée die even recht is als de strook beschilderde zijde zelf, wordt in de rol het traject zeer nauwkeurig gevolgd. Met een plattegrond van het oude Peking ernaast zijn vrijwel alle oriëntatie-punten (zoals een stadspoort die in de verte oprijst, of een groot klooster tussen de huizen) te duiden, en vallen ook bepaalde conventies in de weergave op: waar de route een hoek om gaat, bijvoorbeeld, is in het wegdek op het schilderij steeds een kleine "z"-bocht aangebracht.

De hele route is aan weerszijden afgeschermd - dat wil zeggen, ze is niet eenvoudigweg afgesloten (zoals bij de intocht van Keizer Kangxi), maar er is met allerlei decoratieve middelen voor gezorgd dat het leven van alledag aan het oog onttrokken is. Tientallen meters lange schermen van met planten begroeid bamboe traliewerk, en overdekte galerijen

10
Banket in Jehol voor West-Mongoolse stamhoofden
Banquet in Jehol for the West Mongolian Chieftains

Jean Denis Attiret (1702-1780)
Giuseppe Castiglione (1688-1766)
Ignatius Sichelbart (1708-1780)
en Chinese hofschilders/and Chinese court painters
Schildering in breed formaat op zijde/Horizontal painting on silk
221,2 x 419,6 cm.
gedateerd/dated 1755

Onderwerp van dit monumentale schilderij is een feestelijk banket in de "Tuin van de Tienduizend Bomen" (Wanshuyuan) in het park van het zomerpaleis in Jehol, ten noorden van Peking en buiten de "Muur" gelegen. De datum is 5 juli 1754, en gevierd wordt de aansluiting van een aantal stammen van de West-Mongolen als bondgenoten van het Qing-rijk.
Het veilig stellen van de grenzen in Centraal Azië was in de eerste anderhalve eeuw van de dynastie een onderwerp van voortdurende zorg. De Oost-Mongolen waren al sinds 1636 trouwe bondgenoten van de Mantsjoe heersers, maar de verschillende stammen van de West-Mongolen bleven een potentiële dreiging, ook nadat Keizer Kangxi in 1696 de Dsoengaren-aanvoerder Galdan uit Buiten Mongolië had verdreven. Rond 1750 raakten de stammen echter in onderlinge successiestrijd verwikkeld, met het gevolg dat enkele groepen naar het oosten uitweken om zich bij de Qing aan te sluiten. Met hun steun besloot Keizer Qianlong nu tot een definitieve afrekening: tussen 1755 en 1757 werd in drie grote veldtochten het gebied van de Yili-rivier, zo'n 3000 km. ten westen van Peking, "gepacificeerd", zoals men dat noemde; de Dsoengaren-bevolking werd daarbij grotendeels uitgeroeid. Nadat ook de oases in het Tarim-bekken veroverd waren, kon het gehele gebied - als Xinjiang (de nieuwe provincie) - bij China worden ingelijfd.
In 1755, bij de eerste veldtocht, hadden de Dsoengaren zich zonder slag of stoot overgegeven (het grote bloedvergieten kwam pas later). De oplossing van het Mongolen-probleem leek al zeer nabij - alle reden dus om de aansluiting van de eersten van die stammen, een jaar daarvoor, voor eeuwig in een grandioos schilderij te laten vastleggen.
Het terrein voor het banket is omheind met een gele wand van tentdoek. Daarbuiten, in het park, zijn enkele kleine tentjes opgezet voor de keukenstaf, die druk doende is met het vlees. Het wordt in koperen schalen op lage rode tafeltjes gelegd, en zal straks worden binnengedragen via de twee deuren in het

gele doek. Voor elke deur heeft een officier post gevat tussen de overigens op regelmatige afstand geplaatste wachten. Binnen de omheining staat alles gereed voor het banket. Middelpunt van het feestterrein is de grote witte tent in de vorm van een Mongoolse yurt, waarin - net niet zichtbaar voor ons - de troonzetel is geplaatst. De tafeltjes voor de hoogste gasten staan ook in de tent, die voor lagere rangen op de matten erbuiten. Op beide is de eerste gang (van koude gerechten) al klaargezet.
Aan weerszijden van de yurt staat de hofmuziek opgesteld: een klokkenspel, een rek met klinkstenen, verschillende trommels, blaas- en tokkelinstrumenten, waarop de musici in hun rode gewaden twee hoog-rituele melodieën ten gehore zullen brengen, één bij het neerzitten en één bij het opstaan van de keizer.
Achter de drie hoge rekken op de voorgrond (waar straks acrobaten hun kunsten gaan vertonen) zien we onder een geel afdak een tafel met kostbaar vaatwerk dat de wijn bevat die tijdens het banket wordt geserveerd. Rechts, onder een ander afdak, staan veertien tafels vol keizerlijke geschenken, voor de Mongolen bestemd: rollen zijde, en allerhande voorwerpen van porselein, jade en glas.
De gasten zijn in ordelijke rijen opgesteld en knielen neer om de keizer te begroeten. Het dichtst bij de grote tent zien we de geel met rode pijen van een groep Lama-priesters: de "Gele sekte", een Tibetaanse vorm van het Boeddhisme die onder de Mongolen veel aanhangers had. Aan beide zijden van het middenpad en in de twee voorste rijen van het grote carré knielen vierentachtig hoge Chinese en Mantsjoe ambtsdragers, en leden van het keizershuis (te onderscheiden aan hun ronde emblemen). De volgende rij, de derde rij van het carré, wordt bezet door hooggeplaatste vertegenwoordigers van de Mongolen. De keizer heeft hen Chinese ambtsgewaden verleend, compleet met emblemen van rang, en hofkralen, zodat ze zich alleen door hun Mongoolse oorringetjes van de rijen voor hen onderscheiden. De drie belangrijkste gasten, de stamhoofden, knielen rechts in de rij, met ronde draken-emblemen; zij zijn tot prinsen bevorderd. Daarachter, in de eigen Mongoolse kledij, vijf rijen van lagere rang.
En links dan tenslotte het keizerlijk cortège. In een open draagstoel, met zestien in het rood geklede dragers, omgeven en voorafgegaan door een stoet hoogwaardigheidsbekleders en gevolgd door de keizerlijke lijfwacht met bogen en pijlen, maakt Keizer Qianlong zijn triomfantelijke entree.
De Franse Jezuïet Attiret was in de zomer van 1754 door de keizer naar Jehol gehaald, om portretten van de belangrijksten van de nieuwe bondgenoten

te schilderen, en de gang van zaken tijdens de feestelijkheden vast te leggen. Een aantal van die portretten (in olieverf) is bewaard gebleven, en we kennen ook een werktekening waarop de compositie voor het hier getoonde schilderij is geschetst, compleet met perspectivische hulplijnen. Bij de uiteindelijke uitvoering van het grote werk waren nu twee Jezuïeten-schilders - Castiglione en Sichelbart - betrokken. De hand van de Europeanen is vooral te herkennen in de portrettering van in totaal ca. vijftig figuren, waaronder de keizer, het grootste deel van zijn gevolg, en de belangrijkste Mongoolse gasten. Hun gezichten vallen op door een (aan de olieverf-techniek ontleend) plastisch naturalisme dat bij de overige figuren ontbreekt. Die secundaire figuren, en de stoffering van het geheel - landschap, tenten, meubilair - moeten door Chinese hofschilders zijn uitgevoerd.

The subject of this vast painting is a banquet held in the "Garden of the Ten Thousand Trees" (Wanshuyuan), a park attached to the summer palace of Jehol which is located to the north of Peking and outside the "Wall". The date is 5 July 1754 and the celebrations mark the alliance of a number of West Mongolian tribes with the Qing Empire.
Safeguarding the Central Asian borders was the subject of constant anxiety for the first 150 years of this dynasty. The East Mongols had been loyal allies of the Manchu rulers right from 1636 but the various West Mongolian tribes remained a potential threat even after Emperor Kangxi had driven the Zungar-leader Galdan out of Outer Mongolia in 1696. However, by 1750 the tribes were deeply embroiled in squabbles over succession which led to a number of groups fleeing to the East and an alliance with the Qing. With their support Qianlong decided to settle accounts for once and for all. Three major campaigns held between 1755 and 1757 succeeded in "pacifying" the area of the Yili river which is 3000 km. to the west of Peking. "Pacifying" also included wiping out most of the Zungar people. Following the capture of the oases in the Tarim basin, the whole district was incorporated into China as Xinjiang, the new province.
In 1755 during the first campaign however, the Zungars had surrendered without offering much resistance at all (the real bloodshed came later). So the solution of the Mongolian problem seemed to be close at hand - hence every reason to record the alliance with the first of these tribes, a year previously, in a magnificent painting.
The land used for the banquet has been marked off with a fence made of yellow canvas. Outside this fence are a number of small tents that have been set up for the

146

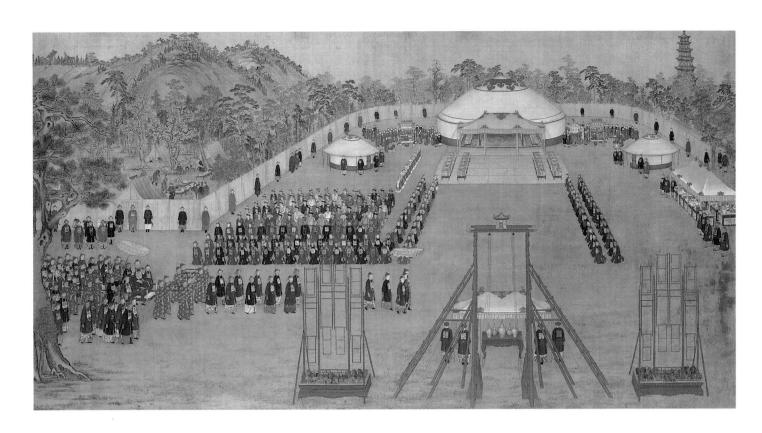

kitchen staff who are diligently preparing the meat. It has been placed on copper plates on small red tables, in readiness for its transportation through the two doors in the yellow canvas. There is an extra officer stationed at each door; the other guards have been positioned at equal distances. Inside the fence everything is in a state of readiness. Right at the centre of the banquet field is a large white tent in the form of a Mongolian *yurt* in which (although we cannot see it) the imperial throne is located. The tables for the most important guests are also in this tent, those for the lower ranks have been placed on mats outside. The first course (of cold dishes) is already ready and waiting. The court musicians are lined up on both sides of the *yurt* and are dressed in red. We see chime bells and chime stones, various drums, wind and string instruments on which the musicians will play two melodies: one as the emperor sits down and one when he stands up again. Behind the high structures in the foreground (where presently acrobats will go through their paces) we see a yellow canopy sheltering a table with costly ewers and cups for the wine that will be served during the banquet. To the right, and under another canopy, are 14 tables covered with imperial presents destined for his Mongolian guests: rolls of silk and all kinds of objects made of porcelain, jade or glass.
The guests are lined up in orderly rows,

they kneel to greet the emperor. Right next to the large tent we see the yellow and red habits of a group of Lama priests. This is the "Yellow Sect", a Tibetan form of Buddhism which had many followers amongst the Mongols. 84 important Chinese and Manchu officials plus members of the imperial family (wearing their round emblems) are kneeling on both sides of the path in the middle and in the first rows of the square formation. The next row, the third row of the square, is occupied by highly-placed representatives of the Mongols. The emperor has given them Chinese officials' robes complete with badge of office and court beads so that they can only be distinguished from the rows in front of them by their Mongolian earrings. The three most important guests, the chieftains, are kneeling to the right of the row and are wearing round dragon emblems; they have been made princes. Behind them and dressed in Mongolian costumes are five rows of the lower ranks. And finally to the left is the imperial retinue. Seated on an open litter carried by 16 bearers dressed in red, surrounded and preceded by a procession of dignitaries and followed by the imperial guards complete with bows and arrows, Emperor Qianlong makes his triumphant entrance. In the summer of 1754 the French Jesuit Jean Denis Attiret came to Jehol at the request of the emperor in order to paint portraits of the most important of these new allies and to record the festivities in

general. A number of these portraits (in oils) have survived as has a sketch (complete with construction lines) of the composition used for the painting shown here. Two other Jesuit painters, Castiglione and Sichelbart, were brought in to help with the actual execution of this large-scale work. The European style is quite obvious in the way in which around 50 of the figures (including the emperor, most of his retinue and the more important Mongolian guests) are portrayed. Their faces have a three-dimensional naturalism (a technique derived from oil-painting) that the other figures lack. The secondary figures and the work's details (landscape, tents, furniture) would have been painted by Chinese court painters.

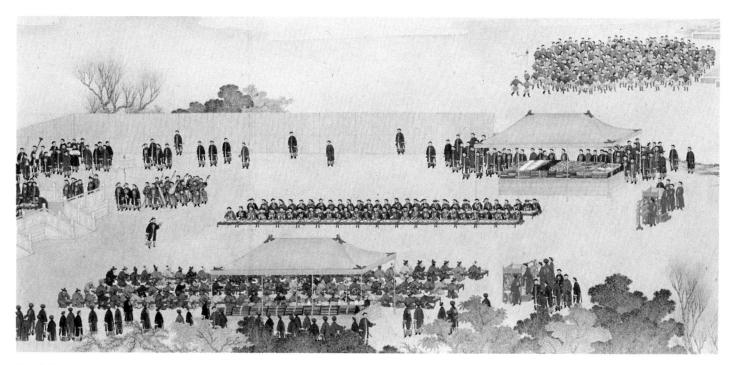

Detail 11

11
Nieuwjaarsbanket bij het Purperglans Paviljoen (*Ziguangge*)
New Year's Banquet in the Pavilion of Purple Splendour (*Ziguangge*)

Yao Wenhan (werkzaam v.a. /active from 1743)
Horizontale rolschildering (handrol) op zijde/Horizontal scroll painting (handscroll) on silk
45,8 x 486,5 cm.

"Purperglans" staat voor uitzonderlijke dapperheid, voor krijgshaftigheid; een purperen gloed in de ogen kenmerkt de onverschrokken krijgsheld. Het gelijknamige paviljoen - aan de oever van een grote vijver in het keizerlijk park ten westen van de Verboden Stad - was dan ook de plaats waar de grote wapenfeiten van de dynastie werden herdacht. In 1760, toen de campagne in het Yili-gebied met succes was bekroond, en het Chinese rijk zijn macht had gevestigd over een gebied, groter dan ooit tevoren (of daarna), liet Keizer Qianlong het reeds bestaande gebouw uitbreiden met overdekte galerijen, die het verbonden met de erachter gelegen Hal van de Martiale Zege (*Wuchengdian*). In het aldus ontstane complex werden de portretten gehangen van in totaal honderd Mantsjoes, Chinezen en Mongolen die zich in de strijd bijzonder hadden onderscheiden; voor de wanden van het Purperglans Paviljoen liet de keizer bovendien in zestien grote schilderijen evenzovele hoogtepunten uit de veldtochten vastleggen. Op de bovenverdieping werden de in de strijd buitgemaakte wapens en vaandels uitgestald.
In de eerste maand van 1761 werd het gebouw feestelijk ingewijd met een groot banket, waarbij meer dan honderd gasten aanzaten: leden van het keizershuis, Mantsjoe en Chinese hoogwaardigheidsbekleders, Mongoolse aanvoerders, en natuurlijk de zegevierende

generaals.
Of dit schilderij een afbeelding is van dat eerste banket valt niet met zekerheid te zeggen. Het werd daarna een jaarlijks terugkerend gebeuren, waarbij steeds vooral delegaties van tributplichtige grensvolken, en andere buitenlandse gezanten aanzaten (kleurrijke gasten, zoals we ze hier ook in drie lange rijen zien), waarschijnlijk met de bedoeling de "barbaren" te intimideren met het tentoongestelde vertoon van militaire superioriteit.
Op het meer geven vendelsoldaten een demonstratie van hun schaatskunst (vgl. cat.no.12), en langs de toegangsweg tot het paviljoen staat het keizerlijk escorte opgesteld met parasols, vaandels, rituele wapens, en muziekinstrumenten, in afwachting van de terugtocht naar de Verboden Stad. Voorlopig echter is het banket nog in volle gang. Keizer Qianlong zit vergenoegd te kijken op zijn troon in het paviljoen, een keur van gerechten staat voor hem uitgestald. Bedienden zeulen met vol beladen tafeltjes, en de staf van de Banketdienst loopt af en aan met kommetjes en schalen (afb. p. 15).
Vergelijking met het banket in Jehol (cat.no.10) maakt duidelijk dat een dergelijk ritueel aan strikte regels gebonden was, ongeacht de plaatselijke omstandigheden. Alle bestanddelen die we daar reeds zagen, zijn ook hier in de hoofdscène terug te vinden: het gerei voor de wijn op de tafel onder het gele afdak, de tafels

met rollen zijde en andere geschenken, de hofmuziek die het komen en gaan van de keizer begeleidt (hier opgesteld aan weerszijden van het marmeren terras), etc. Echter, in dit traditioneel "opsommende" rolschilderij wordt het beeld pas echt compleet, met elementen waarvoor in de uitgebalanceerde compositie van de Jezuïeten misschien geen plaats was, maar die in werkelijkheid nooit ontbraken. Zo zien we hier aan het eind van de rijen tafels nog een tiental hofmusici, in twee groepjes, en ook in het rood gekleed. Hun muziek markeert voor de aanwezigen de stadia in het ritueel. Zij spelen wanneer de thee wordt binnengebracht, en voor èn na het drinken, waarbij steeds alle gasten opstaan, neerknielen en kowtowen (driemaal met het voorhoofd de grond aanraken) in de richting van de keizer. Dat alles herhaalt zich bij het drinken van de wijn, en de muziek sluit ook de maaltijd af. Iedereen zijgt dan weer neer, in dank voor het gebodene.

Een ander orkestje staat klaar aan de voet van het terras. Zij zullen Mongoolse muziek ten gehore brengen. Het was gebruik dat de volken die zich (al dan niet vrijwillig) hadden aangesloten als vazal- of tribuutstaat, symbolisch hun muziek aan de keizer "overhandigden". Die muziek werd dan opgenomen in het amusements-repertoire voor de banketten, met het gevolg dat we (bij grotere feesten) vele van die meer of minder exotisch uitgedoste groepjes zien staan - dus niet zozeer om het de vreemde gasten naar de zin te maken, als wel ter meerdere glorie van het Qing-rijk. Zij waren het zichtbaar en hoorbaar bewijs van de omvang en macht van dat rijk.

De omlijsting van dit rolschilderij laat nog de oorspronkelijke montering zien, in de originele zijde uit de Qianlong-periode.

"Purple splendour" means exceptional bravery, valour; the eyes of the fearless war hero are said to have a purple glow. Hence, the Pavilion of Purple Splendour (which was located on the banks of a large lake in the imperial park to the west of the Forbidden City) was the place where the dynasty's heroic deeds were commemorated. In 1760, following the successful Yili campaign resulting in the Chinese empire exerting its power over an area larger than ever before (and which has subsequently never been equalled), Emperor Qianlong decided to have the existing building extended with covered galleries that would connect it with the Hall of Martial Victory (Wuchengdian). The resulting complex of buildings were adorned with the portraits of a hundred Manchus, Chinese and Mongols all of whom had distinguished themselves in battle. In addition the emperor commissioned 16 paintings of expedition

highlights. These were to be hung on the walls of the Pavilion. Weapons and banners captured in battle were also displayed on the upper floor.
The building was inaugurated with a banquet in the first month of 1761. More than one hundred guests were invited: members of the imperial family, Manchu and Chinese dignitaries, Mongolian leaders and, of course, the victorious generals.
It is impossible to determine whether this painting is an actual depiction of that first banquet. Later it became an annual event attended primarily by delegations from tributary border lands and other foreign envoys (a colourful selection of guests whom we see here seated in three long rows). Probably the banquet's real function was to intimidate the "barbarians" with this exhibition of military superiority.
Soldiers with flags are giving a demonstration of their skating skills on the lake (see also cat.no.12) and members of the imperial escort are lined up along the approach to the pavilion with their parasols, banners, ritual weapons and musical instruments. They are waiting to return to the Forbidden City. However, the banquet is still in full swing. Emperor Qianlong is sitting contentedly on his throne in the pavilion, a selection of choice dishes has been placed in front of him. Servants stagger under the weight of tables piled high with delicacies and the banquet staff flit to and fro with bowls and dishes. Comparing this event with the banquet in Jehol (cat.no.10) shows that this kind of ritual was governed by a strict set of rules irrespective of local circumstance. All the elements that we saw there can also be found in the main scene here: the wine containers on the table under the yellow canopy, tables with rolls of silk and other presents, the court musicians who accompany the emperor's comings and goings (positioned here on either side of the marble terrace), etc. However, this "enumerative" scroll-painting provides a complete picture and includes elements that it may not have been possible to place in the Jesuits' carefully balanced composition but which would have never been omitted in reality. Hence, we observe ten musicians dressed in red and placed in two groups at the end of the rows of tables. Their music would define the ritual's various stages for those present. They play when the tea was brought in and both before and after it is drunk, when all the guests stand up, kneel and kowtow (i.e. touch the ground three times with their foreheads) while facing towards the emperor. All this is repeated during the drinking of wine and the meal is also rounded off with music when those present again prostrate themselves, in respectful gratitude.
Another orchestra has been placed at the

far end of the terrace. They will perform Mongolian music. It was customary that those peoples who had allied themselves (voluntarily or otherwise) as vassal or tributary states should symbolically "hand over" their music to the emperor. This music was then included in the entertainments repertoire for banquets, with the result that at the larger festivities we can observe many of these groups, often exotically dressed. Of course, the idea behind was not so much to please the foreign guests as to augment the glory of the Qing empire. They were the visible and audible proof of the empire's scale and power. This scroll painting's frame still shows the original silk mounting, dating from the Qianlong period.

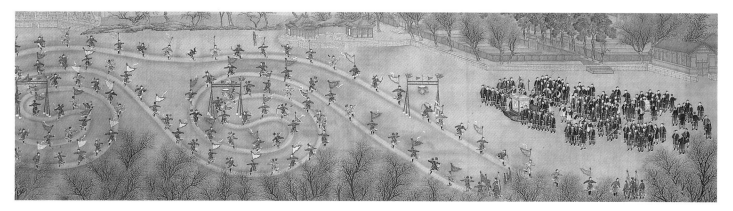

Detail 12

12
IJsvermaak
Ice Sports

Jin Kun, Cheng Zhidao, Fu Longan
(werkzaam 18e eeuw/active in the 18th
century)
Horizontale rolschildering (handrol) op
zijde/Horizontal scroll painting (hand scroll)
on silk
35 x 578,8 cm.

De schaatssport wordt in Oost-Azië reeds
lang beoefend. Al in de Annalen van de
Song-dynastie (960-1279) staat vermeld dat
de keizer in de winter ging kijken naar het
schaatsen op de paleisvijvers.
Voor de Mantsjoes in hun stamland in het
verre noordoosten, met zijn lange winters,
was het schaatsen zowel vermaak als ook
een vorm van militair exercitie - een
praktijk die na de vestiging van de
Qing-dynastie werd voortgezet -.
Hardrijden en worstelwedstrijden op de
schaats hoorden, evenals een soort
ijs-voetbal, tot het trainingsprogramma van
de hoofdstedelijke troepen, en werden ook
bij de jaarlijkse Winterinspectie (een
kleinere Wapenschouw) aan de keizer
vertoond. Het leger kende zelfs een apart
Bataljon Schaatsenrijders.
In de loop van de dynastie wijzigde zich
echter de aard van de
schaatsdemonstraties; in de Qianlong-
periode was het, van militair vertoon,
geworden tot puur hofvermaak, dat door
de keizer en zijn gehele hofhouding werd
bijgewoond.
De demonstraties werden gegeven in de
twee-maal-negen dagen na de
winterzonnewende, voorafgaand aan de
"derde negen" (sanjiu, de negen dagen die
geacht werden de koudste van het jaar te
zijn). Zestienhonderd schaatsenrijders
waren betrokken bij de festiviteiten,
waaronder de duizend beste rijders van het
land, die voor die gelegenheid uit alle
delen van het rijk naar Peking werden

gehaald. Het schouwspel bestond uit drie
onderdelen: niet alleen wedstrijden in
hardrijden, en het ijsvoetbal, maar ook een
vorm van kunstrijden, gecombineerd met
acrobatiek en andere krachttoeren. Van dat
evenement toont dit schilderij ons een
onderdeel.
Er zijn drie houten poorten op het ijs
geplaatst, en rondom die poorten slingert
zich een gladgeveegde baan in de
krullende vorm van een ruyi scepter of
gestyleerde wolk. De schaatsers dragen
om de andere een kleine vlag op de rug,
in de kleuren van de acht Vendels. De
overigen zijn voorzien van boog en
pijlenkoker - zij moeten trachten de kleurige
ballen te raken die in de poorten zijn
opgehangen. Al rijdend voeren de
schaatsers, zowel de schutters als de
vlaggendragers, dan nog allerlei figuren en
bewegingen uit: ze buigen en wenden, we
zien hoog opgezwaaide benen en wijd
fladderende armen. Op het eerste gezicht
lijkt het of de rijders moeite hebben het
evenwicht te bewaren, maar niets is minder
waar, die capriolen hebben elk hun
bloemrijke naam: "de Grote Schorpioen",
"Knaapje knielt voor de Bodhisattva", "de
Sperwer wendt zich om", etc. Er stonden
ook paarsgewijs uitgevoerde dansen op
het repertoire ("het Koppel Zwaluwen"), en
zelfs een menselijke pyramide, hier helaas
niet getoond.
Tussen de toeschouwers op het ijs - leden
van de hofhouding en de keizerlijke
lijfwacht - staat ook de geel overkapte

slede, van waaruit de keizer het gebeuren gadeslaat. Zijn gevolg is op alle eventualiteiten en keizerlijke wensen voorbereid, ze dragen schalen met versnaperingen en geborduurde dekens met zich mee. Iets meer naar rechts zijn tegen de oever ook twee botenhuizen te zien, met houten hekken afgesloten.
Voor de competitieve wedstrijd-onderdelen werden steeds twee ploegen gevormd; in de ene ploeg droegen de officieren rode jasjes, en de manschappen rode, mouwloze vesten, de andere ploeg was op dezelfde wijze in het geel gekleed. Overal op het ijs van de vijver staan zulke - gedeeltelijk al verklede - groepen te wachten, tot het kunstrijden is afgelopen en zij aan de beurt zullen komen om hun vaardigheden te tonen.
De rol is aan het eind gesigneerd door drie hofschilders ("Op keizerlijk bevel gezamenlijk geschilderd door de onderdanen Jin Kun, Cheng Zhidao, en Fu Long'an"), en door een hoge ambtenaar en bekend calligraaf, Ji Huang (1711-1794), voorzien van een lange tekst, die een door Keizer Qianlong in lyrisch proza gestelde beschrijving van de schaatskunst bevat.

Skating has been known as a sport in eastern Asia for many centuries. Even the Annals of the Song Dynasty (960 -1279) record the fact that in winter the emperor watched the skating on the palace lakes. The Manchus, who originally came from the far North-East and were used to long winters, considered skating to be both a pastime and a military exercise - a practice which was continued with the advent of the Qing dynasty. Racing, wrestling on skates and a kind of ice football were all part of the training program for the troops in Peking and were demonstrated to the emperor during the annual Winter Inspection (a small-scale military Review). The army even had a separate battalion of skaters.
However, as the years and the dynasty progressed, these skating demonstrations changed; during the Qianlong period what began as a military display ended up being a matter of sheer enjoyment for the emperor and the entire imperial household. The demonstrations were held in the two sets of nine days that follow the winter solstice (and which precede the "third nine", the sanjiu, that was thought to encompass the coldest days of the year). These festivities involved a total of 1600 performers and included the thousand best skaters in the land (who were brought to Peking from all corners of the empire). The spectacle was presented in three parts and consisted not only of racing and ice football competitions but also of a form of figure skating combined with acrobatics and other feats of strength. This painting shows one section of this event.

Three wooden archways have been placed on the ice. Around these archways is a smoothly polished skating track in the curling form of a *ruyi* sceptre or stylized cloud. Alternate skaters have small flags attached to their backs in one of the colours of the Eight Banners. The rest are carrying bows and quivers - they have to try to shoot the colourful balls that hang from the archways. Both the archers and the flag-bearers are performing intricate figures and other movements: they twist and turn, we see their legs fly up at dramatic angles, their arms spread wide. At first sight it seems as if the skaters find it difficult to maintain their balance but nothing could be further from the truth. Each of these convolutions is provided with an ornate name: "The Great Scorpion", "The Lad Knelt Before the Bodhisattva", "The Sparrow Hawk Turns", etc. Some dances which were performed in pairs were also included in the reportoire ("The Two Swallows"). There was even a human pyramid which unfortunately has not been included here.
Between the spectators on the ice (who are all members of the court and Imperial Guard) is a yellow covered sleigh from which the emperor will watch the day's event. His retinue of servants stand ready with their dishes of refreshments and embroidered blankets. They are certainly prepared for all eventualities and every imperial whim. Moving to the right we can see two boathouses on the bank which are closed off by wooden fences.
The competitive sections always involved two teams. Here, in one of the teams the officers wear short, red coats and the men red, sleeveless jackets and in the other they wear the same only in yellow. Everywhere we look we can see groups of these players - some already wearing their team colours - waiting for the figure skating to end so that they will get their chance to show off their expertise.
The end of the scroll has been signed by three court painters ("jointly painted at the Emperor's request by his subjects Jin Kun, Cheng Zhidao and Fu Long'an") and by Ji Huang (1711-1794), an important official and well-known calligrapher, who has included a long text consisting of a description of the skating in lyric prose, written by Emperor Qianlong himself.

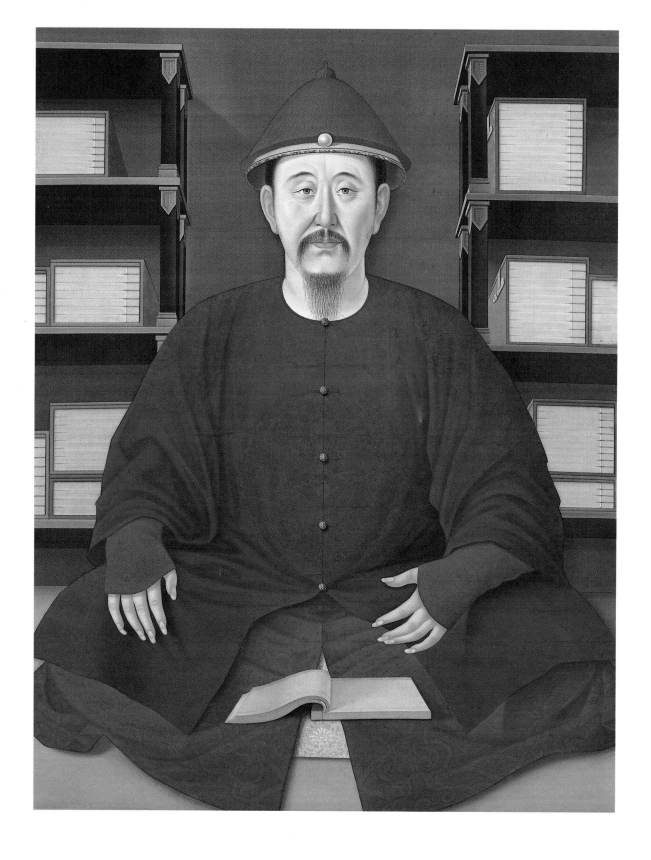

13
Keizer Kangxi in zijn bibliotheek
Emperor Kangxi in his library

Anoniem/Anonymous
Verticale rolschildering op zijde/Vertical
scroll painting on silk
138 x 106,5 cm.

"Kangxi" was de regeringstitel van de tweede Qing-keizer, die op zevenjarige leeftijd de troon besteeg. Keizer Kangxi heeft ruim zestig jaar geregeerd, van 1662 tot 1722, en was waarschijnlijk de meest voorbeeldige en capabele heerser die de dynastie heeft gekend.
Dit ongetwijfeld goed gelijkende portret toont de keizer op ca. vijfenveertigjarige leeftijd, met gekruiste benen zittend in zijn bibliotheek, gekleed in een eenvoudig blauw "literaten"-gewaad. In de kasten tegen de wand bevinden zich boeken in traditioneel Chinees formaat: in dunne deeltjes ingenaaid, de deeltjes van ieder werk vervolgens gevat in met zijde beklede cassettes, waarin ze liggend worden opgeborgen.
De pose van de "keizer-literaat" in zijn studeerkamer of bibliotheek, lezend of calligraferend, was gebruikelijk. Dit portret is echter uitzonderlijk vanwege de sterke Europese invloed die er uit spreekt. De lezende Kangxi lijkt door een onzichtbare lichtbron te worden beschenen - de plastische schaduwwerking in het blauw van het gewaad, de slagschaduw op de wand en de glimlichtjes in de ogen van de keizer vallen des te meer op wanneer we ze vergelijken met de platte kleurvlakken in het veel traditionelere portret van de schrijvende Kangxi (cat.no.14). Het (Westers) lineair perspectief is zeer nadrukkelijk toegepast en doet enigszins schools aan, vooral het opengeslagen boek vóór de keizer oogt als een voorbeeld uit de tekenles. We zouden er de hand van een Jezuïeten-schilder in kunnen vermoeden, maar als het portret werkelijk rond 1700 is geschilderd, is niet duidelijk wie dat geweest zou kunnen zijn. Het maakt deze toch al opmerkelijke voorstelling des te curieuzer.

"Kangxi" was the reign-title adopted for the second Qing emperor when he ascended the throne at the age of seven. In all, Emperor Kangxi ruled for more than sixty years, from 1662 to 1722, and was probably the most exemplary and competent ruler of the entire dynasty. Undoubtedly a good likeness, this portrait shows the emperor when he was about 45, sitting cross-legged in his library and dressed in the simple blue robes of a "man of letters". The books in the bookcases by the wall are traditionally Chinese: each work is stored flat in a silk-covered box and consists of a number of thin, stitched volumes.
This pose of the "emperor - man of letters" is a familiar one: he would normally be shown reading or writing in either his study or in a library. What makes this particular portrait unusual is its unmistakably European influence. For instance, Kangxi and his book appear to be illuminated by some invisible light source; the shading in the blue of his robes provides a sense of three-dimensionality, there is a shadow on the wall and the emperor's eyes definitely do seem to twinkle. Comparing this work with the flat patches of colour that typify the traditional portrait of Kangxi practicing calligraphy (cat.no.14) makes it appear all the more extraordinary. The use of (Western) linear perspective has been emphasized right to the point of seeming academic - the open book could be something from a drawing lesson. Obviously this could have been the work of a Jesuit painter but if this portrait really does date from 1700 then his specific identity must remain uncertain. All of which makes this remarkable painting the more curious.

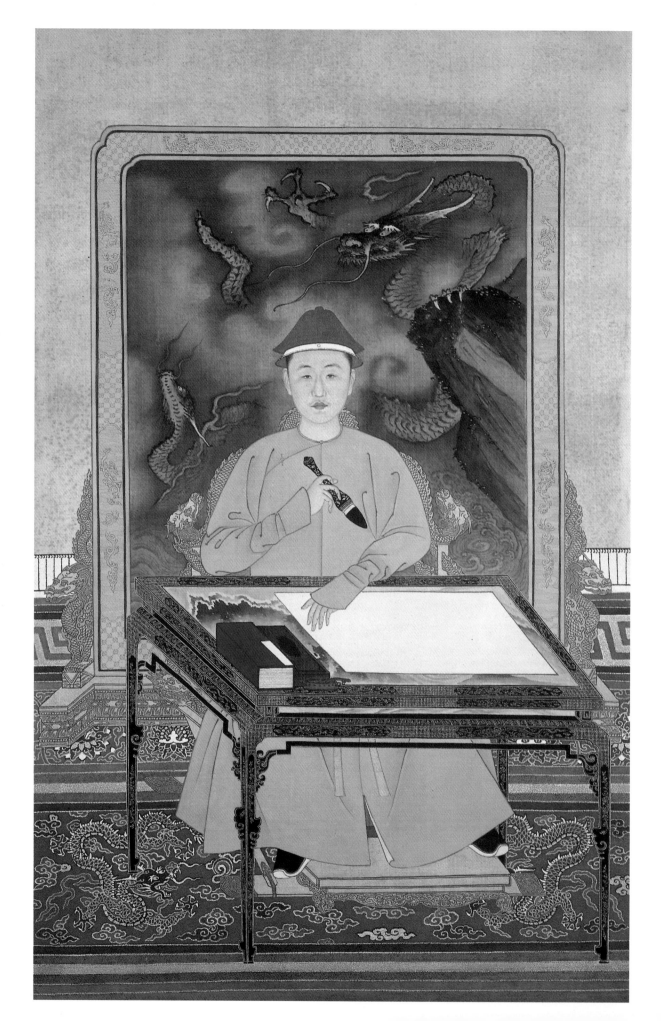

14
Keizer Kangxi calligraferend
Emperor Kangxi at his writing table

Anoniem/Anonymous
Verticale rolschildering op zijde/Vertical
scroll painting on silk
50,5 x 31,9 cm.

Op dit betrekkelijk kleine schilderij zien we Keizer Kangxi op jeugdige leeftijd, gezeten aan de schrijftafel, een groot formaat schrijfpenseel in de hand. Op het marmeren blad van de tafel is een blanco vel papier uitgespreid, er ligt een inktsteen met daarop wat gewreven inkt, aangemaakt met water uit het bronzen bakje dat op de rand van de tafel staat. Papier, penseel, inkt en inktsteen worden samen de "Vier Kostbaarheden van de Studeerkamer" genoemd; ze zijn het gereedschap van de literaat-schilder en -calligraaf. In zijn dagboeken vertelt Kangxi hoe hij, na de staatszaken in de ochtend, zijn middagen besteedt aan de beoefening van poëzie en calligrafie, zich spiegelend aan voorbeelden van beroemde meesters uit het verleden. De smalle blauwe cassette op de tafel zou zo'n bundeling van "meesterwerken der calligrafie" kunnen bevatten.
De jonge keizer is gekleed in een lichtgrijs informeel gewaad met gele gordel, zonder overkleed. Maar zo sober als zijn kleding is, zo overdadig versierd is het meubilair. Alles staat in het teken van de draak: draken sieren de goudgelakte vouwstoel en de voet van het kamerscherm, en ook in het kleurige tapijt is het keizerlijk motief van de vijfklauwige draak geweven. De indrukwekkende schildering op het scherm toont een ander type draak, met slechts drie klauwen, oprijzend uit de golven.
Bij dit portret is het traditionele, isometrische perspectief toegepast, waarin parallelle lijnen ook parallel worden weergegeven (soms, zoals bij het tafelblad, kan dat zelfs doorslaan naar een omkering van "ons" lineaire perspectief, met lijnen die in een verdwijnpunt achter de toeschouwer zouden samenkomen). Of de steunen aan weerszijden van het scherm toch een geringe Westerse invloed verraden is niet zeker. Hun stand kan ook zijn ingegeven door compositorische overwegingen.

In this comparatively small painting we see the young Emperor Kangxi, sitting at his writing table and holding a thick writing brush. On the marble top of the table there is an empty sheet of paper; there is also an ink stone with some ground ink, diluted with water from the bronze cup on the edge of the table. Paper, brush, ink and inkstone together are called the "Four Treasures of the Study"; they are the tools of trade of the literati painter and calligrapher. In his diaries Kangxi describes how after occupying himself with affairs of state in the morning, he devoted his afternoons to the practice of poetry and calligraphy, thus emulating the examples of famous masters of the past. The narrow blue box on the table could well contain a collection of such "masterworks of calligraphy".
The young emperor is dressed in an informal light grey robe, with a yellow belt, and without any surcoat. But the lavishness of the furnishings stands in contrast with the sobriety of his dress. The general theme is the dragon: dragons adorn the golden lacquered folding chair and the foot of the screen, and the imperial motif of the five-clawed dragon is also woven into the colourful carpet. The striking painting on the screen shows another type of dragon with only three claws, which is seen rising out of the waves.
In this portrait the traditional isometric perspective is used, in which parallel lines are also depicted as parallel (sometimes, as in the case of the table top this can turn into a reversal of "our" linear perspective, with lines that converge in a vanishing point *behind* the viewer). Whether the supports on either side of the screen betray a slight Western influence is not certain. Their position may have been prompted by compositional reasons.

15
Keizer Daoguang in familiekring
Emperor Daoguang at leisure

Anoniem/Anonymous
Rolschildering in breed formaat op
zijde/Horizontal scroll painting on silk
111 x 294,5 cm

De keizer en zijn gezin in ongedwongen samenzijn bijeen was een gebruikelijk onderwerp voor een informeel portret. Dit voorbeeld toont hoe Keizer Daoguang (reg.1821-1850), vijf van zijn negen zonen en twee van zijn tien dochters zich vermaken in de tuin van het oude zomerpaleis. De prinsessen Shou'an en Shou'en (de namen zijn te lezen in de smalle cartouches naast ieder figuurtje), respectievelijk in het groen en roze gekleed, bekijken bloesemtakken in gezelschap van twee hondjes - een Pekineesje en een Imperial Ch'in - terwijl de kleine prinsjes vliegers oplaten. Prins Yihuan, wiens rode vlieger in de vorm van het karakter voor "geluk" (fu) al hoog aan de lucht staat, is de toekomstige vader van Keizer Guangxu (reg.1875-1908) en grootvader van de laatste keizer van China: Xuantong, het kind-keizertje dat regeerde van 1909 tot 1911, in het Westen beter bekend onder zijn eigennaam, Puyi. Maar terwijl de jongedames en de drie kleuters zich zo decoratief en onschuldig vermaken, hebben de keizer en zijn twee oudere zoons serieuzer bezigheden. De prinsen bekwamen zich in de calligrafie, hun vader bereidt zich voor op een middag van studie. De paviljoens dragen bloemrijke opschriften: het vierkante paviljoen, waar de keizer in geel gewaad heeft plaatsgenomen, heeft als motto "een rein gemoed en oprecht karakter" (chengxin zhengxing), het gebouwtje links heet "paviljoen van welriekende luister" (fangrunxuan).

Opvallend is de pose van Prins Yizhu, Daoguang's vierde zoon, de latere Keizer Xianfeng (reg.1851-1861). Evenals de keizer kijkt hij ons recht aan; het onderscheidt hem van Prins Yixin die ter zijde zit, en is voor de goede verstaander een zinspeling op zijn toekomstige keizerschap. In feite is dit een schending van het protocol, want officieel werd de naam van de troonopvolger pas bij de dood van de regerende keizer onthuld. Dat Daoguang al jaren eerder (op 7 augustus 1846) zijn keus had bepaald was echter een publiek geheim; daarvan is dit schilderij eens te meer het bewijs.

Prins Yixin in zijn blauwe gewaad, de zoon die geen keizer werd, zou later een belangrijke rol gaan spelen in China's buitenlandse politiek. Hij is beter bekend onder zijn latere titel, Prins Gong.

The emperor and his family portrayed together in an informal context was a customary theme for a painting. This example shows Emperor Daoguang (1821-1850) with five of his nine sons and two of his ten daughters engaged in pastimes in the garden of the old summer palace. The princesses Shou'an and Shou'en (their names can be read in the little cartouches next to each of the figures), dressed respectively in green and pink, are viewing blossoms and are accompanied by two dogs - a Pekinese and an Imperial Ch'in - while the little princes are flying kites. Prins Yihuan is holding the red kite which is already high in the sky and which has the shape of the character for "happiness" (fu). He was to become the father of Emperor Guangxu (1875-1908) and grandfather of the last emperor of China: Xuantong, the child-emperor who ruled from 1909 to 1911, better known in the West by his proper name, Puyi. But while the young ladies and the three children are enjoying themselves in a way that is both decorative and innocent, the emperor and his two older sons are busy with more serious matters. The princes are practising calligraphy, while their father is preparing for an afternoon of study. The pavilions carry ornate inscriptions: the square pavilion, where the emperor is seated in his yellow robe, has the motto "a pure heart and a truthful character" (chengxin zhengxing). The little building to its left is called the "Pavilion of fragrant splendour" (fangrunxuan).

Prince Yizhu, Daoguang's fourth son, the future Emperor Xianfeng (1851-1861), has a striking pose. Like the emperor he looks straight at us; this differentiates him from Prince Yixin who sits in profile. For those who are familiar with the symbolism this is an allusion to his future emperorship. In fact this is a breach of protocol, because officially the name of the successor to the throne is only disclosed after the death of the ruling emperor. That Daoguang had made his choice years earlier (on 7 August 1846) was in fact a public secret; this painting is one more proof of this.

Prince Yixin , the son who was not to become emperor, is wearing a blue gown. Later on he would play an important role in China's foreign policy. He is better known under his later title of Prince Gong.

16-17
2 portretten uit een serie van 12:
"Concubines van Keizer Yongzheng"
2 portraits from a series of 12: "Emperor
Yongzheng's concubines"

Anoniem/Anonymous
Verticale rolschilderingen op zijde/Vertical
scroll paintings on silk
184 x 98 cm.

Aisin Gioro Yinzhen, geboren in 1678 als vierde van Keizer Kangxi's vijfendertig zonen, zou eerst in 1723 zijn vader opvolgen, onder de regeringstitel Yongzheng. Twaalf jaar later stierf hij, zevenenvijftig jaar oud. Aangenomen wordt dat deze portretten van zijn concubines dateren uit de late Kangxi-periode, toen Keizer Yongzheng nog Prins Yinzhen was. Keizer Kangxi had zijn zoon de beschikking gegeven over een lusthof ten noorden van zijn eigen favoriete zomerpaleis, een complex dat later bekend zou staan als het "oude zomerpaleis": de Tuin van de Volmaakte Helderheid, Yuanmingyuan. Dat complex, met zijn ronde "maan-poorten", zijn tuinkamers en veranda's, heeft waarschijnlijk als achtergrond voor deze portretten gediend.
Associatie met de maanden van het jaar ligt bij een serie van twaalf schilderijen voor de hand, maar is in dit geval toch niet voor ieder exemplaar nauwkeurig te duiden. Wel doen bij de ene getoonde scène de bamboe en de orchissen een wintermaand vermoeden, terwijl de weelderige bladerkroon boven de dame met de waaier bij het andere exemplaar hoog-zomer suggereert.
Opvallend is het (informele) tenue van de vrouwen. Hier niet de korte jakjes, de asymmetrische overslag en de nauwsluitende manchetten die we in de tentoongestelde Mantsjoe-kostuums zien; het onderkleed heeft een hoog opstaand kraagje en sluit middenvoor, de rokken zijn lang en wijd, en het los vallende overkleed heeft eveneens lange, wijde mouwen. Dit betekent dat de dames zijn gekleed volgens de Han-Chinese mode van de late Ming en vroege Qing. Maar hoewel bekend is dat de prinselijke harem tenminste vijf Chinese concubines rijk was, wil dat niet zeggen dat de afgebeelde paleisdames ook noodzakelijkerwijs Han-Chinees zijn; het was slechts een gebruikelijke "kostumering" voor dergelijke portretten, en schijnt in de eerste helft van de Qing-dynastie de favoriete hofdracht te zijn geweest, vooral in de buitenverblijven, buiten de Verboden Stad.

Aisin Gioro Yinzhen, born in 1678 and fourth of Emperor Kangxi's 35 sons, was to succeed his father in 1723. His title as emperor was Yongzheng. He died twelve years later at the age of 57. It is assumed that these portraits of his concubines date from the late Kangxi period, when Emperor Yongzheng was still Prince Yinzhen. Emperor Kangxi had put a pleasure garden to the north of his own favourite summer palace at his son's disposal. The complex would later be known as the "old summer palace": the Garden of Perfect Brightness, Yuanmingyuan. With its round "moon gates", its sun rooms and verandahs, this complex probably served as a background for these portraits.
It goes without saying that in a series of 12 portraits there is an association with the months of the year, but with these portraits it is not always clear. It is true that in one scene the bamboo and the orchids remind one of a winter month, while in the other example the luxuriant roof of foliage above the lady with the fan suggests high summer.
Another striking feature is the (informal) dress of the women. We do not see the short jackets, the asymmetrical fastening and the neatly fitting cuffs that we see in the Manchu costumes in the exhibition; the undergarment has a high turned-up collar and is closed in front in the middle, the skirts are long and wide, and the loosely hanging surcoat also has long, wide sleeves. This means that the ladies are dressed according to the Han-Chinese fashion of the late Ming and early Qing dynasties. But although it is known that the princely harem boasted at least five Chinese concubines, that does not mean that the court ladies we see depicted here were necessarily Han-Chinese; it was only the customary dress for portraits of this sort, and it seems to have been the favourite court attire, above all in the country residences, outside the Forbidden City.

18-21

4 bladen uit een serie van 12: "Verstrooiing zoeken in de loop van de seizoenen"
4 sheets in a series of 12: "The pursuit of pleasure in the course of the seasons"

Chen Mei († 1745)
Albumschilderingen op zijde/Album paintings on silk
37 x 31 cm.

Het album toont in twaalf bladen hoe de keizerlijke concubines zich vermaakten in de afgesloten wereld van paleis en zomerpaleis, met voor elk van de twaalf maanden van het jaar een passende activiteit. De bladen zijn voorzien van lovende gedichten van de hand van een lid van de Keizerlijke Academie, Liang Shizheng (1697-1763), op het laatste blad te dateren als geschreven in 1738.
Van de schilder, Chen Mei, weten we dat hij uit de omgeving van Shanghai afkomstig was, en in de Yongzheng-periode een functie bekleedde in de Keizerlijke Hofhouding. Door tussenkomst van zijn broer verwierf hij erkenning als schilder en was hij een tijd lang ook als hofschilder actief. Contact met Jezuïeten-schilders die in dezelfde tijd aan het hof werkzaam waren (Giuseppe Castiglione, Jean-Denis Attiret) is waarschijnlijk verantwoordelijk voor de Westerse invloeden die hier en daar in zijn werk te bespeuren zijn, vooral in de ruimtelijke weergave.
Keizer Qianlong was bijzonder ingenomen met het album, zò zelfs, dat hij in 1741 alle scènes heeft laten reproduceren in kostbaar ivoor-snijwerk, ingelegd met jade en goud (afb.). Maar ook het album zelf draagt de sporen van 's keizers waardering: niet alleen is ieder blad van zijn persoonlijke stempel voorzien, bovendien heeft hij op hoge leeftijd de meeste bladen nog eens gestempeld, als blijk van zijn niet aflatende bewondering.
De vier getoonde bladen illustreren de volgende maanden (van de maan-kalender):
2e maand - "De schommel tussen de wilgebomen."
3e maand - "Het bordspel in de lusthof."
8e maand - "Volle maan boven het Jade-terras."
11e maand - "Bewondering voor de schatten van het verleden."
Vooral de laatste scène is bijzonder aardig. De dames hebben zich omringd met kunstschatten; op de tafel liggen een groot album en enkele rolschilderijen klaar, er staat wat porselein, en een assortiment antieke bronzen. Een van de concubines heeft een schilderij voor zich laten ontrollen, terwijl een ander groepje de verdiensten van het bronzen vaatwerk bespreekt.
We zien hier ook de verwarming en verlichting van de paleisgebouwen geïllustreerd: de grote houtskoolbekkens, waarover een beschermende "kooi" van metaalgaas wordt gezet, en de lantaarns aan hun hoge houten standaard met koperen haak.

The 12 sheets of the album depict the pastimes of the imperial concubines in the closed world of palace and summer palace. For each of the twelve months of the year there is an appropriate activity. The sheets are provided with laudatory poems by a member of the Imperial Academy, Liang Shizheng (1697-1763), and dated on the last page as having been written in 1738.
As for the painter, Chen Mei, we know that he came from the region of Shanghai, and that he occupied a function in the Imperial Household in the Yongzheng period. Through his brother's mediation he won recognition as a painter and he was also active as a court painter for a while. Contact with the Jesuit painters who were active at the court at that time (Giuseppe Castiglione, Jean-Denis Attiret) probably accounts for the western influences that can be discerned here and there in his work, especially in the representation of space. Emperor Qianlong was particularly fond of this album, so much so that in 1741 he had all the scenes reproduced in costly ivory inlaid with jade and gold (ill.). But the album itself also carries traces of the emperor's esteem: not only does each sheet contain his personal stamp; in his old age he stamped most of the pages again as a token of his enduring admiration.
The four sheets displayed here depict the following months (of the moon calendar):
2nd month - "The swing between the willow trees."
3rd month - "The board game in the pleasure garden."
8th month - "Full moon above the Jade Terrace."
11th month - "Admiration for treasures of the past."
The last scene is particularly charming. The ladies have surrounded themselves with art treasures; on the table there is a large album and some scroll paintings; there are also some porcelain objects and a selection of ancient bronzes. One of the concubines has unrolled one of the paintings, while another group is discussing the merits of the bronzeware.
We can also see the lighting and heating systems of the palace buildings: the large braziers filled with charcoal, over which a protective "cage" of wire mesh is placed, and the lanterns on a tall wooden pole with a copper hook.

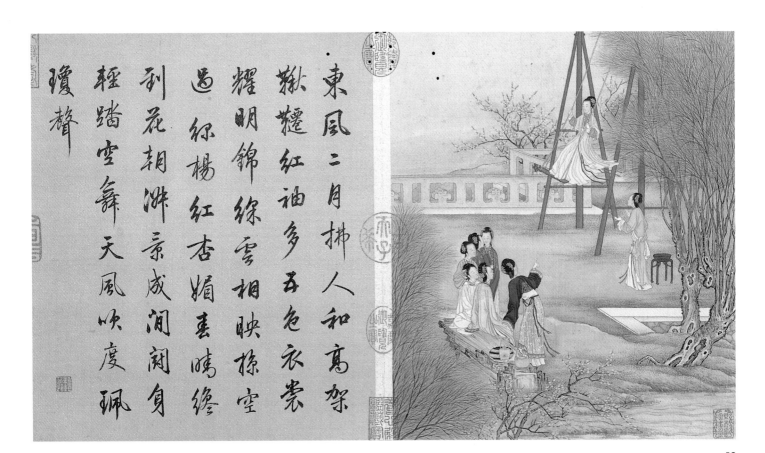

東風二月拂人和高架
鞦韆紅袖多五色衣裳
耀明錦絲雲相映掠空
過綠楊紅杏媚春晴綵
利花相洲景成潤闊身
輕踏空舞天風吹度佩
瓊聲

18

161

19

"Het bordspel in de lusthof"/"The board game in the pleasure garden"
Gesneden ivoor/Ivory carving 1741
Paleismuseum Peking/Palace Museum Peking

20

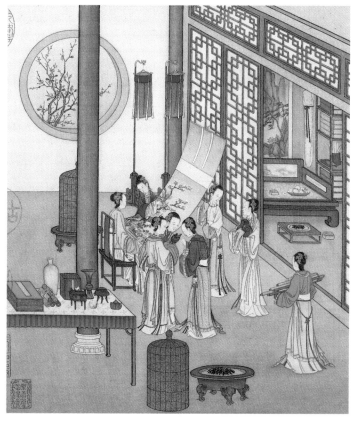

21

Staatsiegewaden
Court Robes

Staatsiekleding werd gedragen bij de grote keizerlijke ceremonies en offerrituelen. De keizer bezat verschillende staatsiegewaden, voor zomer- en wintergebruik. De wintergewaden waren gevoerd met ongeverfd rood sabelbont, of (voor de late herfst) afgezet met otterbont. De zomergewaden waren alleen met een rand goudbrokaat afgezet, en ongevoerd. Voor hoogzomer werden ze vaak in open gaasweefsel uitgevoerd, in plaats van het gebruikelijke satijn- of gobelinweefsel. Afgezien van enkele afwijkend getinte gewaden voor speciale gelegenheden was de kleur van de gewaden helder geel, een kleur die alleen door de keizer, zijn keizerin, en een eventuele keizerin-weduwe mocht worden gedragen.

De regels voor materiaal, vorm, kleur, decoratie, en acessoires van staatsie- (en semi-formele) gewaden, zowel voor de keizerlijke clan als ook voor alle hofrangen, waren in 1759 op last van Keizer Qianlong in een geïllustreerd boekwerk vastgelegd, opdat niemand zich ongestraft boven zijn stand zou kunnen kleden. Tegelijkertijd moesten de regels de altijd dreigende "verchinesing" tegengaan. Zoals Qianlong in zijn voorwoord zegt: vroegere veroveraars-dynastieën, die wèl de Han-Chinese dracht hadden overgenomen, kwamen daarna binnen één generatie ten val. Dat mag de Qing niet gebeuren, "bewaar dus onze Mantsjoe tradities!".

Court dress was worn during the great imperial ceremonies and sacrifices. The emperor possessed a number of different court robes, for summer and winter use. The winter robes were lined with undyed red sable, or (for late Autumn) trimmed with otter fur. The summer robes were all trimmed with a border of gold brocade and had no lining. The ones made for the high Summer were often done in a gauze weave, in lieu of the usual satin or Gobelin weave. Apart from some differently coloured robes for special occasions the robes were bright yellow, a colour that was only permitted to be worn by the emperor, the empress, and an empress dowager should there be one.

In 1759, by order of Emperor Qianlong the rules for the material, form, colour, decoration and accessories of court (and semi-formal) robes, not just for the imperial clan but for all the ranks at court, were prescribed and written down in an illustrated book, so that nobody could get away with dressing above his station with impunity. At the same time the rules were intended to ward off the constant threat of "Chinesifying". As Qianlong says in his foreword, previous dynasties of conquerors had all fallen within a generation of their adopting the Han-Chinese costume. This must not happen to the Qing: "therefore let us preserve our Manchu traditions!"

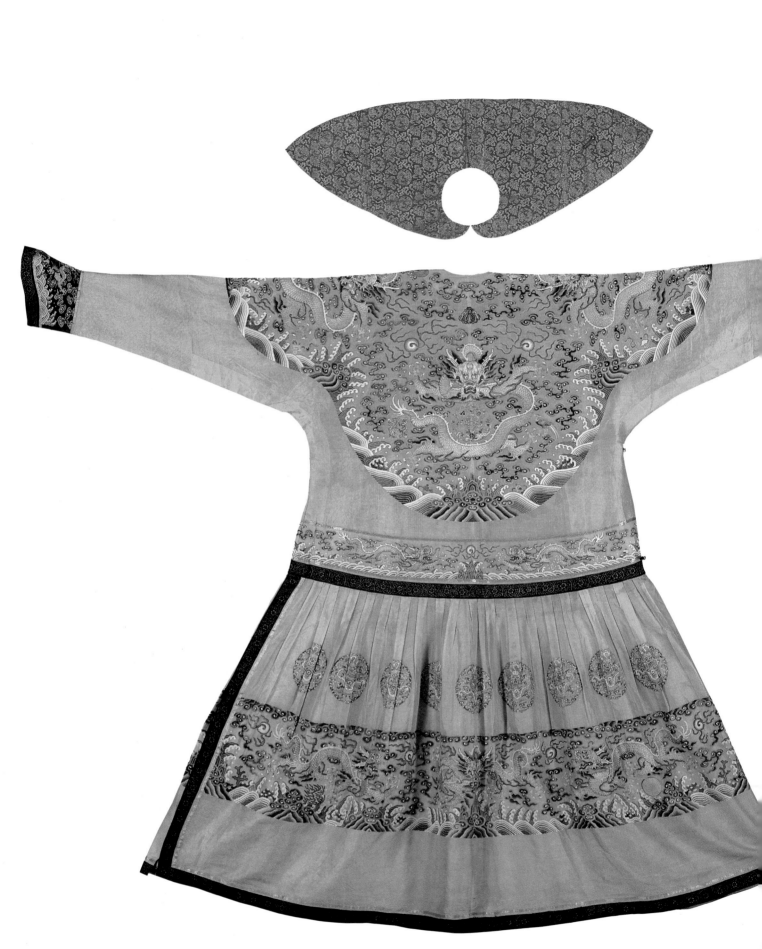

De snit van het gewaad is waarschijnlijk afgeleid van tweedelige (ruiter-)kleding: een heuplange jas, met daaronder een geplooid, dubbel schort. Alleen de constructie herinnert echter nog aan die (hypothetische) oorspronkelijke vorm; bij de exemplaren die bewaard zijn gebleven of op schilderijen zijn afgebeeld, vormen jas en rok steeds één geheel. Het vierkante klepje aan de onderrand van het jas-deel bedekte misschien de sluiting van het schort, maar is in deze versie niet meer dan een rudiment, zonder werkelijke functie. Toch blijft dit meest formele van de Qing-gewaden tot het einde van dynastie het meest conservatief-Mantsjoe. De lange, strakke mouwen, met manchetten die de handrug beschermen (naar hun vorm worden ze "paardehoef"-manchetten genoemd) zijn ook karakteristiek voor de kleding van ruitervolken, en misschien geldt hetzelfde voor de kraag. Het kostuum was niet compleet zonder dit driehoekige, wijd uitstaande ornament, en men neemt wel aan dat dit "schoudermanteltje" verwant is aan de hoge kap die bij veel steppevolken gebruikelijk is; een kap die kan worden opengeklapt en dan plat, als een kraag op de rug ligt.

Echter, zoals zoveel in de Qing-dynastie is ook het staatsiegewaad een synthese van Mantsjoe en Chinese elementen. De symboliek is traditioneel Chinees. Hoofdmotief in de decoratie is de vijfklauwige draak, het keizerlijke embleem. Maar liefst drieënveertig gouden draken zijn in het ontwerp van het rituele gewaad verwerkt (vijf daarvan zijn verborgen onder de overslag): draken, zowel "rampant gardant" als "passant", zijn in concentrische cirkels verdeeld over borst, rug, en schouders, rond het middel, op heup- en op kniehoogte. Ook het vierkante klepje en het donkerblauwe satijn van manchetten en kraag zijn met draken geborduurd. De draken kronkelen zich in een symbolisch universum: de "hemel" wordt vertegenwoordigd door kleurige wolken, onder de wolken kolkt het "water", met golven en opspattend schuim, en tussen de golven rijzen middenvoor en -achter, en aan de twee zijkanten bergen op, die de "aarde" verbeelden. Daartussen zijn de twaalf symbolen van keizerlijk gezag geplaatst (zie blz. 106): de Zon, Maan, Sterren, de Berg, het kleine Draken-paar, de Gekleurde Vogel, de Bijl, en het Fu-symbool zijn verwerkt in de schouderpas, de Bekers, de Waterplant, de Gierstkorrels en het Vuur in de brede geborduurde band van de rok. Midden op de borst is het gestyleerde karakter voor "lang leven" (shou) in goud geborduurd, gevat in een medaillon van allerlei gelukbrengende symbolen.

The cut of the robe is probably derived from a two-part (horseman's) costume: a hip-length jacket, with a pleated double apron underneath. Only the structure however still reminds one of the presumed original form; in the examples that are preserved or depicted in paintings, jacket and skirt are always in one piece. The square flap on the bottom edge of the jacket part perhaps served to cover the fastening of the apron, but in this version it is nothing more than a vestige, without real function. Even so this most formal of all the Qing robes keeps its Manchu character, right up to the end of the dynasty. The long narrow sleeves, with cuffs to protect the back of the hands (called "horse-hoof" cuffs because of their shape) are also characteristic of the clothing of a people of horsemen, and the same is perhaps also true of the collar. The costume was not complete without this triangular protruding ornament, and one can assume that this "shoulder cape" is related to the high hood that is customary with many of the peoples who live on the steppes; a hood that can be folded open and lie flat on the back like a collar.

However, like so much in the Qing Dynasty the court attire is a synthesis of Manchu and Chinese elements. The symbolism is traditional Chinese. The main motif in the decoration is the five-clawed dragon, the imperial emblem. No fewer than 43 golden dragons are worked into the design of the ritual robe (five of them are concealed under the fastening piece): dragons, both "rampant gardant" and "passant", distributed in concentric circles across the breast, back and shoulders, round the waist and at the level of the hips and the knees. Also the square flap and the dark blue satin of the cuffs and collar are embroidered with dragons. The dragons twist and turn in a symbolic universe: "heaven" is depicted with colourful clouds; under the clouds the "water" eddies, with waves and flying foam; and between the waves in the centre and background and to the two sides rise mountains that represent the "earth". In the middle the twelve symbols of imperial authority are situated (see p. 106): the Sun, Moon and Stars, the Mountain, the little Twin Dragons, the Coloured Bird, the Axe, and the Fu symbol are worked into the shoulder yoke, the Cups, the Water Plant, the Grains of Millet and the Fire in the wide embroidered band of the skirt. In the middle of the chest is the stylized character for "longevity" (shou) embroidered in gold, embedded in a medallion of all kinds of auspicious symbols.

22
Keizerlijk staatsiegewaad
Emperor's court robe

Zijde- en goudborduursel op helder gele zijde in open weefsel/Silk and gold embroidery on bright yellow silk in gauze weave
L.147 cm.
Jiaqing (1796-1820)

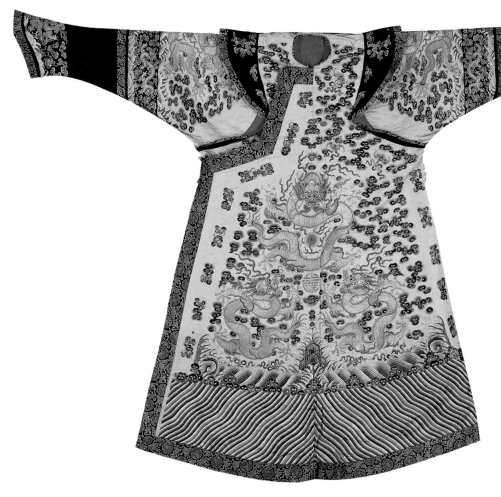

23
Staatsiegewaad voor een keizerin
Empress's court robe

Zijde- en goudborduursel op helder gele
zijde/Silk and gold embroidery on bright
yellow silk
L.135 cm.
Xianfeng (1851-1861)

De vrouwelijke versie van het
staatsiegewaad draagt eveneens de
sporen van een (pre-dynastiek)
kledingtype: de schouderkappen en de
ingezette mouwen herinneren aan een
mouwloze mantel, die over een onderkleed
met lange mouwen werd gedragen. Ook
dit gewaad is echter één geheel - het
wordt zelfs opnieuw bedekt met een
mouwloze mantel (zie het portret van
Keizerin Xiaoxian, cat.no.2, en no.28).
Het helder gele gewaad is gewatteerd, en
gevoerd met rode zijde; het is een van de
drie typen staatsiegewaden die de keizerin
's winters droeg. De ondermouwen en de
schouderkappen zijn in donkerblauwe zijde
uitgevoerd, en randen en naden zijn
afgebiesd met goudbrokaat. De donkere
ondermouwen komen ook voor op
(vroege) keizersportretten, maar de
geborduurde randen rond de mouw lijken
specifiek voor het vrouwenkleed.
Het gewaad is getooid met vijftien
goud-geborduurde, vijfklauwige draken,

temidden van veelkleurige wolken, en
vleermuizen die gelukbrengende objecten
in de bek dragen. De golvenrand aan de
onderzoom is verlengd met gestyleerde
"water"-strepen, in rood, geel, blauw en
violet geborduurd.
Zoals te zien aan de plaatsing van de
motieven, is de gele zijde voorgeborduurd,
vóór het snijden van de patroondelen.

The female version of the court robe also
shows the traces of a (pre-dynastic) type of
costume: the projecting shoulder flaps and
the set-in sleeves are vestiges reminding
one of a sleeveless cloak, that was worn
above an undergarment with long sleeves.
This robe however is made of one piece -
in fact it is itself covered with a sleeveless
surcoat (see the portrait of Empress
Xiaoxian, cat. no.2 and no.28).
The bright yellow robe is padded and lined
with red silk; it is one of three types of
court robe that the empress wore during
the Winter. The lower sleeves and the
shoulder flaps are made of dark blue silk,
and the seams and borders are faced with
gold brocade. The dark lower sleeves also
appear in (early) portraits of emperors, but
the embroidered bands on the sleeves
seem to be a typical feature of female
attire.
The robe is adorned with 15 gold-
embroidered, five-clawed dragons
surrounded by many-coloured clouds, and
bats holding auspicious objects in their
mouths. The waves on the bottom hem are
extended with stylized "water" stripes,
embroidered in red, yellow, blue and violet.
As can be seen from the placing of the
motifs, the yellow silk was embroidered,
before the parts of the pattern were cut.

24

Staatsiegewaad voor een kind-keizertje
Court robe for a child-emperor

Zijde- en goudborduursel op helder gele zijde in open weefsel/Silk and gold embroidery on bright yellow silk in gauze weave
L.96 cm.
Guangxu (1875-1908)

Dit helder gele staatsiegewaad heeft toebehoord aan Keizer Guangxu, die reeds op vierjarige leeftijd op de troon werd gezet. Het gewaad is een verkleinde versie van dat van Keizer Jiaqing, identiek wat betreft materiaal en motieven, hoewel borduurwerk en compositie in deze latere periode iets van hun sublieme kwaliteit lijken te verliezen.

This bright yellow court robe belonged to Emperor Guangxu, who came to the throne at the age of four. The robe is a smaller version of that of Emperor Jiaqing, identical in material and motifs, though in this later period the embroidery and composition seem to lose something of their sublime quality.

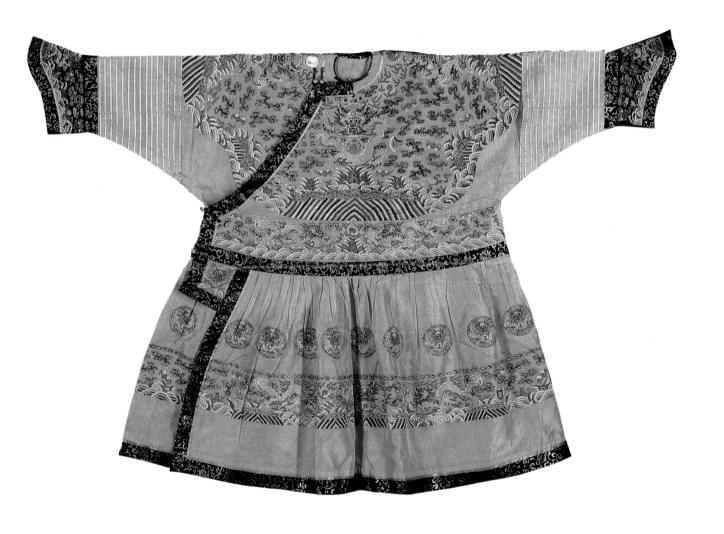

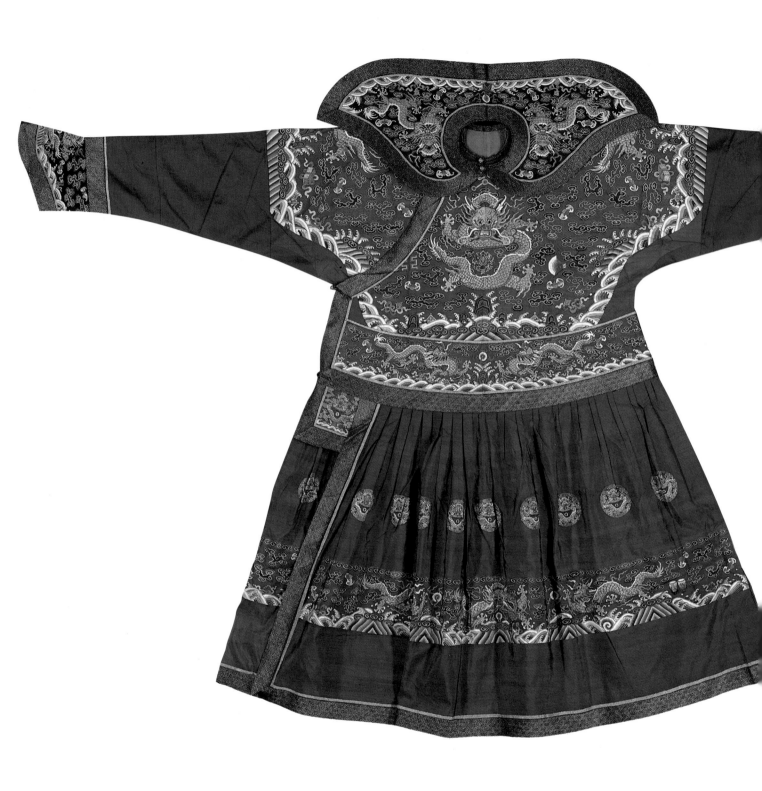

25
Keizerlijk staatsiegewaad
Emperor's court robe

Zijden gobelinweefsel met een diepblauw
fond/Silk in Gobelin weave with a deep
blue background
L.139 cm.
Guangxu (1875-1908)

In de vroege ochtend van de dag van de winter-zonnewende, voor zonsopgang, offerde de keizer op het ronde Hemelaltaar in de zuidelijke voorstad; het was het hoogste offerritueel, dat vrede en voorspoed moest bewerkstelligen. Een maand later begaf hij zich naar de - op hetzelfde terrein gelegen - ronde Tempel voor het Gebed om een Goede Oogst (*Qiniandian*), en deed daar wat de naam van de tempel al aangeeft. De keizer droeg bij dit alles een diepblauw staatsiegewaad, als teken van devotie; want blauw was de kleur van de hoogste godheid, de Hemel. In de eerste maand van de zomer begaf de keizer zich dan opnieuw naar het Hemelaltaar, ditmaal om regen af te smeken.
Dit diepblauwe gewaad is in zijden gobelin (*kesi*) uitgevoerd (zie cat.no.26). Bij het Hemeloffer en het gebed om een goede oogst zal de keizer zeker een met bont afgezet wintergewaad hebben gedragen; dit zomergewaad moet dus bestemd zijn geweest voor het gebed om regen.
De ingeweven motieven zijn in hun symboliek vrijwel identiek aan die in het borduurwerk op het gele gewaad van Keizer Jiaqing (wel zijn er vleermuizen toegevoegd, en de in de golven drijvende "juwelen" zijn prominenter). In de compositie van het gewaad is echter de achteruitgang van de latere periode af te lezen: het galon lijkt te "zwaar", de medaillons en de band in de rok zijn kleiner en meer gedrongen, terwijl de heupband is uitgebreid ten koste van de lijn van de gedecoreerde schouderpas.

In the early morning on the day of the winter solstice, the emperor offered sacrifices at the round Altar of Heaven in the southern quarter of the city; it was the highest sacrificial ritual, and was intended to ensure peace and prosperity. One month later he went to the round Temple for Prayer for a Good Harvest (*Qiniandian*), which was situated on the same terrain, and did there what the name of the temple suggests. On both occasions the emperor wore a deep blue court robe, as a sign of devotion; because blue was the colour of Heaven, the highest divinity. In the first month of the Summer the emperor went to the Altar of Heaven once again, this time to pray for rain.
This deep blue robe is made of silk Gobelin (*kesi*) (see cat.no.26). At the Sacrifice to Heaven and the prayer for a good harvest the emperor would certainly have worn a winter robe trimmed with fur; this summer robe must have been intended for the prayer for rain.
The motifs woven into the robe are virtually identical in their symbolism to that of the embroidery in the yellow robe of Emperor Jiaqing (it is true that some bats are also added, and the "jewels" floating in the waves are more conspicuous). In the composition of the robe however the decline of the later period can clearly be seen. The braid is too "heavy", the medallions and the band in the skirt are smaller and more compressed, while the hip band is wider at the expense of the line of the decorated shoulder piece.

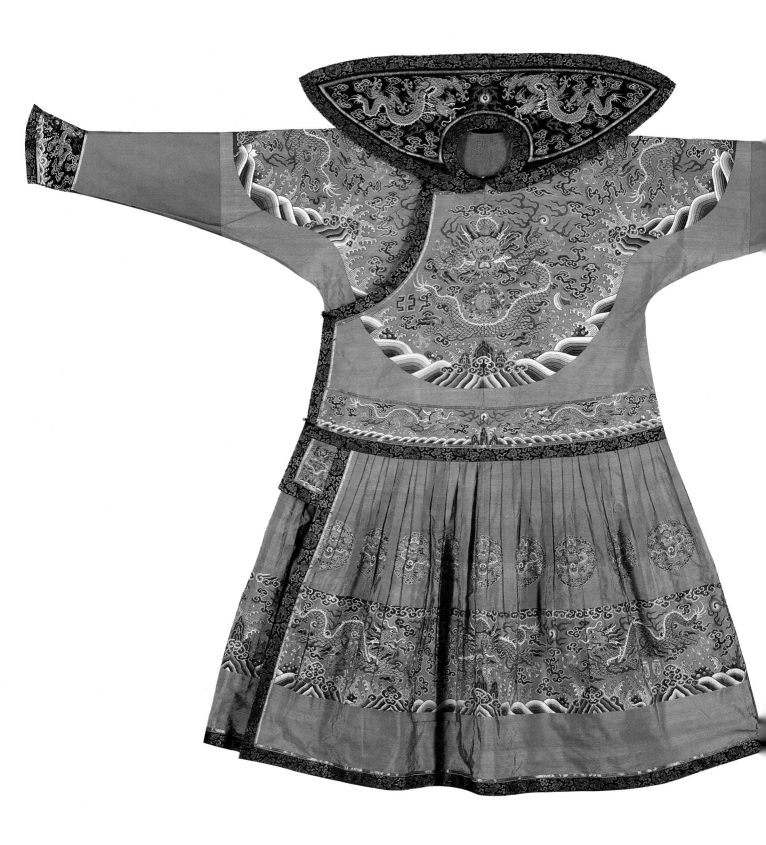

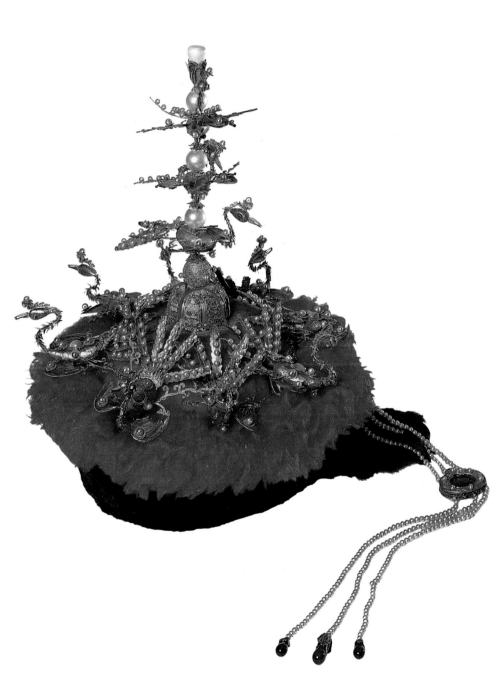

Feniks-kroon voor een keizerlijke gemalin van de tweede rang
Phoenix crown for imperial consort of the second rank

H.36,5 cm.
Guangxu (1875-1908)

Dit ceremoniële hoofddeksel was onderdeel van het staatsietenue voor de keizerin en keizerlijke gemalinnen. Het ornament met drie feniksen boven elkaar onderscheidde hen van de keizerlijke concubines, die er slechts twee mochten dragen. Maar er zijn meer elementen die de status van de draagster aangaven: de kroon voor een keizerin was getooid met vijf strengen parels - de drie snoeren die we hier zien duiden op een gemalin. Tenslotte verschafte de kleur van de linten waarmee de kroon werd vastgestrikt definitief uitsluitsel: in dit geval goudgeel, behorend bij een gemalin van de tweede rang.
Op de vermiljoenrode franje van de bol zijn rondom nog zeven feniksen gezet, elke feniks gedecoreerd met negen Mantsjoerijse en eenentwintig kleinere parels. De fazant aan de achterzijde draagt zestien kleine parels en een katteoog. De parelsnoeren die aan zijn staart zijn bevestigd worden onderbroken door een in goud gevatte lapis lazuli en afgesloten met peervormige bloedkoralen.

This ceremonial headdress formed part of the court dress for the empress and the imperial consorts. The ornamental part with three phoenixes on top of each other distinguishes it from that of the imperial concubines, who were only permitted to wear two. But there are also other details here that indicate the wearer's rank: an empress's crown was adorned with five strings of pearls - the three strings we see here denote a consort. Finally the colour of the ribbons for tying the crown under the chin is conclusive evidence: they are golden yellow here, which means that they belong to a consort of the second rank. On the vermilion-coloured fringe there are seven more phoenixes; each phoenix is decorated with nine Manchurian pearls and 21 smaller pearls. The pheasant on the back is inlaid with 16 small pearls and a cat's eye stone. The strings of pearls attached to its tail are linked in the middle by a lapis lazuli stone embedded in gold and they are rounded off with pear-shaped red corals.

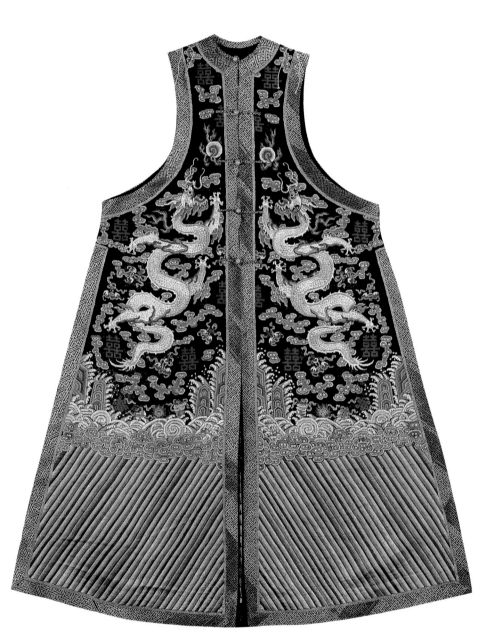

28
Overkleed bij het staatsiegewaad voor een keizerin
Surcoat for an empress's court robe

Zijde- en goudborduursel op donkerblauwe zijde in open weefsel/Silk and gold embroidery on dark blue silk in gauze weave
L.138 cm.
Guangxu (1875-1908)

De mouwloze mantel werd gedragen door vrouwen, over het formele staatsiegewaad. Het kledingstuk is afgeleid van het Han-Chinese overkleed. In tegenstelling tot de Mantsjoe-kleding, die links-over-rechts onder de rechterarm sluit, heeft deze mantel een sluiting middenvoor, zonder overslag.
Een keizerin bezat een aantal van deze mantels, verschillend in hun decoratie. Het hier getoonde type draagt vier klimmende draken; op een van de andere mantels echter waren niet minder dan achtenzeventig gouden draken geborduurd - onbetwist het "draak-rijkste" gewaad in de paleis-garderobe.
Dat dit exemplaar ook deel uitmaakte van de bruidskleding is te zien aan de rode tekens voor "dubbel geluk". De golvenrand met bergen en drijvende gelukssymbolen is vrijwel tot in detail identiek aan die op het rode staatsiekleed, maar in een andere kleurstelling uitgevoerd.

The sleeveless cloak was worn by women, on top of the formal court robe. This article of attire is derived from the Han-Chinese surcoat. In contrast to the Manchu attire, that closes left-over-right under the right arm, this cloak is fastened in front, without any flap.
An empress would possess a number of cloaks like this one, varying in their decoration. The type shown here has four climbing dragons: however on one of the other cloaks no less than 78 golden dragons were embroidered - without question the robe in the palace wardrobe most abundant in dragons!
The red symbols of "double happiness" show that this surcoat also formed part of the bride's costume. The motif of wave crests with mountains and floating symbols of good fortune is identical in almost every detail to that on the red court robe; it is executed, however, in another colour scheme.

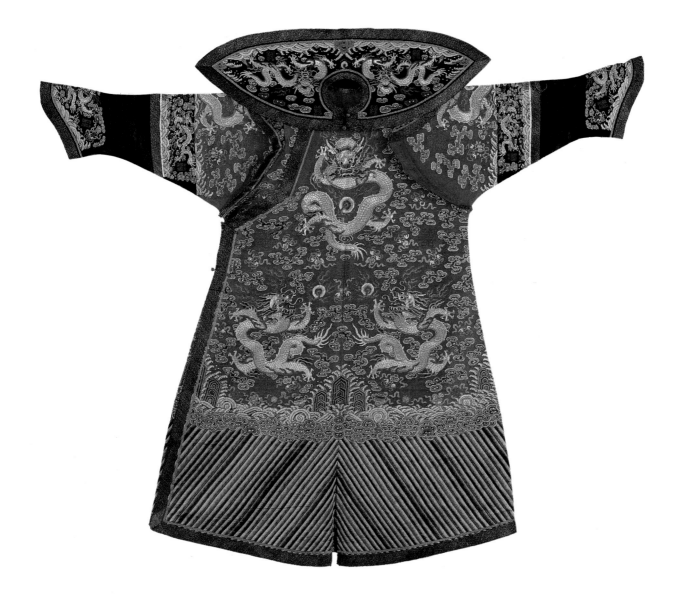

27
Staatsiegewaad voor een keizerin
Empress's court robe

Zijde- en goudborduursel op rode zijde in
open weefsel/Silk and gold embroidery on
red silk in gauze weave
L.138 cm.
Guangxu (1875-1908)

Dit rode staatsiegewaad vertoont op het
donkerblauwe satijn van mouwbanden,
manchetten en kraag een aantal
- eveneens met rood geborduurde - tekens
voor "dubbel geluk". De kleur rood, en
"dubbel geluk" zijn huwelijkssymbolen; het
kostbare gewaad hoorde tot de
bruidskleding van Keizer Guangxu's
keizerin, een twintigjarige dochter van de
Yehonala-clan, met wie hij in 1889 in het
huwelijk trad (zie hierover ook cat.no's.4-8).
In de schuimende golvenrand drijven
Boeddhistische gelukssymbolen: het Rad
van de Leer, het Baldakijn, de Schelp, de
Vaas, het Zonnescherm, de Lotus, de
Vissen, en de Knoop-zonder-eind (zie
blz. 112). De strepen van het gestyleerde
water zijn volkomen recht, zonder de lichte
golving van die lijnen op vroegere
gewaden.

On the dark blue satin arm bands, cuffs
and collar of this red court robe the
red-embroidered symbol for "double
happiness", can be seen repeated many
times. The colour red, and "double
happiness" are symbols of marriage; the
costly robe belonged to the wedding
clothes of Emperor Guangxu's empress, a
20-year old daughter of the Yehonala clan,
whom he married in 1889 (see cat.nos.4-8).
Buddhist symbols of good fortune are
floating on the foaming crests of the
waves: the Wheel of the Law, the Canopy,
the Conch Shell, the Vase, the Parasol, the
Lotus, the Fishes, and the Endless Knot (see
p. 112). The stripes of the stylized water are
completely straight, without the slight
curving of the lines one sees on earlier
robes.

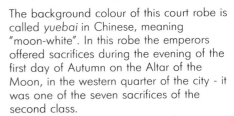

De grondkleur van dit staatsiegewaad wordt in het Chinees *yuebai* genoemd: "maanwit". In dit gewaad offerden de keizers tijdens de avond van de eerste dag van de herfst op het Altaar van de Maan, in de westelijke voorstad; het was een van de zeven offers van tweede rang.

Het fraaie, fijn geweven gewaad behoorde tot de garderobe van Keizer Jiaqing. Tijdens zijn regering heeft deze keizer echter slechts éénmaal persoonlijk het offer aan de maan verricht; de andere jaren liet hij die taak over aan een van zijn hoge ambtenaren.

Het Chinese *kesi* onderscheidt zich van het Europese gobelin door de veel fijnere zijdedraden waarvan het is geweven. Het Chinese weefsel telt gemiddeld twintig (verticale) scheringdraden en ca. honderd (horizontale) inslagdraden per cm², terwijl dat aantal in het Europese weefsel niet meer dan respectievelijk tien en tweeëntwintig bedraagt. De patroonweeftechniek is echter hetzelfde, daarom wordt *kesi* - dat letterlijk "gegraveerde" of "uitgesneden zijde" betekent - vaak omschreven als "gobelinweefsel".

De scheringdraden in *kesi* zijn ongekleurd; de gekleurde inslagdraden lopen (althans in de gedessineerde delen van het weefsel) niet over de gehele breedte van de schering, zij gaan heen en weer binnen hun "eigen" kleurvlakje in het motief. Dat betekent dat op een scheidslijn tussen twee kleuren, parallel aan de schering, steeds een smalle spleet verschijnt; het is een effect waar het weefsel zijn gelijkenis met reliëf-inlegwerk, en waarschijnlijk ook zijn naam aan ontleent.

Zijden gobelin was uiterst kostbaar; niet voor niets werd gezegd: "een stukje *kesi* is gelijk aan een stukje goud (van dezelfde maat)".

The background colour of this court robe is called *yuebai* in Chinese, meaning "moon-white". In this robe the emperors offered sacrifices during the evening of the first day of Autumn on the Altar of the Moon, in the western quarter of the city - it was one of the seven sacrifices of the second class.

This magnificent, finely woven robe belonged to the wardrobe of Emperor Jiaqing. During his reign this emperor personally performed the sacrifice to the moon only once; during the other years he delegated this task to one of his high officials.

The Chinese *kesi* differs from European Gobelin in that it is woven from much finer silken threads. The Chinese fabric consists of an average of 20 (vertical) warp threads and about 100 (horizontal) woof threads per cm², while the European fabric is made of no more than 10 and 22 respectively. The technique for weaving a pattern is the same however; this is why *kesi* which literally means "engraved" or "cut out silk" - is often described as "Gobelin weave".

The warp threads in *kesi* are uncoloured; the coloured woof threads (at least in the parts of the weave with a design) do not cross the whole breadth of the warp, they go back and forth within their "own" colour area in the motif. This means that on a dividing line between two colours, parallel to the warp, a narrow split always appears; it is this effect that gives the weave its resemblance to relief or inlaid work, and presumably this is also where it gets its name from.

Silk Gobelin was extremely precious; it was with some reason that it was said: "a piece of *kesi* is worth the same as a piece of gold of the same size".

26
Keizerlijk staatsiegewaad
Emperor's court robe

Zijden gobelinweefsel met een lichtblauw fond/Silk in Gobelin weave with a light blue background
L.142 cm.
Jiaqing (1796-1820)

Kesi weefsel/fabric

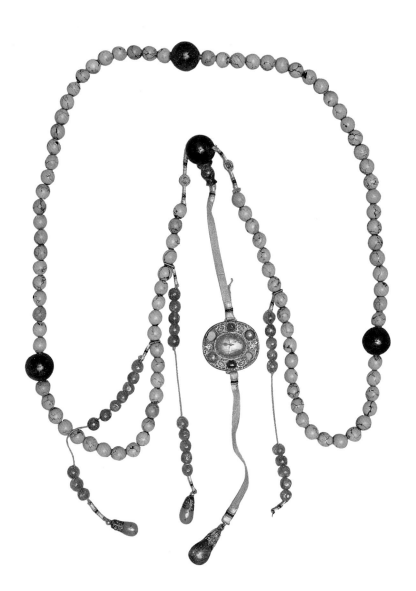

30
Hofketting
Court necklace

Turkoois/Turquoise
C.160 cm.
Qianlong (1736-1795)

Hofkralen werden gedragen bij alle
ceremoniële gelegenheden, zowel op het
formele staatsiegewaad, als ook op de
drakenmantel of het overkleed-met-
embleem die het semi-formele gewaad
bedekten.
De aard van de gelegenheid en de rang
van drager of draagster bepaalden de
steensoort van de kralen. Dit snoer van
turkoois werd door de keizer zelf gedragen,
bij zijn jaarlijkse offer op het Altaar van de
Maan.

Court beads were worn on all ceremonial
occasions, both on the formal court robe
and on the dragon coat or the surcoat with
emblem that covered the semi-formal robe.
The nature of the occasion and the rank of
its owner, male or female, determined the
sort of stone that was used for the beads.
This turquoise necklace was worn by the
emperor himself for his annual sacrifice at
the Altar of the Moon.

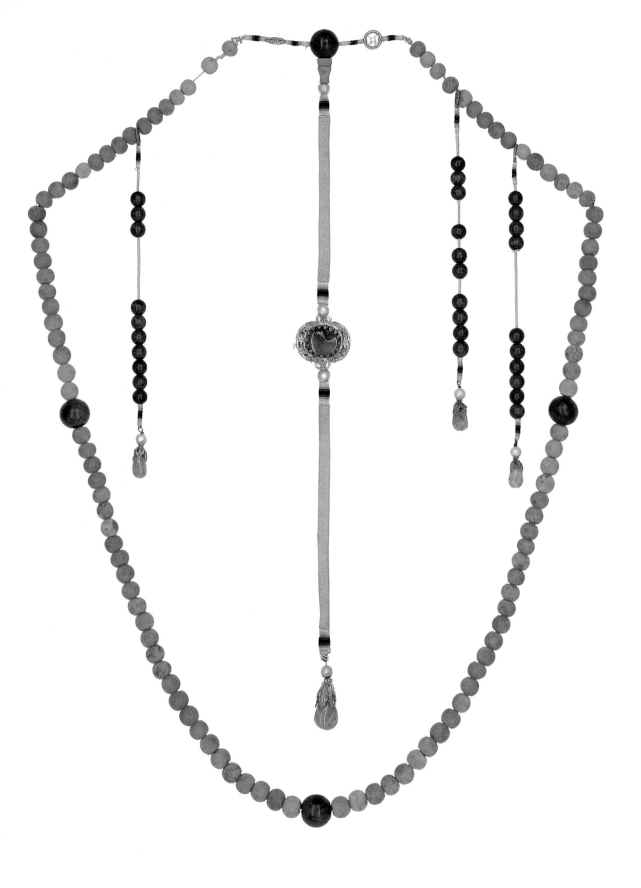

31
Hofketting
Court necklace

Bloedkoraal/Red coral
C.123 cm.
Guangxu (1875-1908)

De "hofkralen" (chaozhu) zijn verwant aan de rozenkrans die Boeddhistische monniken om de hals dragen. Het snoer telt 108 kralen in vier groepen van zevenentwintig, gescheiden door vier grotere stenen waarvan de middelste, de kraal die midden op de borst hangt, "Boeddha's hoofd" wordt genoemd. Aan de tegenoverliggende grote kraal in de nek is een lint bevestigd met een medaillon dat afhangt op de rug; het eind van het lint is afgewerkt met een peervormige kraal: "Boeddha's mond". Aan de hofkettingen hangen bovendien drie korte strengen, elk van tien kralen. Het zijn snoertjes "ter herinnering" (jinian), ook wel santai genoemd, de naam voor een constellatie van drie sterren in de Grote Beer, waarmee in de oudheid ook de drie hoogste gezagsdragers in het rijk werden aangeduid; zo vormen zij een metafoor voor "eminent", "verheven". Hoe dan ook, het staatsieportret van keizer Qianlong (cat.no.1) toont hoe ze werden gedragen: twee strengen hangen links op de borst, en één rechts.

Deze hofkralen waren bestemd voor een keizerin of keizerlijke gemalin. Bij het semi-formele drakengewaad droegen zij slechts één hofketting, maar op hun staatsiegewaad drapeerden ze volgens de regels drie snoeren tegelijk.

Een keizerin-weduwe of een keizerin bezat één snoer Mantsjoerijse parels en twee snoeren bloedkoraal kralen, met heldergeel lint; keizerlijke gemalinnen van de eerste rang droegen één snoer amber en twee snoeren bloedkoraal, met hetzelfde lint; gemalinnen van de tweede rang hadden dezelfde kralen maar een goudgeel lint - en zo gaan die voorschriften door, elke rang onderscheiden door andere kralen of een andere kleur lint.

The "court beads" (chaozhu) are related to the rosary that Buddhist monks wear round their necks. The string consists of 108 beads in four groups of 27, separated by four larger stones of which the one in the middle, the bead that rests on the middle of the chest is called "Buddha's head". On the large bead opposite it at the level of the neck a ribbon is fastened with a medallion that hangs down over the back; at the end of the ribbon is a pear-shaped bead - "Buddha's mouth". On the court necklaces three short strings are also attached, each of them consisting of 10 beads. They are "memory" beads (jinian), and are also called "santai", which is the name for a group of three stars in Ursa Major, which in ancient times stood for the three highest authorities in the empire; they form thus a metaphor for "eminent" and "sublime". Be that as it may, the court portrait of Emperor Qianlong (cat.no.1) shows how they were worn: two strings fall on the left hand side of the chest and one on the right.

These court beads were intended for an empress or imperial consort. They only wore one court necklace over the semi-formal dragon robe, but the rules prescribed that they wore three necklaces with their ceremonial court robe.

An empress dowager or an empress owned one string of Manchurian pearls and two strings of red coral beads, with a bright yellow ribbon; imperial consorts of the first rank wore one string of amber and two strings of red coral, with a ribbon of the same colour; consorts of the second rank had the same beads but with a golden yellow ribbon - and so on: there were regulations for every rank and each rank had different beads or a different coloured ribbon.

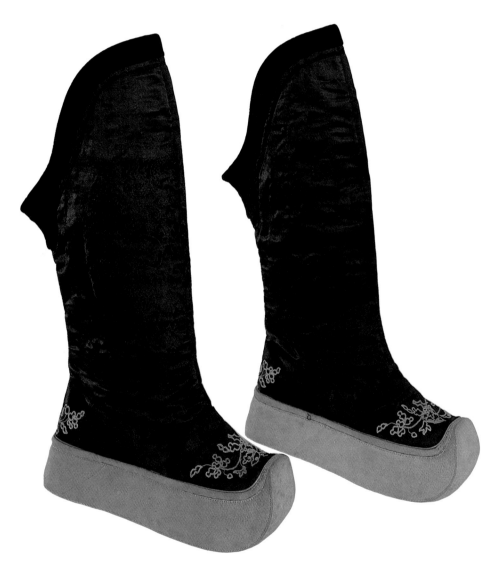

32
Keizerlijke staatsie-laarzen
Emperor's court boots

Donkerblauwe zijde in satijnweefsel/Dark
blue silk on satin
L.25 cm., H.43 cm.
Qianlong (1736-1795)

Het materiaal van de schacht is een
donkerblauwe satijn, afgebiesd met
fluweel. In de zijde is een damastpatroon
geweven van draken in ronde medaillons.
Neus en hiel zijn geborduurd met
bloemmotieven, uitgevoerd in kleine
knoop-steekjes.
De afgeplatte, hoog opgewerkte neuzen
waren kenmerkend voor de laarzen die bij
het staatsiegewaad werden gedragen, en
onderscheidden deze van de informele
laars (cat.no.61).

The material of the leg of the boot is dark
blue satin trimmed with velvet. A damask
pattern of dragons in round medallions is
woven in the silk. The heel and toe of the
boot are embroidered with flower motifs,
done in small seed-stitches.
The flattened, high turned-up toe was a
typical feature of the boots that were worn
with the court robe, and they distinguish
them from the informal boots (cat.no.61).

Semi-formele gewaden
Semi-formal robes

Het semi-formele gewaad wordt vaak "drakengewaad" (*longbao*) genoemd, hoewel er niet meer draken op te zien zijn dan op het staatsiegewaad. Wel zijn deze gewaden zèlf vaker te zien dan staatsiegewaden: er zijn veel meer drakengewaden bewaard gebleven. Niet alleen mocht het drakengewaad door een bredere kring van hoge functionarissen worden gedragen dan het staatsiegewaad, maar bovendien diende het laatste ook als doodskleed, en ging dus mèt de eigenaar verloren. Ook in Westerse collecties zijn drakengewaden verhoudingsgewijs talrijk, waarschijnlijk ook omdat ze zeer aantrekkelijk zijn door hun rijke versiering. De officiële Chinese term voor dit type gewaden is *jifu*, "voorspoedige kleding", ofwel feestkleding. Ze werden gedragen bij allerlei festiviteiten die niet het formele, rituele staatsietenue vereisten.

Volgens de regels was de kleur van de drakengewaden voor de keizer, keizerin, en keizerin-weduwe altijd het "keizerlijke" helder geel. Of ze gevoerd of gewatteerd waren (of niet), en uit satijn of open weefsel waren vervaardigd, was afhankelijk van het seizoen.

The semi-formal robe is often called a "dragon robe" (*longbao*), although there are no more dragons on it than on the court robe. It is true that these robes can be seen more often than the court robes: far more dragon robes are preserved. Not only could the dragon robe be worn by a wider circle of high officials than the court robe, but the latter also served as a burial shroud, and so it disappeared with its owner. In Western collections too the dragon robes are comparatively numerous, probably also because they are very attractive with their rich ornamentation. The official Chinese term for this type of robe is *jifu*, "auspicious costume", or festive costume. They were worn on all sorts of festive occasion that did *not* require the formal, ritual court attire.

According to the rules the colour of the dragon robe for the emperor, empress, and empress dowager was always the "imperial" bright yellow. Whether or not they were lined or padded and whether they were made of satin or gauze weave depended on the season.

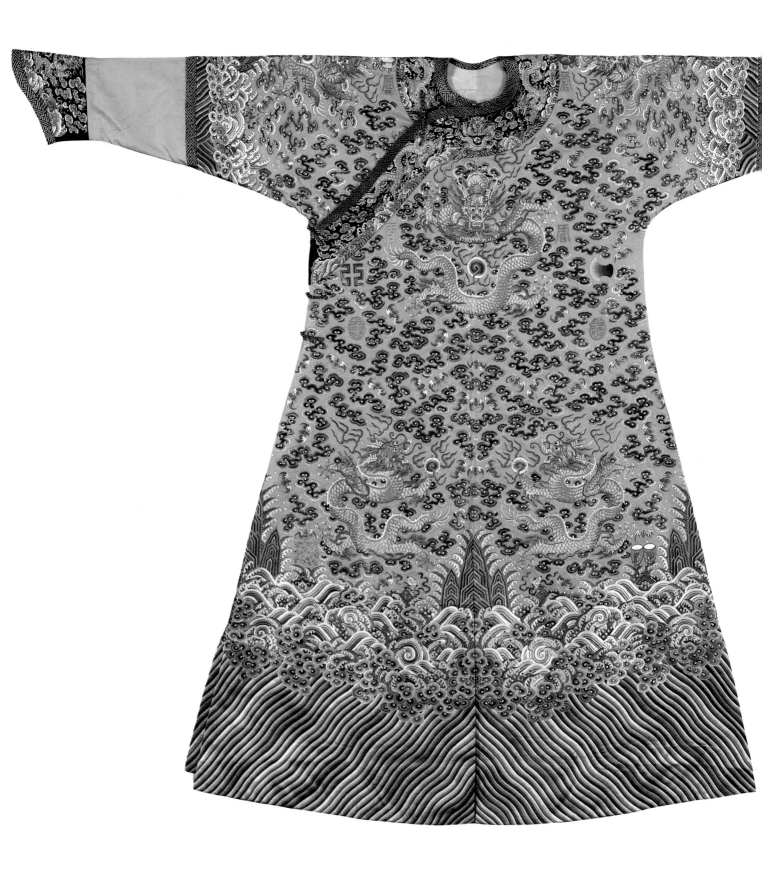

33
Semi-formeel keizerlijk gewaad ("drakengewaad")
Emperor's semi-formal robe ("dragon robe")

Zijde- en goudborduursel op helder gele zijde in satijnweefsel/Silk and gold embroidery on bright yellow silk in satin weave
L.155 cm.
Qianlong (1736-1795)

Dit rijke gewaad heeft toebehoord aan Keizer Qianlong. Het kleed sluit links-over-rechts met drie kleine knoopjes onder de rechterarm; het is betrekkelijk nauwsluitend gesneden, en heeft vier lange splitten in de rok. De smal toelopende mouwen eindigen in "paardehoef"-manchetten die, evenals de brede band langs de hals en overslag, in donkerblauwe satijn zijn uitgevoerd. Op het glanzende, gele satijn prijken negen vijfklauwige draken (één draak is verborgen onder de overslag), schitterend geborduurd in fijn gouddraad; op de donkerblauwe manchetten en de halsboord zijn zeven kleinere gouden draken verwerkt. In tegenstelling tot het staatsiegewaad, waar de decoratie in randen en medaillons is gevat, fungeert hier het gehele kleed, van hals tot zoom, als achtergrond voor het symbolische schema van de geordende kosmos. Beneden kolkt het "water", weergegeven met subtiel getinte, diagonale golflijnen die culmineren in een bruisende branding. In de golven drijven de Acht Juwelen, en in elk van de vier windrichtingen verheft zich de veelkleurige berg van de "aarde".
De "hemel" rond de draken is gevuld met gelukbrengende wolken en vleermuizen. Daartussen zijn gestyleerde karakters geplaatst die tezamen en afzonderlijk een lang leven beloven (*wan* en *shou*), en de Twaalf Symbolen van keizerlijk gezag. De keizers van de Ming-dynastie hadden als eersten deze symbolen ook op hun semi-formele gewaden afgebeeld (en niet alleen op de rituele offergewaden, zoals alle voorgaande dynastieën dat deden). In de kledingvoorschriften van 1759 was dat gebruik door de Qing overgenomen. Wanneer de keizer zijn drakengewaad droeg, was het rond de heupen ingesnoerd door een gordel, en werd het grotendeels bedekt door een driekwart overkleed (vgl.cat.no.35) dat alleen de manchetten en de onderzoom vrijliet - kortom, er was weinig gelegenheid om het sublieme borduurwerk te bewonderen.

This lavishly decorated robe belonged to Emperor Qianlong. It is fastened left-over-right with three small buttons under the right arm; it is a comparatively close fit, and it has four long slits in the skirt. The narrow tapering sleeves end in "horse-hoof" cuffs that like the wide band bordering the neck and flap, are made of dark blue satin. The gleaming, yellow satin is adorned with nine five-clawed dragons (one dragon is hidden under the flap). They are marvellously embroidered in fine gold thread; on the dark blue cuffs and the collar are worked seven smaller dragons. In contrast to the court robe, where the decorative work is contained in borders and medallions, the whole costume, from neck to hem, functions here as background for the symbolic plan of the ordered cosmos. Underneath the "water" swirls. It is depicted with subtly coloured, diagonal lines culminating in a foaming line of breakers. On the waves the Eight Jewels are floating, and at each of the four points of the compass the many-coloured mountain of the "earth" soars upwards. The "heaven" around the dragons is full of auspicious clouds and bats. In between them stylized characters are placed that separately and in combination promise longevity (*wan* and *shou*), and the Twelve Symbols of imperial sovereignty. The emperors of the Ming dynasty were the first to display these symbols on their semi-formal robes instead of just on the ritual sacrificial robes, as all previous dynasties had done. In the 1759 regulations for clothing this custom was adopted by the Qing dynasty.
When the emperor wore his dragon robe, it was tied round the hips with a belt and it was largely covered by a three-quarter length surcoat (see cat.no.35) which only left the cuffs and hem exposed - in short there was little opportunity to admire the sublime embroidery.

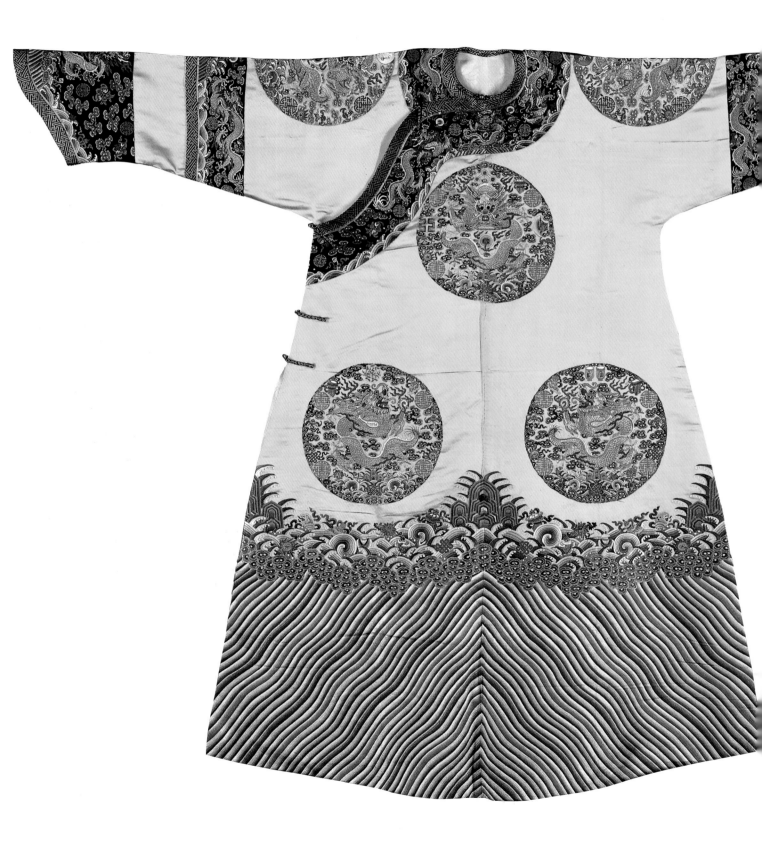

34
Semi-formeel gewaad voor een keizerin of keizerin-weduwe ("drakengewaad")
Semi-formal robe of an empress or empress dowager ("dragon robe")

Zijde- en goudborduursel op helder gele zijde in satijnweefsel/Silk and gold embroidery on bright yellow silk in satin weave
L.138 cm.
Guangxu (1875-1908)

De keizerin bezat drie verschillende typen drakengewaden. Het eerste type was identiek aan dat van de keizer, afgezien van enkele kleine "vrouwelijke" verschillen: net als bij het staatsiegewaad was er een extra band rond de mouw aangebracht, en het gewaad had slechts twee splitten, in de beide zijnaden. Bij zowel het tweede als het derde type waren de draken in acht ronde medaillons gevat; type twee vertoonde daarbij langs de zoom de gebruikelijke golvenrand, terwijl van type drie de zoom onversierd bleef.
De Twaalf Symbolen van keizerlijk gezag waren officieel niet toegestaan op het keizerinnegewaad. Toch zijn op het hier getoonde gewaad (van het tweede type) in de drakenmedaillons niet alleen Boeddhistische gelukssymbolen en tekens voor "lang leven" verwerkt, maar ook de Twaalf Symbolen. Als reden hiervoor wordt wel opgevoerd dat het gewaad waarschijnlijk heeft toebehoord aan de beruchte Keizerin-weduwe Cixi. Zij fungeerde als regentes voor twee opeenvolgende zwakke kind-keizertjes (Tongzhi en Guangxu), en feitelijk heeft zij China geregeerd, vanaf 1861 tot haar dood in 1908. Behalve het keizerlijk gezag, zou zij zich dus ook de bijbehorende symbolen hebben toegeëigend. Er zijn echter uit de latere Qing ook gewaden bekend die zonder twijfel aan andere keizerinnen of keizerinnen-weduwe hebben toebehoord, maar die toch ook de Twaalf Symbolen dragen. Een meer algemene verklaring lijkt dus, dat in de tweede helft van de 19de eeuw eenvoudigweg niet meer zo strikt de hand werd gehouden aan de rituele voorschriften.

The empress owned three different types of dragon robe. The first type was identical to that of the emperor, apart from a few small "female" differences: as with the court robe there was an extra band round the sleeve, and the robe only had two slits - in the two side seams. With both the second and third sort the dragons were contained in eight round medallions; the second type also displayed the customary border of waves along the hem, while with the third type the hem remained unadorned.
The Twelve Symbols of imperial sovereignty were not officially allowed on the empress's robe. However on the robe (belonging to the second type) shown here, Buddhist symbols for good fortune, "longevity" characters, and the Twelve Symbols are all worked into the dragon medallions. The reason suggested for this is that the robe probably belonged to the notorious Empress Dowager Cixi. She functioned as regent for two successive weak child-emperors (Tongzhi and Guangxu), and in fact she was the real ruler of China from 1861 till her death in 1908. It stood to reason that she would appropriate not just the imperial sovereignty, but the corresponding symbols as well. There are however robes that are known to come from the later Qing dynasty that without doubt belonged to other empresses or empress dowagers, but which also have the Twelve Symbols on them. A more general explanation would therefore seem to be that in the second half of the 19th century ritual regulations were simply no longer so strictly adhered to.

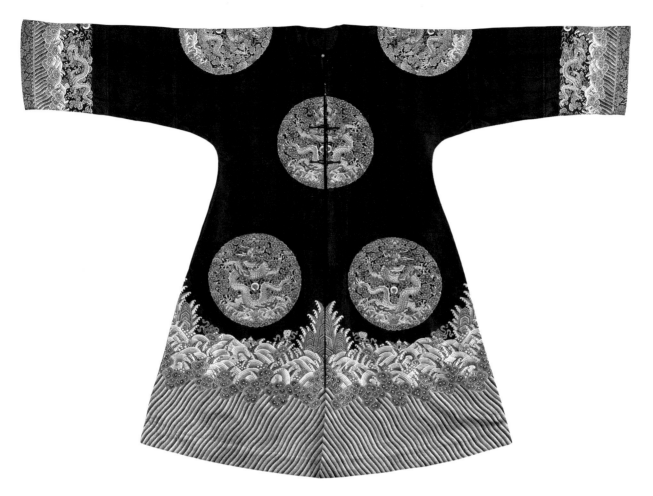

35
Overkleed bij semi-formeel gewaad voor een keizerin ("drakenmantel")
Empress's semi-formal surcoat ("dragon coat")

Zijde- en goudborduursel op donkerblauwe zijde in open weefsel/Silk and gold embroidery on dark blue silk gauze
L.133 cm.
Daoguang (1821-1850)

De semi-formele mantel werd over het drakengewaad gedragen. De mantel sluit middenvoor en heeft drie splitten (waarbij de half openvallende voorsluiting een vierde "split" vormt).
Het donkerblauwe zijdegaas is geborduurd met acht vijfklauwige draken in medaillons, en een golvenrand. Vooral het beweeglijk lijnenspel van de schuimende branding is prachtig uitgewerkt. Op de golven drijven *ruyi* scepters, swastika's, klinkstenen en andere Juwelen (zie blz. 110).
Het vergelijkbare overkleed voor mannen had gewoonlijk kortere mouwen, die de "paardehoef"-manchetten van het onderkleed ruimschoots vrijlieten. Die korte mouwen waren onversierd. De relatief lange mouwen van deze mantel zullen de decoratieve manchetten grotendeels hebben bedekt; ze zijn dan ook zelf fraai afgewerkt met een brede rand borduursel en goudbrokaat.

The semi-formal coat was worn on top of the dragon robe. The coat is fastened in the front in the centre and it has three slits (with the loosely closed fastening in front effectively forming a fourth).
The dark blue silk gauze is embroidered with eight five-clawed dragons contained in medallions, and with a border of waves. The fluid play of lines of the foaming breakers is particularly beautiful. On the waves *ruyi* sceptres, swastikas, musical stones and other Jewels are floating (see p. 110).
The comparable surcoat for men normally had shorter sleeves that left the "horse-hoof" cuffs of the undergarment largely free. The short sleeves were unadorned. The relatively long sleeves of this coat would to a great extent have covered the decorative sleeves; they are therefore themselves handsomely finished with a wide border of embroidery and gold brocade.

36
Semi-formeel gewaad voor een kind-keizertje ("drakengewaad")
Child-emperor's semi-formal robe ("dragon coat")

Zijde- en goudborduursel op helder gele zijde in open weefsel/Silk and gold embroidery on bright yellow silk gauze
L.78 cm.
Guangxu (1875-1908)

Dit zomer-drakengewaad in open gaasweefsel is gedragen door de jonge Guangxu.

De glanzende lintjes op de ondermouwen zijn een vaak toegepaste decoratie op Qing-gewaden. Men neemt wel aan dat ze plooien suggereren, en zo verwijzen naar de oorspronkelijke ruiterkleding, waarbij in het heetst van de strijd de lange mouwen werden opgestroopt om de handen vrij te hebben.

De extreem brede rand "water"-lijnen is typerend voor de latere Qing (vgl. ook cat.no's.27,28,34, uit diezelfde periode).

This summer dragon coat in gauze weave was worn by the young emperor Guangxu. The narrow, shiny ribbons on the undersleeves are a frequently adopted decoration on Qing robes. It is thought that they are meant to suggest pleats and that they therefore derive from the original horseman's clothing, where the long sleeves would be rolled back to leave the hands free in the heat of battle. The extremely wide border of "water" lines is typical of the later Qing dynasty (see also cat.nos. 27,28,34, from the same period).

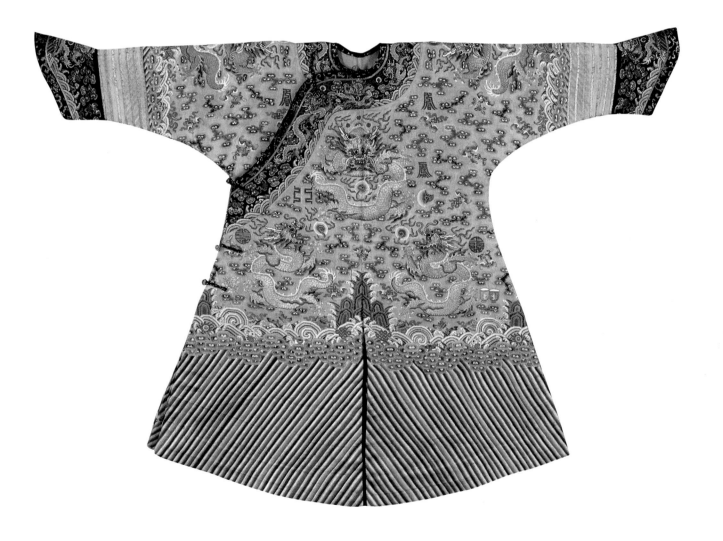

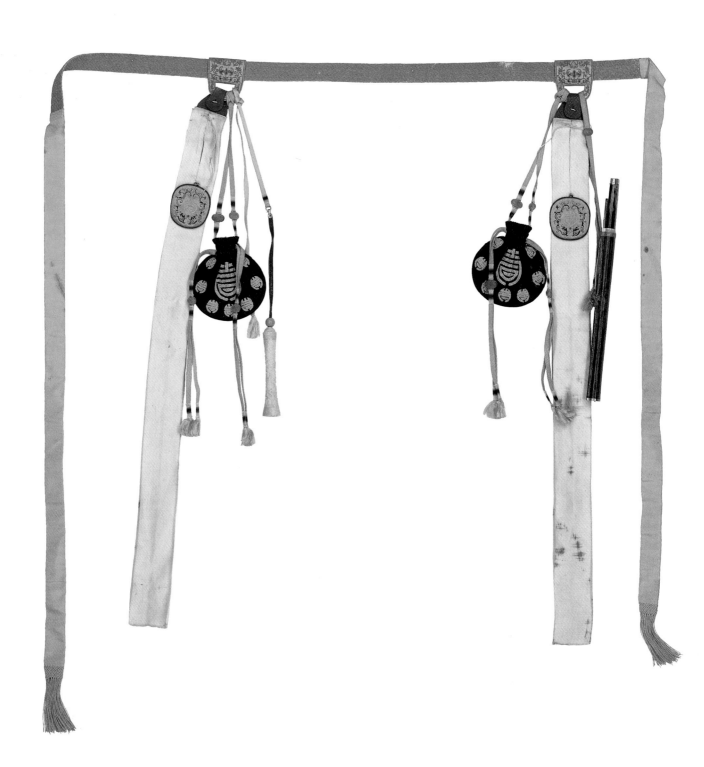

37
Gordel bij een semi-formeel keizerlijk gewaad
Belt for emperor's semi-formal robe

Satijn/Satin
L.237 cm.
Yongzheng (1723-1735)

De band van de gordel is vervaardigd uit geel satijn, versterkt met paardehaar. Aan twee ringen, gedecoreerd met vleermuismotieven, zijn witte, gevouwen zijden linten en verschillende objecten bevestigd, die aan weerszijden van het lichaam afhangen: een ivoren kokertje met daarin tandestokers, een mesje in een schede van rhinoceroshoorn, en twee reukzakjes. De buideltjes zijn met kleine pareltjes geborduurd.

Naar men zegt is een dergelijke uitrusting aan de gordel voortgekomen uit het ruiter-verleden van de Qing dynastie. De buideltjes bevatten dan een kleine mondvoorraad voor onderweg, en de gevouwen linten, die oorspronkelijk van een steviger linnen zouden zijn vervaardigd, konden in geval van nood een gebroken teugel vervangen.

The belt itself is made of yellow satin, reinforced with horse-hair. On the two rings, decorated with bat motifs, white folded silk ribbons and different objects are attached. These objects hang down on both sides of the body: an ivory tube with tooth-picks, a knife in a sheath of rhinoceros horn, and two perfume sachets. The pouches are embroidered with tiny pearls.

It is said that equipment on the belt like this is a vestige of the past of the Qing dynasty who ruled over a people of horsemen. The pouches would then contain a small supply of victuals for the journey, and the folded ribbons, which would originally have been made of a tougher linen material, could in case of need replace a broken bridle.

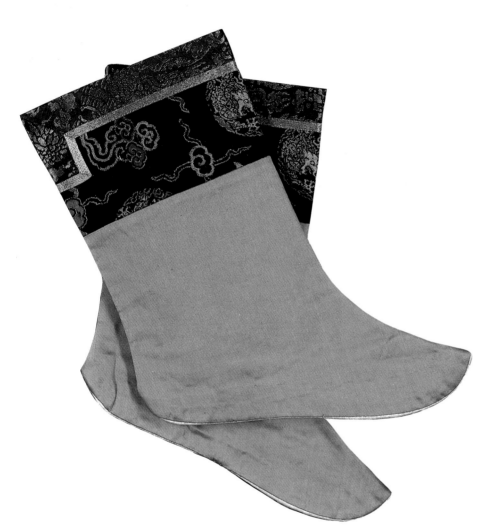

Abrikooskleurige zijde in satijnweefsel/
Apricot-coloured silk in satin weave
L.22 cm., H.27 cm.
Kangxi (1662-1722)

De kleur van deze sokken bestemde ze
voor een kroonprins. De abrikooskleurige
satijn is afgezet met twee verschillende
brokaatweefsels van hoge kwaliteit: een
goudbrokaat en een polychroom
satijnbrokaat.
De sokken behoren tot de vroegste stukken
in de kostuumcollectie van het
Paleismuseum.

The colour of these socks shows that they
were intended for a crown prince. The
apricot-coloured satin is decorated with
two different brocade bands of exquisite
quality: one band of gold brocade; the
other of satin brocade in varying colours.
The socks are among the earliest items in
the costume collection of the Palace
Museum.

Informele gewaden
Informal robes

In tegenstelling tot de staatsie-dracht en de semi-formele drakengewaden, waarbij ieder detail aan regels gebonden was, had de keizer bij de keuze van zijn daagse kleding de gelegenheid zijn eigen voorkeur te laten spreken. Van het informele tenue was alleen de snit, met vier splitten, de smalle mouwen en de typische Mantsjoe "paardehoef"-manchetten, voorgeschreven. Materialen en dessins konden naar eigen inzicht worden gekozen.

In contrast to the court attire and the semi-formal dragon robes, where every detail was governed by regulations, the emperor had some room for choice in the matter of his everyday clothing. In the case of informal dress only the cut of the costume with its four slits, the narrow sleeves and the typical Manchu "horse-hoof" cuffs were prescribed. Materials and designs could be chosen at will.

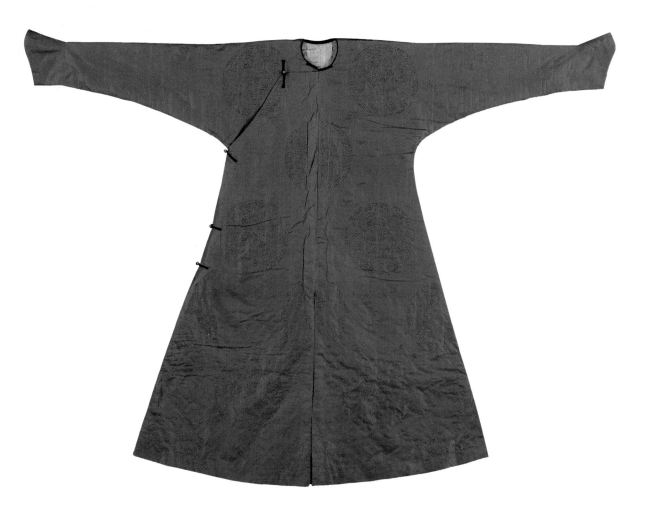

39
Informeel keizerlijk gewaad
Emperor's informal robe

Blauwe zijde/Blue silk
L.132 cm.
Qianlong (1736-1795)

Dit informele gewaad, met vijf kleine gouden knoopjes gesloten, is geraffineerd in zijn eenvoud. Het prachtige diepblauw van de zijde verleent een rijke uitstraling aan wat ongetwijfeld als een stemmig literatenkleed is bedoeld. Het gladde weefsel wordt onderbroken door medaillons met draken in damasteffect (in het Chinees "verborgen motieven" genoemd).
Keizer Kangxi in zijn bibliotheek (cat.no.13) draagt onder zijn overkleed een vergelijkbaar gewaad, met dit verschil dat daar de draken niet beperkt zijn tot medaillons: over de volle breedte vertoont het zijdeweefsel een monochroom damastpatroon van wervelende draken.

This informal robe, fastened with five small golden buttons, is refined in its simplicity. The magnificent deep blue of the silk gives a feeling of luxury to what is undoubtedly intended to be the sober dress of a scholar. The smooth fabric is broken with damask dragon-medallions (described in Chinese as "hidden motifs").
Emperor Kangxi in his library (cat.no.13) wears a similar robe under his surcoat, with the difference that there the dragons are not limited to medallions: the silken fabric displays a monochrome damask pattern of whirling dragons across the whole width of the costume.

40
Informeel gewaad voor een keizerin of keizerlijke gemalin
Informal robe for an empress or imperial consort

Gele satijndamast met gouddraad/Yellow satin damask with gold thread
L.132 cm.
Daoguang (1821-1850)

Dit nobele gewaad was daagse dracht voor een keizerin of keizerlijke gemalin. Het bleekgele satijn is monochroom gedessineerd, met een "verborgen motief" van draken-medaillons omgeven door gelukbrengende wolken; het midden van ieder medaillon wordt gemarkeerd door een in gouddraad geweven karakter voor "lang leven". Het rijke damastweefsel vangt het licht in een subtiel verglijdend spel van glanzende en matgouden tinten.
De vrouwelijke versie van het informele gewaad had slechts twee splitten, in de beide zijnaden.

This splendid robe was everyday dress for an empress or an imperial consort. The pale yellow satin has a monochrome design, with a "hidden motif" of dragon medallions surrounded by auspicious clouds; the middle of each of the medallions is marked with the character for "longevity" woven in gold thread. The rich damask weave catches the light in a subtle and evanescent alternating play of shining and lustreless gold.
The female version of the informal robe had only two slits, in both side seams.

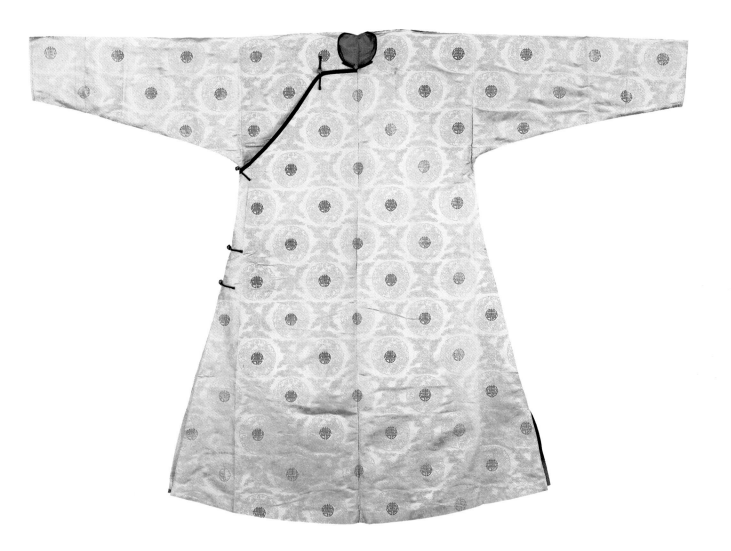

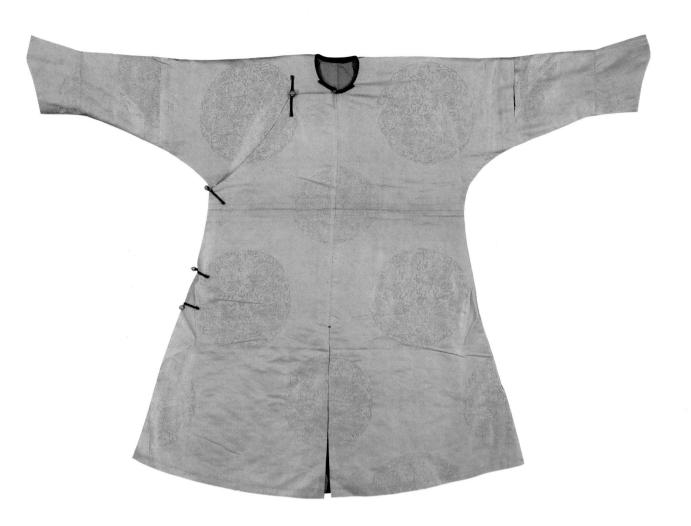

41
Informeel gewaad voor een kind-keizer
Child-emperor's informal robe

Gele zijde/Yellow silk
L.89,5 cm.
Jiaqing (1796-1820)

De zacht kurkuma-gele zijde van dit gewaad is geweven in de Jiaqing-periode. De stof is later verwerkt tot een informeel kleed in kindermaat voor de kleine Aisin Gioro Zaichun, die als Keizer Tongzhi regeerde van 1862 tot 1874, het jaar van zijn dood. Bij zijn troonsbestijging was hij vijf jaar oud.

The soft turmeric yellow silk of this robe was woven in the Jiaqing period. The material was reworked later into an informal dress for the young Aisin Gioro Zaichun, who as Emperor Tongzhi ruled from 1862 to 1874, the year of his death. He was only five years old when he ascended the throne.

42
Keizerlijk rijkleed
Emperor's riding coat

Bruine zijde/Brown silk
L.140 cm.
Qianlong (1736-1795)

De keizer droeg zijn reis- of rijkleed (want reizen deed hij merendeels te paard) wanneer hij uitging om te jagen, en tijdens de keizerlijke inspectiereizen. In de keizerlijke kledingvoorschriften geldt reiskleding als een aparte categorie; in feite is dit onderdeel echter een variant van het informele tenue. De rok is voorzien van vier diepe splitten, maar om wille van een nog grotere bewegingsvrijheid is bovendien het rechter voorpand gedeeltelijk afknoopbaar.

Het open weefsel van de draken-medaillons vormt een simpel "verborgen motief" in de overigens dichtgeweven, bruine zijde.

The emperor wore his travelling or riding cloak - if he travelled he usually went on horseback - when he went out hunting and during the imperial journeys of inspection. Travel clothing counted as a separate category in the imperial regulations for clothing, but in fact it is only a variation of informal attire. The skirt has four deep slits, but for even greater freedom of movement the front right hand piece can partially be unbuttoned.

The gauze weave of the dragon medallions is a simple "hidden motif" in the otherwise closely woven brown silk.

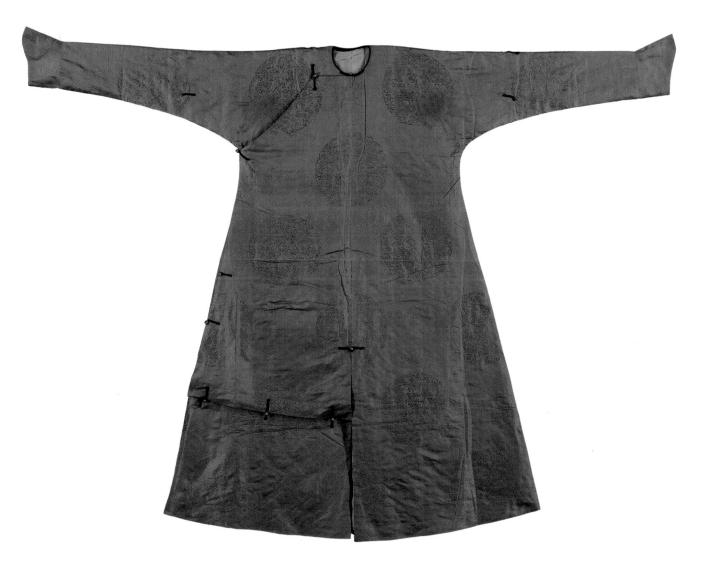

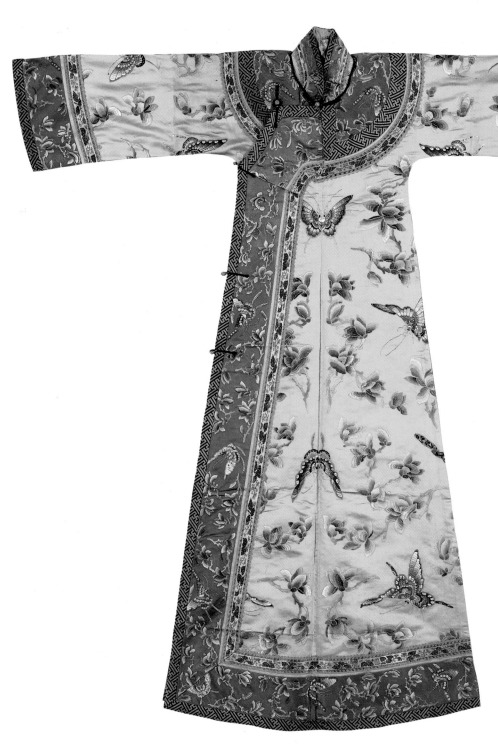

43
**Informeel ongevoerd kleed met magnolia's
en vlinders**
**Informal unlined dress with magnolias and
butterflies**

Helder gele en zachtblauwe zijde in
satijnweefsel met zijdeborduursel/Bright
yellow and light blue silk in satin weave
with silk embroidery
L.138 cm.
Guangxu (1875-1908)

Dit smal gesneden, jeugdige gewaad moet
aan een slank en jong paleisdametje
hebben toebehoord.
De helder gele satijn is bestrooid met
vlinders en magnoliatwijgjes in schitterend
platsteek borduursel, uitgevoerd met
ongetwijnde zijde in een rijk scala van
groene, blauwe en violette tinten die een
ruimtelijk schaduweffect creëren. Dezelfde
bloemen en vlinders zijn op kleinere schaal
herhaald tegen het zachtblauwe satijn dat
de lijnen van het gewaad accentueert.
Zoals we dat veel zien bij de informele
gewaden van de latere negentiende eeuw,
zijn de randen afgezet met drie banden:
een galon, een bredere rand geborduurde
satijn, en een polychroom bandweefsel.
Het galon aan dit kleed is een zwarte
lancé-satijn met gouddraad als inslag, in
een veelgebruikt swastika-meanderpatroon
(ook te zien bij cat.no.52, en no.45, waar
het jakje hetzelfde galon heeft in grijsblauw
met goud).

This close-fitting, youthful-looking dress
must have belonged to an equally slender
and youthful lady of the palace.
The bright yellow satin is strewn with
butterflies and magnolia sprays in a
brilliant satin-stitch embroidery, done with
untwisted silk in a wide range of greens,
blues and violets that creates a
three-dimensional effect of light and
shading. The same flowers and butterflies
are repeated on a smaller scale against
the light blue satin and this serves to
accentuate the lines of the dress.
As is often the case with informal costume
in the late 19th century, the borders are
trimmed with three bands: a narrow
brocaded braid, then a wider strip of
embroidered satin, and a polychrome
woven ribbon. The brocade on this
costume has a very common swastika-
meander pattern. It is made of black satin
with a weft of gold thread (see also
cat.nos.52, and no.45 where the braiding
has the same pattern in grey-blue and gold
brocade).

44
Mouwloos vest met gekruld passement
Sleeveless vest with scrolled passementerie

Paarsroze en zwarte zijde met
zijdeborduursel/Purple-pink and black silk
with silk embroidery
L.128 cm.
Guangxu (1875-1908)

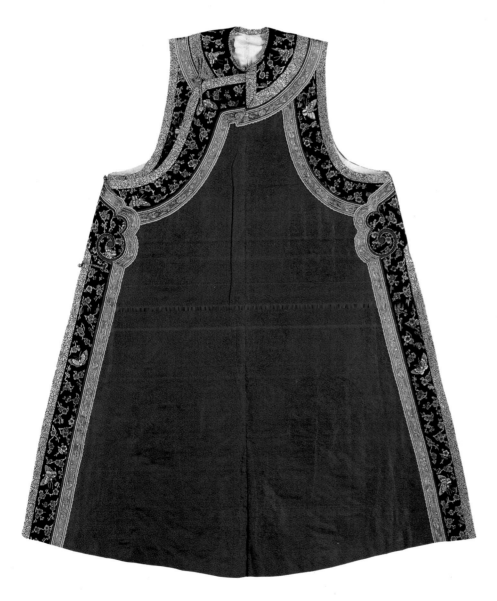

Een mouwloos vest (*kanjian*) hoorde tot het informeel tenue. Het kon zowel lang als kort zijn, en sloot ofwel op Mantsjoe-wijze onder de rechterarm, ofwel middenvoor, in Chinese stijl. Wanneer het vest niet werd gewatteerd, gebruikte men een blad papier als tussenvoering, zodat het kledingstuk in vorm bleef.
Ook dit vest is afgewerkt met drie banden. Het passement is onder de armen verwerkt in een krulvorm, ontleend aan de kop van de *ruyi* scepter. Net als de banden zelf lijkt dat typerend voor kostuums uit de late Qing.
De bonte verzameling kleurtjes van het borduursel op de zwart satijnen rand en de zachtere tinten in het geweven lint contrastreren fraai met de purperroze gloed van de zijde. De diepe kleur is waarschijnlijk afkomstig van een aniline-verfstof, een van de vroegste synthetische kleurstoffen, in de laatste decennia van de negentiende eeuw in China geïntroduceerd.

A sleeveless vest (*kanjian*) belonged to the category of informal attire. It can be either long or short, and was fastened either in the Manchu way under the right arm, or in front, in the Chinese style. If the vest was not quilted, a sheet of paper was used as a lining, so that the costume kept its form. This vest is also decorated with three bands. Under the arms the passementerie is scroll-shaped and derives from the headpiece of the *ruyi* sceptre. Like the bands this too seems to have been a typical feature of costumes from the late Qing dynasty.
The gaudy array of colours of the embroidery on the band of black satin and the softer colours of the woven ribbon are in sharp contrast to the glowing purple pink of the silk. The deep colour probably derives from an aniline dye, one of the earliest synthetic colours, that was introduced into China in the last decades of the 19th century.

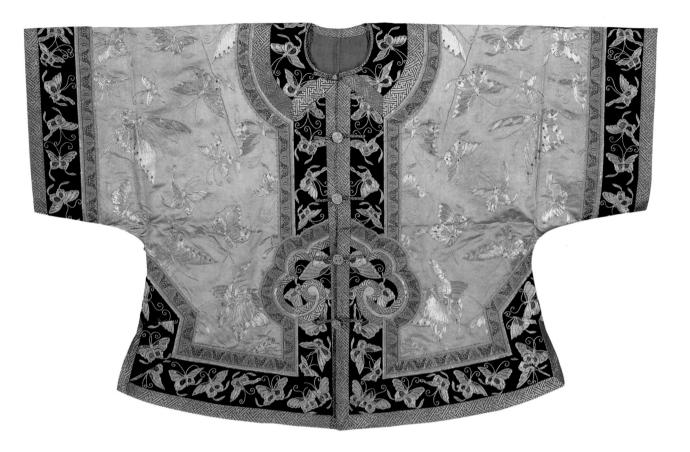

45
Informeel kort jasje met gekruld passement en vlinders
Informal short jacket with scrolled passementerie and butterflies

Blauwroze en zwarte zijde in satijnweefsel met goudborduursel/Blue-pink and black silk in satin weave with gold embroidery
L.69,5 cm.
Guangxu (1875-1908)

Een andere vorm van informeel overkleed was het korte jasje (*magua*) met wijde of smalle mouwen, dat ook door mannen werd gedragen (en dan vaak "mandarin jacket" wordt genoemd).
Vlinders zijn het thema van dit ingetogen en zeer gedistingeerde jasje. In fijn gouddraad geborduurd dwarrelen ze over het nevelig blauwroze satijn en de zwart satijnen band, en in meer gestyleerde vorm zijn ze ingeweven in het smalle lint dat zwart en roze scheidt. Het jasje sluit middenvoor, met gouden knoopjes die het teken voor "dubbel geluk" dragen.
Aan weerszijden van de sluiting zijn de vlinders perfect passend, spiegelbeeldig geplaatst, maar langs de onderzoom is te zien dat men voor deze banden vóórgeborduurd satijn gebruikte, dat werd geknipt en ingevouwen naar de contouren van het kledingstuk. Aan de hals zijn twee van zulke naadjes op decoratieve wijze gecamoufleerd door opgenaaide reepjes galon, die een kraagje suggereren.

Another kind of informal surcoat was the short jacket (*magua*) which could have either wide or narrow sleeves. It was also worn by men and then it was often called a "mandarin jacket".
Butterflies are the theme of this sober but very distinguished jacket. Embroidered in fine gold thread they flutter across the misty blue-pink satin and the black satin band. They are also woven in a more stylized form in the narrow ribbon that separates the black part from the pink. The jacket closes in the middle in front, with gold buttons that are inscribed with the sign for "double happiness". There are butterflies that match each other perfectly like mirror images on both sides of the fastening, but one can see from the bottom border that the satin used for these bands had first been embroidered before it was cut out and folded into the contours of the costume. On the neck two seams like this are camouflaged in a decorative fashion with sewn-on ribbons of brocade that look like a collar.

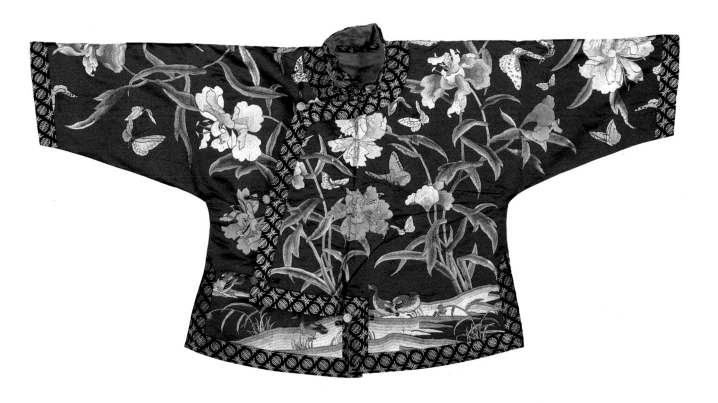

46

Informeel kort jasje met pioenrozen
Informal short jacket with peonies

Purperkleurige zijde in satijnweefsel met
zijdeborduursel/Purple silk in satin weave
with silk embroidery
L.64,5 cm.
Tongzhi (1862-1874)

De overslag van dit jasje met zijn smalle,
meer traditionele mouwen wordt
pipa-sluiting genoemd, naar de vorm die
doet denken aan de klankkast van een
pipa, een buikig snaarinstrument. Het is het
derde type sluiting dat gebruikt wordt bij
een informeel overkleed, zowel bij het vest
als bij het korte jasje.
De kleur van dit jasje is een donker, bruin
purper, een kleur die bestemd was voor
winterdracht. Het satijn is geborduurd met
een gedurfd opgezette compositie die
doorloopt over het gehele kledingstuk:
langs de onderrand scharrelen ganzen
tussen het riet, daarboven zijn vlinders
uitgebeeld, en de krachtige stengels van
pioenrozen in volle bloei. De bloemen zijn
weergegeven in verglijdende nuances van
witte, bruinroze en paarsroze tinten,
gecombineerd met een stralend
ijsvogel-blauw. Het contrasterende, diepe
blauw van de voering verleent de kleuren
extra reliëf.
Het jasje is afgezet met een enkel galon in
zwart en goud, een weefsel waarin twee
verschillende styleringen van het teken voor
"lang leven" zijn verwerkt.

The flap of this jacket with its narrow, more
traditional sleeves is called a *pipa*
fastening, because of the shape that
reminds one of the sound box of a *pipa*, a
rounded string instrument. It is the third
type of fastening that is used with an
informal surcoat and it can be found on
vests and on short jackets.
The colour of this jacket is a dark, brownish
purple, a colour that was reserved for
winter attire. The satin is embroidered with
a daring full-blown composition that covers
the whole garment: along the bottom
border geese are strutting through the
reeds; above them there are butterflies and
the thick stalks of the flowering peonies.
The flowers are depicted in subtle shades
of white, brownish pink and lilac, combined
with a dazzling kingfisher-blue. The
contrasting deep blue of the lining
highlights the blend of colours in a way
that is most effective.
The jacket is trimmed with a single black
and gold brocaded braid with the symbol
for "longevity" woven into it in two different
styles.

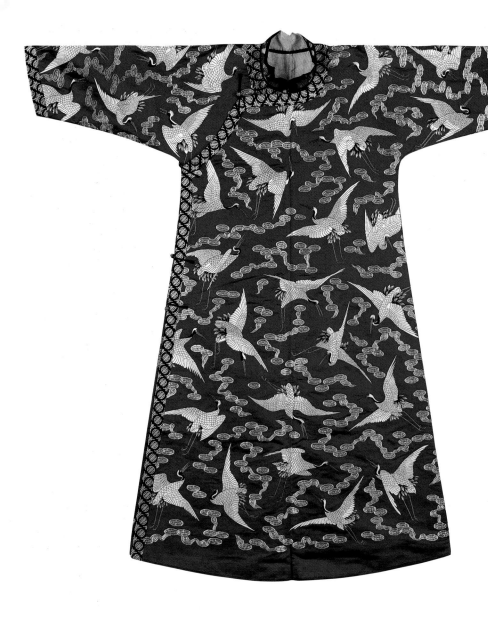

47
Informeel kleed met wolken en kraanvogels
Informal dress with clouds and cranes

Saffierblauwe zijde in satijnweefsel met goud- en zijdeborduursel/Sapphire blue silk in satin weave with gold and silk embroidery
L.133 cm.
Guangxu (1875-1908)

Van de tientallen kraanvogels die op dit kleed zijn afgebeeld, zijn er niet twee hetzelfde. De vlucht van de statige vogels is vastgelegd in een serie uiterst levensechte, soms zelfs humoristische momentopnames. Ze wieken en glijden, wenden en keren in harmonisch samenspel met de gouden wolken, afgetekend tegen een nachtblauw uitspansel.
De snit van het gewaad is eenvoudig en traditioneel, met een enkele rand passementerie afgezet, zodat alle aandacht gereserveerd blijft voor het borduurwerk, een subliem staaltje van meesterschap van de keizerlijke ateliers.

Of the dozens of cranes depicted on this dress, no two are the same. The flight of these stately birds is recorded in a series of marvellously lifelike 'snapshots', some of which are even humorous. They sail and glide, pivot and turn in harmonious combination with the golden clouds, outlined against the dark blue night sky. The cut of the dress is simple and traditional and it is trimmed with a single strip of passementerie, so that all attention is reserved for the embroidery, a sublime and masterly product of the imperial workshops.

48

Informeel wijd kleed met vlinders en "dubbel geluk"
Wide-cut informal robe with butterflies and "double happiness" symbols

Rode zijde in open weefsel, zwarte en witte satijn met goud- en zijdeborduursel/Red silk in gauze weave, black and white satin with silk and gold embroidery
L.132 cm.
Guangxu (1875-1908)

De informele gewaden van de late Qing tonen een breed scala aan modellen. Voor een van die modellen die in de tweede helft van de negentiende eeuw in zwang waren, is dit rode kleed karakteristiek (en zie ook de twee volgende nummers).
De kenmerken zijn: het gewaad is wijd, het heeft diepe splitten die tot het middel reiken, de mouwen zijn kort en wijd met een los ingezette, wijde satijnen boord. De drie banden passement en borduursel, onder de armen verwerkt in een ruyi-vormige krul, zijn standaard bij dit type kleed; ze lopen ook door langs het linker split.
In dit exemplaar zijn zowel het rode zijdegaas als ook de zwarte satijn van het passement en de witte satijn van de mouwboorden geborduurd met vlinders en gouden tekens voor "dubbel geluk". Het vlinder-weefsel van de smalle band is (in een andere kleurstelling) identiek aan dat langs het blauwroze jasje, cat.no.45.
Het gewaad moet onderdeel zijn geweest van de uitzet voor een keizerlijke bruid, want rood is de kleur van het huwelijksfeest, "dubbel geluk" het bijbehorende symbool, en vlinders beloven een gelukkig huwelijksleven.

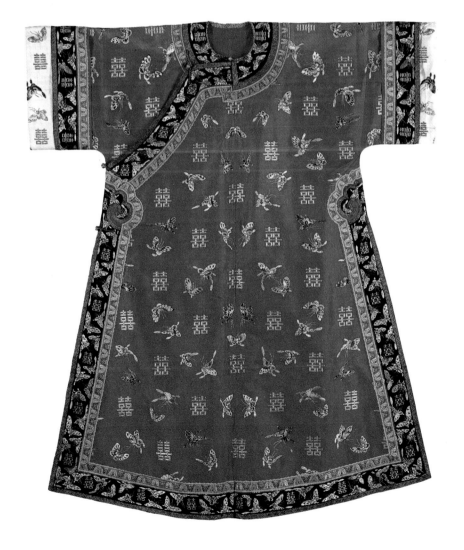

The informal robes from the late Qing dynasty come in a wide variety of models. This red robe is a typical example of this sort of garment that was in vogue in the second half of the nineteenth century.
Typical features are the following: the robe is wide, it has deep slits reaching right up to the waist, the sleeves are short and wide with a loosely set-in wide satin sleeveband. The three bands of brocade and embroidery with a ruyi-shaped scroll under the arms, are standard elements in this type of costume; the bands also continue along the left hand slit.
In this example both the red silk gauze and the black satin of the brocade and the white satin of the sleevebands are embroidered with butterflies and golden symbols for "double happiness". Though the combination of colours is different, the butterfly weave of the narrow band is identical to that of the blue-pink jacket (cat. no.45).
The robe must have formed part of the trousseau of an imperial bride, because red is the colour of the marriage feast, "double happiness" is the appropriate symbol, and butterflies are auspicious for a happied married life.

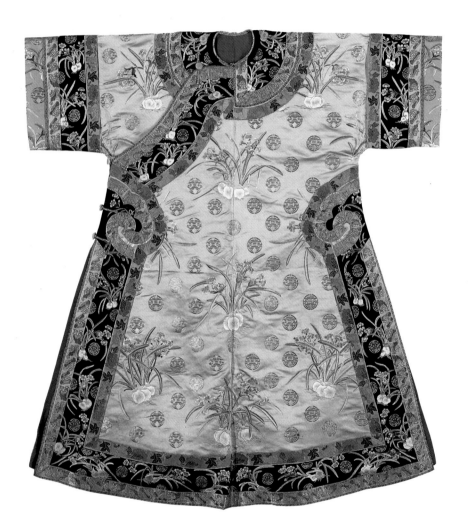

49
Informeel, gevoerd wijd kleed met narcissen en "lang leven"
Informal lined wide dress with narcissi and "long life" symbols

Bleeklila, zwarte en lichtblauwe zijde in satijnweefsel met goud- en zijdeborduursel/Pale lilac, light blue and black silk in satin weave with silk and gold embroidery
L.145 cm.
Tongzhi (1862-1874)

De koele, winterse kleuren van dit kleed vormen een passende achtergrond voor het motief van narcissen, traditioneel de bloem van de twaalfde maand. Ze zijn geborduurd in grijzige tinten met een enkele goudgele toets, niet alleen op het lila satijn van de panden, maar ook op het bleke blauw van de ondermouwen, en in kleiner formaat op de zwart satijnen rand. De bolgewasjes worden afgewisseld met het rond-gestyleerde karakter voor "lang leven", in goud geborduurd.

The cool wintry colours of this dress blend well with the motif of narcissi, which is the traditional flower of the twelfth month. They are embroidered in greyish tints with a single touch of gold-yellow; they occur not only on the lilac satin of the panels, but also on the pale blue of the lower sleeves, while a smaller version of them is found on the black satin border. The plants are alternated with a gold-embroidered round version of the character for "long life".

50
Informeel, gevoerd wijd kleed met chrysanten
Wide informal lined dress with chrysanthemums

Lichtblauwe en zwarte zijde met zijdeborduursel/Light blue and black silk with silk embroidery
L.147 cm.
Tongzhi (1862-1874)

Chrysanten, de bloemen van de herfst, zijn het thema van dit wijde gewaad met korte mouwen. Ze zijn in wit geweven in de smalle paarsroze band, en veelkleurig geborduurd op de lichtblauwe en zwarte zijde. De verschillende behandeling en het geheel verschillend effect van dezelfde bloemen tegen een lichte en een donkere achtergrond levert een boeiend contrast op - de chrysanten in het blauw los en luchtig gestrooid, met afzonderlijke schaduwwerking, de bloemen in het zwart ineengestrengeld tot een rijk mozaïek met de gloed van paarlemoer inlegwerk.

Chrysanthemums, the flowers of the Autumn, are the theme of this wide short-sleeved dress. They are woven in white in the narrow mauve-pink ribbon, and embroidered in many colours on the light blue and black silk. The difference in treatment and the totally different effect of the same flowers against a light and a dark background makes for a fascinating contrast - the chrysanthemums strewn loosely across the blue background, each with its own shading, while the flowers on the black band are twined together in a rich mosaic that glows like inlaid mother-of-pearl.

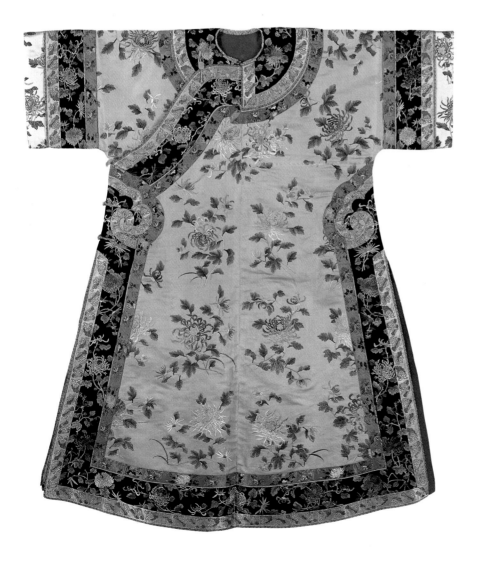

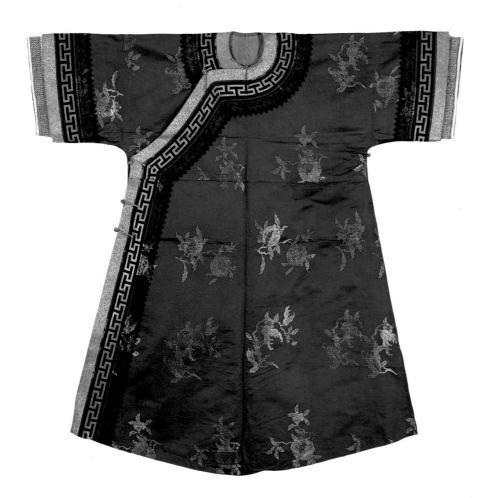

51
Informeel, gevoerd kleed met mouwboorden en "driemaal veel"
Informal lined dress with sleevebands and "three plenties" designs

Saffierblauw en goud satijnbrokaat/
Sapphire blue and gold satin brocade
L. 128 cm.
Guangxu (1875-1908)

In de saffierblauwe satijn is met gouddraad een brokaatpatroon geweven dat met "driemaal veel" wordt aangeduid. Het bestaat uit een combinatie van perzik, granaatappel, en een eigenaardig gevormde citrusvrucht die "Boeddha's hand" wordt genoemd. De perzik staat voor veel jaren, de citroen voor veel geluk, en de granaatappel voor veel zonen (evenveel als de vrucht pitjes heeft). Dit overigens vrij klassieke gewaad heeft "gemoderniseerde" dubbele mouwen met in de mouwboord een fijn geweven grafisch dessin, passend bij de strenge lijnen van de gouden meanderrand. De rand zwarte kant is zeer ongebruikelijk.

In the sapphire blue satin a brocade design known as the "three plenties" is woven. It consists of a combination of a peach, a pomegranate, and a peculiarly shaped citrus fruit that is called "Buddha's hand". The peach symbolizes long life, the citrus fruit abundant happiness, and the pomegranate stands for plenty of sons (as many as the fruit has pips). This otherwise fairly classical dress has "modernized" double sleeves, with a finely woven graphic design in the sleeveband, that matches the straight lines of the golden meander border. The border of black lace is very unusual.

Informeel, gewatteerd kleed met mouwboorden en orchissen
Informal, quilted dress with sleevebands and orchids

Purperkleurige zijde in satijnweefsel met goud- en zijdeborduursel/Purple-coloured silk in satin weave with silk and gold embroidery
L.138 cm.
Guangxu (1875-1908)

Het donkere, bruinpurperen satijn van dit winterkleed is met een toepasselijk motief geborduurd: de witte orchis, de bloem die hoort bij de elfde maand. De ranke steeltjes en sprieten van de orchisplantjes zijn in opgenaaid gouddraad uitgevoerd. Bij de orchissen op het zwarte satijn van de rand zijn twee subtiele patroon-variaties gebruikt voor respectievelijk de horizontale en de verticale banen.
De stof van het elegante gewaad is op harmonieuze wijze gecombineerd met de roze en paarse tinten van geweven lint en mouwboorden, en met zwart en goud galon.

The dark, brownish purple satin of this winter dress is embroidered with an appropriate motif: the white orchid, the flower that belongs to the eleventh month. The tender stalks and shoots of the orchid plants are done in couched gold thread. For the orchids on the black satin of the border two subtle variations in pattern are used for the horizontal and vertical strips respectively.
The material of this elegant dress combines harmoniously with the black and gold braid, together with the pink and purple hues of the woven ribbon and sleevebands.

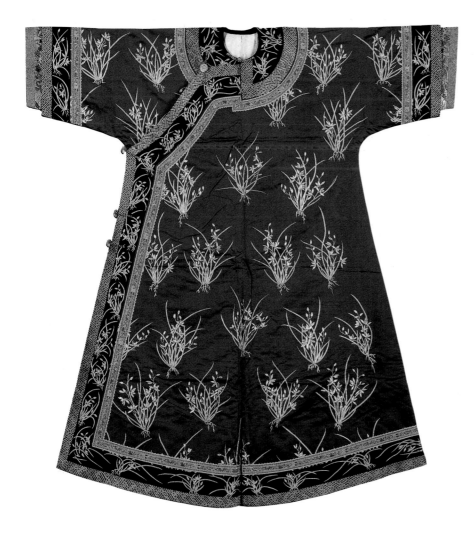

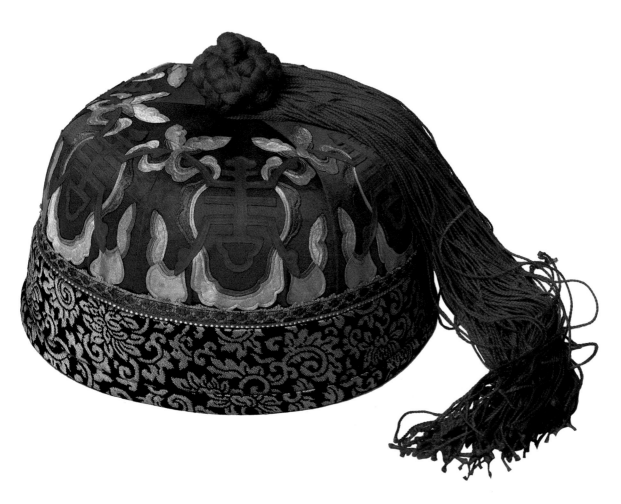

53
Informeel hoofddeksel voor de keizer
Emperor's informal headdress

Satijn appliqué/Satin appliqué
H.12 cm.
Guangxu (1875-1908)

's Keizers hoofdbedekking voor ceremoniële en formele gelegenheden was, als ieder onderdeel van zijn tenue, aan strenge voorschriften gebonden. Dat voor zijn informele, huiselijke dracht de regels echter heel wat minder strikt waren, toont dit frivole kalotje van Keizer Guangxu. Het diepblauwe satijn is voorzien van oplegwerk in rood en roze, geel en groen, het rood van de karakters voor "lang leven" herhaald in de zijdestrengen van de weelderige kwast. De rand is afgezet met een band zwart en goud brokaat.

Like every other part of his attire, an emperor's headwear for ceremonial and formal occasions was subject to strict regulations. That the regulations for his informal household clothing were a great deal less strict, can be seen in this frivolous skull-cap belonging to Emperor Guangxu. The deep blue satin is decorated with appliqué patterns in red and pink, yellow and green, the red of the characters for "long life" is echoed in the colour of the silk strands of the opulent tassel. The border is trimmed with a band of black and gold brocade.

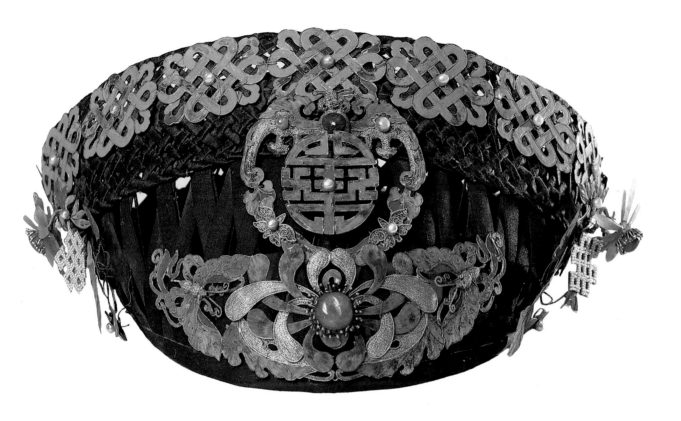

54
Informeel kapje
Informal cap

H.13 cm.
Guangxu (1875-1908)

Een dergelijk kapje, typisch Mantsjoe in stijl en door "gewone" Mantsjoe-vrouwen als feesttooi gedragen, behoorde voor de dames van het paleis tot het informele tenue.
Ze zijn gevlochten van stijf zwart garen of zijdefluwelen lint op een geraamte van ijzerdraad of riet, en opgesierd met parels, stenen, en goud met kunstig opgeplakte ijsvogelveertjes. Ook zijn de ornamenten wel gemaakt van cloisonné-email dat zulke veertjes imiteert.
Op dit exemplaar zien we langs de bovenrand een aantal malen het Boeddhistische symbool van de "knoop-zonder-eind", daaronder nog eens herhaald in de pendanten met kleine parels, aan weerszijden van het kapje. De goudfiligrain chrysant middenvoor wordt geflankeerd door twee vlinders, het centrale teken "lang leven" door twee vleermuizen.

A cap of this kind, typically Manchu in style and worn by "ordinary" Manchu women as a piece of festive finery, belonged to the informal attire of the ladies of the palace. They are woven from stiff black string or silk-velvet ribbon on a frame of wire or cane, and are adorned with pearls, precious stones, and gold with an ingenious, inlaid design of kingfisher feathers; the ornaments can also be made of cloisonné enamel, in imitation of these feathers.
Along the top border of this example we can see the Buddhist symbol of the "endless knot" a number of times, and this is repeated underneath in the pendants with small pearls, on opposite sides of the cap. The filigree gold chrysanthemum in the middle has a butterfly on each side, while two bats accompany the central symbol for "longevity".

55
Ornament voor hoofdtooi, opgewerkt met ijsvogelveertjes
Ornament for headdress, with kingfisher feathers

H.16 cm., B. 29,5 cm.
Guangxu (1875-1908)

Dit uiterst geraffineerde ornament, waarin het oranjebruin van de achtergrond en de fijne lijntjes van het metaal de turkooizen vogelveertjes schitterend doen uitkomen, was bedoeld om bevestigd te worden aan de achterzijde van de hoofdtooi (bij informeel tenue).
Het motief van bloeiende pioenrozen, geflankeerd door twee feniksen, suggereert dat dit ornament bestemd was voor een keizerin, want zoals de draak het zinnebeeld was van de keizer, zo was de feniks het "embleem" voor de keizerin.

This extremely refined ornament, in which the orange-brown of the background and the fine lines of the metal splendidly highlight the turquoise feathers, was intended to be attached to the back of the headdress (for informal dress).
The motif of flowering peonies, with two phoenixes, one on each side, suggests that this ornament was intended to be worn by an empress, because just as the dragon was the symbol of the emperor, so the phoenix was the "emblem" of the empress.

56
Sierspeld voor haartooi
Ornamental hairpin

L.15 cm.
Guangxu (1875-1908)

In dit haarsieraad zijn ijsvogelveertjes, parels, jade, en andere edel- en halfedelstenen verwerkt. De ijle constructie doet de feniks in het midden gracieus wiegen bij de geringste beweging van de draagster.

Kingfisher feathers, pearls, jade and other precious and semi-precious stones are all worked into this hairpin. The fragile construction means that the phoenix rocks back and forth at the slightest movement of the wearer.

57
Twee vlinderspelden
Two butterfly hairpins

L.25 cm.
Guangxu (1875-1908)

Deze charmante vlinders (let op de asymmetrische vleugels) zijn vervaardigd uit bloedkoraal, jade en parels. Net als de feniks op grote sierspeld konden zij "tot leven komen", dankzij hun trillende voelsprieten.

These charming butterflies (note the asymmetrical wings) are made of red coral, jade and pearls. Just like the phoenix on the large hairpin they could "come alive" thanks to their vibrating antennae.

58
Haarspeld
Hairpin

Witte jade/White jade
L.21,7 cm.
Qianlong (1736-1795)

Deze licht doorschijnende speld is uit één enkel stuk jade gesneden, in een soepel vloeiend, kringelend motief.

This light transparent pin is carved out of a single piece of jade, in a subtly fluid coiling motif.

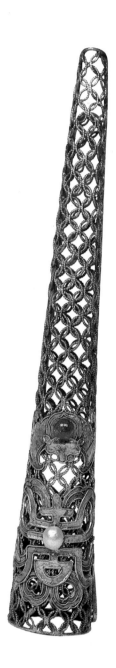
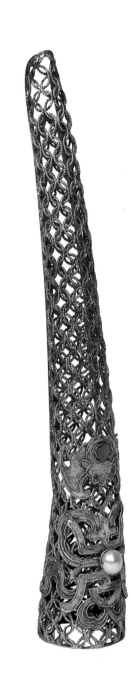

59
Twee nagelbeschermers
A pair of nail protectors

Verguld zilver/Gilt silver
L.5,9 cm.
Tongzhi (1862-1874)

De dames gebruikten metalen scheden om de vaak onwaarschijnlijk lang uitgegroeide nagels van de pink, de ringvinger, en soms ook de middelvinger te beschermen. Dit paar is gevlochten uit verguld zilverdraad en gedecoreerd met symbolen voor geluk en een lang leven - vleermuizen en het karakter *shou* - ingelegd met ijsvogelveertjes.

Metal sheaths were used by ladies to protect the often incredibly long nails of the little finger, the ring finger and sometimes even the middle finger. This pair is woven in gilded silver wire and decorated with symbols for happiness and a long life - bats and the character *shou* - that are inlaid with kingfisher feathers.

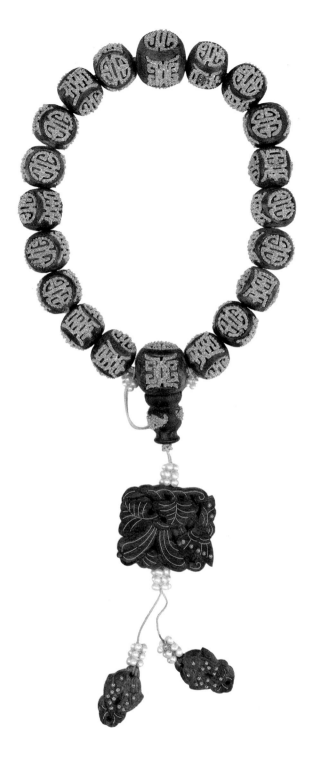

60
Armband van aromatisch hout
Bracelet of aromatic wood

C.19 cm.
Qianlong (1736-1795)

De kralen van deze armband zijn
gesneden uit een zoet-geurende houtsoort
die afkomstig is uit de provincie
Guangdong, in het zuiden van China. Het
hout is ingelegd met twee verschillend
gestyleerde vormen van het karakter voor
"lang leven" uitgevoerd in minuscule
gouden kraaltjes die, door een
vergrootglas bezien, kleine bloemetjes
blijken te zijn. Hoewel hier "armband"
genoemd, werden dergelijke snoertjes
gewoonlijk aan een knoop van het
gewaad of aan de gordel gehangen. Het
aroma van het hier gebruikte hout schijnt
merkwaardigerwijs na verloop van tijd
eerder sterker dan zwakker te worden.

The beads of this bracelet are cut from a
sweet-smelling wood that comes from the
province of Guangdong, in the South of
China. The wood is inlaid with two different
stylized forms of the character for
"longevity" done in minute golden beads
that, if one looks at them through a
magnifying glass turn out to be little
flowers. Although they are called
"bracelets" here, they were usually not
worn as such, but were hung on a button
on the robe or on the belt. The fragrance
of the wood used here strangely enough
grows stronger in the course of time rather
than weaker.

Laarzen van de keizer
Emperor's boots

Zijde in satijnweefsel/Satin
L.22 cm., H.33 cm.
Guangxu (1875-1908)

Deze sobere zwart satijnen laarzen met
brede neus, de rand afgebiesd met blauw
fluweel, behoorden tot de informele
garderobe van Keizer Guangxu.
De witte platformzolen, opgebouwd uit
lagen vilt, dempten de schreden en
verleenden de drager extra statuur.

These sober black satin boots with a wide
toe, bordered with blue velvet, belonged to
the informal wardrobe of Emperor
Guangxu.
The white platform soles, constructed of
layers of felt, softened the tread and gave
the wearer extra height.

62
Schoenen van een paleisdame
Court lady's shoes

Geborduurd satijn/Embroidered satin
L.23 cm., H.8 cm.
Guangxu (1875-1908)

Fysiek was het meest opvallende verschil tussen Mantsjoe en Han-Chinese vrouwen de kleine gebonden voetjes van de laatsten. Bij hen was het gebruikelijk om de voeten van heel jonge meisjes, vanaf een jaar of vijf, stijf in te zwachtelen, waarbij alle tenen behalve de grote teen onder de voet gedrukt werden. Na een aantal jaren was het resultaat een klein, misvormd puntvoetje met hoog gewelfde wreef - het in de Chinese literatuur veelvuldig bezongen "lelieknopje". Deze pijnlijke praktijk kwam vermoedelijk in de Song-dynastie (960-1279) in zwang, en was hoe dan ook tijdens de Qing algemeen, maar heeft bij de Mantsjoe vrouwen nooit ingang gevonden. Toch lukte het hen, zelfs op hun gewone "grote" voeten, te lopen met hetzelfde hulpeloze strompelpasje dat in China gold als kenmerk van vrouwelijke verfijning, dankzij een verhoging van de platformzool - een cothurne die met het vorderen van de dynastie steeds extremer vormen aannam.
De wankele basis van deze schoentjes wordt *yuanbao* genoemd, naar de specifieke vorm van zilverbaartjes of "schuitjes".
Het rode satijn is geborduurd met simpele bloemenranden in witte kettingsteek.

Physically the most obvious difference between Manchu and Han-Chinese women was the tiny bound feet of the latter. It was customary to bind the feet of young girls from the age of five tightly in bandages, which forced all the toes except the big toe backwards under the foot. After a number of years the result was a small deformed pointed foot with a high arched instep - the frequently extolled "lily bud" of Chinese literature. This painful practice became fashionable apparently during the Song dynasty (960-1279), and was at all events universal during the Qing dynasty, but was never really accepted by the Manchu women. All the same, even on their ordinary "big" feet, they succeeded in walking with the same helpless hobbling step that passed in China as a hallmark for feminine refinement. They achieved this thanks to the heightening of the platform sole - a sort of buskin that as the dynasty progressed took on a more and more extreme form.
The unstable base of these shoes was called *yuanbao*, meaning silver ingots which had the same shape.
The red satin is embroidered with a simple flowered border in white chain stitch.

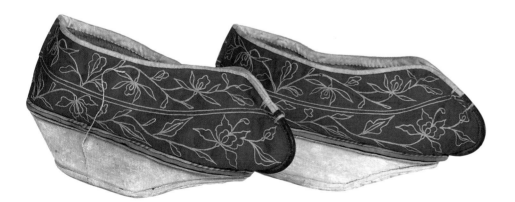

63
Schoenen van een paleisdame
Court lady's shoes

Satijn met kralen en borduursel/Satin with
beads and embroidery
L.23 cm., H.13,5 cm.
Guangxu (1875-1908)

Dit type schoen heeft een houten verhoging
met naar buiten krullende rand, en wordt
betiteld als *huapen*, "bloempot".
Op de neuzen van de schoentjes zijn twee
zwarte vlinders geappliqueerd met grote,
ronde ogen, en op het uitgespaarde roze
satijn fladderen fijn geborduurde vlinders in
een miniatuur-landschapje van
bamboestengels. De zwarte rand om de
instap is bestikt met groene kraaltjes.

This sort of shoe has a wooden platform
with an edge that curls outward; it is called
a *huapen* or "flowerpot".
On the toes of the shoes two black
butterflies are appliquéed with big round
eyes, and on the blank areas of pink satin
finely embroidered butterflies flutter in a
miniature landscape of bamboo stalks. The
black band bordering the instep is
embroidered with green beads.

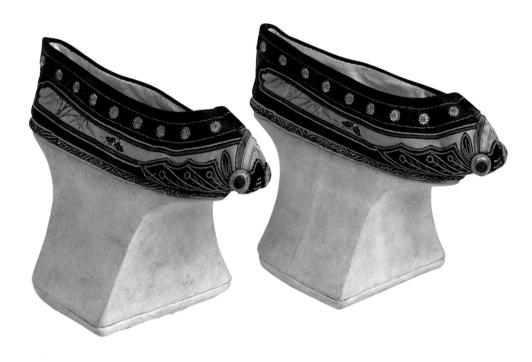

Troonzaal
Throne Room

Een keizerstroon was meer dan een zetel alleen. Behalve het grote scherm op de achtergrond, horen bij het vaste keizerlijk decor nog andere parafernalia, die paarsgewijs de troon flankeren. Deze objecten moesten door hun vorm en symbolische betekenis allerlei associaties oproepen; bovendien hadden sommige daarnaast nog een praktische funktie, bijvoorbeeld als wierookbrander.
In deze opstelling zijn scherm, troon, voetenbank, de beide tafeltjes, en het kwispedoortje op de zetel uitgevoerd in gesneden lakwerk (afb. p. 22).
Lak, het sap van de lakboom (*Rhus verniciflua*), werd in China sinds het Neolithicum gebruikt ter conservering, versteviging en verfraaiing van hout, leer (voor schilden en wapenrustingen) en andere organische materialen. De decoratieve techniek van "gesneden lak" zoals we die hier zien, dateert uit de Yuan-dynastie (1271-1368). Het is een tijdrovend en dus kostbaar procédé. De lak wordt opgebracht in laagjes van niet meer dan een halve millimeter dik, die stuk voor stuk aan de lucht moeten harden, en dan gepolijst worden alvorens een nieuwe laag kan worden opgebracht. Zeker tweehonderd of meer van dergelijke dunne lagen zijn vereist om een decoratie in vol reliëf te kunnen snijden.

The emperor's throne implied more than simply a seat. Apart from the large screen in the background, the regular range of imperial furnishings included further accoutrements that were placed in pairs on either side of the throne. The form and symbolic meaning of these objects were designed to evoke all kinds of associations. However, some also had practical functions and would serve, for instance, as incense burners.
The screen, throne, footstool, tables and spittoon featured in this arrangement are all examples of carved lacquer-work (ill. p. 22). Lacquer, the sap of the lacquer-tree (*Rhus verniciflua*), has been collected and worked in China since Neolithic times. It is used for the preservation, strengthening and embellishment of wood, leather (for shields and armour) and other organic materials. The decorative technique of "carved lacquer-work", such as we see here, dates from the Yuan dynasty (1271-1368). It is a time-consuming and costly procedure. The lacquer must be applied in thin layers no more than half a millimetre thick, each of which has to dry naturally and then be polished before a new layer can be added. More than two hundred layers are needed before it is possible to carve in full relief.

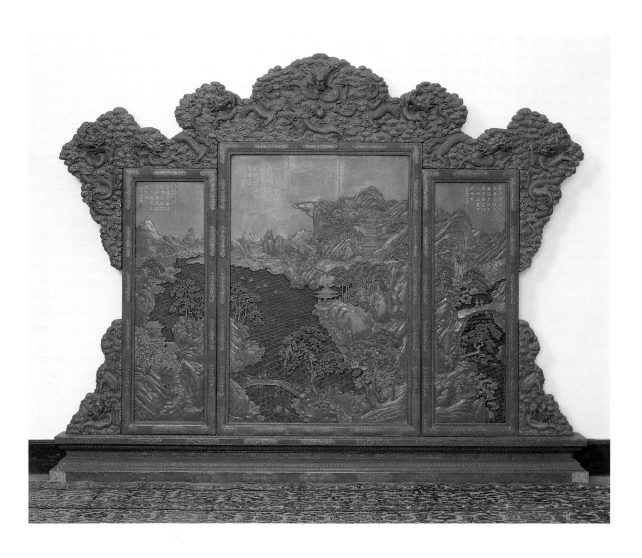

64
Kamerscherm met drie panelen
Screen with three panels

Gesneden rode lak/Carved red lacquer
195 x 250 cm.
Qianlong (1736-1795)

Op de drie panelen van het scherm tekent zich een natuurtafereel af tegen een grijsblauwe hemel. Onsterfelijken dwalen in een landschap van bergen, pijnbomen, water, paviljoens en ijle bruggetjes, het geheel gevat in een omlijsting van draken en wolken. Het scherm is gemaakt ter gelegenheid van de zeventigste verjaardag van Keizer Qianlong; alle elementen van de decoratie vormen dan ook samen één complexe metafoor die de keizerlijke macht verheerlijkt en waarin heilwensen tot voorspoed en een eeuwige jeugd worden uitgedrukt.

The three panels that make up this screen depict a landscape set against a blue-grey sky. Immortals wander through scenes of mountains, pine trees, water, pavilions and delicate bridges, an image that is in turn surrounded by a border of dragons and clouds. These decorative elements combine into a complex metaphor extolling the power of the emperor and wishing him prosperity and eternal youth, for this screen was made to mark the 70th birthday of Emperor Qianlong.

65
Troon en voetenbank
Throne and foot-stool

Gesneden rode lak/Carved red lacquer
111 x 113 cm.
Qianlong (1736-1795)

De Qing-keizers achtten zich de personificatie van de draak - de draak die "rijdend op de wolken, regen zendt ten dienste van het volk". Gebruikelijk versieringsmotief voor de keizerstroon was daarom een compositie van draken en wolken, opdat de hoveling, minister of gezant die neerknielde voor de hoog verheven troon, vanzelfsprekend vervuld van ontzag, ook herinnerd zou worden aan het humane bewind van de dynastie. Deze relatief bescheiden troon moet bestemd zijn geweest voor een van de kleinere paleisgebouwen in de Verboden Stad, ofwel voor een keizerlijke residentie buiten de hoofdstad.

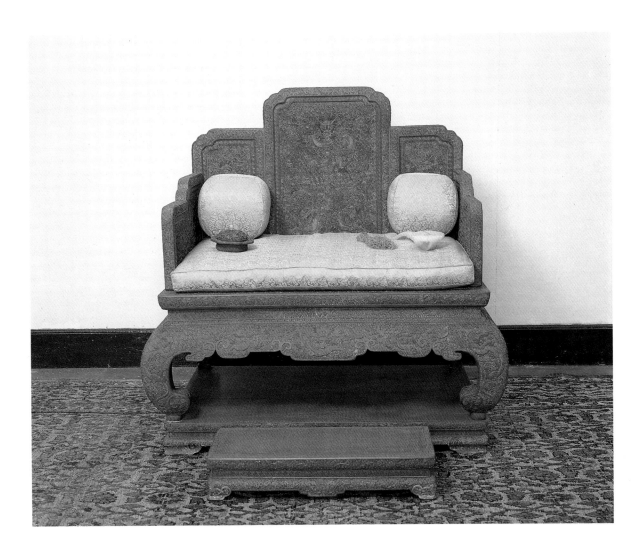

The Qing emperors regarded themselves as being the personification of the dragon - the dragon that "rides on the clouds and sends rain to help the people". Hence, the usual decorative motif for the imperial throne showed dragons and clouds, so that the courtier, minister or envoy who knelt before one of these lofty seats would be not only filled with awe, but simultaneously would be reminded of the dynasty's humane rule.
This relatively modest throne must have been destined for one of the smaller palace buildings in the Forbidden City or possibly for some imperial residence outside the city.

66
***Ruyi* scepter**
***Ruyi* sceptre**

Witte jade/White jade
Jiaqing (1796-1820)

67
Kwispedoor
Spittoon

Gesneden rode lak/Carved red lacquer
Midden Qing/Middle Qing period (c. 1800)

Op de zetel enige accessoires: een *ruyi* scepter in witte jade (zie hierover cat.no's.72,73), en een gebruiksvoorwerp van meer praktische aard - een klein spuwbakje. Grotere kwispedoors van porselein, brons, etc., waren in alle vertrekken aanwezig, en werden op de grond geplaatst. Voor het gemak droeg men echter ook dergelijke kleinere exemplaren met zich mee om ze te kunnen gebruiken op de verhoogde zitbanken of, zoals hier, op de troonzetel.

The articles placed on the throne are: a *ruyi* sceptre in white jade (see cat.nos.72,73) and an object of a more practical nature - a small spittoon. Larger spittoons made of porcelain, bronze etc., were located in every room and were placed on the ground. For convenience sake, people also carried miniature versions about with them which they could use on the raised sitting platforms or, as in this case, on the throne.

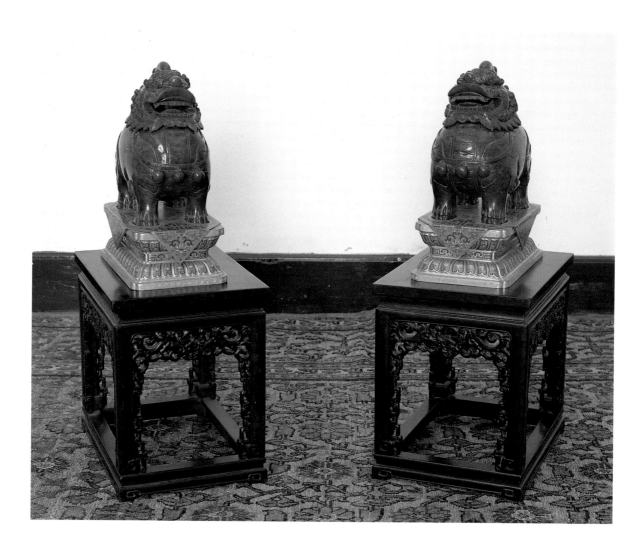

68
Twee *luduan* wierookbranders
Two *luduan* incense burners

Donkergroene jade/Dark-green jade
H.28 cm.
Qianlong (1736-1795)

De *luduan* is een éénhoornig fabeldier met uitzonderlijke gaven. Niet alleen kan het alle talen van de vier windstreken spreken en verstaan, het is bovendien in staat 18.000 mijl per dag af te leggen. Met de *luduan* als wierookvat naast de troon presenteert de keizer zich als een wijs en verlicht heerser, immer begaan met het lot van de wereld.

The *luduan* is a mythological animal with a short, stubby horn on its nose. Its extraordinary gifts include the ability to speak and understand languages from all corners of the world and to travel 18.000 miles in a single day. By placing a *luduan* incense-burner next to his throne, the emperor presented himself as being a wise and enlightened ruler, infinitely compassionate towards the people's lot.

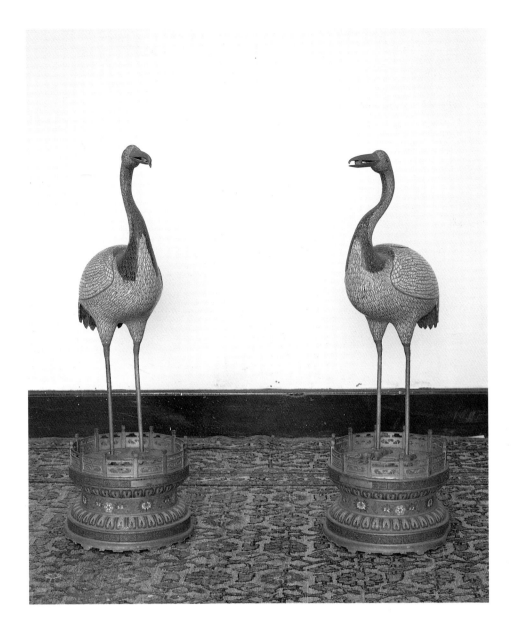

69
Twee kraanvogels
Two cranes

Cloisonné email/Cloisonné enamel
H.97,5 cm.
Qianlong (1736-1795)

De roodgekroonde kraanvogel brengt geluk. Volgens de overlevering bezit hij de eeuwige jeugd, en is zo een van de symbolen voor een lang leven. De aanwezigheid van de kraanvogels verbeeldt de wens: "Moge onze dynastie 10.000 generaties voortbestaan".

The red-crested crane is a sign of good luck. According to tradition he possesses the secret of eternal youth and hence is one of the symbols of longevity. Here, the cranes embody the sentiment: "May our dynasty last 10.000 generations".

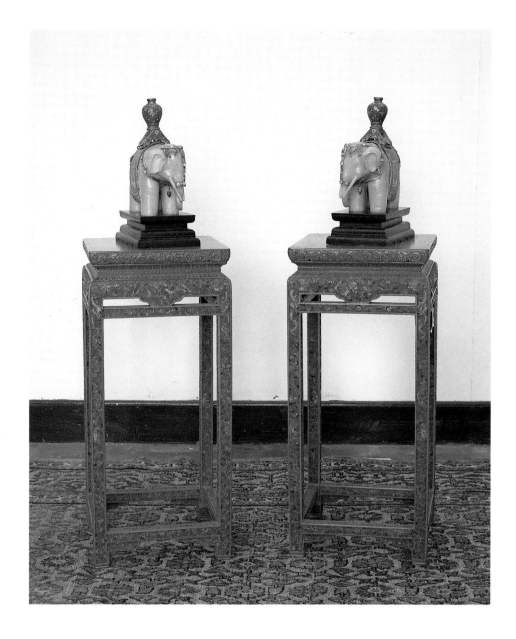

70
Twee vredes-olifanten
Two peace-elephants

Lichtgroene jade en cloisonné email/
Light-green jade and cloisonné enamel
H.33,5 cm.
Qianlong (1736-1795)

Een olifant, de vier poten als zuilen stevig op de grond geplant, was met zijn massieve kracht vanouds een symbool voor een geordende, stabiele maatschappij. Deze jade olifanten torsen een vaas, *ping*, die als in een rebus verwijst naar het woord voor "vrede", dat net zo klinkt. De pronkvazen werden gevuld met de "vijf granen": traditioneel twee soorten gierst, tarwe en gerst, hennep, en peulvruchten; maar ook andere combinaties (met bijvoorbeeld rijst) waren gebruikelijk. Kortom, de olifanten naast de keizerstroon garanderen een overvloedige oogst in een rijk waar, dankzij een stabiel bestuur, vrede heerst.

Right from ancient times the elephant, with its sheer size and four feet planted firmly on the ground like great pillars, had been used as a symbol for an ordered, stable society.
Each of these jade elephants is carrying a vase, a *ping*, which is a visual pun on the word for peace because it sounds the same. These ornate vases were filled with the "five grains": usually this meant two sorts of millet, wheat and barley, hemp, and pulses, but other combinations (for instance with rice) were also common.
In short, having these elephants next to the imperial throne would guarantee a bumper harvest in an empire where (thanks to a stable government) peace prevailed.

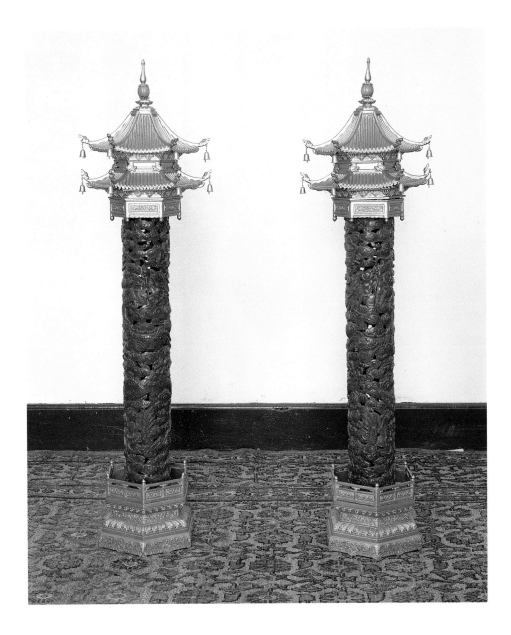

71
Twee wierookzuilen
Two incense burners

Donkergroene jade/Dark-green jade
H.136 cm.
Qianlong (1736-1795)

Aan de voet van deze opengewerkte zuilen werd sandelhout gebrand. Wanneer de rook de jade draken omspeelde en uit de openingen omhoogkringelde, leken de vergulde paviljoens te drijven op geurige wolken, als de hemelse verblijfplaats van onsterfelijken.
Ook hier weer een woordspeling: *ting*, paviljoen, verwijst naar *ding*, rust.
De drakenpaviljoens symboliseren orde in de wereld, rust in het rijk.

Sandlewood was burnt at the base of these open-work pillars. As the smoke circled around the jade dragons and spiralled out of the openings, it must have seemed as if these gilded pavilions were floating on fragrant clouds, just like the immortals' celestial quarters.
Here too, we encounter more word games: *ting*, pavilion, refers to *ding*, rest, peace. The dragon pavilions symbolize order in the world, peace in the empire.

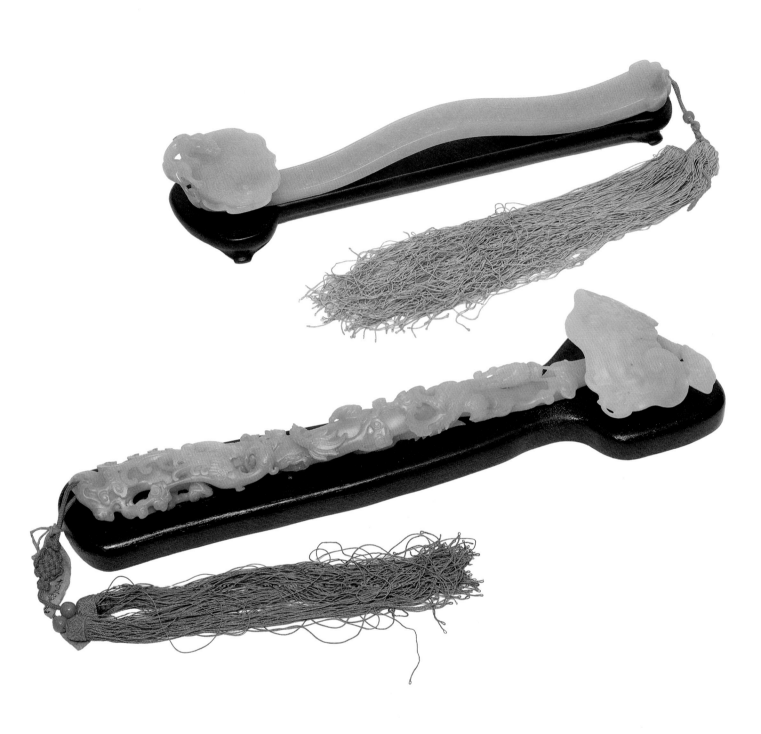

72
Ruyi **scepter**
Ruyi **sceptre**

Witte jade/White jade
L.39 cm.
Qianlong (1736-1795)

De *ruyi* scepter heeft in de loop van de geschiedenis gefungeerd als rugkrabber, en was ook een attribuut van monniken. Later werd het een, in steeds kostbaarder materialen uitgevoerd "conversation piece" zonder praktisch doel - een speeltje, iets om in de hand te houden.
Het was een gebruikelijk beleefdheidsgeschenk, dat door zijn naam (*ruyi* betekent "al wat U wilt") en decoratie met gelukbrengende symbolen, de gelukwensen van de gever overbracht. De Qing-keizers en hun dames kregen ter gelegenheid van verjaardagen en andere feestdagen talloze *ruyi* ten geschenke, in goud, jade, kristal, bloedkoraal, of andere materialen, soms in sets van enkele tientallen tegelijk. Geen paleis was dan ook zonder deze scepters; ze lagen op iedere troonzetel, zitbank en schrijftafel, ter decoratie en ter verstrooiing.
De kop van de scepters is vaak gevormd als de *lingzhi* zwam, symbool van een lang leven. Zo ook bij dit exemplaar van witte jade, waar in fijn snijwerk rond de steel bovendien een draak en een feniks zijn uitgewerkt.

The *ruyi* sceptre was originally used as a back-scratcher and was also associated with monks. In the course of time it began to be made in increasingly precious materials and evolved into being simply a "conversation piece" with no practical purpose whatsoever - it was just a toy, something to hold in your hand.
Its function as such was as a formal present; the name (*ruyi* means "may your wishes come true") and its decoration of auspicious symbols were calculated to convey congratulations. For birthdays and other feast-days, the Qing emperors and their ladies were inundated with *ruyi* in gold, jade, crystal, red coral and other materials. Sometimes they were given whole sets consisting of dozens of these sceptres. Every palace was full of *ruyi*; they could be found on every throne, seat, or writing table, and were intended both as decoration and diversion.
The head of the sceptre often resembled a *lingzhi* fungus, a symbol of longevity, as is the case with this example in white jade, which also has a dragon and phoenix carved into the handle.

73
Ruyi **scepter**
Ruyi **sceptre**

Gele jade/Yellow jade
L.34 cm.
Qianlong (1736-1795)

De gele jade van deze scepter is gegraveerd in een wolkenmotief. Rond de kop slingert zich een natuurgetrouw weergegeven hagedis.

This sceptre of yellow jade has been carved with a cloud design. A life-like lizard is curled around the head.

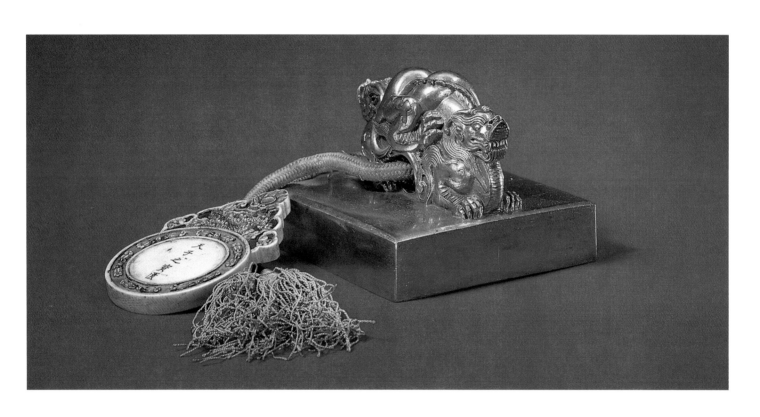

74
Gouden zegelstempel met dubbele drakenknop:
"Zegel van de Zoon des Hemels"
Golden seal with Double Dragon handle:
"Seal of the Son of Heaven"

11,7 x 11,7 cm.; H.10 cm.
Gewicht/Weight: 6 kg.
Vroege Qing/Early Qing period (c. 1650)

De rijkszegels waren het zichtbare bewijs van keizerlijk gezag en legitimiteit. Een keizerlijk zegel bekrachtigde ieder edict, ieder decreet, en elke benoeming; ze heiligden de gebedsteksten bij offerrituelen, en er waren ook zegels waarmee de keizer zich manifesteerde als geleerde of kunstkenner: zegels die hij afdrukte op schilderijen of in boeken, als blijk van zijn bijzondere waardering.

Dit kostbare gouden "Zegel van de Zoon des Hemels" werd gedrukt op de gebeden die voorgelezen en verbrand werden wanneer de keizer offerde op het Altaar van de Hemel, het Altaar van de Aarde, of in de Keizerlijke Vooroudertempel.

De tekst (abkai jui boobai) is in een oude vorm van het Mantsjoe-schrift gesteld, kenmerkend voor de zegels uit de vroege Qing. De greep van het zegel wordt gevormd door twee vijfklauwige draken. De Qing-dynastie was met negenendertig keizerlijke rijkszegels begonnen. In 1746 achtte Keizer Qianlong de tijd echter rijp voor een hervorming, want sommige van die zegels droegen dezelfde tekst, terwijl andere geheel in onbruik waren geraakt. Geïnspireerd door het "Boek der Veranderingen" (Yijing) dat zegt: "Het Getal van de Hemel is Vijfentwintig" bestemde hij vijfentwintig zegels tot officiële rijkszegels, en liet deze opstellen in een paleishal in het hart van de Verboden Stad. Tien van de zegels die niet uitverkoren waren, maar waarvan de tekst gelijk was aan een van de rijkszegels, liet hij overbrengen naar het oude Mantsjoe-paleis in Shenyang. Dit gouden zegel hoorde bij die laatste groep.

The imperial seals were the visible evidence of the emperor's authority and legitimacy. They ratified every edict, decree and appointment; they also consecrated prayer texts used in sacrifice rituals. There were even seals with which the emperor proved himself a scholar or art-connoisseur, seals he used on paintings or books as a mark of his particular esteem.

This precious golden "Seal of the Son of Heaven" was used for the prayers that were read and then burnt when the emperor offered sacrifices at the Altar of Heaven, the Altar of the Earth or in the Imperial Ancestral Temple.

The text (abkai jui boobai) is written in an old form of Manchu script which is characteristic of the seals dating from the early Qing dynasty. The handle of the seal consists of two five-clawed dragons.

At first, the Qing dynasty had 39 imperial seals. However, in 1746 Emperor Qianlong decided that the time was ripe for reform because some of the seals bore identical texts and others had fallen into disuse. Inspired by the "Book of Changes" (Yijing) which states that "The Number of Heaven is Twenty Five" he selected 25 seals for imperial use and had them stored in a palace hall in the heart of the Forbidden City. Ten of the seals that were not chosen but had texts identical to the official imperial seals were transferred to the old Manchu Palace in Shenyang.

This golden seal is from the latter group.

75
Gouden zegelkast
Golden seal case

28 x 28 cm.; H.30 cm.

Gouden inzetbekken
Golden ink well

15 x 15 cm.; H.15 cm.
Qianlong (1736-1795)

Deze gouden zegelkast herbergde één van de vijfentwintig keizerlijke rijkszegels die werden bewaard in de Hal van de Vereniging (*Jiaotaidian*). Het bekken bevatte de vermiljoenrode stempelinkt: een dik pasteus mengsel, gewreven van gemalen cinnaber of mercurisulfide, en olie. In de Hal werden de gouden kasten op hun beurt weer in roodgelakte houten kisten met metaalbeslag geborgen, die op eveneens rode tafeltjes stonden opgesteld. Wanneer een zegelstempel elders moest worden gebruikt, werd de desbetreffende gouden kast tevoorschijn gehaald en werden door de ogen aan de zijkanten koorden geregen, zodat de kast aan draagstokken kon worden vervoerd.

This golden seal case was used to house one of the 25 imperial seals that were kept in the Hall of Union (*Jiaotaidian*). The well contained a vermilion red ink: a thick paste-like mixture of ground cinnabar or mercury sulphide, and oil.
In the Hall, the golden cases were stored in red-lacquered, brass-mounted wooden boxes. These in turn were placed on small, red tables.
Whenever a seal was required elsewhere, the relevant case was brought out and cords were threaded through the eyelets on the sides so that the case could be transported with carrying rods.

76
Jade zegelstempel met dubbele drakenknop:
"Zegel van Keizerlijk Mandaat"
(*chiming zhi bao/tacibure hese i boobai*)
Jade Seal with Double Dragon handle:
"Seal of Imperial Mandate"
(*chiming zhi bao/tacibure hese i boobai*)

12 x 12 cm.; H.17 cm.
Qianlong (1736-1795)

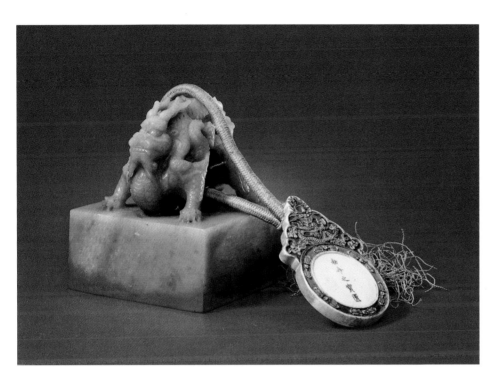

Van de vijfentwintig keizerlijke zegels, in goud, jade en sandelhout uitgevoerd, droeg het merendeel een tekst in twee talen, Chinees en Mantsjoe. Het Chinees in z.g. "zegelschrift" - een archaïsche vorm die op zegelstempels nog veel werd gebruikt, het Mantsjoe daarentegen in alledaags, "lopend" schrift. In 1748 besloot Keizer Qianlong tot een tweede zegelhervorming: de teksten werden opnieuw gesneden, het Mantsjoe nu in een aangepaste, gestyleerde "zegel"-vorm.
Dit jade zegelstempel is niet hersneden; het vertoont nog de oorspronkelijke dubbeltekst, in twee schriftstijlen. Waarschijnlijk behoort het dan ook (evenals cat.no.74) tot de tien zegels die al voor deze hervorming, in 1746, naar het paleis in Shenyang waren overgebracht. Te oordelen naar de documenten in de keizerlijke Qing-archieven, was het "Zegel van Keizerlijk Mandaat" een van de meest gebruikte van de rijkszegels.
De geloofsbrieven van een afgevaardigde van de centrale regering werden voorzien van dit stempel. Daarmee gewapend werd hij dan voor een bepaalde taak de provincie in gezonden, gemachtigd door de keizer, boven de plaatselijke instanties gesteld als inspecteur en coördinator.

Most of the 25 imperial seals (which were made in gold, jade and sandlewood) bore a text in two languages: Chinese and Manchu. The Chinese was in "seal script", an archaic form that was still commonly used on seals. By contrast, the Manchu texts were in ordinary script. Hence, in 1748 Emperor Qianlong decided to reform the seals once more: the texts were re-cut, with the Manchu script adapted into a stylized "seal" form.
The jade seal shown here has not been recut, it bears the original bi-lingual inscription in two different styles. It is probably again (see cat.no.74) one of the 10 seals that had been transferred to Shenyang in 1746, before this second seal-reform.
The documents in the imperial Qing archives suggest that the "Seal of Imperial Mandate" must have been one of the most frequently used of the 25 seals.
Its task was to confirm the credentials of a central government delegate. Armed with his imperial warrant this official would have then been sent out into the provinces to carry out some particular task as an inspector or co-ordinator of the local authorities.

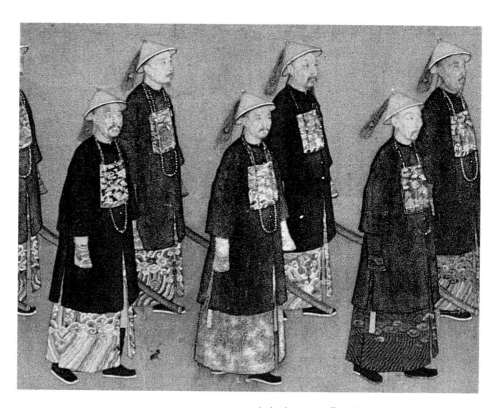

Ambtsdragers in officieel
tenue, met emblemen en
hofkralen/
Officials wearing their rank
badges and court beads
(Detail cat.no. 10)

Ambtsdragers
Officials

De negen graden binnen het ambtelijke rangenstelsel werden aangegeven door een vierkant, decoratief embleem dat bevestigd was op borst en rug van het uniforme driekwart overkleed van de ambtsdragers. De rijke kleuren staken opvallend af tegen het sobere donkerblauw of zwart van het officiële kleed.

De Qing-dynastie had dit systeem van tekenen van waardigheid, met enkele minieme verschillen, in zijn geheel overgenomen van zijn voorgangers, de Ming-dynastie. De civiele rangen waren getooid met verschillende vogelsoorten, de militaire met meer of minder bloeddorstige, wilde dieren. En hoewel het civiele bedrijf traditioneel hoger werd aangeslagen dan het militaire, is het zonder meer duidelijk dat al deze schepsels, vogels of wilde dieren, ondergeschikt waren aan de draak, die het gewaad van de keizer sierde.

The nine grades of official rank were represented by a square, decorative rank badge that was attached to the front and back of the officials' identical three-quarter length coats. The bright colours of these badges made a striking contrast with the plain dark-blue or black of the clothing. The Qing dynasty had taken over this system from the preceding Ming dynasty with scarcely any alteration: the civil ranks were represented by various species of birds and the military by rather more blood-thirsty and savage beasts. Although the civil ranks were traditionally more prestigeous than the military, it goes without saying that all these creatures, birds and wild animals alike, were ultimately subordinate to the dragon that adorned the robes of the emperor.

Rang/Rank	Civiel/Civil	Militair/Military
1e/1st:	kraanvogel crane	qilin (zie cat.no.79)
2e/2nd:	goudfazant golden pheasant	leeuw lion
3e/3rd:	pauw peacock	luipaard leopard
4e/4th:	wilde gans wild goose	tijger tiger
5e/5th:	zilverfazant silver pheasant	beer bear
6e/6th:	zilverreiger silver heron	panter panther
7e/7th:	mandarijneend mandarin duck.	rhinoceros
8e/8th:	kwartel quail	rhinoceros
9e/9th:	paradijsvliegenvanger paradise fly-catcher	zeepaard sea horse

77
Embleem voor een civiel functionaris van de eerste (hoogste) rang
Rank badge for a civil official of the first (highest) rank

Zijde, gobelinweefsel/Silk, Gobelin weave
30 x 29 cm.
Kangxi (1662-1722)

De kraanvogel was het ordeteken voor de hoogste civiele rang. Met uitgespreide vleugels verheft deze (in Chinese ogen) eerbiedwaardigste aller vogels zich op een grillige, uitgesleten rots tegen een achtergrond van gestyleerde golven in subtiele kleuren. De gouden hemel bevat een ritmisch patroon van rode, blauwe, en groene wolken, en boven de rode kruin van de vogel staat een al even rode, ronde zon.

The crane was the emblem used to represent the highest civil rank. The Chinese revered this bird above all others and here it is shown perched with outstretched wings on a craggy rock against a background of stylized clouds in subtle colours. The golden sky is filled with a rythmic pattern of red, blue and green clouds, and above the bird's crimson crest is a round sun in the same red colour.

78
Embleem voor een civiel functionaris van de vijfde rang
Rank badge for a civil official of the 5th rank

Zijdeborduursel op gaas/Silk embroidery on gauze
28 x 28 cm.
Daoguang (1821-1850)

Golven omspoelen de rots waarop de zilver-fazant is neergestreken, de vogel behorend bij de vijfde civiele rang. Het embleem is verder gevuld met een warreling van wolken, pioenen, een zon, vlinders, gelukbrengende vleermuizen, en de zwam die een lang leven garandeert. De emblemen werden niet van hogerhand verstrekt, de drager moest ze zelf laten vervaardigen. Een geborduurd embleem was voor een lage rang dan ook een verstandiger investering dan een geweven, omdat bij promotie het borduursel van de centrale figuur kon worden uitgehaald en vervangen door het nu vereiste symbool. Het is waarschijnlijk ook niet toevallig dat de twee hier getoonde exemplaren in gobelinweefsel (cat.nos.77,79) beide emblemen voor de hoogste rang zijn.

Waves swirl around the rocks on which the silver pheasant is perched, the bird that represents the fifth civil rank. This emblem also includes a mass of clouds, peonies, a sun, butterflies, bats (to bring good luck) and a fungus that ensures longevity. These emblems were not handed out by some superior authority, rather it was the holders themselves who had to have them made. An embroidered badge was considered a wiser investment for the lower ranks than a woven one, because in the event of promotion it was possible to have the central figure unpicked and replaced with the appropriate symbol. The fact that the two Gobelin weave examples shown here (cat.nos.77, 79) are both badges of the *highest* rank is probably no coincidence.

79
Embleem voor een militair functionaris van de eerste (hoogste) rang
Rank badge for a military official of the first (highest) rank

Zijde, gobelinweefsel/Silk, Gobelin weave
30 x 30 cm.
Daoguang (1821-1850)

De hoogste militaire rang werd gesymboliseerd door de *qilin*, een geschubd en gehoornd fabeldier. Hij balanceert met zijn scherpe hoefjes op een rots te midden van de golven, waarin gelukbrengende kostbaarheden drijven. Er groeit een toef narcissen uit de rots links, terwijl rechts een enkele pioenroos bloeit. Vleermuizen scheren door de lucht, en tussen de wolken gloeit een rode zon; dat alles tegen een fond van krulwerk en bloemen in goud en zwart.
Zowel aan dit gobelin-vierkant als ook aan cat.no.77 is te zien dat het emblemen betreft die op de voorzijde van een overkleed bevestigd zijn geweest - in twee helften, op elk van de voorpanden één.

The highest military rank was symbolized by a *qilin*, a mythological creature with scales and horns. He balances with his sharp hooves on a rock battered by waves and surrounded by auspicious treasures. A clump of narcissus flowers is growing from the left rock and there are peonies flowering on the right. Bats flit across the sky and a red-coloured sun peers out between the clouds; all this is set against a background of floral scrolls woven in black and gold.
Both this Gobelin badge, as well as cat.no.77, are made up of two halves; they were obviously intended to be worn on the *front* of an official's coat.

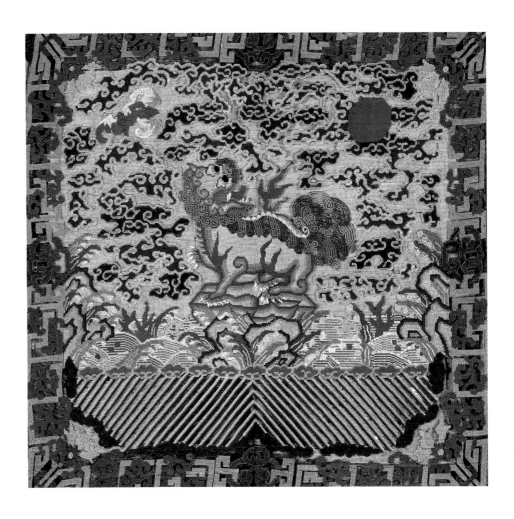

80
Embleem voor een militair functionaris van de tweede rang
Rank badge for a military official of the 2nd rank

Zijdeborduursel op gaas/Silk embroidery
on gauze weave
27 x 27,8 cm.
Guangxu (1875-1908)

Ook dit embleem-dier - de leeuw, voor de tweede militaire rang - zien we in een kosmisch landschap, met gelukbrengende juwelen en bloedkoraal. In de lucht weer wolken, vleermuizen, en een zon. De golven in de onderrand vertonen dezelfde streep-stylering die ook op de zoom van de drakengewaden werd aangebracht.

The lion represents a military official of the second rank. Here, it is part of a cosmic landscape with auspicious jewels and red coral. The sun, clouds and bats are again depicted in the sky. The waves on the lower edge feature the same stripe pattern that was used for the hem of the dragon robes.

81
Keizerlijk vrijgeleide (*hefu*)
Imperial permit or "tally" (*hefu*)

Verguld brons/Gilt bronze
14 x 9 cm.
Tongzhi (1862-1874)

82
Keizerlijk vrijgeleide (*hefu*)
Imperial permit or "tally" (*hefu*)

Verguld brons/Gilt bronze
15 x 9 cm.
Tongzhi (1862-1874)

De poorten van het paleiscomplex werden - evenals de stadspoorten - bij het vallen van de avond gesloten. In bijzondere gevallen kon doorgang verleend worden, maar alleen op vertoon van een speciaal pasje. Zo'n doorgangsbewijs bestond uit twee helften, beide met aan de binnenzijde de woorden *sheng zhi*, "per keizerlijk decreet", op de ene helft gegoten in hoog-reliëf, op de andere verdiept, en in spiegelbeeld. Bij samenvoegen pasten de helften perfect op elkaar. De commandant-generaal van de Keizerlijke Garde bij de desbetreffende poort hield het holle deel onder zijn hoede, en alleen de drager van een sluitend tegenstuk kon die poort 's nachts passeren.
De inscriptie op cat.no.82 luidt: "Artillerie-bataljon van de Acht Vendels in Yuanmingyuan (zomerpaleis bij Peking), vervaardigd in het eerste jaar van de regeringsperiode Tongzhi (1862), * maand, * dag".

Both the palace gates and the city gates were closed at sunset. However, in exceptional circumstances it was still possible to use them if one had a special permit. The permits came in two halves, each bearing the characters *sheng zhi*, "by imperial decree". These characters were cast in relief on one half of the permit and in their mirrored impression on the other half so that when placed together they would fit perfectly. The concave half was kept at the gate by the commander of the Guards Brigade and only the holder of the corresponding half would be allowed to pass the gates at night.
The inscription of the permit illustrated in cat.no 82 reads: "Artillery Battalion of the Eight Banners at the Yuanmingyuan (a summer palace near Peking), made in the first year of the Tongzhi reign-period (1862) * month, * day".

De Acht Vendels en de Grote Wapenschouw
The Eight Banners and the Grand Review of Troops

De Vendels waren in de eerste jaren van de 17de eeuw door Nurhaci in het leven geroepen als organisatievorm voor de stammen in Mantsjoerije die zich onder zijn gezag hadden aaneengesloten. De indeling in Vendels moest de oorspronkelijke stamverbanden en -loyaliteiten doorbreken. Verdeeld over kleinere compagnies waren in een Vendel zo'n 7.500 krijgers (met hun gezinnen en onderhorigen) ondergebracht, onder aanvoering van een hoofdman - meestal een bloedverwant van Nurhaci. Lidmaatschap van een Vendel gold voor het leven, en was erfelijk.

Het systeem telde aanvankelijk vier Vendels, gekenmerkt door de kleur van hun vlaggen, Geel, Wit, Rood en Blauw, maar kon al gauw worden uitgebreid tot acht, waarbij aan de oorspronkelijke Effen Vendels vier Omrande Vendels werden toegevoegd, in dezelfde kleuren (met rood omrand, behalve Rood, dat met wit werd omrand). Naarmate de invloed van de Mantsjoes groeide en nieuwe gebieden werden veroverd, werd het vendelsysteem de basis voor militaire, bestuurlijke en sociale organisatie, niet alleen voor de Mantsjoe-bevolking, maar ook voor andere groepen die zich vóór 1644 bij de Mantsjoes aansloten. De Mongoolse bondgenoten en de overgelopen Chinezen werden in acht Mongoolse en acht Chinese Vendels ingedeeld, wat het totale aantal op vierentwintig bracht. Toen de Mantsjoes in 1644 tenslotte Peking binnentrokken, was de geschatte sterkte van de vendeltroepen 200.000 man.

Tijdens de Qing-dynastie bleven vendelleden een bevoorrechte groep, met hoge status, en de vendeltroepen vormden de kern van de Qing strijdmacht. Drie Mantsjoe Vendels - Effen en Omrand Geel, en Effen Wit, de "Drie Hogere Vendels" - stonden rechtstreeks onder bevel van de keizer; de overige Mantsjoe Vendels - de "Vijf Lagere Vendels" - vielen onder de supervisie van een prins.

Er werd een globaal onderscheid gemaakt tussen de troepen in en om de hoofdstad, en die in andere delen van het rijk, waarbij de hoofdstedelijke vendeltroepen dan verder waren verdeeld in Vendels van Interieur en Exterieur. De Vendels van het Interieur bewaakten de Verboden Stad, en de leden van de Hogere Vendels onder hen bekleedden de begeerde functie van Keizerlijke Lijfwacht.

Iedere drie jaar trokken alle vendeltroepen uit het hele rijk naar Peking, waar ze samen met de hoofdstedelijke keurtroepen defileerden in een "Grote Wapenschouw", gadegeslagen door de keizer vanaf een verhoogd terras. De keizer, zijn generaals, officieren en manschappen droegen voor die gelegenheid een ceremoniële wapenrok van zijde, waarvan de vormgeving was geïnpireerd op de gepantserde wapenrusting van het slagveld.

The Banners were formed by Nurhaci at the beginning of the 17th century to organize the various Manchurian tribes who had recognized his rule. The objective behind the division into eight different Banners was to break the original tribal ties and loyalties. Each Banner was subdivided into a number of smaller companies and consisted of a total of c. 7.500 warriors (plus their families and subordinates). Each company was under the command of a commander-in-chief who was usually a kinsman of Nurhaci. Membership of a Banner was for life and was hereditary. At first there were just four different Banners, distinguished by the colour of their flags (Yellow, White, Red and Blue) but this number was soon increased to eight when the original Plain Banners were supplemented with Bordered Banners. These Banners carried the same colours but with a red border (except in the case of Red, which had a white border).

As the Manchu influence increased and new territories were conquered, the Banner system became the basis of all military, governmental and social organization for not only the Manchu population but the other groups who had allied themselves with the Manchus before 1644. Mongol allies and Chinese defectors were assigned to eight Mongolian and eight Chinese Banners which brought the grand total up to 24. When the Manchus finally entered Peking in 1644, it was with an estimated number of 200.000 Banner soldiers.

During the Qing dynasty, members of the Banners maintained a privileged status and were regarded as being the solid core of the Qing fighting force. Three of the Manchu Banners (Plain and Bordered Yellow, and Plain White) were known as the "Three Superior Banners" and were under the emperor's direct supervision; the other Manchu Banners - the "Five Lesser Banners" - were each assigned to one of the princes.

A broad distinction was made between the troops in and around the capital, and those stationed in other parts of the empire. The Peking Banners were subdivided into Banners of the Interior and of the Exterior. The Banners of the Interior guarded the Forbidden City and their members of the Superior Banners filled the sought-after posts of Imperial Guardsmen. Every three years, all banner troops from every corner of the empire marched to Peking to parade in a "Grand Review", watched by the emperor from a specially-built platform. The emperor, his generals, officers and men would all wear a ceremonial suit of armour made of silk, its design echoing the "serious" plated armour used in battle.

83
Keizerlijke ceremoniële wapenrusting
Imperial ceremonial armour

Helm/Helmet: H.22 cm.
Jas/Jacket: L.77,5 cm.
Rok/Skirt: L.64 cm.
Xianfeng (1851-1861)

Het pronkharnas suggereert een pantser,
met zijn strenge vlakverdeling in banden
van goud en zwart, bezet met knoppen en
vlakke plaatjes van verguld koper. De
helder gele brokaatzijde is geweven in een
vernuftig, geometrisch inlegmotief.
Jas en rok zijn samengesteld uit losse
panden, die door middel van lussen en
kleine knoopjes aan elkaar zijn gezet. De
afzonderlijke delen zijn gewatteerd, en
gevoerd met monochroom blauwe zijde
met bloemen in een damastpatroon.
De ijzeren helm is rondom ingelegd met
verguld zilver in een patroon van
gedrapeerde linten en kwasten,
onderbroken door twee opgelegde
vertikale banden met een repeterend
drakenmotief, een decoratie die in de piek
wordt voortgezet. De helm wordt bekroond
met een grote "Mantsjoerijse" parel (zie
hierover cat.no.1). De kinband is gemaakt
van marterbont.
In de latere Qing hadden de keizers alle
interesse in militaire zaken verloren. Een
ceremoniële wapenrusting bleef traditioneel
deel uitmaken van de keizerlijke garderobe,
maar Keizer Xianfeng heeft nimmer de
troepen geïnspecteerd in een Grote
Wapenschouw, en heeft dan ook dit
pronkgewaad nooit gedragen.

This magnificent ceremonial suit of armour
evokes a sense of real battle dress with its
strictly divided bands of gold and black, its
studs and flat plates of copper gilt. The
bright yellow brocade displays an intricate,
geometric chain motif.
The jacket and skirt are composed of loose
segments held together by loops and
toggles. These sections are padded and
have a plain blue silk lining decorated with
flowers in a damask pattern.
The iron helmet has a silver gilt inlay
representing draped ribbons and tassles,
and has two vertical bands with a
repeated dragon design, a decoration
which is continued along the top section.
The helmet is crowned with a large
"Manchurian" pearl (see cat.no.1). The
chin-strap is made of sable fur.
By late Qing times, the emperors had lost
all interest in military matters. Although the
imperial wardrobe still contained the
traditionally required suit of ceremonial
armour, Emperor Xianfeng has never
inspected his troops in a Grand Review,
and has probably never worn this outfit
either.

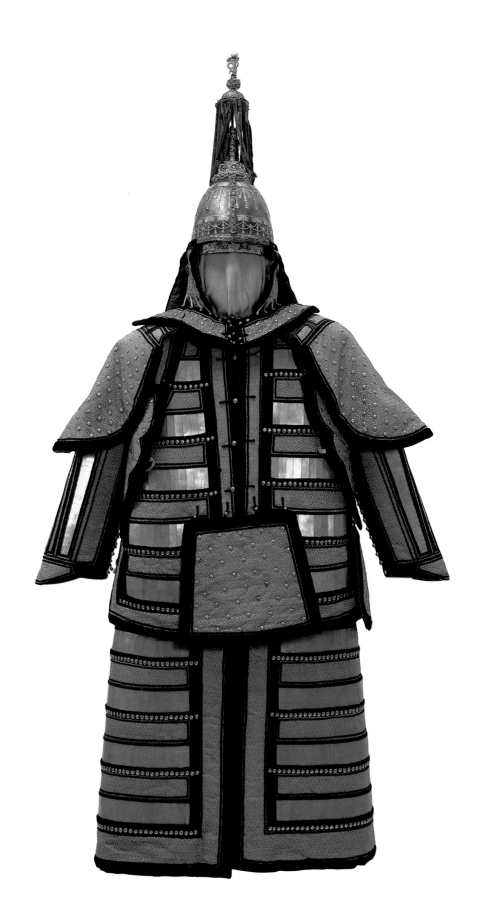

84
Keizerlijk zadel en zadeldek
Imperial saddle and saddlecloth

H.32,5 cm., L.65 cm., B.30 cm.
Qianlong (1736-1795)

Dit zadel was eigendom van Keizer
Qianlong. Het is uitgevoerd in verguld ijzer,
het goud rijk gegraveerd met een
drakenmotief. Ook op het helder gele
satijn van het zadeldek zijn draken
weergegeven, geborduurd temidden van
wolken en een rand van gelukbrengende
kostbaarheden. De rand van het dek is
afgezet met fluweel.

This saddle belonged to Emperor
Qianlong. It is made of iron gilt, the gold is
richly engraved with a dragon pattern. The
saddlecloth is of bright yellow satin with
embroidered dragons and clouds which
are surrounded by auspicious treasures. Its
border is trimmed with velvet.

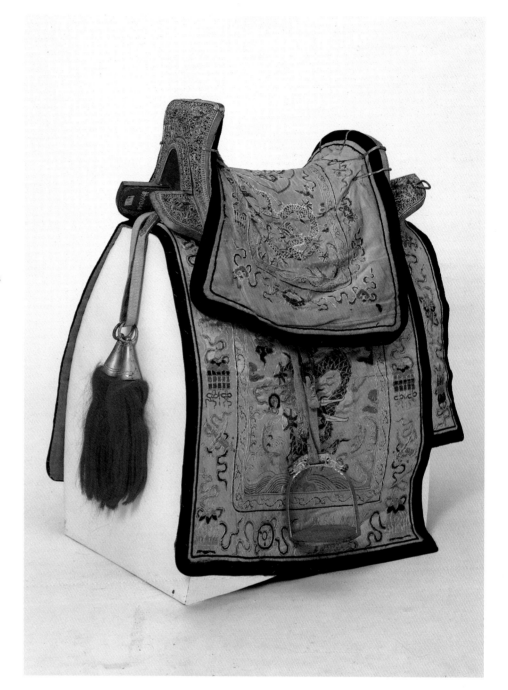

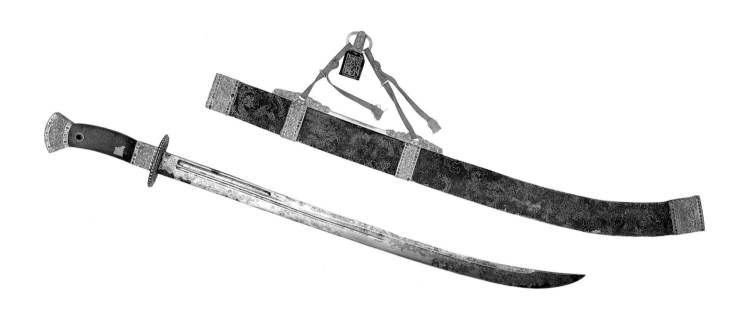

85
Keizerlijk zwaard
Imperial sword

L.104 cm.
Lemmet/Blade: L.72 cm., B.3,5 cm
Qianlong (1736-1795)

Dit is een van de talloze zwaarden en
sabels die speciaal voor Keizer Qianlong
zijn gemaakt. De schede is vervaardigd uit
haaiehuid, ingelegd met kleine robijnen en
verguld zilveren kraaltjes in een
drakenmotief.

This is one of the many swords and sabres
that were specially designed for Emperor
Qianlong. The scabbard is made of shark
skin inlaid with small rubies and silver gilt
beads in a dragon pattern.

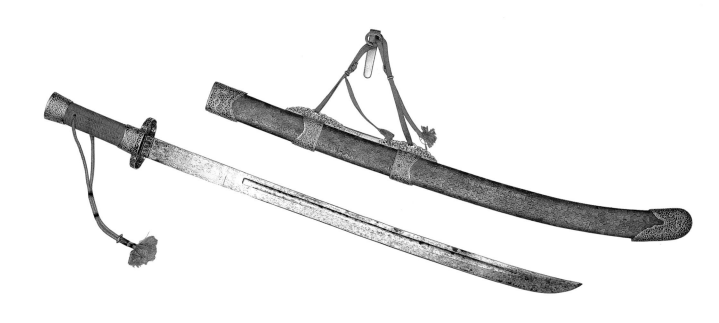

86
Keizerlijk zwaard
Imperial sword

L.98 cm.
Lemmet/Blade: L.74,5 cm., B.3,5 cm.
Qianlong (1736-1795)

Voor de schede is gebruikgemaakt van de goudkleurige bast van de perzikboom, in een drielobbig inlegpatroon dat ook voorkomt in het brokaatweefsel van Keizer Xianfeng's pronkharnas. Het verguld ijzeren beslag is bezet met turkooizen. Het zwaard is in de Qianlong-periode gemaakt, en een inscriptie in het staal bestemt het voor "uitsluitend gebruik door de Zoon des Hemels".

The scabbard is made of the golden bark of the peach tree. It is inlaid with a three-lobed pattern identical to the brocade design used for Emperor Xianfeng's ceremonial armour. The iron gilt fittings are inlaid with turquoises. This sword dates from the Qianlong period; an inscription on the blade states that it intended for the "exclusive use of the Son of Heaven".

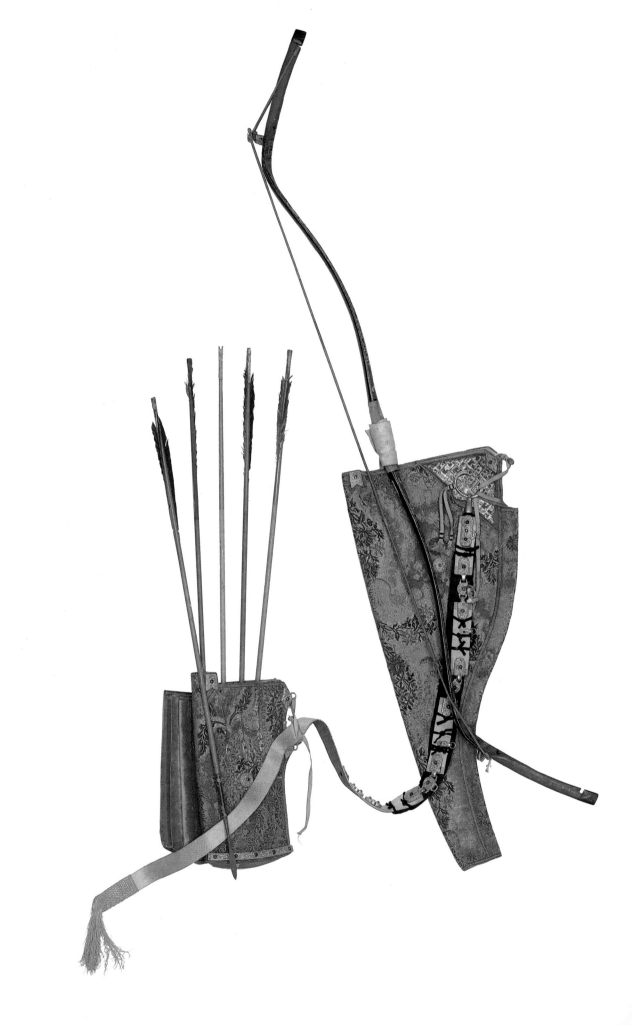

87-88
Keizerlijke pijlkoker en booghoes
Imperial quiver and bow container

Koker/Quiver: H.37 cm., B.24 cm.
Hoes/Container: H.79 cm., B.34 cm.
Qianlong (1736-1795)

Het etui voor de boog en de pijlkoker maakten deel uit van de uitrusting van Keizer Qianlong voor de Grote Wapenschouw.
Het materiaal van de booghoes is een met zilverdraad gebrocadeerd satijn, langs de randen afgewerkt met zachtgroen leer. De hoes is gevoerd met zwanedons.
De pijlkoker is vervaardigd uit leer, dat gedeeltelijk is bekleed met hetzelfde zilverbrokaat. De koker kan twaalf pijlen bevatten. Hoes en koker zijn voorzien van verguld beslag met ringen, en daarmee bevestigd aan een gordel die om het middel werd gedragen. De gordel, van donkerblauw en helder geel satijn, is eveneens bezet met sierbeslag, waarin edelstenen zijn gezet.

This bow container and quiver were worn by Emperor Qianlong at the Grand Review of Troops.
The bow container is made out of a satin material with an interwoven silver thread and is trimmed with soft green leather. It is lined with swan's down.
Leather, partly covered with the same silver brocade, has been used for the quiver which holds up to 12 arrows. Both the container and the quiver have gilt mounts with rings which can be used to attach them to a belt around the waist. This belt is made of dark-blue and bright yellow satin and is adorned with decorative plaques and precious stones.

89
Keizerlijke boog
Imperial bow

L.162 cm.
Qianlong (1736-1795)

De boog was onderdeel van het keizerlijke wapentuig tijdens de Qing, zowel bij de jacht als in de strijd. Dit exemplaar, uit het taaie hout van de moerbeiboom gesneden, heeft toebehoord aan Keizer Qianlong. De rugzijde van de boog is ingelegd met swastikamotieven in perzikboombast, rood en zwart gekleurd.

During the Qing dynasty, the bow was part of the imperial weaponry, used both for hunting and in battle. This particular example is made of the resilient wood of the mulberry tree and belonged to Emperor Qianlong. The back of the bow is inlaid with black and red swastika designs.

90
Keizerlijke pijlen
Imperial arrows

L.93,5 cm.
Qianlong (1736-1795)

Keizer Qianlong gebruikte pijlen van dit type bij de tijgerjacht, maar ook in de strijd waren deze uiterst scherpe pijlen met hun schacht van hard palmhout (van de Chinese kleinbladige buxus) een dodelijk wapen. Voor de baard zijn veren van de gier gebruikt.

Emperor Qianlong used arrows of this type for hunting tigers, but their razor-sharpness and hard shafts (of the small-leafed Chinese box) also made them deadly weapons in battle. Vulture feathers have been used for the flight.

91
Ceremoniële wapenrusting voor een luitenant in de Keizerlijke Garde
Ceremonial armour for a lieutenant of the Imperial Guards Brigade

Helm/Helmet: H.23 cm.
Jas/Jacket: L.76 cm.
Rok/Skirt: L.80 cm.
Qianlong (1736-1795)

De Keizerlijke Garde was een keurkorps, geselecteerd uit alle Vendels. Hun voornaamste taak was de bewaking van de Verboden Stad.
Ter gelegenheid van de Grote Wapenschouw hulden officieren en manschappen van de Keizerlijke Garde zich in een gewatteerde wapenrok van witte satijn, met blauw afgezet en gevoerd, en bezet met rijen geelkoperen knoppen. Evenals het pronkharnas van de keizer bestaat ook dit kledingstuk uit losse delen: lijf, onderrok, mouwen, schoudercape, okselband, heup- en liesschort zijn afzonderlijk afgewerkt en worden aan elkaar geknoopt.
De helm is vervaardigd uit zwarte lak op een ondergrond van rundleer. Het hoofddeksel is beslagen met verguld koper en op de piek prijkt een rode pluim.

The Imperial Guards Brigade was a crack regiment with members selected from all Banners. Their main task was to guard the Forbidden City.
For the Grand Review of Troops both the officers and men of the Imperial Guards Brigade were required to dress in padded tunics made of white satin, trimmed and lined with blue and encrusted with rows of brass studs. Just like the emperor's ceremonial armour, these garments also consisted of loose segments: the bodice, underskirt, sleeves, shoulder cape, armpit gussets, hip and groin apron were all produced separately and were then buttoned together.
The helmet is made out of black lacquer applied to a cowhide base. The head covering is decorated with copper gilt and crowned with a red plume.

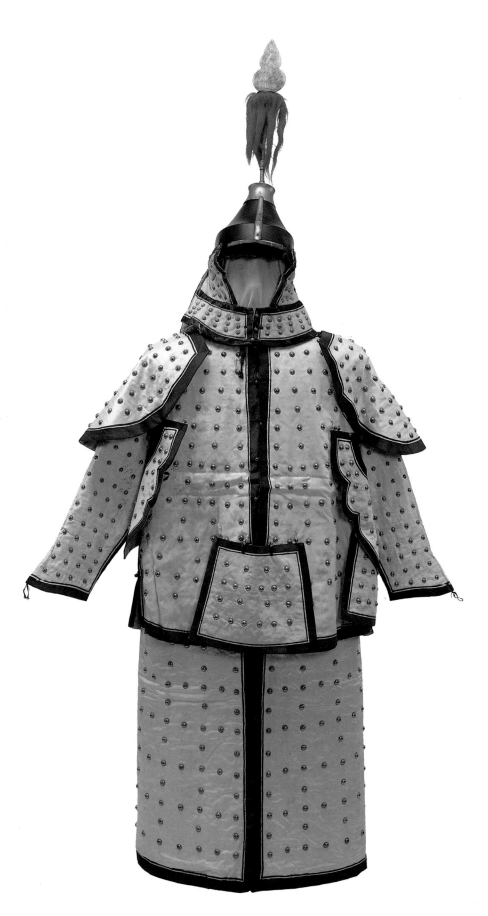

92
**Ceremoniële wapenrusting voor een
luitenant in de Ruiterbrigade
Ceremonial armour for a lieutenant of the
Cavalry Brigade**

Helm/Helmet: H.23 cm.
Jas/Jacket: L.76 cm.
Rok/Skirt: L.80 cm.
Qianlong (1736-1795)

De vendeltroepen van de Ruiterbrigade,
een ander elitekorps, bewaakten de
keizerlijke hoofdstad Peking. Hun
ceremoniële harnas onderscheidt zich
alleen in kleur van dat van de Keizerlijke
Garde. Constructie en afwerking zijn
identiek, maar de delen zijn bekleed met
donkerblauwe satijn.

The Cavalry Brigade Banner troops were
another crack regiment; their job was to
guard the imperial capital of Peking. Their
ceremonial armour is identical to the
Imperial Guards', except for the colour. The
construction and finish is the same but the
various segments are covered with
dark-blue satin.

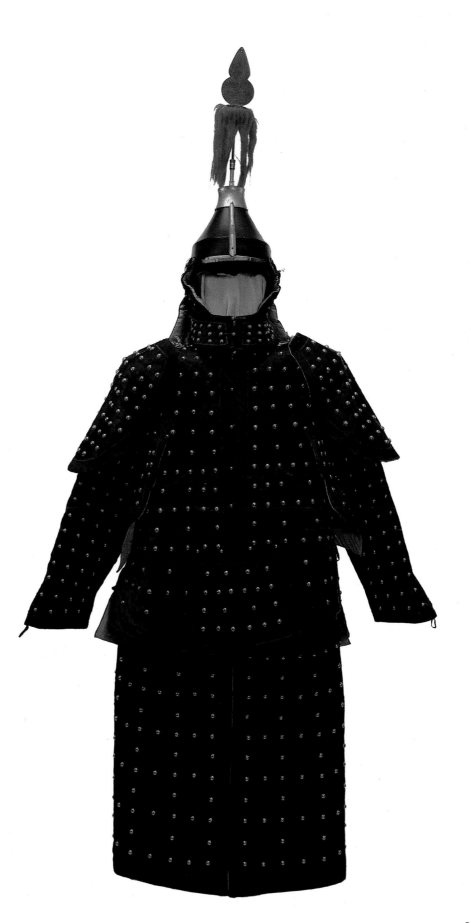

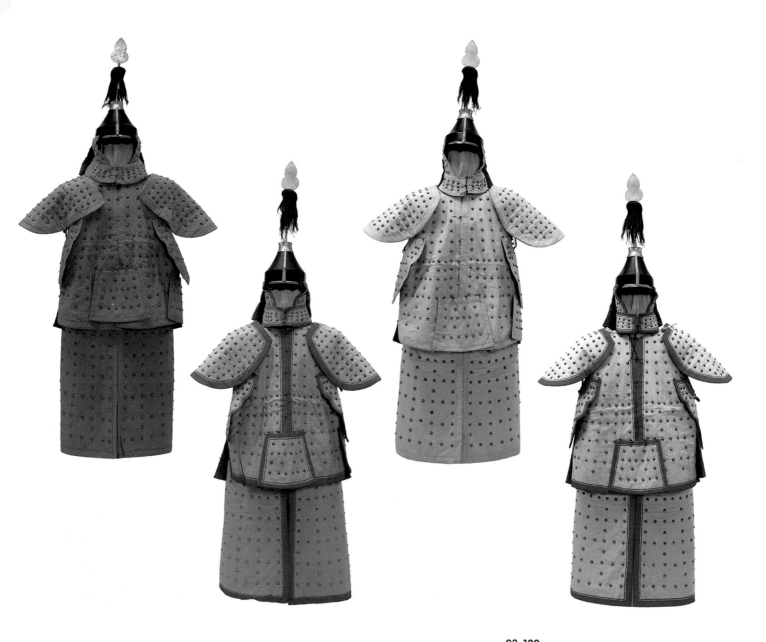

93-100
Ceremoniële wapenrusting voor de Acht
Vendels:
Effen Geel, Omrand Geel, Effen Wit,
Omrand Wit, Effen Rood, Omrand Rood,
Effen Blauw, Omrand Blauw
Ceremonial armour of the Eight Banners:
Plain Yellow, Bordered Yellow, Plain White,
Bordered White, Plain Red, Bordered Red,
Plain Blue, Bordered Blue

Helm/Helmet: H.23 cm.
Jas/Jacket: L.76 cm.
Rok/Skirt: L.80 cm.
Qianlong (1736-1795)

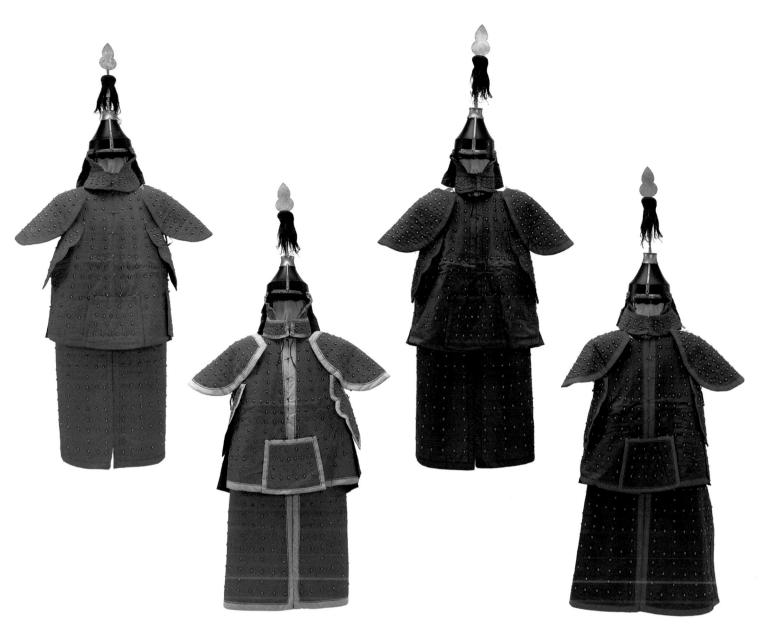

Deze wapenrustingen in de acht vendelkleuren zijn geen krijgstenue. Ze lagen opgeslagen in de westelijke poort van de Verboden Stad (*Xihuamen*, de poort die is afgebeeld op cat.no.9), en waren uitsluitend bestemd om tijdens de Grote Wapenschouw gedragen te worden. Ze werden gemaakt in de keizerlijke ateliers in Hangzhou, bij tienduizenden tegelijk. In de Qianlong-periode, de tijd waaruit deze exemplaren stammen, hebben de ateliers tweemaal een dergelijke omvangrijke bestelling ontvangen - en afgeleverd. Het grondpatroon van de ceremoniële wapenrok voor de vendelsoldaten is gelijk aan dat van de uitrusting voor de luitenants van de keurtroepen: in losse delen, met lussen en knoopjes aan elkaar gezet; gewatteerd en bezet met koperen knoppen. Voering en bekleding zijn echter uitgevoerd in simpele tafzijde, dat de

plaats inneemt van het satijn (voor de luitenants) en het brokaat (voor de keizer). De zwartgelakte rundlederen helmen dragen een zwarte pluim.

These suits of ceremonial armour in the eight Banner colours were never intended as battle dress. They were stored in the Western Gate of the Forbidden City (*Xihuamen*, the gate illustrated on cat.no.9) and were only brought out to be worn at the Grand Review of Troops. They were made at the imperial workshops in Hangzhou, in job lots of tens of thousands. These particular examples date from the Qianlong period and it was during this time that the workshop twice received and delivered an order on this scale. The basic pattern of the skirt for the Banner soldiers' ceremonial armour is the same as

the outfit for a lieutenant from a crack regiment: it is made up of separate segments which are held together by loops and toggles; it is padded and encrusted with copper studs. However, the material used for both the cover and the lining is a plain-weave silk instead of satin (which was used for the lieutenants) or brocade (which was reserved for the emperor).
The helmet is made of cowhide and black lacquer and is crowned with a black plume.

Bibliografie/Bibliography

Camman, Schuyler. *China's Dragon Robes.* New York: The Ronald Press Company, 1952.

Hauer, Erich. *Huang-Ts'ing k'ai-kuo fang-le. Die Gründung des mandschurischen Kaiserreiches.* Berlin, Leipzig, 1926. (Hauer, 1926)

Johnston, Reginald F. *Twilight in the Forbidden City.* Hongkong: Oxford University Press, 1985.

Kahn, Harold L. *Monarchy in the Emperor's Eyes: Image and Reality in the Ch'ien-lung Reign.* Cambridge, Mass.: Harvard University Press, 1971.

Ledderose, Lothar, et al. *Palastmuseum Peking, Schätze aus der Verbotenen Stadt.* (Tentoonstellingscatalogus/ Exhibition catalogue, Berliner Festspiele) Frankfurt am Main: Insel Verlag, 1985.

Naquin, Susan, and Evelyn S.Rawski. *Chinese Society in the Eighteenth Century.* New Haven: Yale University Press, 1987.

Spence, Jonathan D. *Ts'ao Yin and the K'ang-hsi emperor, bondservant and master.* New Haven: Yale University Press, 1966. (Spence, 1966)

Spence, Jonathan D. *Emperor of China. Self-portrait of K'ang-hsi.* London: Jonathan Cape, 1974. (Spence, 1974)

Wang, Yi et al.(eds.). *Life in the Forbidden City.* Hong Kong: The Commercial Press, 1985.

Wilson, Verity. *Chinese Dress.* London: Victoria and Albert Museum, 1986.

Yu, Zhuoyun. *Palaces of the Forbidden City.* Hong Kong: The Commercial Press, 1984.

Colofon/Colophon

Tentoonstelling/Exhibition

Organisatie/organization:
Prof. W.H. Crouwel
Dr. J.R. ter Molen

Wetenschappelijke begeleiding/
specialist advice:
Mevr. Drs. E. Uitzinger
Prof.Dr. E. Zürcher

Ontwerp inrichting/exhibition concept:
Wim Crouwel

Belichtingsadviezen/lighting consultant:
Johan Vonk, Amsterdam

Audiovisuele productie/
audiovisual production:
Bert Koenderink, Kaatsheuvel

Uitvoering inrichting/exhibition production:
Afdeling museale presentatie/
display department
(W. Braber, W.J. Metzelaar, D. van de Vrie
met hun medewerkers/and assistants)
Glaverbel, Tiel

Catalogus/Catalogue

Auteurs/authors:
Prof. Hironobu Kohara, Hoogleraar in de
Kunstgeschiedenis van Oost-Azië aan de
Universiteit van Nara/Professor of the Art
History of East Asia at the University of
Nara
Prof.Dr. Erling von Mende, Hoogleraar
Sinologie aan de Freie Universität,
Berlijn/Professor of Chinese Studies at the
Free University, Berlin
Shan Guoqing, Hoofd afdeling Museale
Presentatie van het Paleismuseum,
Peking/Head of the Displaying Department
of the Palace Museum, Peking
Drs. Ellen Uitzinger, Projectmedewerker
Sinologisch Instituut der Rijksuniversiteit
Leiden/Researcher Sinological Institute
Leiden University

Redactie/editors:
Dr. J.R. ter Molen
Mevr. Drs. E. Uitzinger

Vertalingen/translations:
Donald Gardner
(Ned.-Engels)/(Dutch-English)
Marijke van der Glas
(Duits - Ned.)/(German-Dutch)
Y.H. Han (Chinees - Ned./Engels)/
(Chinese-Dutch/English)
Annie Wright (Ned.- Engels)/(Dutch-English)

Foto's/photographs:
Paleismuseum, Peking/
Palace Museum, Peking

Secretariaat/secretariat:
Mevr. A.Y. Smit

Grafische vormgeving/graphic design:
8vo, Londen

Druk/printing:
Phoenix & den Oudsten bv, Rotterdam

Litho's/lithographs:
Daiichi Process PTE, Ltd., Singapore

Uitgever/publisher:
Museum Boymans-van Beuningen,
Rotterdam

Productiebegeleiding/production assistance:
J.J. van Cappellen

Copyright:
Museum Boymans-van Beuningen,
Rotterdam 1990

Distributie/distribution:
Benelux:
Nilsson & Lamm b.v.
Pampuslaan 212-214
1380 AD Weesp
Nederland

United States of America:
Thames and Hudson Inc.
500 Fifth Avenue
New York
NY 10110

The rest of the world:
Thames and Hudson Ltd.
30-34 Bloomsbury Street
London WC1B 3QP

ISBN:
softcover: 90-6918-065-0
hardcover: 90-6918-066-9

GAAT JAPAN OOIT OPEN?

De Japanners vinden het heel normaal dat zij overal ter wereld hun waar kunnen verkopen, maar slechts een enkel niet-Japans bedrijf slaagt erin toegang te krijgen tot het land van de rijzende zon. Als gevolg hiervan gaan in het Westen hele industrietakken te gronde. En het protest wordt luider: waarom geven wij Japan alle vrijheid van handelen, terwijl zij ons blijven weren?

De Japanse overheid legt sussende verklaringen af en neemt wetten aan die Japan op papier tot de meest vrije markt ter wereld maken. Maar de bureaucratie en het zakenleven zitten er dagelijks met elkaar in bad en papier lijkt er nog geduldiger dan bij ons.

Het is makkelijk en aantrekkelijk om alleen de Japanners de schuld te geven van hun agressieve handelspolitiek. Maar speelt niet ook mee, dat we het lange tijd wel mooi vonden, zo'n kapitalistisch succes in het Verre Oosten?

Dat Japan open moet, daarover is vrijwel iedereen het eens. Maar hoe bereiken we dat? Sterkere politieke druk? Verhoogde invoerheffingen op Japanse produkten? Minder sake drinken?

Wanneer discussies als deze u boeien, ligt het voor de hand dat u regelmatig NRC Handelsblad leest. Want de krant brengt de nieuwsfeiten, goed gedocumenteerd en zonder vooroordeel, en biedt daarnaast in zijn columns en bijdragen van correspondenten, gastauteurs en lezers een forum voor gedachtenwisseling op niveau.

De beste verzekering voor regelmaat is zonder twijfel een abonnement. En ter kennismaking bieden wij u graag een proefabonnement aan. Dit geeft u vier weken NRC Handelsblad met al zijn supplementen voor slechts f. 14,50.

Als u op werkdagen voor kwart voor acht 's avonds kosteloos belt met 06-0555, dan krijgt u binnen een paar dagen goed nieuws in de bus. *Sayonara.*